BIBLIOTHÈQUE
DES MERVEILLES

PUBLIÉE SOUS LA DIRECTION
DE M. ÉDOUARD CHARTON

LES MERVEILLES
DE
LA CÉRAMIQUE

TROISIÈME PARTIE

PARIS. — IMP. SIMON RAÇON ET COMP., RUE D'ERFURTH, 1.

BIBLIOTHÈQUE DES MERVEILLES

LES MERVEILLES
DE
LA CÉRAMIQUE
OU

L'ART DE FAÇONNER ET DÉCORER
LES VASES EN TERRE CUITE, FAIENCE, GRÈS ET PORCELAINE
Depuis les temps antiques jusqu'à nos jours

PAR

A. JACQUEMART

AUTEUR DE L'HISTOIRE DE LA PORCELAINE

TROISIÈME PARTIE
OCCIDENT
(TEMPS MODERNES)
CONTENANT 48 VIGNETTES SUR BOIS ET 833 MONOGRAMMES
PAR J. JACQUEMART

PARIS
LIBRAIRIE DE L. HACHETTE ET C^{ie}
BOULEVARD SAINT-GERMAIN, N° 77

1869
Droits de propriété et de traduction réservés

INTRODUCTION

Cette troisième et dernière partie de notre travail sur l'art de terre est, sans contredit, la plus difficile et la plus intéressante ; elle se rattache directement à l'histoire et aux mœurs des temps modernes ; elle doit montrer par quelle voie, en Europe et surtout en France, l'industrie céramique s'est transformée, et comment, en se perfectionnant, elle s'est démocratisée.

Le tableau qui comporte de tels horizons était digne d'être tracé par un philosophe ; si nous en essayons l'esquisse, c'est que nous croyons qu'à force de simplicité, de bonne foi, de recherches patientes, on peut déjà le rendre assez curieux pour qu'il éveille l'attention.

Ainsi, nous n'adopterons pas de plan systéma-

tique; si quelques grandes lois nous paraissent dominer les faits, nous les exposerons en leur lieu, sans en faire sortir des conséquences forcées; nous ne chercherons pas à classer chronologiquement des œuvres dont la date positive restera longtemps encore un objet de discussion; mais en adoptant l'ordre géographique nous serons sûr du moins de ne point scinder les grandes familles artielles qu'une conformité d'usages, une unité de goût, ont naturellement créées autour des grands centres intellectuels.

Si intimement liées que puissent paraître les diverses espèces de poteries de luxe dont nous aurons à nous occuper, il ne serait pas rationnel d'en confondre l'histoire; nous traiterons donc d'abord des poteries opaques, puis des poteries translucides, découvertes les dernières en Europe.

Afin d'éviter, d'ailleurs, de perpétuelles répétitions et des descriptions techniques fastidieuses, nous allons, une fois pour toutes, définir les poteries dont il doit être question dans ce livre, et décrire leur mode de décoration.

La Faïence proprement dite est, ainsi que nous l'avons expliqué à propos des majoliques italiennes, une poterie tendre opaque, à base d'argile calcarifère, recouverte d'un *émail* également opaque

composé d'*étain* et de *plomb*; cet émail d'un blanc irréprochable lorsque les éléments en sont bien choisis, peut être embelli par deux procédés différents : la *peinture au grand feu* et la *peinture à la moufle* ou au petit feu.

Peinture au grand feu. Chez nous ce genre de décor s'applique généralement ainsi : lorsque les pièces bien tournassées et mises en *biscuit* par une première cuisson, ont été trempées dans l'émail liquide, qui s'y attache par absorption, on laisse sécher, puis, sur la surface raffermie, l'artiste trace en couleurs vitrifiables les figures et les ornements qui doivent la diaprer. Cette peinture sur *émail cru* exige une grande habileté manuelle, car la retouche est presque impossible sur un enduit pulvérulent que le frottement détruit et que l'eau délaye. Mise au four, cette peinture s'incorpore avec la couverte, s'y parfond et acquiert un moelleux qu'aucun autre procédé ne saurait atteindre.

Il est pourtant une sorte d'équivalent utile à signaler; sur une *couverte cuite* comme si elle était destinée à rester blanche, on peint avec des *couleurs de grand feu :* là nulle difficulté de retouche; on peut faire, effacer, revenir par accumulation de travaux, fondre les teintes au pinceau,

enlever des lumières par grattage, etc. Lorsque tout est achevé, on remet au four une seconde fois, en sorte que l'émail, reprenant sa fluidité sous l'action d'un feu pareil à celui qui l'a fixé sur le vase, donne aux couleurs le gras et la largeur de touche qui caractérisaient le premier procédé.

Peinture de moufle. D'invention plus récente que le grand feu, cette peinture doit sa création à un autre ordre d'idées; elle a eu pour but de mettre l'industrie européenne en mesure de lutter le plus longtemps possible contre l'envahissement des porcelaines orientales, et, lorsque les usines à porcelaine tendre indigène commençaient à fournir aux riches la poterie translucide, si ardemment cherchée, de mettre à la disposition du plus grand nombre un équivalent offrant au moins l'aspect de cette poterie.

La *faïence peinte* ou *faïence porcelaine*, comme nous la nommerons souvent, comporte un grand nombre de couleurs; tous les oxydes métalliques qui ne sont pas décomposés par leur combinaison avec le plomb, peuvent adhérer à sa surface. L'émail d'étain et de plomb, susceptible de se ramollir à une température peu élevée, permet déjà d'employer au grand feu des tons qui, pour la porcelaine dure, sont qualifiés couleurs de moufle dure

ou de demi-grand feu ; mais les nuances applicables à la moufle sont bien plus nombreuses encore ; aussi les *peintures* ainsi obtenues sont-elles souvent d'un fini parfait, d'un modelé irréprochable ; la présence du rouge d'or ou pourpre de Cassius et de ses dérivés, tels que le lilas et les couleurs carnées, donnent à cette peinture un aspect tout particulier.

La Faïence fine, *terre de pipe* ou *cailloutage*, appartient à un autre ordre de poteries, celles à *pâte dure*; sa *pâte blanche, opaque*, à texture fine, est composée d'argile plastique lavée, de silex broyé fin et d'un peu de chaux; son vernis cristallin est plombifère. La pâte cuit à une température de 25 à 100° du pyromètre de Wedgwood, tandis que le vernis n'exige que 10 à 12° pour se fondre.

Le décor de moufle s'applique le plus souvent à la faïence fine.

Porcelaine. On a fait principalement en Europe deux genres de céramiques susceptibles de recevoir ce nom : la plus ancienne est la *porcelaine tendre*, qui se divise en deux groupes ; la *porcelaine tendre artificielle*, composée d'une frite vitreuse et de marne; elle est fine, dense, non rayable par le fer et translucide ; son vernis est vitreux transparent et

assez dur, bien qu'il contienne du plomb; c'est un cristal (flintglass).

La *porcelaine tendre naturelle* est ainsi appelée parce que les kaolins argileux et cailouteux entrent dans sa composition avec l'argile plastique, le silex et le phosphate de chaux fourni par les os calcinés. Le vernis est un mélange de borax, de minium, de carbonate de soude et de flintglass.

La *porcelaine dure,* découverte beaucoup plus tard, a la même composition que la porcelaine chinoise; nous renvoyons donc au premier volume de ce recueil pour ce qui concerne ses éléments et la manière de la travailler.

Nous ne dirons rien non plus ici de la décoration des poteries translucides; ces détails seront mieux placés à la description spéciale de chaque espèce.

Pour diriger utilement les recherches du lecteur, il nous reste à indiquer les principales divisions de ce volume.

LIVRE PREMIER. — FAIENCES.

CHAPITRE PREMIER. — FRANCE page 1

GÉOGRAPHIE DES FABRIQUES.

§ 1ᵉʳ Région du Nord. 19
§ 2. Région de l'Est 77
§ 3. Région du Sud 103
§ 4. Région de l'Ouest 126
§ 5. Région du Centre 139

CHAPITRE II. — FAIENCE ÉTRANGÈRE. 167
§ 1ᵉʳ Belgique . 167
§ 2. Hollande. 173
§ 3. Suisse . 194
§ 4. Allemagne. 196
§ 5. Angleterre. 212
§ 6. Suède. 219
§ 7. Danemark. 222
§ 8. Italie. 224
§ 9. Espagne et Portugal. 243

LIVRE DEUXIÈME. — PORCELAINES.

CHAPITRE PREMIER. — PORCELAINE TENDRE.. 253
§ 1ᵉʳ Porcelaine artificielle française. — Fabriques étrangères. 282
§ 2. Porcelaine tendre naturelle. 286
§ 3. Porcelaine mixte. 291

CHAPITRE II. — PORCELAINE RÉELLE OU DURE 298
§ 1ᵉʳ Porcelaine française. 299
§ 2. Porcelaine allemande. 325
§ 3. Porcelaines diverses étrangères. 343

LIVRE PREMIER

FAIENCES

CHAPITRE PREMIER

FRANCE

FAIENCE OU TERRE CUITE ÉMAILLÉE

A quelle époque remonte la pratique de la faïence? Est-ce une invention française? ou bien sommes-nous tributaires de l'Italie pour cette modification radicale de l'art de terre? Ces questions sont loin de pouvoir être résolues. Certes, les potiers d'au delà des Alpes ont eu leur part d'influence sur le développement de notre industrie : dès 1860, M. Natalis Rondot nous révélait l'existence de majolistes à Lyon, au seizième siècle, et M. le comte de la Ferrière-Percy publiait

bientôt les lettres patentes qui avaient autorisé leur établissement ; on savait qu'un della Robbia avait travaillé pour François Ier en appliquant chez nous la décoration céramique à l'architecture ; en restituant à

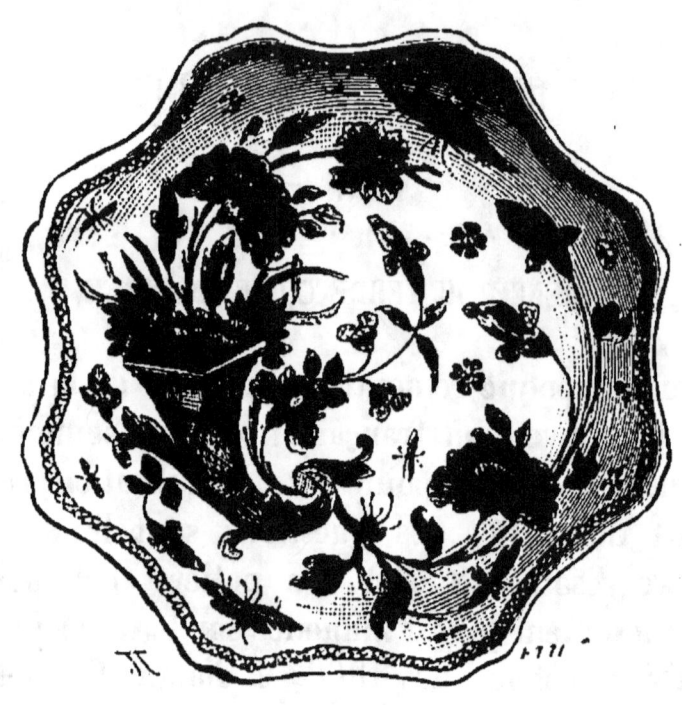

Fig. 1. — Coupe de Rouen, à la corne, coll. de M. Michel Pascal.

Oiron les faïences fines dites de Henri II (voir IIe partie, p. 311), M. Benjamin Fillon reconnaissait encore là une inspiration étrangère; il faisait plus, il indiquait la trace d'une fabrique italienne à Amboise, en 1502, d'une autre à Machecoul vers 1590 ; il mentionne, en 1588, Ferro produisant de la vaisselle blanche à Nantes; Borniola fournit aussi de la faïence au Croisic, tandis que

Leone et le Barbarino vont porter leur art à Châtellerault et à Rennes.

Des documents de cette nature ne permettent pas de dénier l'utile action des artistes méridionaux; mais que nous apportaient-ils? Est-ce le goût seul ou la technique tout entière? Nous avons vu, dans la seconde partie de ce travail, que les carreaux en majolique du château d'Écouen avaient été cuits à Rouen; donc il existait déjà dans cette ville, en 1542, des fours à faïence; nous avons démontré qu'en effet la Normandie possédait l'art d'émailler les épis et la vaisselle au moment où, dans la Saintonge, Palissy inventait le même art. Est-ce donc le goût qui nous était apporté du dehors? Examinons, et pour le faire avec plus de fruit, dénommons dès à présent les divers genres adoptés par nos faïenciers, et groupons-les de manière à délimiter les principales écoles françaises.

GENRE ITALIEN

Les faïences françaises de genre italien sont de deux sortes : les premières sont de véritables majoliques faites par des émigrés ultramontains; celles-là sont presque impossibles à localiser, et leur production est tout éphémère. En effet, des artistes venus de Chaffagiolo, Faenza, Gubbio, Venise, Gênes, Turin, devaient apporter des méthodes différentes; placés loin des centres où ils cherchaient leurs modèles, ils devaient

perdre d'autant plus vite leur pratique nationale qu'ils se trouvaient jetés dans ce milieu actif et mobile qu'on nomme l'esprit français, et qu'ils y furent presque immédiatement absorbés et transformés.

Un seul atelier a, pendant quelques années, cultivé un genre de peinture originaire d'Urbino : c'est Nevers ; chose assez singulière, en attribuant à l'influence des Gonzague cette importation, l'on a voulu en trouver les auteurs dans les membres divers d'une famille Conrade, venue d'Albissola, près Savone, pour diriger l'usine nivernaise ; or, la première chose que la connaissance des majoliques eût dû suggérer, c'est que le genre de Savone et de toute la côte de Gênes n'a rien de commun avec le style italo-français ; la seconde remarque, plus décisive encore, sortie de l'examen des ouvrages signés par les Conrade, c'est que ces potiers, experts peut-être dans le métier, étaient de pauvres dessinateurs, indignes de réclamer la parenté des céramistes italiens du seizième siècle, et plus préoccupés, d'ailleurs, de chercher l'imitation chinoise que de faire renaître le style des poteries *à histoires*. Donc, s'il a été fait à Nevers, comme on n'en saurait douter, des vases dans le genre de la fabrique d'Urbino, ils l'ont été par des artistes français poussés dans cette voie par les encouragements d'un prince amoureux du grand art, et qui a dû, comme les Mécènes italiens du seizième siècle, payer à grands frais la satisfaction de son goût. Les études sérieuses du dessin n'étaient pas assez généralisées chez nous pour que les hautes conceptions fussent à la portée de nos faïenciers ; le genre italien

fut, dès lors, un accident, car la poterie émaillée, destinée surtout à la bourgeoisie et au peuple, ne comportait ni la complication des formes, ni les compositions savantes et cherchées qu'exigeait, en Italie, sa présence dans de somptueux palais et son mélange à la vaisselle d'or et d'argent qui couvrait les tables et les dressoirs.

GENRE ROUENNAIS.

Contrairement aux habitudes reçues, nous plaçons donc l'école normande en tête de l'art purement français ; deux raisons nous y portent : d'une part, la conviction que Rouen a, bien avant Nevers, appliqué l'émail à la terre cuite ; d'un autre côté, l'étude approfondie des premiers essais de la céramique rouennaise et des sources auxquelles elle a puisé ses inspirations. En effet, chez nous, comme en Italie, c'est dans les ateliers des fabrications de grand luxe que le goût général de l'ornementation s'est formé ; l'orfévrerie, l'émaillerie, ont imposé leurs conceptions aux branches secondaires de l'industrie, et l'on demeure assuré de ce fait, pour la poterie rouennaise, lorsqu'on a vu les pièces du Musée normand, où, autour de sujets émaillés sur fond blanc, courent des guirlandes de grosses fleurs un peu crues de ton, des bouquets semés accompagnés de traits contournés semblables à ce que l'on rencontre sur les parois métalliques des coffrets à bijoux, sur les bijoux eux-mêmes, et plus encore sur les étoffes dites

perses du commencement du dix-septième siècle. Ces faïences primitives, exceptionnelles, dues à la main d'un émailleur sur métaux, ne constituent pas, il est vrai, un genre commercial, une fabrication marchande; mais, lorsqu'en 1647 Poirel, sieur de Grandval, exploite le premier privilége et s'essaye à la poterie courante, nous voyons le plat ou drageoir dit *à la centauresse* reproduire les mêmes fleurs, les mêmes traits, en un mot, continuer un goût qui, loin de venir du Nivernais, devait s'y implanter à son tour par une influence semblable.

Toutefois, la vue des porcelaines orientales modifia bientôt ces tendances et suggéra aux peintres rouennais le vrai type qui devait faire leur gloire et celle de la faïence française tout entière : c'est le décor à *lambrequins et dentelles*. Ce décor, exécuté d'abord en camaïeu bleu ou en bleu et rouge de fer, est une sorte de compromis : on y sent l'influence orientale mêlée aux délicates combinaisons inventées par Berain et les autres maîtres ornemanistes français; mais l'emprunt est tellement déguisé, il y a une originalité si puissante dans les bordures arabesques entourant les plats d'une large guipure, les rosaces centrales, riches sans surcharge, et parfois dans les colonnes rayonnantes qui relient le motif milieu et la circonférence, qu'on se demande s'il n'y a pas là une ingénieuse invention. Il faut que les contemporains en aient jugé ainsi, puisque la faïence rouennaise a été l'objet d'une imitation universelle; la Belgique, la Hollande, l'Italie même, ont multiplié les variétés d'un genre que Lille, Paris, Saint-Cloud, Mar-

seille exécutaient couramment pour répondre au goût des consommateurs.

Une influence directe des publications littéraires modifia un moment les compositions à dentelles ; des corbeilles de fleurs portées sur des rinceaux à guirlande forment des motifs milieu, où se posent sur les cré-

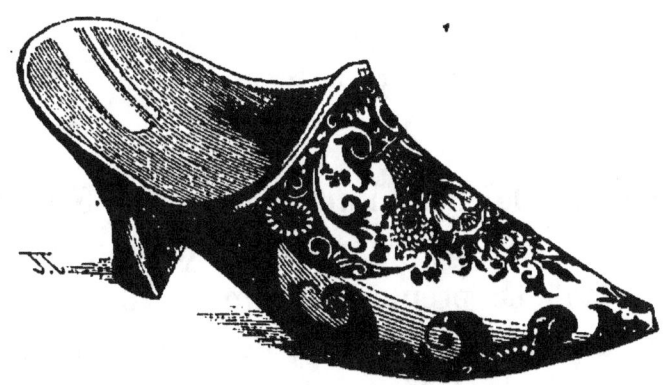

Fig. 2. — Sabot de Noël en faïence de Rouen,
coll. de M. Édouard Pascal.

neaux des lambrequins ; ce genre riche et gracieux rappelle évidemment les culs-de-lampe des beaux livres du dix-septième siècle.

A côté de ce premier décor, il en est un autre, toujours polychrome et d'origine orientale incontestable ; des bordures fond vert à dessins quadrillés entourent une composition fleurie de style spécial, ou un paysage chinois à fabriques et personnages grotesques. Mais les peintres s'affranchiront bientôt de cette imitation trop servile en créant le genre *à la corne* (voy. fig. 1). Là, les motifs seront plus larges ; une corne d'abondance, d'où s'échapperont des tiges chargées de grenades ou-

vertes, de pivoines et d'œillets d'Inde, formera motif principal et s'entourera d'oiseaux, de papillons et d'insectes, et même quelquefois de capricieuses rocailles; cette poterie toujours enluminée des émaux les plus vifs, rachètera par son éclat la lourdeur de sa pâte et son émail bleuté sujet à la tressaillure.

GENRE NIVERNAIS.

A part les faïences imitées d'Urbino, Nevers a fait deux genres : le type emprunté aux émailleurs et le type oriental. Le premier, comme à Rouen, se manifeste par des sujets, tantôt mythologiques, tantôt familiers, entourés de guirlandes de grosses fleurs; là, le bleu et le manganèse dominent, car la poterie nivernaise cuisant à une très-haute température est bornée dans l'emploi des émaux; elle n'a jamais pu obtenir le beau rouge de fer rouennais, et a dû le remplacer par un jaune orangé assez riche, et merveilleux surtout lorsqu'il s'étend en fonds partiels.

Le type oriental est également facile à distinguer; Rouen a particulièrement estimé et reproduit la porcelaine bleue impériale de King-te-tchin; Nevers a préféré le genre de cette porcelaine d'origine inconnue mentionnée dans notre premier volume, p. 72, et la porcelaine de Perse. Les fleurons à feuilles pointues contournées, les rinceaux, les oiseaux et les insectes sont donc bien plus fréquents que les combinaisons or-

nementales à lambrequins : en un mot, le genre oriental de Nevers est moins *créé*, moins original que celui de Rouen.

On a classé dans le type oriental les faïences nivernaises à fond bleu relevées de dessins en blanc pur ou associé au jaune tendre et au jaune orangé ; les Persans

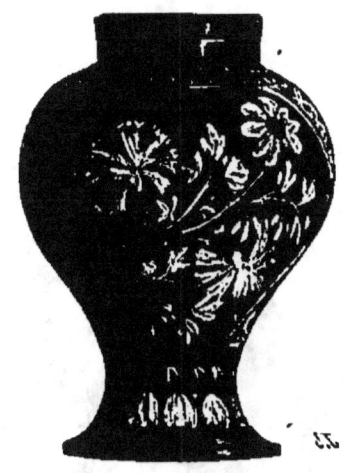

Fig. 3. — Potiche en bleu de Nevers,
coll. de M. Michel Pascal.

paraissent, en effet, avoir émaillé en bleu certaines de leurs poteries, et le décor en blanc a pu y être appliqué aussi bien que sur les porcelaines à couverte brun feuille morte. Pourtant nous ferons remarquer que les tulipes et autres fleurs de la faïence bleue ressemblent bien plus aux bouquets de l'émaillerie contemporaine qu'aux conceptions distinguées des artistes de l'Iran.

GENRE MÉRIDIONAL.

Le Midi devait être un grand centre intellectuel ; Marseille, la ville du commerce, étendait ses relations sur toutes les contrées ; la Provence n'avait pas perdu

Fig. 4. — Pot en faïence méridionale, coll. de M. Jules Michelin.

le souvenir des lumières qu'avait fait luire sur elle le bon roi René ; aussi ne s'étonne-t-on pas de voir apparaître là, vers la fin du dix-septième siècle, des œuvres plus châtiées que celles de l'Italie contemporaine ; c'est Saint-Jean-du-Désert et Marseille qui font courir autour

des plats les splendides arabesques relevées de têtes de lions, tandis que des chasses savamment peintes, des sujets de sainteté ou d'histoire envahissent les plus grands espaces ; c'est Moustiers qui, concurremment au même genre, jette sur un émail admirable les compositions gracieuses de Berain, et les perpétue avec une véritable science de dessin.

L'école de Moustiers implante un rameau en Espagne pour nous ramener, en échange, un genre polychrome d'assez peu de goût ; ce sont les bouquets jetés, les guirlandes, associés à quelques bribes d'ornementation française, et surtout les grotesques, dont nous sommes heureux de pouvoir rejeter la responsabilité sur un peuple voisin.

GENRE DE STRASBOURG.

Il était réservé à cette ville de créer un genre de décor intermédiaire entre la grande peinture décorative et le type des porcelaines, et qui fût, en quelque sorte, le point de départ de la peinture à la moufle. Le style de Strasbourg est encore simple ; dans les spécimens ordinaires, les fleurs sont chatironnées, c'est-à-dire entourées d'un trait noir, et modelées sommairement ; du reste, le rouge d'or apparaît brillant, caractéristique, et le vert de cuivre éclate avec une intensité unique.

GENRE PORCELAINE.

Celui-ci n'a pas besoin d'être décrit ; son but fait comprendre ses perfections ; à Strasbourg déjà, la beauté de l'émail, la distinction du travail rendaient certaines pièces rivales de la poterie translucide. Dans les centres où l'imitation cherchait à être complète, il est des peintures qu'envieraient les décorateurs de la Saxe ou de Sèvres.

Le genre porcelaine a été la perte de la faïence ; à quoi bon, en effet, jeter sur une vaisselle fragile et d'un usage médiocre une peinture longuement étudiée et payée cher ? la faïence n'a sa raison d'être, auprès des porcelaines, qu'autant qu'elle reste à bas prix et qu'elle adopte une décoration sommaire.

FABRIQUES, HISTOIRE ET DESCRIPTION

Chaque jour les recherches des curieux et des savants nous démontrent l'existence d'usines longtemps ignorées ; attendre que l'objet de ces recherches fût épuisé, ce serait adopter un éternel *statu quo* ; nous pensons donc qu'il est utile, même pour faciliter les découvertes locales, de donner aujourd'hui le tableau des fabriques autorisées par lettres patentes ou dont le nom a été révélé par des ouvrages dignes d'attention : nous présentons ce tableau par ordre géographique en

réunissant sous la rubrique des anciennes provinces les départements qui en font partie, parce qu'en effet ces provinces formaient un tout gouvernemental ; c'était devant l'intendant que les déclarations d'établissement devaient être faites; ce fonctionnaire recevait le dépôt de la marque et devait veiller à ce qu'aucune concurrence déloyale ne pût nuire aux fabriques autorisées ; il avait la police du commerce, la surveillance des corps de métiers et, d'accord avec les inspecteurs des manufactures, il veillait au progrès de l'art.

GÉOGRAPHIE DES FAIENCERIES FRANÇAISES

RÉGION DU NORD

NORMANDIE.

Seine-Inférieure. Rouen. — Le Havre. — Sainte-Foy.

Eure. Armentières. — Châtel-la-Lune. — Infreville. — Malicorne. — Verneuil.

Calvados. Manerbe. — Pré-d'Auge. — La Bauqueterie.

Manche?

Orne. Saint-Denis-sur-Sarthon.

PICARDIE.

Somme?

ARTOIS.

Pas-de-Calais. Aire. — Boulogne. — Desvres. — Hesdin. — Montreuil. — Saint-Omer.

FLANDRE.

Nord. Bailleul. — Cambrai. — Douai. — Dunkerque. — Lille. — Saint-Amand. — Valenciennes.

ILE-DE-FRANCE.

Seine. Paris. — Vincennes. — Sceaux. — Bourg-la-Reine. — Ile Saint-Denis. — Gros-Caillou. — Mont-Louis.

Seine-et-Oise. Saint-Cloud. — Sèvres. — Meudon. — Mantes.

Seine-et-Marne. Avon. — Boissette. — Melun. — Montereau.

Aisne. Sinceny. — Rouy. — Ognes. — Villers-Cotterets.

Oise. Chantilly. — Beauvais. — Savignies.

CHAMPAGNE.

Aube. Troyes. — Mathault.
Haute-Marne. Aprey. — Langres.
Marne. Épernay. — Bois-d'Espence.
Ardennes ?

RÉGION DE L'EST

LORRAINE.

Meurthe. Niederviller. — Lunéville. — Nancy. Bellevue. — Toul. — Moyen. — Montenoy. — Saint-Clément.

Vosges. Épinal. — Ramberviller.

Meuse. Vaucouleurs. — Montigny. — Clermont-en-Argonne. — Waly. — Les Islettes.

Moselle. Thionville. — La Grange. — Sarreguemines.

ALSACE.

Bas-Rhin. Strasbourg. — Haguenau.
Haut-Rhin. Saint-Blaise.

FRANCHE-COMTÉ.

Doubs. Besançon. — Rioz.
Haute-Saône ?
Jura. Arbois.

BOURGOGNE.

Côte-d'Or. Dijon. — Pontaillier. — Mirebeau. — Première.
Yonne. Auxerre. — Ancy-le-Franc.
Saône-et-Loire. Mâcon. — Digoin.
Ain. Meillonas. — Pont-de-Vaux. — Bourg.

LYONNAIS.

Rhône. Lyon.
Loire. Roanne.

DAUPHINÉ.

Isère. Grenoble.
Drôme Saint-Vallier. — Dieu-le-Fit.
Hautes-Alpes ?

RÉGION DU SUD

PROVENCE.

Basses-Alpes. Moustiers.
Var. Taverne. — Varage. — Les Poupres. — Fayence.
Bouches-du-Rhône. Marseille. — Aubagne.

LANGUEDOC.

Haute-Garonne. Toulouse. — Martres. — Mones. — Marignac. — Terrebasse.
Tarn. Agen.
Aude. Narbonne.
Hérault. Montpellier.
Gard. Anduze. — Castilhon. — Nîmes. — Vauvert.
Lozère?
Haute-Loire. Le Puy.
Ardèche?

ROUSSILLON.

Pyrénées-Orientales?

COMTÉ DE FOIX.

Ariége?

BÉARN.

Basses-Pyrénées. Espelette.

GUYENNE.

Gironde. Bordeaux. — Bazas.
Dordogne. Bergerac.
Lot-et-Garonne. La Plume.
Lot?
Aveyron?
Tarn-et-Garonne. Montauban.
Landes. Samadet.
Gers. Auch.
Hautes-Pyrénées?

FAÏENCE. — FRANCE.

RÉGION DE L'OUEST

AUNIS ET SAINTONGE.

Charente-Inférieure. Saintes. — Brizambourg. — La Chapelle-des-Pots. — La Rochelle. — Marans.

ANGOUMOIS.

Charente. Angoulême.

POITOU.

Vienne. Poitiers. — Montbernage. — Châtellerault.
Deux-Sèvres. Oiron. — Thouars. — Rigné. — Chef-Boutonne. — Saint-Porchaire.
Vendée. Fontenay. — Ille-d'Elle. — Montaigu. — Apremont. — Mallièvre.

BRETAGNE.

Ille-et-Vilaine. Rennes. — Rénac.
Loire-Inférieure. Nantes. — Le Croisic. — Machecoul.
Morbihan. Rohu.
Finistère. Quimper. — Quimperlé.
Côtes-du-Nord?

ANJOU.

Maine-et-Loire?

MAINE.

Sarthe. Malicorne. — Ligron. — Pont-Vallain. — Saint-Longes.
Mayenne?

RÉGION DU CENTRE.

ORLÉANAIS.

Loiret. Orléans. — Gien. — Saint-Marceau.
Loir-et-Cher. Saint-Dié. — Chaumont.
Eure-et-Loir. Chateaudun.

NIVERNAIS.

Nièvre. Nevers. — La Charité. — La Nocle. — Bois-le-Comte. — Saint-Vérain. — Varzy.

BOURBONNAIS.

Allier. Moulins.

AUVERGNE.

Puy-de-Dôme. Clermont. — Ardes.
Cantal?

LIMOUSIN.

Haute-Vienne. Limoges.
Corrèze ?

MARCHE.

Creuse ?

BERRY.

Cher ?
Indre ?

TOURAINE.

Indre-et-Loire. Tours. — Amboise.

COMTAT D'AVIGNON.

Vaucluse. Avignon. — Apt. — Goult. — La Tour d'Aigues. — Carpentras.

§ 1ᵉʳ. — Région du Nord.

NORMANDIE

C'est dans le Calvados et l'Eure qu'il faut chercher, au moins quant à présent, les plus anciens spécimens normands de la faïence émaillée. INFREVILLE, MALICORNE, ARMENTIÈRES, CHATEL-LA-LUNE, VERNEUIL, MANERBE, se sont livrés à la fabrication des épis ou étocs et des faîtières destinés à l'ornementation des maisons; l'on peut conclure que la vaisselle s'est également faite dans les mêmes lieux où, antérieurement à la découverte de l'émail d'étain, on devait déjà produire une terre vernissée à reliefs d'une certaine élégance.

Il est impossible aujourd'hui d'assigner en particulier, à aucune des localités qui viennent d'être citées, les rares pièces recueillies dans les collections et qui se spécialisent par un émaillage incomplet, et par de petits masques implantés sur des tiges en terre cuite qui surgissent autour des principaux nœuds de l'épi. Quant à PRÉ-D'AUGE, nous sommes plus heureux et nous pouvons décrire avec précision des œuvres nombreuses et d'une facture tout à fait hors ligne; des épis appartenant à M. d'Yvon, à MM. de Rothschild, vont nous montrer des compositions savantes et gracieuses; des masques de chérubins adroitement modelés sailliront vers la base; des fûts à fines jaspures, relevés de rosaces en demi-relief, supporteront des vases ovoïdes entourés de draperies; des tiges à feuillages, des nœuds se super-

poseront pour aller asseoir, au faîte, le nid de pélican, terminaison symbolique de la plupart de ces conceptions capricieuses. Ce que l'on remarque, dans l'ensemble, c'est un façonnage sûr, une science parfaite des émaux, une entente harmonieuse des couleurs. Sans nul doute, les fabrications de Pré-d'Auge ont commencé au seizième siècle ; elles sont au moins contemporaines des recherches de Palissy, mais elles se sont continuées jusqu'au dix-septième siècle, et certaines pièces semblent avoir été conçues dans le but d'imiter la platerie à sujets pratiquée par le maître poitevin pendant son séjour à Paris : tel est le plat au médaillon central représentant la Vierge et l'Enfant Jésus entourés du rosaire ; cette œuvre remarquable appartient à M. le baron Gustave de Rothschild. Un autre plat plus petit offre le même sujet simplement entouré d'une bordure cannelée ; nous croyons celui-ci beaucoup plus récent que l'autre, et, en effet, il était considéré comme appartenant à cette fabrication du dix-septième siècle qu'on appelle *suite de Palissy*.

Rouen. Nous l'avons dit déjà, pour nous les usines de cette ville remontent au seizième siècle, puisque des carreaux destinés au château d'Écouen portent cette inscription : *à Rouen*, 1542. On a prétendu, il est vrai, que ces carreaux, peints par des Italiens, avaient sans doute été *seulement cuits* en Normandie, dans des fourneaux à poterie commune. Ceci ne supporte pas l'examen : il ne peut être question de faire de la faïence dans les récipients à terre vernissée, où l'argile n'arrive pas au delà du rouge cerise ; il existait donc des fours

à faïence là où de la faïence a été cuite ; d'un autre côté, pourquoi des artistes étrangers, habitués de longue date à la pratique, auraient-ils été chercher à Rouen ce qu'ils avaient sous la main à Paris et dans les environs, où la terre cuite s'est faite de tous temps ?

Il est bien plus rationnel de penser que l'atelier central normand concourait à la création des épis et des vaisselles émaillées. Legrand d'Haussy, dans l'*Histoire de la vie privée des Français*, affirme que, dès le seizième siècle, la faïence de Rouen était fort estimée ; cette ville était également le centre d'une fabrication renommée d'émail sur cuivre ; cette réputation engageait encore un émailleur hongrois, du nom d'Oppenheim, à réclamer, en 1786, des lettres patentes pour venir y exercer son art.

Là est certainement le secret du style primitif des poteries de Rouen aujourd'hui connues, et de l'ancienneté de ses fabriques de terre émaillée. Si des documents du dix-huitième siècle, récemment publiés, tendent à faire supposer le contraire, écartons ces témoignages erronés fournis à une époque où toutes les traditions étaient perdues, où certains préjugés tenaient lieu d'une étude sérieuse, où des fables locales, répétées par des gens hors d'état d'en apprécier le ridicule, se glissaient jusque dans les livres les plus sérieux. Néanmoins, le premier privilége officiel accordé à la céramique rouennaise est celui de Nicolas Poirel, sieur de Grandval, et il date du 3 septembre 1646[1] ; un an plus

[1] Ainsi que cela s'est produit souvent, Poirel de Grandval n'était que le titulaire du privilége ; l'exploitant était un sieur Edme Poterat.

tard, la pratique était encore si incertaine, qu'à côté du drageoir décoré à *la centauresse* nous en voyons un autre presque blanc, sauf des armoiries peintes sur le bord, en bleu et jaune, ainsi qu'on l'avait fait en Italie et dans une partie des Flandres.

Nous devons croire que Poirel de Grandval ne tarda pas à trouver sa voie, et qu'il fut l'inventeur du beau genre sino-français; car, entre 1646 et 1673, date du privilége concédé à Louis Poterat, sieur de Saint-Étienne, fils d'Edme ou Esmon, il faut nécessairement placer un grand nombre des plats armoriés, peints en camaïeu bleu, et de ceux où le cobalt le plus brillant s'unit à un rouge de fer intense. La belle bannette appartenant à M. Aigoin, où figurent des pilastres, un baldaquin et d'élégants rinceaux, semble, par la pureté du style, caractériser le *summum* de la fabrication de Poirel.

Quant à Louis Poterat, son privilége l'autorisant à cuire *la porcelaine, la faïence violette, peinte de blanc et de bleu, et d'autres couleurs à la forme de celle de Hollande*, son œuvre doit présenter plus de variété. Nous devons reconnaitre son camaïeu bleu dans les grands et beaux plats de MM. Maze-Sencier et Aigoin, plats aux armoiries de la famille Asselin de Villequier, lesquelles se retrouveront sur un pot de porcelaine dont il sera question plus loin. Pour la faïence violette, deux opinions sont en présence : l'une consisterait à la trouver dans les pièces à fond d'émail *bleu violacé tendre*, décoré de bouquets chinois en couleur; l'autre (c'est celle de Monteil) voudrait que ce fût une poterie assez rare,

Fig. 5. — Buire ou casque à lambrequins, coll. de M. Maze Sencier.

à fond granulé ou fouetté de violet, avec réserves ordinairement armoriées. La faïence façon de Hollande est sans doute celle dont le décor, annonçant déjà le genre à la corne, s'exécutait en émaux polychromes.

Le plus ancien spécimen de ce style à date certaine est celui appartenant à M. l'abbé Colas ; il est signé *Brument*, 1699. Qu'est-ce que Brument, un chef d'établissement ou un simple décorateur? A cette époque, le privilége de Louis Poterat n'était pas expiré ; mais il s'était établi à Saint-Sever, depuis 1697 environ, des faïenciers occupant, disaient-ils, plus de deux mille ouvriers, et qui avaient sollicité et obtenu l'autorisation de continuer leurs travaux, nonobstant les droits *exclusifs* du sieur de Saint-Étienne. L'ouvrage commencé par M. André Pottier, et que publient MM. l'abbé Colas, Gustave Gouellain et Raymond Bordeaux, nous éclairera sur ce point. Pour notre part, nous ne pensons pas qu'il y ait eu à Rouen, plus qu'à Nevers, de véritable marque de fabrique ; c'est la rivalité, la concurrence qui impose l'obligation d'un signe distinctif ; un établissement unique ou un centre largement achalandé ne cherchent pas ce moyen de se faire connaître.

Nous venons de dire que la pièce de Brument est celle à décor polychrome dont la date remonte le plus haut ; MM. Gustave Gouellain et Maze-Sencier en possèdent pourtant qui doivent être antérieures ; ce sont des restes du service exécuté par M. Guillibeaux pour François-Henry de Montmorency, duc de Luxembourg ; ce maréchal de France, d'abord capitaine des gardes du corps et gouverneur de Champagne et de Brie, obtint

de Louis XIV, en 1690, le gouvernement de la Normandie, et il mourut le 4 janvier 1695 ; c'est donc probablement entre ces deux dates qu'il fit faire à Rouen une vaisselle à ses armes, et l'on doit voir, dans la riche composition qui la couvre, la plus directe imitation de la poterie translucide chinoise, et le type d'où devait sortir le genre à la corne et celui à carquois, oiseaux et papillons.

Mais si le premier mouvement *commercial* de la faïence fut un élan vers les compositions ornementales, le goût des émailleurs français ne tarda pas à reprendre le dessus, et les figures se montrèrent dans des conditions de pompe dignes de fixer l'attention ; voici une bannette ou plateau octogone à anses, qui nous représente l'*œuvre de charité*, d'après Abraham Bosse ; les chairs sont peintes en rouge de fer, les accessoires en bleu avec quelques teintes vertes ; la polychromie ne reprend sa puissance que dans une bordure fond bleu sur laquelle se détachent des fleurs et fruits du style franco-oriental de l'émaillerie et des toiles perses ; peu après, en 1725, Pierre Chapelle exécute, dans la fabrique de madame de Villeray, à l'extrémité du faubourg de Saint-Sever, les deux sphères monumentales qu'on a vues à l'Exposition universelle, et qui ont décoré le vestibule du château de Choisy-le-Roy ; sur les piédestaux de support figurent les Quatre Éléments et les Quatre Saisons, entourés de guirlandes de fleurs, d'attributs savamment composés et peints en émaux chauds et harmonieux ; là, évidemment, l'art est à son apogée ; comme dessinateur, Pierre Chapelle était bien

supérieur aux derniers adeptes des écoles de la majolique.

En 1736-1738, Claude Borne exécute de grands plats à bordures de fleurs, dont le milieu est couvert par le groupe des Quatre Saisons, et par une autre scène mythologique : Vénus endormie ; dans cette vaisselle, le camaïeu bleu domine ; les accessoires seuls présentent des teintes jaunes et vertes. De la même époque doivent dater les plats de M. le baron Dejean, représentant Judith qui vient de couper la tête d'Holopherne, et Jésus et la Chananéenne ; ces remarquables pièces sont du peintre Leleu ; je crois pouvoir lui attribuer également la bannette appartenant à M. Gustave Gouellain, où l'on voit Achille à la cour du roi de Scyros, se coiffant du casque et saisissant l'épée ; le savant possesseur, en annonçant qu'il avait rencontré la médiocre gravure de cette scène exécutée par L. Surugue, d'après N. Vleughels, nous faisait remarquer qu'elle avait les proportions exactes du plateau, et que tout semblait prouver qu'elle y avait été reproduite par le poncis.

Tel est, en effet, le motif du peu de durée des velléités artistiques dans nos faïenceries ; on donnait la plupart du temps, aux dessinateurs, des modèles sans valeur, achetés à vil prix, et ces images, piquées par des apprentis, étaient reportées tant bien que mal sur le vernis, et enluminées sans émulation par des peintres qui perdaient ainsi bientôt la modeste science primitivement acquise. Que l'on rapproche cette condition de nos usines de ce qui se passait en Italie au seizième siècle, lorsque les plus grands artistes préparaient

les modèles de la majolique, et l'on jugera sainement et avec indulgence les essais des écoles de Rouen, de Nevers et de Moustiers.

Si l'on cherche toutefois la cause de la renaissance de cette pompe dans la vaisselle émaillée, on pourra admettre, avec quelques personnes, que les désastres de la fin du règne de Louis XIV y eurent certaine part. Au moment où, à bout de ressources et environné d'armées ennemies, le roi, selon l'expression de Saint-Simon, *délibéra de se mettre en faïence*, les grands s'empressèrent de porter leur argenterie à la Monnaie et de faire couvrir leurs tables de simples vaisselles peintes; il fallait donc que la poterie fût digne des splendeurs qui l'environnaient, et les recherches de l'ornementation et du dessin n'étaient pas de trop pour affronter le voisinage des meubles de Boule, des tapisseries des Gobelins et des bronzes de haut style. Cependant, le service du duc de Saint-Simon lui-même (à M. Dutuit), celui de Mgr de Forbin-Janson (à M. Leroux), démontrent que la plupart des grands se contentaient d'ajouter à la décoration courante le signe de leur noblesse. La *mise en faïence* fut donc une circonstance utile au développement de l'industrie céramique, mais non une cause déterminante; ce qui le prouverait surabondamment, c'est qu'antérieurement à 1713, on trouve déjà quantité de services armoriés; que des pièces de grande ornementation, telles que les Quatre Saisons, bustes de proportion colossale soutenus par des gaînes splendides, et composées par Vavasseur, montraient la tendance de la mode vers les décorations céramiques qui, d'un autre

côté, s'infiltraient dans la riche bourgeoisie et chez le peuple, ici, par des services à fond brun damasquiné de noir servant de repoussoir à des rondes d'enfants en camaïeu bleu, là, par des pichets à cidre et des vases de mariage où, près de leur saint patron, les destinataires font écrire leur nom et une date :

> Pierre Gavse. 1738.
> Marguerite Liteau. 1736.
> Marie Caillot. 1775.
> Julie Le Roux. 1782.

Dans les siècles qui ont précédé le nôtre, l'industrie subissait des conditions particulières ; les rapports de consommateur à fabricant étaient presque immédiats ; l'intermédiaire semble à peine avoir existé ; aussi les choses d'usage populaire sont-elles précieuses pour l'historien, car il est sûr d'y rencontrer l'expression vraie des tendances du moment. Un grand seigneur commandant sa vaisselle pouvait, en payant bien, imposer tel décor de son choix ; le bourgeois, l'artisan qui désirait voir son nom ou la chanson à la mode sur le milieu d'une assiette, qui voulait que son patron eût la place d'honneur sur son dressoir, acceptait, quant au reste, les habitudes de l'atelier. Nous attachons donc une grande valeur à ces pièces datées où les baldaquins, les rocailles, les chinoiseries ou les compositions à carquois, permettent de suivre pas à pas, et par régions, les fluctuations du goût.

Quant aux noms des fabricants et des peintres, pour de grandes localités comme Rouen, il faut renoncer à

en formuler la liste ; les archives fourniront peut-être quelques documents : mais comment les rattacher aux produits connus? Des arrêts du conseil signalent Poirel de Grandval et Esmon Poterat, comme les premiers privilégiés ; viennent ensuite Louis Poterat, sieur de Saint-Étienne, Levavasseur, Pavie, Malétra, Dionis, Lecoq de Villeray, Picquet de la Houssiette, de Bare de la Croizille, cités par M. Pottier. En 1788, Gournay, dans son *Almanach général du commerce*, mentionne Belanger, Dubois, Flandrin, Hugue, veuve Hugue, Valette, Dumont ; produits imitant le Japon? Jourdain, la Houssiette et Vavasseur. Faïence façon d'Angleterre, M. Sturgeon. En 1791, le nombre des fabriques s'élevait à seize. Mais nous ne trouvons mentionnés nulle part ni Dieu, ni Gardin, dont les ouvrages hors ligne ont un caractère si tranché qu'elles sembleraient indiquer des ateliers spéciaux.

Pour ce qui est des sigles, l'embarras est bien plus grand encore ; rien n'est prouvé, rien n'est établi sur des probabilités raisonnables ; tout récemment encore un auteur écrivait : « C'est à cette occasion (la mise en faïence) que fut fondée à Rouen la fabrique privilégiée qui *marquait ses produits d'une fleur de lis...* » et plus loin : « La fleur de lis est la seule marque bien certaine. » Or, M. André Pottier avoue que Louis XIV « consentit à descendre de la vaisselle d'or à la vaisselle d'argent, » mais que tout le reste de la cour dut se mettre en faïence. Où donc est la raison du prétendu privilége? où sont les œuvres marquées à la fleur de lis? Nous connaissons *une* assiette rouennaise assez com-

FAÏENCE — FRANCE. 31

mune à cette marque : quelques autres classées dans les musées, et celle ci-contre particulièrement, sont attribuées à Rouen, sans grande certitude ; enfin beaucoup sont évidemment de fabrique étrangère ou de la fin du dix-huitième siècle.

Ce qu'il y a de mieux à faire, quant à présent, c'est de grouper les monogrammes connus selon l'ordre du genre, en se tenant en garde, toutefois, contre les analogies de décor des fabriques contemporaines, cherchant à s'imiter.

Style rouennais rayonnant, à lambrequins et corbeilles, guirlandes de fleurs, etc.; bleu, bleu et rouge et polychrome simple.

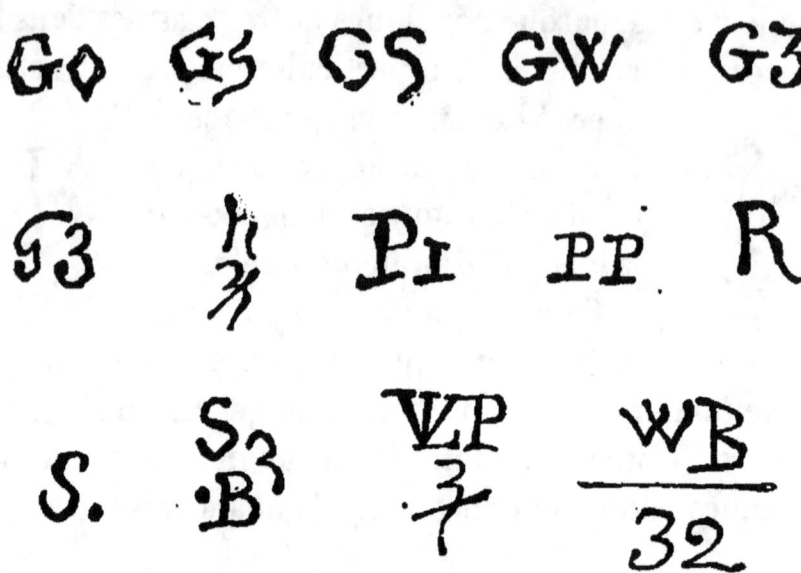

Style rouennais lambrequins, guirlandes et corbeilles, en bleu rehaussé de noir.

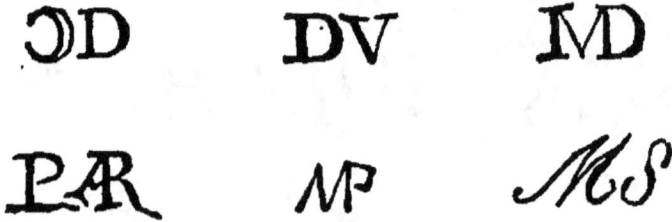

Style rouennais, même décor polychrome, avec du vert de cuivre évaporé par le feu.

FAÏENCE. — FRANCE.

Style oriental-rouennais à la corne, polychrome vif.

C♦ E⋈ ·E⋈ dieup dieuf

DL D GB Gi n2#

Gm ·Gm G5 GS ħ Hc

H⋏ HT MD ·MD

ℒÆ ♪C ♪G R·D
 1765

Même style, décor où domine le jaune citrin et où se confondent les produits de Rouen et de Sinceny.

ℬ BB DB 𝒥 𝒢A GD

G3 h ·I·I ℳF M ℳv

P·A·T P·G 𝒫·G P·D
 1776

RD Ro S3 WGt

V W/Fh H 3·R· ❖GN❖ 1733❖

Cette dernière marque est sur une plaque à mascaron en relief d'un beau modelé, portant un bras de torchère.

Pour compléter cet ensemble de renseignements, donnons ici la liste des centres qui ont imité plus ou moins habituellement le décor normand ; ce sont : Lille, Paris, Sinceny, Desvres, Bailleul, la Nocle, Marans, Nantes, Marseille, Moustiers et Nevers, dans quelques spécimens très-difficiles à déterminer. A l'étranger, ce sont Bruxelles, Anspach, etc.

Nous chercherons, en parlant de chacune de ces fabriques, les caractères qui semblent permettre de distinguer leurs produits.

Vers la fin du siècle dernier, il paraît s'être établi à Rouen une usine toute spéciale destinée à produire des faïences peintes à la moufle, en imitation grossière de la porcelaine ; deux pièces excessivement curieuses ont figuré à l'Exposition universelle ; toutes deux étaient des jardinières forme rocaille divisées par une cloison longitudinale. La pâte en était mince, bien travaillée, l'émail beaucoup plus blanc que celui des spécimens anciens ; des bordures déchiquetées, bleu ou rouge vifs, entou-

raient un décor plein de paysages avec figures d'un mauvais dessin, et peint en couleurs crues, où domine surtout un rouge d'or un peu brun rappelant celui de certains vases lorrains (ceux de Vaucouleurs surtout); quelques arabesques rouges sur les cloisons, de légers rehauts d'or complétaient la décoration. Derrière était écrit : *Va. vasseur à Rouan.*

Une jardinière évidemment de la même main, avec personnages en costume turc, fait partie de la collection du musée de Cluny.

LE HAVRE. Il y a eu, dans cette ville, des fabriques dont les produits se confondent sans doute avec ceux de Rouen ; en 1788, Gournay en faisait mention, et deux chefs d'établissements signaient encore, en 1791, la réclamation contre le traité de commerce avec l'Angleterre.

SAINTE-FOY. Est-ce bien dans la Normandie qu'il convient de placer cette fabrique, dont l'existence nous est révélée par une pièce unique? On trouve en France une foule de localités du même nom, et par conséquent il est bien difficile de se prononcer. Sur une gourde ornée de fleurs et portant un sujet de personnages en costume de l'époque Louis XV on lit: *fait par moi Laroze fils, à Sainte-Foy.* La forme du vase indiquerait bien plutôt le midi de la France que le nord, mais le nom du peintre est tellement répandu dans la Normandie qu'on peut, sans trop de hardiesse, supposer que le four d'où est sortie cette poterie était situé dans l'arrondissement de Dieppe.

Lorsqu'il s'agit de classer un spécimen unique et

dont le style n'a rien de bien déterminé, l'embarras est toujours grand ; le point de doute doit rester comme une garantie contre l'erreur.

PICARDIE. — ARTOIS

Le département de la Somme a-t-il eu ses fabriques? Nous l'ignorons : mais celles du Pas-de-Calais ont été assez nombreuses et non sans importance.

AIRE, fondée en 1730 par un sieur Preud'homme, qui l'a possédée jusqu'en 1755, a passé sans doute en des mains diverses, puisque Gournay annonce, en 1788, qu'elle est la propriété de M. Dumez : elle exerçait encore en 1791. Le seul spécimen classé sous le nom d'Aire est une plaque ovale du musée de Sèvres offrant, en relief colorié, un buste drapé du Christ ; l'émail est assez uni, bleuâtre ; les chairs sont incolores, la barbe et les cheveux rehaussés en bleu ; un bleu bouillonné et du violet de manganèse couvrent les draperies : en somme cet ouvrage annoncerait une fabrication médiocre.

BOULOGNE était aussi, en 1788, le centre d'une production de poterie émaillée qui s'est continuée au delà de 1791.

DESVRES a été en possession d'une manufacture de pipes ; en 1764, Jean-François Sta y établit une faïencerie dont les produits, assez communs, imitaient ou cherchaient à imiter la poterie rouennaise. Presque tous les ouvrages étaient destinés à la consommation

de l'Artois, de la Flandre et des provinces voisines ; ils y étaient portés par des gens qui les échangeaient pour des chiffons, de vieux chapeaux, de l'étain, du plomb, de la mitraille, etc. M. de Boyer de Sainte-Suzanne auquel nous devons ces renseignements, ne nous signale aucun type certain, et cela se conçoit ; il doit être fort difficile de distinguer les vaisselles communes de Rouen de ces contrefaçons sans caractère et sans mérite ; une marque seule pourrait mettre sur la voie, et il ne paraît pas qu'il y en ait eu plus en Artois qu'en Normandie.

Hesdin a eu sa faïencerie, sur laquelle les documents font défaut.

Montreuil-sur-Mer. On y faisait, au seizième siècle, des vases en terre brune travaillée à jour, dont on rencontre souvent des fragments ; nous ne savons si cette fabrication s'est continuée dans le dix-septième siècle.

Saint-Omer. Après avoir essayé de fonder à Dunkerque une faïencerie, qui fut fermée à la requête de Dorez de Lille, un sieur Saladin obtint l'autorisation de s'établir à Saint-Omer ; voici les principales dispositions de l'arrêt qui le concerne :

« Louis, etc. Notre bien amé Louis Saladin, négociant à Dunkerque, nous a exposé qu'il a trouvé le secret de fabriquer de la fayance aussi belle et aussi bonne que celle d'Hollande, qui de plus a l'avantage de souffrir le feu, et une vaisselle de grès qui imite celle d'Angleterre ; qu'ayant été informé qu'il n'y avait dans la généralité d'Amiens aucune fayancerie, il aurait projeté d'établir dans la ville de Saint-Omer une manu-

facture pour y fabriquer ces sortes de fayances et de grès, la dite ville étant le lieu le plus propre pour une pareille entreprise, tant à cause de son canal et de la proximité des ports de mer... qu'à cause de la qualité des terres qui lui sont nécessaires et des bois blancs et tendres qui s'y trouvent en abondance... Les échevins, après expérience, ayant reconnu que cette fabrique serait très-utile à leur ville... nous aurions bien voulu statuer par arrêt rendu en notre conseil, le 14 avril 1750...

« Nous avons permis et permettons au dit sieur Louis Saladin, d'établir dans la ville de Saint-Omer ou au faubourg du dit Haut-Pont, une manufacture pour y fabriquer pendant vingt années consécutives et à l'exclusion de tous autres, de la fayance façon d'Hollande, propre à souffrir le feu, et de la vaisselle de grès, façon d'Angleterre, à condition par luy de former le dit établissement dans un an, à compter du jour dudit arrêt, et d'avoir toujours au moins un fourneau en travail... défense de former aucun autre établissement à trois lieues aux environs de Saint-Omer, etc. »

Rendu le 9 janvier 1851, cet arrêt fut enregistré le 9 juillet suivant ; il reçut son exécution, car l'exposition universelle nous a montré une pièce signée : *à Saint-Omer*, 1759 ; c'est une belle soupière figurant un chou épanoui : au sommet rampe une hélice jaune à bandes ; c'est le bouton au moyen duquel s'enlève le couvercle, habilement dissimulé ; la coloration des feuilles est parfaite, leur modelé précis ; de la circonférence au centre elles vont en adoucissant leur vert glauque qui passe au jaunâtre marqué de nervures

roses. L'ensemble annonce le soin, l'intelligence et le talent de ceux qui y ont concouru. Les vases figuratifs ont été faits partout : en France, à Bruxelles, en Hollande, en Allemagne ; nous doutons qu'on puisse en produire un supérieur à celui dont nous venons de parler.

Où sont les autres ouvrages du Haut-Pont? Partout sans doute, confondus, les uns avec les faïences de Delft, les autres dans ce grand tout qu'on appelle grès de Flandre ; en effet, bien que Gournay ne fasse pas mention, en 1788, de la fabrique de Saint-Omer, la liste des réclamants contre le traité de commerce avec l'Angleterre, prouve qu'elle existait encore en 1791. Malheureusement il est assez probable que Saladin a fait marquer par exception ; ce n'est qu'en rapprochant les œuvres certaines de leurs similaires, qu'on pourra restituer la part de cet établissement ; nous ne doutons pas, après un examen sérieux, que le beau chou du musée de Cluny ne soit sorti des mêmes mains que celui signé et daté.

FLANDRE

Voici une province que ses destinées politiques, son voisinage des Pays-Bas et son activité commerciale et industrielle, rendent particulièrement intéressante : longtemps négligée au point de vue céramique, elle a eu, depuis, ses écrivains spéciaux, et son rang peut être assigné maintenant auprès de la Normandie et du Nivernais. Pour ne point nous égarer dans les discus-

Dunkerque. Autorisés en 1749 à ouvrir une faïencerie dans cette ville, les sieurs Douisbourg et Saladin durent la fermer un an plus tard sur l'opposition des Lillois qui, en affirmant que leurs fabriques suffisaient à l'approvisionnement du pays et à celui des colonies, faisaient remarquer la situation de Dunkerque, *port franc*, et insinuaient que Douisbourg pourrait vendre « comme venant de sa fabrication, des produits de Hollande entrés en fraude, ce qui sera une perte pour le Trésor. » Les ouvrages de Dunkerque doivent donc être rares, s'il en existe encore.

Bailleul. Gournay, dans son *Almanach général du Commerce*, dit ceci : « La faïence de cette localité égale en beauté celle de Rouen ; elle a l'avantage de souffrir le feu le plus violent ; elle se vend à un prix modique, la main-d'œuvre étant à très-bon marché. » C'est donc encore parmi les ouvrages réputés normands qu'il faut chercher cette poterie.

Lille. L'histoire céramique de cette ville remonte une époque assez éloignée et se lie étroitement aux péripéties des guerres de Louis XIV. Après la mort de Philippe IV, des différends s'étant élevés entre la France et l'Espagne, relativement à la succession au trône, le roi déclara la guerre et envahit en 1667 les Pays-Bas. En 1668, la paix d'Aix-la-Chapelle lui assura ses conquêtes de Flandre, et il en jouit jusqu'en 1708 et 1709.

Pendant cette période de tranquillité, c'est-à-dire

en 1696, le magistrat de Lille appela de Tournay Jacques Febvrier, fabricant et tourneur de faïence, et Jean Bossu, peintre, natif de Gand, pour établir une manufacture de faïence, afin d'éviter de tirer ce produit des autres villes ou plutôt des pays étrangers. Febvrier prétendait posséder le secret de certaines terres propres à donner une poterie aussi belle que celle de Hollande et plus fine que celle de Tournay.

Nous pouvons juger, en effet, combien sa fabrication était distinguée ; deux autels portatifs datés de 1716, l'un découvert par nous et qui appartient au musée de Sèvres, l'autre classé chez M. de Liesville, nous donnent le nom du fabricant et ceux de deux peintres ; sur le premier on lit : *Fecit Jacobus Feburier Insulis in Flandria anno 1716. Pinxit Maria Stephanus Borne. Anno 1716.* Le second porte : *Jacobus Feburier fecit et dedit vedasto Ludouico Lejeune præsbitero et vicario Sti Andreæ. Insulis in Flandria 1716. Johannes franciscus Jacque pinxit.* Dans ces spécimens, la tradition rouennaise se manifeste, soit par des arabesques inspirées du goût oriental, soit par des corbeilles de fleurs ; et ce genre, purement français, la ville l'adoptera sans retour, même pendant la période d'occupation des Hollandais ; il se retrouve non-seulement dans ses faïences, mais dans ses porcelaines.

En 1729, Jacques Febvrier mourut, laissant en pleine prospérité son magnifique établissement, qui fut continué par sa veuve Marie-Barbe Vandepopelière, associée à son gendre François Boussemaert ; ceux-ci, se fondant même sur la vogue de leur usine, qu'ils annon-

çaient être la plus importante du royaume, puisque les ouvrages en étaient préférés à ceux de Hollande, non-seulement en Flandre, mais encore par les marchands de Paris, demandaient à l'ériger en manufacture royale (voy. Houdoy, *Recherches sur les manufactures lilloises*).

Vers 1778, un sieur Petit succéda à Boussemaert et maintint l'industrie à la hauteur où l'avait placée son prédécesseur. A propos de cette première fabrique, M. Houdoy se demande si, pendant trente-trois ans d'exercice, Febvrier n'a marqué que les deux autels cités plus haut, et si son gendre, pendant une pratique de quarante-neuf ans, a négligé de signer aucune de ses œuvres; le savant Lillois propose d'attribuer à Boussemaert un chiffre *fB* qu'il a rencontré plusieurs fois; nous avons relevé nous-même un signe analogue sous un grand plat du musée de Cluny, où des bordures arabesques et des guirlandes de fruits en camaïeu bleu rappellent le style de Rouen avec plus de douceur dans le modelé; nous admettons volontiers l'origine lilloise de ces pièces, tout en convenant qu'il n'y a pas eu de véritable marque à Lille, dans la période ancienne, et qu'il existe des pièces d'origine suédoise qui portent un chiffre très-voisin de celui de Boussemaert.

Une seconde usine, fondée en 1711, lorsque la ville était tombée au pouvoir des Hollandais, eut pour propriétaires Barthélemi Dorez et son neveu Pellissier. On ne connaît rien de positif sur la nature et le style des produits obtenus de 1712 à 1750 ou 1755, époque à

FAÏENCE. — FRANCE.

laquelle un sieur Hereng succéda aux Dorez, pour être remplacé en 1786 par Hubert-François Lefebvre. Ce dernier et Petit, successeur de Boussemaert, sont indiqués en 1788, par Gournay, comme les propriétaires des deux usines lilloises. Faut-il attribuer à Petit cette marque relevée sur un beau plat de style rouennais décoré en bleu ?

M. Houdoy pense qu'on doit chercher les faïences de B. Dorez parmi les ouvrages les plus fins et les plus parfaits de la Flandre ; nous partageons volontiers cette opinion, car il est démontré que, partout où l'on a produit en même temps la porcelaine et la faïence, celle-ci a été fort belle.

Nous inclinerions donc à reconnaître l'initiale de Dorez dans de charmantes pièces, plus parfaites encore que le Delft contemporain, où un D accompagne des chiffres de série ; un pot à eau monté en argent, et appartenant à M. le docteur Guérard, est le chef-d'œuvre du genre. On pourrait également attribuer à cette usine le plat de M. Patrice Salin, signé : *Lille* . Sur l'émail lisse et blanc s'enlève une bordure savante, où le bleu pur, un ton rouille et quelques rehauts noirs, dessinent une délicate arabesque interrompue par une armoirie ; au centre, un bouquet de fleurs rappelle le style du midi de la France.

En 1748, Nicolas-Alexis Dorez, petit-fils de Barthélemi, dirigeait la fabrique, et l'on a pu voir à l'Exposition universelle un ouvrage signé de lui ; c'est un pot

décoré en bleu où, dans un médaillon, figure une femme assise faisant de la dentelle au carreau ; en dessous on lit : N. A. Dorez, 1748. Ceci n'a déjà plus la finesse des anciennes fabrications. Enfin, le genre cherché par Lefebvre paraît être l'imitation de la porcelaine à fleurs et oiseaux.

Une troisième fabrique importante fut élevée en 1740 par un sieur Wamps, qui y faisait des carreaux à la façon de Hollande ; après sa mort, Jacques Masquelier fut chargé de la direction des travaux, et devint propriétaire en 1752. Il demanda alors, et obtint, le 20 mai 1755, l'autorisation de joindre à sa fabrication des ouvrages *à la manière de Rouen et des pays étrangers*.

Une théière du musée de Cluny, signée : *Lille*, 1786, avait paru à M. Houdoy pouvoir caractériser le genre de peinture et de décor adoptés par Bousmaert et ses successeurs. Des types plus anciens et plus soignés encore justifient aujourd'hui cette supposition ; ce sont des assiettes classées dans les collections de MM. Davillier, Vaïsse, Patrice-Salin, Périllieux-Michelez, baron de Sénevas ; sur un émail rival de celui de Moustiers s'enlève une couronne d'élégants motifs rocaille en rouge de fer très-vif, bleu pâle, lilas, jaune et vert nuancé, obtenu par le mélange du bleu et du jaune ; dans le haut, deux Amours soutiennent une banderole sur laquelle est écrit : Maître Daligné (le destinataire sans doute). Au revers, dans un médaillon formé de palmes vertes et bleues rattachées par un bouquet et surmonté de la couronne royale, on lit : LILLE, 1767. L'établissement honoré du titre de *Manufacture royale*

étant celui fondé par Febvrier, on doit reconnaître ici l'œuvre de Boussemaert, et la beauté des pièces démontre que le titre honorifique était justement mérité.

M. Vaïsse, se fondant sur une pièce de Sinceny qui

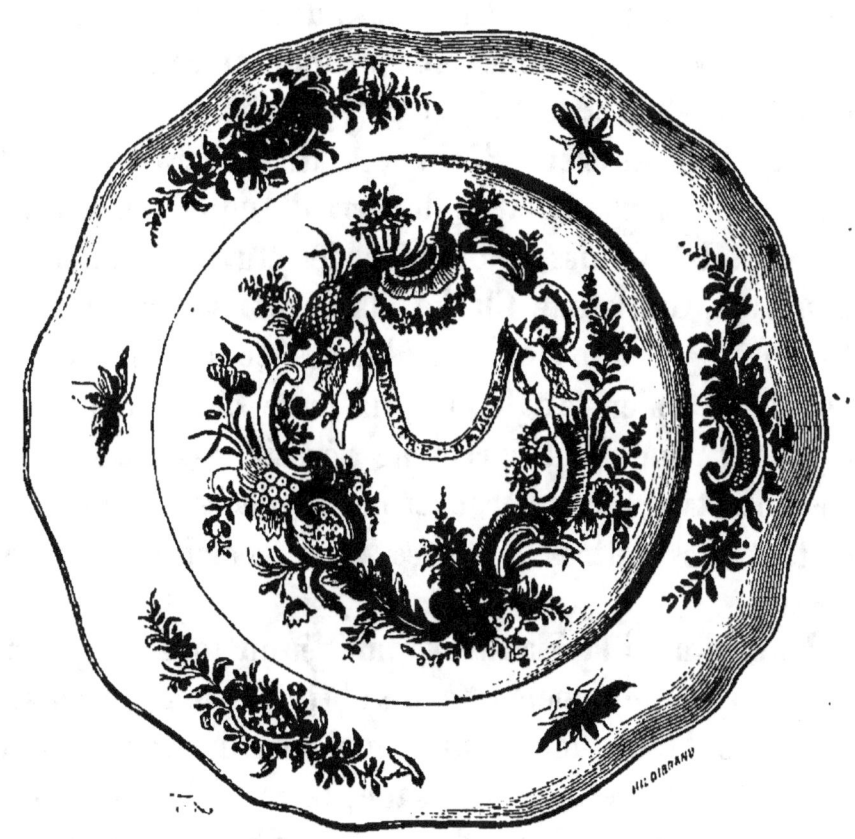

Fig. 6. — Assiette de Lille, 1767.

lui appartient, et qui offre aussi une banderole inscrite du nom d'un *maître Dubourjal*, vainqueur dans un concours public de tir à l'arc, suppose que les assiettes de *Daligné* auraient été commandées à la suite d'un succès du même genre ; elles prendraient alors un

caractère public et officiel qui expliquerait leur perfection même et le luxe inusité développé dans la marque de fabrique.

Une autre œuvre remarquable et importante de Lille est la magnifique cheminée érigée dans l'une des salles du musée de Cluny; sa douce ornementation bleue à rocailles annonce une époque intermédiaire entre les assiettes et la théière polychrome.

En 1758, un sieur Héringle, natif de Strasbourg, et sortant de la manufacture de terre d'Angleterre à Paris, obtenait la permission de faire des étuves en faïence; plus tard, Guillaume Clarke était autorisé (le 10 mars 1773) à créer une fabrique d'une espèce de faïence qui ne se fait qu'en Angleterre (la terre de pipe); mais il paraît que l'entreprise ne réussit pas, car deux ans plus tard nous retrouverons le même homme sollicitant des lettres patentes pour s'établir à Montereau.

Et comme si la Flandre devait réunir tous les genres de poteries, un appelé Chanon obtint de mettre en activité, à Lille, des fourneaux pour cuire une terre brune avec un vernis écaille de tortue, terre résistant au feu et susceptible de donner depuis les poêles de genre allemand, jusqu'à des services à thé et à café.

Douai. Cette usine, autorisée par lettres patentes du 9 juin 1784, avait son siége rue des Carmes-Déchaussés, et était dirigée par les sieurs Houzé, de l'Aulnoit et C^e, qui, paraît-il, la cédèrent bientôt à un sieur Halsfort. En 1788, c'est celui-ci que Gournay signale comme directeur.

CAMBRAI. D'après les renseignements que nous adresse M. de Boyer de Sainte-Suzanne, la céramique cambrésienne remonterait au seizième siècle ; un manuscrit intitulé : « Livre aux bans, » conservé dans la bibliothèque de la ville, contient cinq règlements du magistrat touchant la corporation des potiers de terre, datés de 1540, 1641 et 1646. Il est recommandé, dans celui de 1641, de purger la terre destinée à la *poterie blanche* des cailloux et de la glaçure d'alun qu'elle contient ordinairement.

Cette dénomination de *poterie blanche*, retrouvée dans diverses localités de la France, semble ne pouvoir s'appliquer qu'à la terre émaillée.

VALENCIENNES. Vers 1735, François-Louis Dorez, fils de Barthélemi, faïencier à Lille, éleva dans la ville de Valenciennes un établissement céramique qu'il dirigea jusqu'à sa mort, survenue en 1739. La fabrique n'en continua pas moins à prospérer, sous la direction de la veuve Dorez, grâce aux encouragements des magistrats administrateurs de la ville. En 1742, Charles-Joseph Bernard succéda, mais son incapacité ayant compromis les affaires de l'usine, en 1743, Claude Dorez, autre fils de Barthélemi, lui fut substitué et reçut des subsides jusqu'en 1748, époque à laquelle un syndic de ses créanciers donna quittance des indemnités accordées par la ville.

M. le docteur Lejeal, historien des établissements de l'arrondissement de Valenciennes, éprouve quelque embarras à déterminer les ouvrages de Louis et Claude Dorez. Il propose de voir la marque du premier dans

un chiffre **D**, appliqué sur des pièces à décor rouennais. Un *D* assez grossier lui paraît pouvoir être le signe de l'un des Dorez.

Du reste, il doit exister de si étroites analogies entre les faïences des Dorez de Lille et de Valenciennes, et celles de Delft, Bruxelles et Tournay, qu'il sera toujours difficile de les distinguer.

De 1755 à 1757 un autre établissement, élevé par Picard, fut également encouragé ; le dernier céramiste de Valenciennes fut Becar, qui, de 1772 à 1779, reçut des subsides du magistrat.

SAINT-AMAND. La faïencerie de Saint-Amand-les-Eaux paraît remonter au delà de 1740, et avoir été fondée par Pierre-Joseph Fauquez, qui, en 1741, fut enterré à Tournay, où il possédait un autre établissement ; Pierre-François Joseph, son fils, lui succéda dans les deux centres et vint se fixer à Saint-Amand lors du traité d'Aix-la-Chapelle. En 1775, son fils, Jean-Baptiste-Joseph se mit à la tête de l'entreprise et chercha à en étendre les produits à la poterie translucide ; en 1785, il obtint, en effet, l'autorisation de faire de la porcelaine, et il s'associa dans ce but à Lamoninary, son beau-père, qui éleva à Valenciennes la nouvelle fabrique.

Comme faïencerie, Saint-Amand obtint un renom mérité ; ses produits, excessivement variés, sont souvent marqués d'un chiffre compliqué dont l'explication n'est pas encore bien sûre.

Trois espèces de faïences forment le bagage des Fauquez ; la première, assez épaisse, courante et rappelant les dispositions du décor rouennais, porte un émail bleuté qui permet d'ajouter des rehauts blancs à la façon du *sopra bianco* des Italiens ; il existe à Sèvres une fontaine de cette espèce figurant un dauphin à écailles rehaussées de bleu ; sur les côtés, sont semées des fleurettes blanches d'un charmant effet. Des bouquets dans le style de Strasbourg se rencontrent parfois sur cette espèce ; alors le ton *empois* de l'émail ternit les couleurs et surtout le rouge d'or, qui devient violacé. Les pièces peintes ainsi ont une étroite analogie avec certaines poteries suédoises.

La seconde espèce, mince, particulièrement soignée, imite encore de plus près le genre rouennais ; nous avons vu surtout un porte-huilier ravissant couvert de rinceaux en bleu et rouge de fer, d'une incroyable délicatesse ; la marque s'éloignait un peu du type, bien que composée des mêmes éléments.

La troisième espèce appartient à ce que nous appelons faïence-porcelaine ; d'une fabrication soignée, à formes cherchées, les produits sont peints avec finesse et talent ; ce sont des bouquets où les tulipes, les roses et surtout les œillets se répètent fréquemment ; le violet, le rouge d'or vif, moins pur toutefois que dans les œuvres lorraines, un beau vert de cuivre, secondent les inspirations du peintre. Comme dans les porcelaines un filet souvent rouge ou brun, parfois doré, circonscrit les pièces, et les bordures à peignes ou

4

déchiquetées, en bleu, rouge et vert enrichissent le pourtour.

Le peintre de fleurs le plus connu fut Jean-Baptiste Desmuraille ; Louis-Alexandre Gaudry exécutait des paysages renfermés souvent dans des médaillons entourés d'emblèmes. Sternig-Joseph, allié à la famille Fauquez, est aussi l'un des artistes qui travaillèrent à Saint-Amand et à Valenciennes.

Là ne se bornent pas d'ailleurs les fabrications amandinoises ; la faïence fine y a aussi été en honneur, et des vases peints en camaïeu ou en couleurs variées sont rehaussés parfois de filets d'or. Les marques des terres de pipes sont plus compliquées encore que celles des faïen-

ces ; voici celles que nous avons rencontrées : on y voit le chiffre du fabricant et les initiales du nom de la fabrique.

Terminons ce que nous avons à dire de la Flandre par cette observation essentielle : au point de vue technique, les faïence de cette province ne peuvent se distinguer de celles de Delft, car elles sont produites avec les mêmes éléments.

Elles se trouvaient en concurrence sur le marché français par suite de l'arrêt du 30 mai 1730, qui, en vertu de la convention passée avec la Hollande, le 8 décembre 1699, décidait que la *porcelaine contrefaite ou*

fayance d'Hollande, ne payerait que 10 livres du cent pesant à l'entrée du royaume.

Pour favoriser autant que possible notre industrie, il fallut qu'un arrêt du 31 août 1728 supprimât le droit de la derle; nous donnons les principales dispositions de ce curieux document.

« Sur ce qui a été représenté au Roy, étant en son Conseil que les ouvrages de terre ou services de cuisine, comme pots, plats et autres choses semblables, venant de l'étranger pour la Flandre française et pays conquis, étant déchargés des droits d'entrée du tarif de 1671, les fabricants étrangers de ces sortes d'ouvrages avaient un avantage considérable sur ceux de même espèce qui se fabriquent dans les pays conquis, en ce que la derle ou terre propre à ces poteries, que les entrepreneurs des manufactures de la Flandre sont obligés de tirer de l'étranger, se trouve assujettie aux droits d'entrée par le même tarif de 1671.

« La derle ou terre propre à faire porcelaine demeurera déchargée des droits à l'entrée de la Flandre. »

ILE-DE-FRANCE

Comme il était naturel de s'y attendre, c'est dans ce cœur du pays, dans ce foyer de la civilisation moderne, que se rencontrent tous les genres de fabrication, et que se concentrent les efforts du progrès. Mais, comme le cadre de ce travail ne comporte ni les longues dissertations, ni les discussions historiques éten-

dues, nous allons, pour plus de clarté, sous-diviser la province par département et suivre l'ordre purement géographique.

SEINE

Paris. Nous n'avons pas besoin de rappeler combien notre sol est riche en argiles plastiques et à quelle antiquité reculée remonte la fabrication des poteries diverses parisiennes ; la Seine a livré les terres cuites grossières, les récipients vernissés en partie ou en totalité et mille fragments qui permettent de constater que là s'est fait tout ce qu'on pouvait faire ailleurs. En 1530, Girolamo della Robbia cuisait à Paris les décorations céramiques des palais de François Ier ; en 1570, les descendants de Palissy occupaient encore la fabrique érigée par celui-ci aux Tuileries, et sans nul doute une succession non interrompue d'artistes habiles y cultiva la céramique, puisque de Thou, en 1605, rapporte que : « Henri IV éleva des manufactures de fayance tant blanche que peinte, en plusieurs endroits du royaume, à Paris, à Nevers, à Brissambourg en Saintonge, et celle qu'on fit dans ces différents ateliers fut aussi belle que la fayance qu'on tirait d'Italie. »

En 1659 des lettres patentes étaient accordées pour garantir les faïenciers contre les envahissements des autres corporations ; une quittance de droits des maîtres jurés de la communauté est signée : Marin Regnault, Pierre Dangreville, François Chamois et

Etienne Ronssin. Pourtant c'est en 1664 seulement que nous trouvons le premier titre officiel autorisant l'établissement d'une usine au nom d'un bourgeois de Paris, Claude Révérend ; celui-ci demandait à faire de

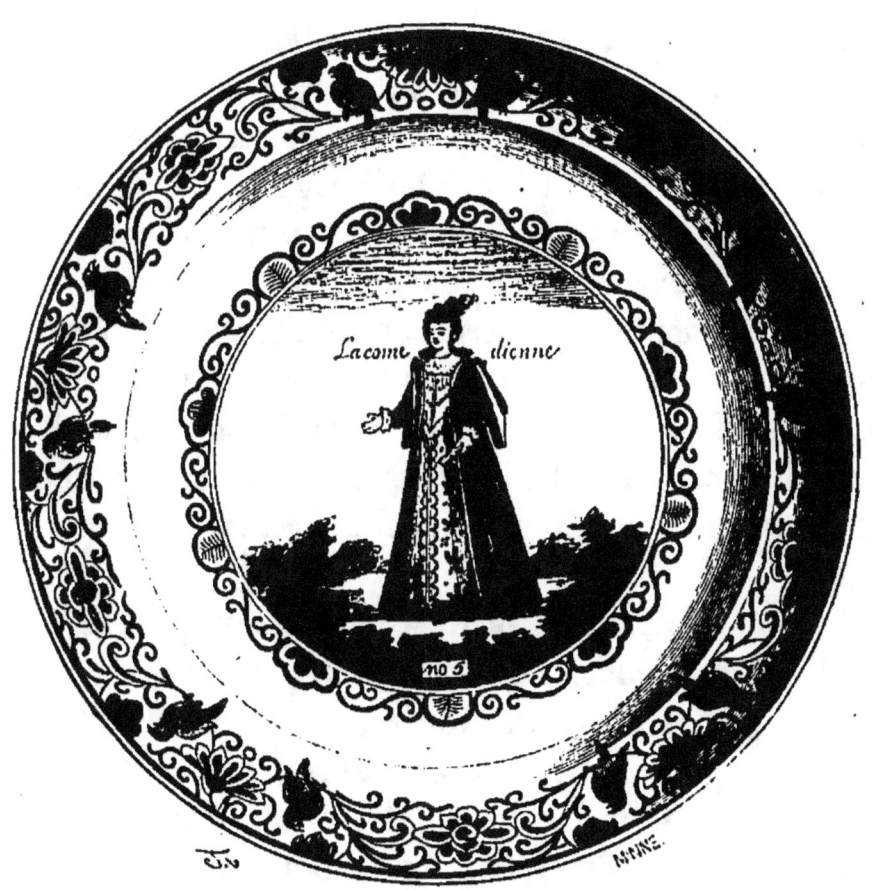

Fig. 7. — Plat de Claude Révérend, coll. A. J.

la faïence et contrefaire la porcelaine, et en même temps à introduire en France les marchandises déjà fabriquées en Hollande, où il avait mis son secret dans sa perfection.

Nous ne discuterons pas les absurdités qui ont été écrites sur cette faïence, qu'on prétendait être purement hollandaise puisqu'il y était représenté des costumes antérieurs à Louis XIV, et qu'on attribuait en même temps à A. Pennis, fabricant de Delft, établi en 1764. Aujourd'hui la faïence de Révérend ne fait doute pour aucun connaisseur ; deux pièces à reliefs rehaussées de rouge et d'or, appartenant à M. Patrice Salin, nous montrent certainement les commencements de la fabrication et probablement un hommage fait à Louis XIV, dont elles portent l'emblème ; les autres se spécialisent par la richesse des émaux et par une série de figures surmontées d'inscriptions françaises : *la comédienne, l'officier, le marchand ambulant* etc. ; c'est parmi les ouvrages purement imités du style oriental qu'il devient très-difficile de distinguer les céramiques appartenant à Révérend de celles réellement hollandaises.

Le potier parisien a bien sa marque qui peut servir de renseignement ; mais, dans notre conviction, des chiffres très-voisins ont été employés en Hollande à la même époque, et cette contrefaçon de signatures était chose si commune alors, que l'on verra plus loin que les magistrats de Delft durent y mettre ordre. Ce n'est pas tout : nous rencontrons assez souvent des faïences marquées qui ont la plus grande analogie avec les œuvres de Révérend ; un service, entre autres, portait sur le marly des fleurs de lis alternant avec des lambrequins ; des assiettes et compotiers bordés d'oves en relief offraient

la marque ci-dessus mêlée à celle-ci : qui pourrait bien être attribuée à Révérend.

On voit au musée de Sèvres deux grands plats décorés d'un bleu doux et bouillonné ; l'un est aux armes de France, l'autre porte l'écu et le chiffre de Colbert. M. Riocreux considère ces pièces comme les ouvrages présentés par le potier parisien au moment où il sollicitait son privilège. Tout en nous inclinant devant la haute expérience du Nestor des études céramiques, nous ferons remarquer qu'il n'y a aucune analogie de couverte ni de ton entre ces faïences et celles signées AR.

De 1664 à 1720 nous ne trouvons aucun document sur les usines de Paris, et cela s'explique : si les poteries de Révérend se confondent avec celles de Delft, les autres sont perdues dans les produits normands qu'elles imitent. La rue de la Roquette, au faubourg Saint-Antoine, était alors comme elle est encore, le grand centre de l'industrie céramique ; vers 1720 on y trouve François Hébert allié à la famille Chicanneau ; c'est Genest, en 1730, auquel succède Jean Binet en 1750 ; vers le même temps, paraît Digne, dont les produits sont connus grâce aux recherches de M. Riocreux ; c'est ce faïencier qui a livré à la pharmacie de la duchesse d'Orléans des pots armoriés, ornementés dans le style de Rouen, en bleu et jaune citrin. Un autre faïencier établi depuis 1774, rue de la Roquette aux Trois-Levrettes, travaillait encore en 1784. En 1788, Gournay cite, pour la faïence blanche et brune : veuve Dague,

Digne, Dubois ; pour la faïence blanche : Olivier, veuve Petit et Robillard, Tourasse. Plusieurs choses doivent être signalées dans cette liste ; Digne semblerait avoir quitté la fabrication distinguée pour la terre à feu ; son établissement passa d'ailleurs, d'après les archives de Sèvres, à un nommé Gauthier. Quant à Olivier, c'est un nom qu'il convient d'appliquer à plusieurs céramistes : le plus ancien travaillait encore en 1788 à la terre émaillée peinte, et il eut pour successeur immédiat Masson. L'autre Olivier, dont M. Champfleury possède des faïences parlantes doublées de brun (terre à feu), est l'auteur du poêle offert à la Convention et figurant la Bastille, qui est classé au musée de Sèvres.

Un mot maintenant sur un établissement important, la *Manufacture royale* de terre d'Angleterre. Edme, qui la dirigeait en 1749, épousait le 31 août de cette même année Marie-Claude Serrurier, fille d'un marchand de drap de Nevers ; en 1754, son siége, d'après un livre intitulé *Géographie de Paris*, était rue de Charenton. Le *Guide des amateurs et des étrangers, par Thiery*, dit, en 1787. « Cette manufacture de terre, à l'instar de celles d'Angleterre, est établie au bas du boulevard, à l'angle de la rue Saint-Sébastien. On y trouve des services complets en plats, assiettes, tasses, etc., et l'on y exécute toutes les commandes. » Enfin, deux ans plus tard, l'*Almanach général des marchands, négociants et armateurs*, en affirmant que « les ouvrages qui en sortent sont avantageusement connus du public, » ajoute que l'entrepreneur est M. Mignon.

On le voit donc, le bagage céramique de la grande

Fig. 8. — Pot de pharmacie de Digne,
coll. de M. Paul Gasnault.

ville est complet, tous les genres y ont été pratiqués ; ce qui manque encore, c'est d'oser mettre le nom sur des produits déclassés par l'empirisme ; c'est là ce que le temps et l'étude parviendront à faire.

SCEAUX. C'est vers 1751, que Jacques Chapelle établit cette manufacture, où la faïence et la porcelaine s'exécutaient en même temps ; l'arrêt du 26 juin 1753, qui ordonne la taxation d'office du requérant, est assez curieux pour que nous en donnions l'extrait : « Sur la requête présentée par le sieur Jacques Chapelle contenant qu'il aurait établi depuis environ deux ans au village de Sceaux une manufacture de terres fayance, dont il a seul le secret, que les ouvrages qu'il y fait fabriquer sont goûtés du public à cause de leur bonté et de leur propreté et que le débit en augmente tous les jours ; que cet établissement occupe un grand nombre d'ouvriers, etc. »

La faïence de Chapelle était effectivement des plus remarquables ; fine, enrichie de moulures et de reliefs, couverte d'un émail blanc et uni, elle recevait une décoration charmante destinée à rivaliser avec la porcelaine ; des bouquets et emblèmes ; des groupes d'Amours ; de délicates figures agissant dans des paysages : tout cela entouré d'arabesques en couleur ou en or, de guirlandes de lauriers, formait un ensemble, non-seulement *propre*, mais élégant. Aussi, le sieur Chapelle eut-il bientôt un puissant patron, le duc de Penthièvre ; à l'ombre de cette protection, il put braver bien des défenses et imprimer d'ailleurs sur ses produits une marque qui devenait une recommandation, l'ancre du

grand amiral de France. Il est à remarquer (tant il est vrai que le succès permet de se négliger) qu'il n'existe, parmi les ouvrages marqués, rien de comparable aux choses anonymes de la première période ; l'objet d'art a fait place à la marchandise. Cette décadence fut plus marquée encore lorsque Glot succéda à Chapelle, vers 1772 ; les services à bluets dans le genre de la porcelaine à la reine, les bouquets jetés remplacèrent les fines peintures et les groupes en camaïeu rose qu'un premier coup d'œil permettait de prendre pour une peinture sur porcelaine.

De magnifiques spécimens de Sceaux existent à Sèvres, à Cluny et dans les collections Maze-Sencier, Ed. Pascal, Gasnault et autres. Nous n'avons jamais vu aucune faïence marquée SX ; l'ancre accompagnée du mot Sceaux est la signature habituelle.

Bourg-la-Reine. Les sieurs Jacques et Julien, acquéreurs, vers 1747, de la manufacture de Mennecy, transportèrent leur matériel à Bourg-la-Reine, en 1773, lors de l'expiration du bail des bâtiments d'exploitation. Ils continuèrent la production de la porcelaine tendre, mais nous ne savons s'ils firent de la faïence d'art. Nous pensons plutôt que c'est après la chute de la poterie translucide, qu'on établit à Bourg-la-Reine la belle fabrication de faïence blanche qui continue encore.

Gros-Caillou. Thierry, dans son *Guide des étrangers voyageurs à Paris*, dit : « En prenant la rue de la Vierge..., on rentre dans la rue de la Paroisse ou de Saint-Dominique. On y trouve, à côté du jardin des

Fig. 9. — Jardinière de Sceaux, décor à la moufle.
Coll. de M. Maze-Sencier.

sœurs de la Charité, la manufacture de fayance de la veuve Julien. Cette manufacture était ci-devant établie à Sceaux, près Paris. » Ceci est une erreur ; en 1787, la fabrique de Sceaux était encore en pleine activité, puisque Glot l'a conservée au delà de 1791. L'usine du Gros-Caillou fut sans doute établie, vers 1784, par la veuve Julien associée à Bugniau, au moment où Jacques seul resta maître de Bourg-la-Reine.

Saint-Denis. C'est dans l'île où naguère les Parisiens allaient s'ébattre, et probablement dans les dépendances du château de M. Laferté, ancien fermier général, que la fabrique avait son siége ; d'après ce que nous avons pu apprendre de quelques vieillards habitants de l'île, c'est que des débris nombreux de faïence ont été retrouvés sur l'emplacement de l'usine et que cette faïence, assez commune de décor, devait se confondre avec celles de Rouen et de Paris.

Mont-Louis. La liste de Glot fait connaître qu'en 1791, deux fabriques étaient en activité à Mont-Louis ; il nous paraît que ce devaient être deux sentinelles avancées du faubourg Saint-Antoine. Mont-Louis est en effet le nom du lieu contigu à la ville où le père la Chaise établit sa maison de plaisance, devenue depuis la grande nécropole de Paris.

Vincennes. En 1767, Hannong fils établit, pour le compte du sieur Maurin des Aubiez, une manufacture de faïence imitation de Strasbourg, et de porcelaine, dans le château de Vincennes, là même où avait commencé la porcelainerie royale. Cette usine dura peu et produisit à peine, malgré son privilége de vingt ans.

SEINE-ET-OISE

Saint-Cloud. Y a-t-il eu dans ce lieu plusieurs manufactures de faïence ? Nous ne le savons pas ; dans son Almanach de 1690, Abraham de Pradel dit : « Il y a *une* fayancerie à Saint-Cloud où l'on peut faire exécuter tels modèles que l'on veut ; » c'était sans doute celle dont Chicanneau père était entrepreneur et où il était parvenu à faire de la porcelaine tendre, dont ses enfants et sa veuve exploitaient le secret dès avant 1696. Le point de la difficulté consiste à retrouver un type certain sorti de ce centre industriel. Jusqu'en 1865, aucune œuvre signée n'avait été rencontrée ; à cette époque, M. Fleury envoya à l'exposition rétrospective de l'*Union centrale des beaux-arts* une magnifique assiette décorée, en bleu, de fines arabesques, et marquée comme la porcelaine tendre : Saint-Cloud, Trou.

S^tC
T

Or, cette belle pièce répond aux descriptions pompeuses que *le Mercure* et les autres publications contemporaines formulaient alors, mais elle ne peut correspondre qu'aux environs de 1706, époque à laquelle Trou fut reçu dans la corporation des émailleurs, verriers-faïenciers. Les ouvrages antérieurs étaient-ils plus ou moins beaux ? Abraham de Pradel semble répondre par l'affirmative et si nous en croyons deux rouleaux, l'un blanc, l'autre fond jaune, appartenant à

M. Edmond Le Blant, membre de l'Institut, tous deux décorés dans le style des premières porcelaines, les produits primitifs étaient sans rivaux.

Il existe au musée de Sèvres des faïences lourdes et très-communes de décor, que M. Riocreux attribue à Saint-Cloud ; le bleu y est très-foncé et chatironné de noir ; c'est l'imitation grossière des dessins rouennais. Rien de semblable n'a pu sortir de l'usine des Chicanneau ; il faut donc admettre que Saint-Cloud a possédé plusieurs établissements.

Quant à la faïence des Chicanneau, ceux qui ont vu la pièce de M. Fleury la retrouveront dans de charmantes assiettes, des poudrières à sucre, des salières et autres terres émaillées minces, classées dans les collections sous la rubrique de Rouen ; on les distingue bientôt au moyen de leur ornementation fine et capricieuse voisine de celle des porcelaines tendres.

SÈVRES. Il est assez probable que la renommée de l'établissement royal avait amené à Sèvres des industriels d'un ordre secondaire qui firent de la faïence; ce qu'il y a de certain, c'est que vers 1785 un sieur Lambert y fabriquait une faïence fine fort remarquable ; le musée céramique possède de lui un vase de bon style à colorations douces, qui prouve l'influence heureuse des bons modèles et de la haute concurrence dans les industries d'art.

Ce n'est guère ici le lieu où nous devrions parler des terres émaillées sorties de l'usine royale, car il est probable qu'elles ont été produites à Vincennes dans le moment des essais et des tâtonnements. Mais comme

le nom de Sèvres s'applique à tout ce qui porte le monogramme aux deux L, nous allons décrire des jardinières signées ainsi et imitées de la porcelaine tendre ; le fond en est bleu turquoise, des médaillons réservés sont ornés de fins bouquets ; enfin, dans l'impuissance de faire mieux sans doute, des rehauts d'or ont été posés à froid sur le fond bleu. Ces curieuses pièces de la collection de M. Paul Gasnault sont probablement sorties des mains de Gravant, dont les loisirs même étaient consacrés à des expériences de tous genres, et qui, en perfectionnant sa porcelaine, voulait encore faire progresser la faïencerie, son ancienne industrie.

MEUDON. Il paraît avoir existé en ce lieu une fabrique de faïence assez commune, vers 1726 ; on cite une pièce commandée à cette date pour un sieur Claude Pelisie, serrurier *de la manufacture de Sèvres* et des châteaux de Meudon et Bellevue ; elle serait la caractéristique du genre, où les ornements rouennais en gros bleu semblent dominer. Il est assez difficile de concilier le titre donné à Claude Pelisie avec la date énoncée, la manufacture de Sèvres ayant été créée en 1756.

MANTES. L'Annuaire de la Nièvre pour l'année 1845 annonçait, sans citer ses sources, que des lettres patentes avaient été accordées en juin 1608 à la ville de Mantes pour la création de faïenceries. Nous n'avons trouvé nulle part ailleurs mention de cette autorisation, et nous inscrivons ici le nom de Mantes sous toutes réserves.

SEINE-ET-MARNE

Avon. Nous rappelons ici ce que nous avons dit dans notre deuxième volume touchant cette usine, qui travaillait encore sous Louis XIII et qui a sans doute continué à produire une faïence émaillée, sigillée ou non, restée inconnue aux curieux.

Boissette ou Boisselle-le-Roy. Établie en 1733, cette fabrique fut acquise en 1777 par les sieurs Vermonet père et fils, qui y établirent des fours à porcelaine dure. Nous ne connaissons aucun spécimen signé qui permette de caractériser la faïence de ce lieu.

Melun. La liste de Glot nous apprend que deux manufactures y étaient encore en exercice en 1791. Ne serait-il pas possible qu'il fallût compter parmi celles-ci l'établissement de Boissette qui en était tout voisin? Nous ne savons rien d'ailleurs sur la faïence de Melun.

Montereau. Le 15 mars 1775, nous trouvons les lettres patentes d'établissement de cette fabrique ; en voici les principales dispositions..... « Sur la requête présentée par les sieurs Clark, Shaw et Cie, natifs d'Angleterre, contenant qu'ils ont commencé à établir à Montereau une fabrique de faïence anglaise, que les essais qu'ils ont faits des terres à pipes, argiles et glaises qui se trouvent dans les environs de cette ville leur ont très-bien réussi pour la fabrication de la faïence anglaise dite *queens ware*; que ces terres sont de nature

à faire cette espèce de fayance beaucoup plus parfaite même que celle d'Angleterre puisqu'on peut lui donner le plus grand degré de blancheur ; qu'en conséquence les suppliants se proposent de monter en grand leur manufacture et de former à cet effet des ouvriers et apprentifs du pays qu'ils dresseront à ce travail afin de fournir au public de cette sorte de faïence qui est d'une composition plus parfaite et plus durable que toutes celles du royaume et qu'ils établiront à meilleur compte que tout ce qui s'y est fabriqué jusqu'à présent ; que les suppliants, qui ont tous femmes et enfants et qui, avec deux autres ouvriers qu'ils sont encore obligés de faire venir d'Angleterre, forment ensemble le nombre de dix-sept personnes, n'ont pu se déplacer sans beaucoup de frais ; que d'ailleurs une entreprise de cette espèce, dont le capital formera par la suite un objet considérable, devant leur occasionner des dépenses infinies..., ainsi que les pertes qu'ils ont déjà eues et qu'il y aura encore à essuyer avant qu'ils puissent être bien au fait de gouverner le feu de bois, attendu qu'on ne brûle en Angleterre que du charbon de terre, etc... » Ils demandaient donc divers priviléges qui leur furent accordés avec la permission d'établissement. Un second arrêt du 15 mars 1775 leur concédait, à compter du 1er janvier de ladite année, une allocation de 1,200 fr. par an et pour une durée décennale.

Avec de pareils encouragements on devait prospérer, et, en effet, en 1791, deux établissements fonctionnaient dans ce centre. On sait ce qu'est devenue la fabrication de Montereau réunie à celle de Creil.

Sinceny. Cette importante localité céramique a été mise en lumière par un travail de M. le docteur Warmont, de Chauny ; jusque-là les ouvrages de Sinceny étaient confondus avec ceux de Rouen, et, aujourd'hui encore il est très-difficile de distinguer les vaisselles produites dans les deux ateliers par les même artistes. Est-ce à dire que nous admettions avec certains écrivains que le Sinceny est du Rouen de deuxième catégorie ? Non, précisément, et, dès l'origine, le caractère de la fabrication du nouvel atelier, c'est une recherche extrême, un soin particulier.

Officiellement, Sinceny date, comme usine, du 29 janvier 1757, et ses lettres patentes d'établissement, données le 15 février suivant, furent enregistrées le 6 juin seulement. Mais des produits certains existaient dès 1734, déjà marqués de la lettre S accompagnée de deux points, seule signature officielle et constante de la fabrique ; les autres, accidentelles, sont des sigles de peintres.

·S·

D'après les titres compulsés par M. Warmont, M. de Fayard, seigneur de Sinceny, aurait été le seul propriétaire de l'établissement ; nous ne le nions pas ; pourtant nous trouvons au registre des lettres patentes cette indication, au moins curieuse à consigner : *arrest portant permission au sieur de Soineux d'établir une manufacture de fayance en son chateau de Sanceny.*

La première période du décor est une inspiration évidente du style sino-normand ; les assiettes de 1734, bien qu'à sujets rappelant des travaux champêtres ou des scènes familières, sont entourées d'une bordure en ca-

maïeu bleu, où se retrouvent les fleurs du genre dit à la corne ; un peu plus tard, les figures chinoises polychromes dominent, et les couleurs principales sont un bleu fondu, un jaune citrin très-pur et du vert brun. Enfin lorsque l'atelier est dans les mains rouennaises, les

Fig. 10. — Jardinière de Sinceny,
coll. de M. Paul Gasnault.

couleurs à la corne s'étalent avec toute leur vigueur, et des paysages à fabriques éclatent sous la vivacité de la touche et la multiplicité des détails. La pâte est d'ailleurs bien travaillée et l'émail un peu bleu, mais uni, est moins tressaillé que celui de Rouen.

Pierre Pellevé, premier directeur, et Léopold Maleriat, qui lui succéda bientôt, avaient appelé de Rouen Pierre Jeannot, Philippe-Vincent Coignard, Antoine Coignard, frère de celui-ci, Julien Leloup, Pierre Chapelle, Antoine Chapelle, Joseph Bedeaux. Des artistes de Lille vinrent également ; c'est Claude Borne, qui travaille de 1751 à 1752, et André-Joseph Lecomte, qui y termine ses jours en 1765.

Pourtant, vers 1775, le goût de la vaisselle rouennaise commençait à s'éteindre, et, pour raviver la fabrique, le directeur, Chambon, imagina d'y introduire la peinture au petit feu dans le genre de Strasbourg ; on expérimenta le rouge d'or, Pierre Bertrand et Charles Bertrand, son fils, furent appelés de la Lorraine ainsi qu'un peintre de Tournay, François-Joseph Ghail et Joseph le Cerf des Islettes. Les pièces à fleurs et à chinois de cette période sont excessivement difficiles à reconnaître, tant l'imitation est parfaite.

Nous pourrions encore citer parmi les décorateurs de Sinceny, Alexandre Daussy; parmi les potiers, Gabriel Morin, de Nevers, et Lamotte, enfin Félix-Joseph Novat ou Novack, Suisse, versé particulièrement dans la fabrication des poêles du genre alsacien.

Les plus beaux spécimens de Sinceny réunis à Paris sont dans les collections de MM. Ed. Pascal, Paul Gasnault, docteur Guérard, Patrice Salin et de madame Jubinal; outre la marque S, on voit sur une jardinière de M. Pascal le nom *S. pellevé* Une rare signature est celle-ci: *S.c.y.*

VILLERS-COTTERETS. En 1737, il existait dans ce lieu un fourneau qui n'avait pas une grande importance, si l'on en juge d'après les lettres patentes relatives à Sinceny, où il est incidemment mentionné.

OISE

Nous ne rappelons que pour ordre les manufactures de BEAUVAIS et de SAVIGNIES, dont il a été question dans notre second volume ; les grès et terres vernissées ont fait la réputation du département de l'Oise à une époque fort reculée, et bien qu'Hermant, sous Louis XIV, déclare que cette partie de la France fournit de pots et de vaisselle le royaume et les Pays-Bas, nous ne pensons pas qu'il en soit sorti, dans les temps modernes, aucune œuvre digne de fixer l'attention. Nous avons vu un grand plat vernissé en vert et orné en relief d'ornements empruntés aux anciens creux du seizième siècle ; on lisait en dessous : 1721 *par Jean Gillet*. C'était sans doute une pièce de maîtrise, et ce qui le ferait supposer, c'est que ce plat est resté dans la famille d'un des anciens ouvriers de l'usine.

Il y a lieu, d'ailleurs, de se méfier des ouvrages sigillés qui ne portent pas de dates ; on pourrait avec raison classer dans les travaux du dix-huitième siècle bien des pièces ornées encore des emblèmes employés au moyen âge et à la Renaissance.

CHAMPAGNE

Nous voici dans un pays où la céramique remonte aux plus hautes époques : M. Natalis Rondot trouve à

Troyes, en 1382, un potier qui faisait de la vaisselle blanche. Depuis lors jusqu'à la fin du seizième siècle, les usines sont nombreuses. M. Fillon cite même dans cette ville un Perrenet, imitateur de Palissy.

Mais, indépendamment de Troyes, le département de l'Aube nous offre un établissement dont les produits sont encore à chercher ; fondé par arrêt du 14 octobre 1749, voici les lettres patentes qui l'ont autorisé :

« Louis, etc., notre cher et bien amé le sieur Gédéon-Claude Lepetit de Lavaux, baron de Mathaut, paroisse située en Champagne sur la rivière d'Aube, nous a fait représenter qu'il avait trouvé dans ladite paroisse un canton dont la terre était très propre à faire de la fayance, suivant l'épreuve qu'il en avait faite ; que ladite terre étant voisine de la forest de Rians, il y trouverait le bois nécessaire sans nuire à la consommation du pays et à l'approvisionnement de la ville de Paris ; que d'ailleurs l'établissement d'une manufacture de fayance ne pourrait être que d'une très-grande utilité dans le pays qui se trouverait éloigné au moins de vingt-cinq lieues de pareilles manufactures ; mais qu'il ne saurait former une pareille entreprise sans y être autorisé, et voulant contribuer de notre part au succès de cette nouvelle entreprise par les avantages qui peuvent en résulter, nous avons, par arrest du 14 octobre de l'année dernière, statué sur les fins et conclusions de la requête dudit sieur exposant insérée audit arrest et ordonné que pour l'exécution d'iceluy toutes lettres nécessaires seraient expédiées. A ces causes, de l'avis de notre conseil. Nous avons permis et

par ces présentes permettons audit sieur Lepetit de Lavaux d'établir dans ladite paroisse de Mathaut une manufacture de fayance, à condition par luy de mettre dans un an ladite manufacture en valeur et d'avoir toujours un fourneau en travail, faute de quoy voulons que ledit sieur de Lavaux soit déchu de plein droit de ladite permission qui demeurera nulle et comme non avenue, faisons en conséquence très expresses inhibitions et deffenses à toutes personnes de quelque qualité et condition qu'elles soient de le troubler dans ledit établissement ny d'en former de semblable dans le temps et espace de dix années à trois lieues aux environs de la paroisse de Mathaut. »

Rendues le 26 mai 1750, ces lettres patentes ont été enregistrées le 6 septembre de l'année suivante.

Les œuvres de MATHAUT sont sans doute confondues parmi celles d'Aprey; c'est aux amateurs champenois à les chercher et à les faire connaître.

APREY (Haute-Marne). Cette fabrique a été érigée de 1740 à 1750 par les sieurs de Lallemand, seigneurs d'Aprey; un potier, d'origine nivernaise, Ollivier, aurait d'abord dirigé les travaux et serait ensuite devenu acquéreur de l'usine; les archives de Sèvres indiquent de leur côté, que de 1774 à 1775, elle aurait appartenu au sieur de Villehaut, ancien officier militaire.

Sous la direction d'Ollivier, un artiste appelé Jary ou Jarry, peignait les oiseaux et les fleurs qui ont fait la réputation d'Aprey. Les premiers ouvrages, ceux où la pâte, l'émail et le décor montrent toute leur perfection,

sont constamment dépourvus de marques. Plus tard et lorsque la fabrication devint courante et marchande, il y eut un signe fondamental AP, bientôt accompagné du sigle de Jarry et de plusieurs autres indiquant la multiplicité des décorateurs; c'est :

$$J\cdot\mathcal{R} \quad \mathcal{A}j \quad \overset{\mathcal{R}}{\underset{j\cdot}{}} \quad \mathcal{R}\cdot v. \quad L\mathcal{R} \quad \mathcal{R}G$$

Cette faïence est toujours recherchée dans ses formes qui imitent l'orfévrerie et offrent comme celle-ci des reliefs rocailles au pourtour; les plus riches compositions portent sur un fond de paysage délicieusement peint, des bosquets treillagés style Louis XV, accompagnés de bouquets de fleurs et surtout d'oiseaux ; ces oiseaux, très-finis, vifs de ton presque jusqu'à la crudité, n'ont aucune prétention à l'imitation naturelle, mais leur tournure alerte et leurs plumes diaprées les rendent très-décoratifs. Les pièces couvertes, les pots à anses, ont généralement des appendices figuratifs, branches rugueuses avec feuillages, fleurs ou fruits sur leurs tiges toujours coloriés au naturel.

On doit se tenir en garde contre les faïences du même genre signées de chiffres où manquent l'AP fondamental; Aprey date d'une époque où le genre porcelaine s'essayait partout.

Une seconde fabrique de la Haute-Marne avait son siége à LANGRES. Ses ouvrages nous sont inconnus, mais ils existent, car Gournay cite cette faïencerie en 1788 et

la liste de Glot indique qu'elle travaillait encore en 1791.

Épernay (Marne) est un centre où l'on a fait surtout des terres vernissées à reliefs destinées au service de

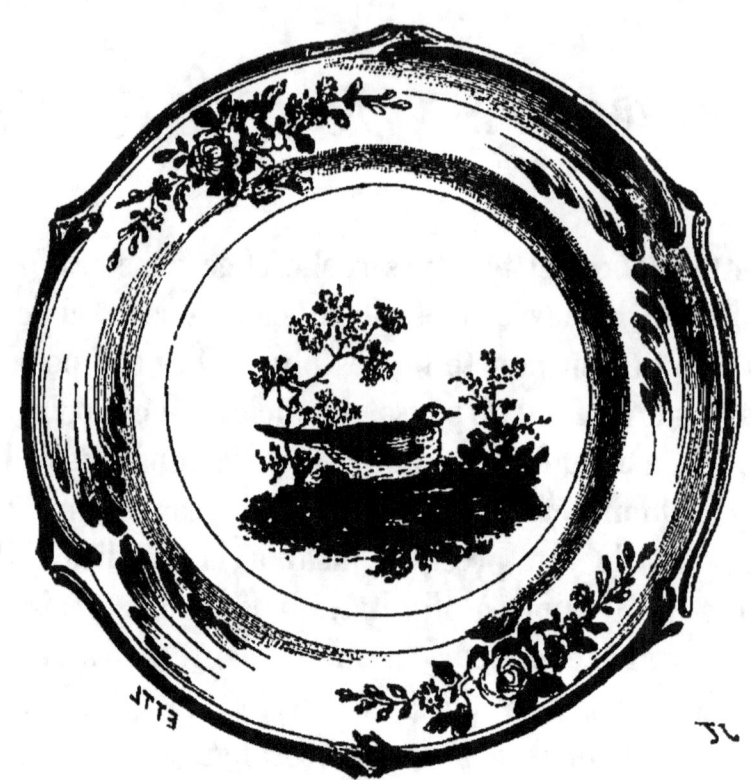

Fig. 11. — Assiette à reliefs d'Aprey,
coll. de M. Maze-Sencier.

table; les unes représentent en demi-relief un lièvre, une volaille, etc., en dessous est gravé le nom de la fabrique, et souvent des fleurs de lis semées au pourtour indiquent que ces pièces paraissaient jusque sur la table royale.

Des pots à surprise assez compliqués sont aussi sortis

de la fabrique ; sur l'un, terminé par un homme coiffé du chapeau dit à trois lampions et tenant un livre ouvert, on voyait courir des tiges fleuries, tandis que la base portait des souris et autres animaux en relief ; sous ce chef-d'œuvre on lisait : « *Fait par moi Jacques Gallet, 1761.* »

Bois-d'Espence (Marne) est une faïencerie mentionnée par Gournay et dont l'activité continuait en 1791.

§ 2. — Région de l'Est.

LORRAINE

Cette province occupe un rang distingué dans l'histoire céramique ; les ducs de Lorraine, et surtout le roi de Pologne Stanislas, y encouragèrent les arts, en sorte que les établissements s'y pressent et que les hommes de talent s'y coudoient ; pour mettre un peu d'ordre dans l'étude des ouvrages lorrains, nous allons donc les examiner par départements successifs.

MEURTHE

Niederviller. Ce village, qui comptait trente-cinq feux en 1728, eut pour seigneur, de 1736 à 1769, « Jean-Louis de Beyerlé, conseiller du roy, directeur et trésorier particulier de la monnoye de Strasbourg. » Ce

fut lui qui, vers 1754, fonda la manufacture de faïence dont les produits sont quelquefois marqués de son chiffre. En général, ces poteries, d'une bonne fabrication, sont ornées de bordures déchiquetées et de fins bouquets de fleurs ; la statistique du département de la Meurthe prétend même qu'en 1765 on fit venir des artistes de Saxe pour ce genre de peinture. Un précieux document qui nous est communiqué par M. Durand de Distroff, avocat à Metz, semble réfuter cette assertion ; le voici :

État exact de tous les exempts de la subvention qui sont actuellement dans ce lieu de Niderviller, leurs noms et surnoms, et cela pour l'année mil sept cens cinquante neuf.

PREMIÈREMENT

Le sieur François Anstette, controlleur de la manufacture, gagne environ trente sols par jour.

Le sieur Jean-Baptiste Malnat, directeur de la même manufacture, a cinq cens livres par an de gage.

Michel Martin, peintre, gagne environ vingt sols par jour.

Pierre Anstette, peintre, gagne environ vingt-quatre sols par jour.

Joseph Seeger, peintre, gagne environ vingt sols par jour.

Frideric Adolph Tiebauld, garçon peintre, gagne environ vingt-quatre sols par jour.

Martin Schettler, garçon peintre, gagne environ quinze sols par jour.

Augustin Herman, garçon peintre, gagne environ vingt sols par jour.

Daniel Koope, garçon peintre, gagne environ douze sols par jour.

Michel Anstette, garçon peintre, gagne environ vingt-quatre sols par jour.

Jean-Pierre Raquette, garçon peintre, gagne environ dix-huit sols par jour.

Nicolas Lutze, garçon peintre, gagne environ vingt sols par jour.

Deroy, garçon mouleur, gagne environ vingt sols par jour.

Charle Mire, garçon sculteur, gagne environ vingt-quatre sols par jour.

Jean Thalbotier, garçon peintre, gagne environ vingt sols par jour.

Philiph Arnold, garçon sculteur, gagne environ vingt sols par jour.

Nous, soussignés, maire, sindic et échevin, certifions qu'il n'y a d'autres exempts de subvention que lesdits employés ouvriers de la manufacture qui ne jouissent d'autres facultés et revenus que de leurs ouvrages et mains d'œuvre, et ne participent à aucun avantage de la communauté.

Fait à Niderviller, ce deux novembre mil sept cens cinquante neuf.

Signé à l'original, H. Martin Blany, mayre. Niclose Remsin, sindic. H. Luns, échevin.

Ainsi, dès 1759, une pléiade de peintres était réunie à Niederviller, les sculpteurs Charles Mire et Philiph Arnold y modelaient déjà ces gracieuses figurines dont on fait généralement honneur à Cyfflé ; enfin, en étudiant scrupuleusement les noms de ces artistes, on demeure

Fig. 12. — Assiette trompe-l'œil de Niederviller.
coll. de M. Édouard Pascal.

convaincu qu'ils ont une origine bien plutôt alsacienne qu'allemande. Ainsi pour les Anstette la chose est certaine.

Le baron de Beyerlé aurait, dit-on, cédé sa seigneurie vers 1780 ou 1781 au comte Custine qui, devenu en même temps propriétaire de l'établissement céramique,

en aurait confié la direction à Lanfrey. Il nous paraît qu'on prolonge au delà de son terme réel l'activité du baron de Beyerlé; nous trouvons, avec la date de 1774, une charmante pièce signée des deux C croisés, marque adoptée par Custine, et qui était en même temps son chiffre personnel, car nous le voyons entouré de palmes, avec la devise : *Fais ce que tu dois, advienne ce qui pourra*, sur un service destiné à l'usage du seigneur de Niederviller.

La faïence du général Custine est toujours très-fine et peinte dans le goût des porcelaines; les bouquets de fleurs y sont fréquents; un autre décor est assez répandu : il imite un bois veiné, sur lequel on aurait fixé un papier blanc portant, en camaïeu rose, un fin paysage; pour mieux faire trompe-l'œil, un coin est parfois replié, et on lit au bord du cadre le nom du dessinateur ou du peintre. Au moment où la porcelaine dite à la reine mettait en vogue les bluets, les céramiques de Custine reproduisaient ce décor avec une rare perfection.

La faïence fine s'est faite à Niederviller concurremment à la terre émaillée et à la porcelaine; un magnifique plat porte, sur son marly découpé, des médaillons fond noir chargés de fruits polychromes; au milieu un chiffre, composé des lettres J. C. D. V. entrelacées et tressées en fleurs, est entouré de gracieuses guirlandes; la marque est celle de Custine, qui parfois varie ainsi, et se rencontre exceptionnellement accompagnée de sigles de décorateurs.

Lunéville. D'après les *Recherches sur la céramique*, de M. Greslou, c'est au faubourg de Willer que cette fabrique aurait été fondée par Jacques Chambrette, vers les dernières années du duc de Lorraine Léopold, mort en 1729 ; des lettres patentes, délivrées les 10 avril et 14 juin 1731, par le duc François-Étienne, successeur de son père, auraient accordé de nouveaux priviléges à l'usine, qui prit le titre de *manufacture du roi de Pologne*, lorsque Stanislas Leczinski vint, en 1737, demander l'hospitalité en France. Des mains de Jacques Chambrette l'établissement aurait passé dans celles de Gabriel Chambrette, son fils, et de Charles Loyal, son gendre et les lettres patentes du 17 août 1758, qui auraient consacré ce nouvel état de choses, accordaient en outre à l'usine de Lunéville le titre de *Manufacture royale?*

Nous n'avons pas vu ces lettres patentes, et nous ne savons si elles ont été signées par le roi de France ou par le duc de Lorraine, mais elles sont en contradiction avec plusieurs autres documents authentiques. Ainsi, en 1788, Loyal était à Lunéville et MM. Chambrette et C° à Moyen, enfin Charles Bayard, directeur, en 1771, de la faïencerie de Lunéville, était autorisé sous *ce titre* à ouvrir un nouvel établissement à Bellevue. Nous craignons donc qu'il n'y ait ici quelque confusion. Cela n'aurait rien de surprenant, lorsqu'on songe aux pérégrinations incessantes des céramistes au dix-huitième siècle et à la complète identité des œuvres diverses de la Lorraine.

Paul-Louis Cyfflé, sculpteur ordinaire du roi de Pologne, a travaillé à Lunéville ; est-ce dans la fabrique

dont nous venons de parler? Nous en doutons; il a eu son atelier autorisé par lettres patentes du 1er juin 1768, et où devait se faire une vaisselle particulière et *supérieure* dite *terre de Lorraine*. Nous en parlerons plus loin à la porcelaine.

Nous ne pensons pas que Lunéville ait marqué ses produits; d'après Gournay, la finesse des peintures et la beauté de l'or de ducat les ferait distinguer.

Bellevue, près Toul. C'est un nommé Lefrançois qui éleva cette manufacture en 1758; il la céda le 1er mai 1771 à Charles Bayard et François Boyer, qui, par arrêt du conseil du 15 avril 1773, furent autorisés à y exercer. Le 17 mai suivant, ils furent taxés à un droit de marc d'or de 500 livres en principal par un arrêt dont voici les dispositions capitales : « Sur la requête présentée au roy, etc..., par Charles Bayard, ci-devant directeur de la manufacture royale de fayance et de terre de pipe à Lunéville, et François Boyer, artiste dans le genre de fayancerie, contenant que par arrest du conseil du 15 avril dernier, Sa Majesté a autorisé l'établissement formé à Bellevue, ban de Toul, généralité de Metz, d'une manufacture de fayance et terre de pipe fine et commune, et leur a permis de continuer à y fabriquer, vendre et débiter pendant quinze ans, toutes sortes d'ouvrages de fayance et terre de pipe fine et commune, comme aussi de tirer de tous endroits de la généralité de Metz, les terres, pierres, sables et autres matières propres à la fabrication des ouvrages de leur manufacture, etc. »

Trois mois plus tard, le 13 août, de nouvelles let-

tres patentes étendaient leurs priviléges et leur permettaient de qualifier leur usine de *Manufacture royale de Bellevue*. Pour répondre à ces faveurs, Charles Bayard et Boyer appelèrent auprès d'eux des artistes habiles; Cyfflé y resta quelque temps et fournit les plus charmants modèles. Enfin, François Boyer demeura seul propriétaire et exerça jusqu'en 1806. M. Georges Aubry, successeur, donna l'impulsion moderne, développée encore par son petit-fils, industriel distingué auquel nous devons ces renseignements.

Toul. Ici nous nous bornons à copier la réclame de Gournay, dans son *Almanach général du commerce:* « Les ouvrages qui sortent de cette manufacture consistent en tout ce qu'il est possible de fabriquer en faïence fine et commune, en faïence blanche et peinte à l'instar du Japon, en terre de pipe émaillée et blanc de porcelaine, tant en uni, en blanc doré qu'en peinture fine aussi à l'instar des porcelaines de France. On y fait aussi des vases antiques et modernes en blanc, richement dorés et peints en couleur ; des camaïeux bleu fin, aussi richement dorés; différents ouvrages en beau biscuit, tels que groupes, figures, bustes, vases, médaillons d'hommes illustres, etc., d'après les dessins des plus grands maîtres.

« La solidité, la blancheur, la beauté de l'émail, la finesse et la variété des couleurs, distinguent les ouvrages de cette manufacture, qu'on peut dire en général être un bel établissement. On y exécute toutes les demandes possibles, on y peint en couleurs ou en or

toutes armoiries ou chiffres sur toutes sortes de pièces indifféremment.

« Les ouvrages de cette manufacture jouissent d'une modération de droit de trois livres par quintal dans tous les bureaux des cinq grosses fermes.

« Propriétaires : MM. Bayard père et fils. »

Cette dernière indication nous semble avoir une importance particulière ; en 1788, Charles Bayard avait quitté Bellevue, et, dès lors, c'est à Toul que paraît s'appliquer le tarif de figures et groupes, donné dans la *Chronique des Arts* du 8 janvier 1865, comme se rapportant à Bellevue, et où nous retrouvons, d'ailleurs, des œuvres sorties de Lunéville.

Moyen, dans le pays messin, à trois lieues de Lunéville ; c'est encore Gournay qui parle : « Manufacture considérable de faïence fine ; la solidité, la blancheur, la beauté de l'émail, le goût, la finesse et la variété des dessins font distinguer les ouvrages qui en sortent : ils ont en outre l'avantage d'aller au feu. Entrepreneurs : MM. Chambrette et Cⁱᵉ. » La fabrique de Moyen exerçait encore en 1791.

Nancy. Le 11 janvier 1774, le sieur Nicolas Lelong était autorisé à monter une faïencerie dans le faubourg de Saint-Pierre ; voici les lettres patentes qui fixaient le droit auquel il était imposé : « Sur la requête présentée au roy, etc..., par le sieur Nicolas Lelong, bourgeois de Nancy, contenant qu'il a obtenu, le 11 janvier dernier, un arrest du Conseil qui lui permet d'établir au fauxbourg Saint-Pierre de ladite ville une manufacture de fayance, et que cet arrest doit être revêtu de lettres

patentes qui ne peuvent être scellées sans payer le droit de marc d'or ordonné par l'édit du mois de décembre 1770. Pourquoy il supplie Sa Majesté vouloir bien en fixer le montant, etc.... Ordonne que le sieur Lelong payera 500 livres.... »

Daté du 24 avril 1774, cet arrêt n'est certainement pas le seul qui se rapporte à la ville de Nancy ; on y a fait un *biscuit* particulier, dit *biscuit de Nancy*.

Montenoy, à deux lieues de Nancy ; cette fabrique est citée sans autres détails dans l'Almanach de Gournay.

Saint-Clément. Le propriétaire de cette usine s'associait, en 1791, aux réclamations des céramistes contre le traité avec l'Angleterre. En 1855, M. Sigisbert Aubry la dirigeait et la quitta pour Bellevue.

VOSGES

Epinal. Cette fabrique est encore une de celles que Gournay mentionne sans commentaires.

Rambervillers. A l'égard de ce centre, le même auteur est moins réservé ; il écrit : « Ses faïences tiennent le feu, elles ont une blancheur et une beauté qui approchent de l'émail ; on les orne de peintures fines.

« Entrepreneur, M. Gérard. »

Une pièce charmante, répondant au signalement de Gournay, existe dans la collection de M. le docteur Guérard ; elle porte précisément en dessous la marque G.

MEUSE

Vaucouleurs. Cette fabrique a dû être fondée par un sieur Girault de Berinqueville en vertu d'un arrêt du conseil du 16 décembre 1738, dont il sera question plus loin ; le désordre de nos archives, en ce qui touche les manufactures, ne nous permet d'acquérir aucune certitude à cet égard.

Le genre des produits de Vaucouleurs est le même que celui des autres centres lorrains : faïence mince, bien travaillée, blanche d'émail, à peinture vive jusqu'à la crudité ; faïence fine remarquable, d'un décor riche et cherché.

Sur de jolies jardinières à reliefs rocaille rehaussés de jaune, de rouge d'or et de vert vifs, nous avons vu des chinois style de Strasbourg ; une écritoire charmante, appartenant à madame Furtado, offrait, avec les mêmes rocailles, des guirlandes de fleurs, et en relief des flambeaux et personnages vigoureusement coloriés.

Mais les pièces capitales et *certaines* qui ont figuré à l'Exposition universelle, sont plus curieuses encore : c'est un grand vase pot pourri à couvercle, surmonté d'un bouquet en relief, et à anses formées de groupes de fleurs ; ce sont deux autres vases couverts, à anses cordées semées de points rouges, à culots de feuilles d'acanthe d'un vert vif rehaussé de noir ; puis des bou-

quets jetés entre des zones et bordures roses, brodées d'un travail enlevé à la pointe. Ce genre de décor, tout à fait semblable à celui appliqué dans la fabrique moderne de Pesaro, nous fait penser que des artistes italiens avaient été appelés à Vaucouleurs.

Montigny, près Vaucouleurs : deux fabriques. Voici le document qui nous a permis de jeter quelque lumière sur les fabrications céramiques de la Meuse :

« Louis, par la grâce de Dieu, etc... Nos amés Mansuy Pierrot et François Cartier, marchands fayanciers, demeurants à Montigny, près Vaucouleurs, nous ont fait exposer que, dans l'instance pendante en notre Conseil, tant pour raison de l'opposition par eux formée à l'arrêt rendu en notre dit Conseil, le 16 décembre 1738, sur la requête du sieur Jacques-Antoine Girault, sieur de Bérinqueville, et à l'enregistrement des lettres patentes du 18 septembre 1739, par lesquelles nous avons confirmé l'établissement fait par les auteurs du dit sieur Girault de Berinqueville, et nous avons fait défense à tous ceux qui ont fait de pareils établissements sans permission, de continuer leur travail jusqu'à ce que par nous il en ait été autrement ordonné; et ce aux peines portées par le dit arrêt ; que de celle pareillement formée par ledit sieur Girault à l'arrêt rendu en notre Conseil le 28 novembre 1741, sur la requête des exposants, tendant à ce que, pour les causes y portées, il nous plût leur accorder la permission de continuer l'usage des manufactures de fayance qu'ils ont établies depuis dix ans dans le dit lieu de Montigny et en conséquence faire défense au

dit sieur Girault et à tous autres de les troubler, et leurs ouvriers. — Il est intervenu un arrêt en notre dit Conseil le 25 décembre 1742, sur les productions respectives des parties et sur l'avis du sieur intendant de Champagne, pour l'exécution duquel arrêt nous avons ordonné que toutes lettres patentes seraient expédiées. A ces causes, de l'avis de notre Conseil qui a vu le dit arrêt du 25 décembre dernier dont extrait est ci-attaché, etc... faisant droit sur l'instance, nous avons, conformément au dit arrêt, donné et donnons acte au sieur Girault et aux dits sieurs Pierrot et Cartier de leur désistement des demandes en opposition par eux réciproquement formées aux arrêts de notre Conseil des 16 décembre 1738 et 28 novembre 1741, ce faisant par grâce et sans tirer à conséquence, nous avons, de notre pleine puissance et autorité royale, confirmé l'établissement, par les dits Pierrot et Cartier, de deux manufactures de fayance situées dans la paroisse de Montigny et leur avons permis et permettons d'en user comme par le passé, etc. »

Cet arrêt, rendu le 29 janvier 1743, était enregistré le 4 août 1745 seulement. En 1788, Gournay ne citait qu'une usine à Montigny. Nous n'en connaissons ni la marque, ni les produits.

CLERMONT-EN-ARGONNE. Tout ce que nous savons de cet établissement, c'est qu'il travailllait encore en 1791.

WALY. Cette petite fabrique, qui a produit des faïences à fleurs, est particulièrement réputée, dans le pays, pour la pureté de son bleu ; pour qualifier une

belle nuance de ce ton, on dit proverbialement bleu comme la faïence de Waly.

Les Islettes. En 1737, l'usine des Islettes, dont l'établissement remontait peut-être à une date très-antérieure, était sous la direction d'un nommé Bernard. Ce qui semblerait indiquer une fabrication d'une certaine importance, c'est qu'à la date indiquée plus haut, un peintre de renom, Joseph Le Cerf, émigra de la Meuse dans l'Aisne, et vint travailler à Sinceny. Les produits connus des Islettes sont d'une date assez récente et d'une médiocre décoration. On se rappelle l'assiette envoyée par M. Maze-Sencier à l'Exposition universelle ; d'assez jolies déchiquetures roses descendaient du bord ; au centre, dans un médaillon entouré de laurier, un buste de femme en bonnet rond, porte cette légende : *Épouse du philosophe républicain français*. Il y a mieux encore : sur certains services, un grenadier, coiffé du bonnet à poil, tombe aux genoux d'une femme vêtue du plus simple costume.

MOSELLE

Thionville. C'est sous la rubrique de cette ville que signe, en 1791, l'un des céramistes réclamant contre le traité avec l'Angleterre. Est-ce à dire que la fabrique fût à Thionville même ? Nous ne le pensons pas, et voici les renseignements que nous fournit, à cet égard, M. Durand de Distroff. En 1756, le département de

Metz, par Stemer, contient cette phrase : « LA GRANGE, à une demi-lieue de Thionville, il y a une belle fayancerie. » C'est donc là le vrai centre de la fabrique, et Thionville était probablement le lieu de débit; toujours d'après Stemer, la Grange et Niederviller se distinguaient par leurs beaux vernis.

SARREGUEMINES. On sait l'immense développement qu'a pris, dans les temps modernes, ce magnifique établissement. C'est particulièrement dans la faïence fine et les cailloutages qu'elle s'est distinguée, dès avant la révolution. Ses décors en brun sont de bon goût; quant aux vases imitant les marbres, le jaspe et le porphyre, on ne peut rien rêver de plus parfait et de plus surprenant.

ALSACE

STRASBOURG. L'histoire céramique de cette ville, ou plutôt du département du Bas-Rhin, car Strasbourg et Haguenau se lient très-étroitement, peut se résumer par le nom d'une seule famille, les Hannong. Le premier potier de ce nom dont notre regrettable ami Tainturier ait trouvé trace dans les archives, se livrait à la fabrication des poêles émaillés en vert et ornés de reliefs, dans le style de Nuremberg. Vers 1709, Charles-François Hannong créa, rue du Foulon, une usine à pipes qui devait se transformer bientôt. En effet, dix ans plus tard, un transfuge allemand, Jean-Henri Wackenfeld,

vint essayer sans succès de fonder une porcelainerie à Strasbourg ; Charles Hannong, instruit de ses mécomptes, lui ouvrit, en septembre 1721, les portes de son établissement, et comme l'étranger était particulièrement versé dans la connaissance des procédés de la faïencerie, leur association eut ce double résultat de développer la production des terres émaillées et de faire avancer les essais de porcelaine. En 1724, l'établissement de Strasbourg ne suffisant plus à l'importance des travaux, Charles monta une seconde fabrique à Haguenau.

Le fardeau de ces deux gestions devint bientôt trop lourd pour un vieillard sexagénaire ; il le remit aux mains de ses deux fils, Paul-Antoine et Balthasar, depuis longtemps ses auxiliaires, et par acte du 22 septembre 1732, ils s'engagèrent à tenir *en société* ces usines moyennant une pension et le payement d'une certaine somme ; Charles mourut en avril 1739, laissant l'exemple d'une vie honorée par le travail.

Dès 1737, Balthasar, renonçant à l'association, avait pris à son compte l'établissement d'Haguenau ; Paul, resté seul à Strasbourg, continuait à perfectionner ses ouvrages ; sa faïence est souvent des plus remarquables ; la peinture des fleurs et des insectes y est poussée à une vérité qui n'exclut pas la largeur. C'est, à nos yeux, un caractère de nature à faire distinguer la poterie alsacienne de celle de Höcht, à laquelle on a voulu l'assimiler. En 1744, Paul avait découvert la belle dorure qui accompagne si bien l'émail blanc, et il profita du passage de Louis XV à Strasbourg pour lui

offrir les premiers spécimens de cette remarquable vaisselle.

Cette prospérité ne devait pas durer longtemps; les essais de porcelaine poursuivis par Paul éveillèrent l'attention jalouse de la fabrique royale; en février 1754, un arrêt défendit au potier strasbourgeois de continuer la fabrication et l'obligea à s'exiler; c'est alors qu'il passa dans le Palatinat.

Pierre-Antoine, l'un des fils de Paul, reprit les faïenceries du Bas-Rhin lors de la mort de son père, en 1760; quant au fils aîné, Joseph-Adam, il hérita de l'usine de Franckenthal, qui lui avait été cédée un an auparavant, à l'occasion de son mariage.

Assez peu stable et peut-être peu travailleur, Pierre-Antoine, au lieu de continuer les errements laborieux de son père, se jeta dans les entreprises; il vendit d'abord à Sèvres le secret de la porcelaine, et vit bientôt son marché résilié faute de pouvoir en assurer l'exécution. Il dut abandonner l'administration des usines alsaciennes à la veuve d'un nommé Lowenfinck, puis il les céda définitivement à son frère Joseph. Celui-ci reprit aussitôt la fabrication de la terre émaillée; mais lorsque l'arrêt de 1766 eut permis de fabriquer en France de la porcelaine décorée en bleu ou en camaïeu, il se remit à ce travail et le mena de front avec l'autre. Des difficultés relatives au payement des droits, puis un procès avec le receveur général de l'évêché de Strasbourg, qui avait avancé des fonds au potier, achevèrent de ruiner celui-ci. Le prince-évêque fit saisir et vendre l'usine, après avoir fait incarcérer le débiteur, et malgré

des efforts inouïs pour rétablir son crédit et sa réputation, le malheureux Joseph Hannong dut fuir en Allemagne, où il mourut. Les fours de Strasbourg avaient cessé toute activité en 1780.

Fig. 13. — Corbeille à jours, fabr. de Strasbourg, coll. de M. Michel Pascal.

Ce qu'est la faïence de Strasbourg, chacun le sait; fine, bien travaillée, elle emprunte les formes les plus élégantes et se charge des appendices les plus compliqués. Son émail est uni, blanc sans craquelures, et il reçoit les peintures de moufle les plus compliquées. En général, le rouge d'or pur y est fréquent. Nous l'avons dit, l'époque la plus brillante est celle de Paul; on cite une seule pièce décorée en bleu dans le style chinois,

et marquée comme ci-contre, qui serait l'œuvre de Charles Hannong. Quant à la signature de Paul, elle est assez variable et quelquefois accompagnée de sigles de décorateurs; voici ses formes habituelles. Nous l'avons relevée sur une belle fontaine rocaille à M. Aigoin, et sur une splendide pendule appartenant au même amateur; sur de grands plats et des assiettes à fleurs de la collection Périllieux, sur de magnifiques plaques à sujets en camaïeu rose, à M. Achille Jubinal, etc. Une remarque essentielle nous est suggérée par plusieurs pièces classées chez les amateurs; on y lit le monogramme ci-dessus, et pourtant elles n'ont rien des caractères de la faïence alsacienne; la terre est commune, l'émail bleuté; les fleurs, grossièrement chatironnées de noir, ont un ton sale et violacé qu'on ne voit guère que dans les fabrications allemandes ; il est donc probable que ce sont des ouvrages exécutés à Franckenthal, par Paul, au moment de l'exil. Nous citerons en leur lieu d'autres faïences du Palatinat signées de Joseph Hannong, son fils.

Quant à Joseph Adam, son monogramme, accompagné de signes numériques, est fréquent. Nous l'avons observé sur des pièces aussi distinguées que celles de son père.

Haguenau. L'histoire conserve le souvenir d'une première fabrique fondée vers 1696; mais le caractère de ses produits reste indéterminé. On n'en sait pas plus sur l'œuvre de Charles Hannong. Balthasar, qui arrive en

avril 1737, a dû laisser trace de sa gestion, soit comme propriétaire, soit comme locataire ou régisseur de son frère Paul-Antoine, état de choses qui dura jusqu'en 1752. Nous croyons reconnaître cette trace dans une assiette d'un bel émail, décorée en camaïeu bleu dans le style chinois, et signée au revers : HB
Redevenu seul propriétaire et seul gérant, Paul dut chercher un aide, et il le trouva dans un certain H. E. V. Lowenfinck ou Lowenfincken, dont le passage nous a été indiqué par des plaques peintes en camaïeu, signées en toutes lettres, et que leur caractère nous aurait fait croire étrangères.

A la mort de Paul, l'établissement d'Haguenau échut à Pierre-Antoine, qui s'associa plus tard à un sieur Xavier Hallez, puis céda à la veuve Anstett. En 1786, Anstett fils, Barth et Vollet reprirent l'usine, tandis que Pierre-Antoine suivait les fortunes diverses que lui préparait son caractère remuant. Il est assez difficile, pour ne pas dire impossible, de séparer dans les marques connues des Hannong celles qui appartiennent à Strasbourg et à Haguenau,

Saint-Blaise. Cette fabrique du département du Haut-Rhin nous a été révélée par une série d'assiettes faites évidemment pour un mariage, et que nous avons étudiées chez madame Rouveyre. Autour du marly courait une décoration rocaille particulière entremêlée de fleurettes et d'insectes ; au centre, on voyait les patrons des deux époux : saint Jean-Baptiste debout, avec cette devise : *Jean Cammus de Vautzon*, 1760. Sainte Madeleine couchée enveloppée dans sa chevelure, avec ces di-

verses inscriptions : *Magdeleine le marle. Saint-Blaise*, 1760.

Saint-Blaise.
Magdeleine le marle, 1760.
Saint-Blaise.

Ici la répétition du lieu ne permet pas de supposer qu'il s'agisse du lieu de naissance de la femme ; c'est bien la fabrique. Les couleurs sont un bleu pur, un beau jaune, du vert olive et du manganèse. Un plateau à sujet (Vénus couchée et deux Amours) envoyé à l'Exposition universelle, par M. Bart, de Versailles, offrait le même style, et nous a permis de constater que le Haut-Rhin avait fait aussi de la poterie de luxe.

FRANCHE-COMTÉ

Cette contrée, peu céramique, ne nous arrêtera pas longtemps ; d'après la liste de Glot, BESANÇON avait trois fabriques en activité en 1791 ; l'une d'elles faisait probablement de la porcelaine.

A RIOZ, près Besançon, un cordonnier s'avisa de se créer faïencier ; quelques pièces de lui, conservées par M. Francis Wey, sont d'autant plus curieuses qu'elles montrent la justesse de ce dicton antique : *Ne sutor ultra crepidam*. Cordonnier, ne te risque pas au delà de la chaussure.

ARBOIS, dans le Jura, possédait, en 1788, une fabrique dirigée par un appelé Giroulet. L'Almanach de

Gournay se borne à cette simple mention, ce qui pourrait faire croire que la faïence d'Arbois ne jouissait pas d'une réputation bien grande.

BOURGOGNE

Dijon (Côte-d'Or). Deux fabriques y existaient encore en 1794; mais nous ne savons ni la date de leur fondation, ni le nom de leurs propriétaires.

Pontailler, près Dijon. Marryat cite cette usine sans donner aucun renseignement sur ses travaux qui paraissent remonter au seizième siècle.

Mirebeau (Côte-d'Or) a eu une fabrique de terre vernissée dont nous n'avons point à parler, ses produits n'ayant rien d'artistique.

Première, près Dijon, est aussi une usine à briques qui, vers 1783, dit-on, aurait fait de la faïence ; nous ne connaissons pas celle-ci.

Auxerre (Yonne). Il y a eu là, vers la fin du dix-huitième siècle, une fabrique assez longtemps ignorée, parce que ses travaux se confondent, par leur vulgarité, avec ceux de la dernière période de Nevers. Des assiettes avec les saints patrons des destinataires, d'autres à devises dites patriotiques, voilà le bagage de l'usine; on pourra voir des spécimens d'Auxerre au Musée de Cluny.

Ancy-le-Franc (Yonne). Cette fabrique ne nous est connue que par la liste de Glot.

Macon (Saône-et-Loire). Il en est de même des deux usines qui travaillaient dans cette ville en 1794.

Digoin, dans le même département, semble avoir une origine antérieure, puisque Gournay en fait mention en 1788.

Meillonas (Ain). Nous avons trouvé la première mention de cette fabrique dans Gournay, qui en parle ainsi : « Manufacture de faïence fort estimée. Propriétaire, M. Marron, seigneur du lieu. » Bientôt de charmantes jardinières, appartenant à M. Voillard et signées : *Pidoux, 1765, à Miliona*, venaient nous prouver jusqu'à quel point les éloges de Gournay étaient fondés. La publication, dans la *Gazette des Beaux-Arts*, d'une notice sur les faïences du Midi, où nous mentionnions ces pièces, suscita des explications de M. Étienne Milliet, dans le *Journal de l'Ain*, et, dès lors, l'histoire de Meillonas fut éclairée.

Entre 1740 et 1750, madame de Marron, baronne de Meillonas, établit dans son château le fourneau qui devait acquérir du renom; amie des lettres et des arts, cette dame, née Carrelet de Loisy, de Dijon, ne se contenta pas de peindre elle-même les ouvrages qu'elle voulait offrir en cadeau, et dont bon nombre allèrent dans sa ville natale; elle appela des artistes du dehors. Pidoux fut certainement l'un d'eux. Le souvenir de Meillonas est resté dans la Bourgogne avec quelques-uns des chefs-d'œuvre de l'usine. M. Baux, de Bourg, possède deux remarquables vases finement peints. M. Phil. Le Duc conserve aussi de curieux spécimens de même origine; enfin M. de Surigny a eu par suc-

cession des pièces peintes par madame de Meillonas pour son arrière-grand'mère ; ces faïences fond jaune à réserves ornées de bouquets sont toutes marquées de ce chiffre :

La manufacture de Meillonas a passé en différentes mains, et elle ne produit plus que de la faïence usuelle d'excellente qualité. M. Joly, le possesseur actuel, voudrait lui rendre son ancienne splendeur artistique.

La décoration habituelle des pièces créées sous l'inspiration de madame de Marron consiste en gracieuses guirlandes de fleurs, reliées et entrelacées par des rubans aux couleurs brillantes ; au centre, des paysages finement peints appellent plus particulièrement l'attention. Presque toujours ces ouvrages sont sans marques ; les jardinières de Pidoux ont permis de déterminer l'origine d'un magnifique plat du Musée de Cluny.

Pont-de-Vaux (Ain). Léonard Râcle, architecte de Voltaire, avait fondé à Versoix, près de Genève, une fabrique de poterie qu'il transporta ensuite à Pont-de-Vaux. C'était surtout à la production des grandes pièces, propres à l'embellissement des intérieurs somptueux, qu'on s'appliquait dans cet établissement. Presque toujours les œuvres monumentales ne se recommandaient que par la forme et ne recherchaient pas l'éclat des couleurs ; il se faisait pourtant de la faïence blanche à rehauts d'or.

Notre ami Tainturier possédait les manuscrits relatifs à cette fabrique et il projetait d'en publier ce qui eût pu intéresser les curieux.

Bourg. Ce chef-lieu du département de l'Ain a eu

aussi sa faïencerie ; la liste de Glot nous prouve qu'on y exerçait encore, en 1791, mais nous ne savons à quelle époque remontait l'établissement, ni quelle était la nature de ses produits.

DAUPHINÉ

Voici encore une province qui appelle les investigations des amateurs ; deux fabriques ont fonctionné à Grenoble (Isère), une autre à Saint-Vallier (Drôme). Quant à celle-ci, un document déposé aux Archives nous apprend du moins le nom de son propriétaire ; le 12 ventôse an X, Garcin, fabricant de faïence à Saint-Vallier, demandait l'autorisation d'établir une manufacture de porcelaine en Corse.

Dieu-le-Fit (Drôme) avait aussi une usine en activité en 1791. Les dictionnaires géographiques sembleraient indiquer qu'on y faisait seulement des poteries communes ; mais le factum annexé à la liste de Glot établit suffisamment que les signataires de la réclamation sont tous *fabricants de faïence et de porcelaine à l'exclusion des potiers de terre.*

LYONNAIS

Nous avons parlé, dans notre deuxième partie, des établissements céramiques formés à Lyon même par

Jehan Francisque, de Pesaro (1530?), Julien Gambyn et Domenge Tardessir, de Faenza (1547 à 1559), et Sébastien Griffo, de Gênes (1555). Mais la préoccupation de ces initiateurs était surtout la recherche d'un blanc pur et uniforme ; la *vaisselle blanche*, expression spéciale à la France, dominait les pièces à histoires.

A quelle époque s'opéra la transformation complète de l'industrie céramique lyonnaise? Où commence la période moderne? On l'ignore ; mais les documents recueillis par M. Rolle, archiviste de la ville, nous montrent l'intérêt qu'attachait la municipalité lyonnaise à posséder des faïenceries ; le 31 mars 1733, Joseph Combe, originaire de Moustiers, et fabricant à Marseille, obtient, de concert avec Jacques-Marie Ravier, de Lyon, un privilége de dix ans pour exploiter à la Guillotière une *manufacture royale* de faïence.

L'entreprise n'ayant pas réussi, une femme s'en empare et obtient, le 22 avril 1738, un arrêt qui la subroge aux droits des fondateurs ; cette femme, Françoise Blateran, dame Lemasle, montre une persévérance et un courage tels dans ses actes, qu'elle conquiert l'intérêt du prévôt des marchands et des échevins, qui viennent à son aide par des allocations annuelles. En 1748, son privilége était prorogé de dix ans, et plus tard il lui était accordé un subside de 3,000 livres. Pourtant il ne paraît pas que l'exploitation de l'usine Lemasle, située à Saint-Clair, se soit prolongée au delà de l'expiration de son privilége, en 1758. M. Maze-Sencier possède des assiettes trouvées à Saint-Étienne, et qui paraissent être de fabrication lyonnaise.

Le 22 avril 1766, le consulat vient au secours d'un nouveau faïencier, le sieur Patras, qui avait élevé une manufacture de poterie (la délibération des notables dit *de porcelaine*).

En 1794, trois fabriques, dont une de porcelaine, travaillaient dans le département du Rhône.

Roanne (Loire). Voilà encore un centre qui resterait inconnu sans la réclamation des céramistes contre le traité avec l'Angleterre. Il est bien regrettable que la liste de Glot ne mentionne pas, avec l'indication du siége de chaque fabrique, le nom de son propriétaire.

§ 5. — Région du Sud.

PROVENCE

Moustiers (Basses-Alpes). Nous voici dans un centre céramique des plus importants, et dont la fortune industrielle et artistique ne s'expliquerait pas sans l'influence de Marseille. La Provence, nous l'avons dit déjà, fut un des foyers de la civilisation française ; ses relations commerciales, son voisinage de l'Italie, avaient développé des instincts d'art que nous ne retrouvons pas ailleurs. Sans nous préoccuper des fables qui attribuent à des moines la révélation à Moustiers de prétendus secrets industriels, traçons, au moyen des documents positifs, recueillis surtout par M. Ch. Davillier, l'histoire de cette remarquable réunion de fabriques.

Il y a eu, dans les Basses-Alpes, une famille de po-

tiers qui devait particulièrement illustrer sa patrie : ce sont les Clérissy ; dès le milieu du dix-septième siècle, on en voit apparaître un dont les produits restent indéterminés ; mais, en 1686, Pierre Clérissy se révèle comme *maître faïencier*, et des œuvres certaines sorties

Fig. 14. — Moustiers primitif,
coll. de M. Édouard Pascal.

de ses fours permettent de constater le développement exceptionnel qu'il avait su donner à l'industrie. Le plus beau type qu'on puisse citer est un plat ovale appartenant à M. Ch. Davillier, et qui a figuré à l'Exposition universelle. La bordure est composée de mascarons et de griffons ailés se jouant au milieu d'élégantes arabesques, et supportant des cartouches où sont représentés un cerf, un loup et des chiens ; cette riche composition, inspirée bien plutôt de l'antique que des majoliques de la Renaissance, est dessinée avec une fermeté savante et un talent très-supérieur à celui des

artistes italiens contemporains. Au centre est une chasse à l'ours, d'après Antoine Tempesta, peintre graveur florentin, dont les ouvrages furent longtemps en vogue dans le Midi. Ce plat est signé de Gaspard Viry, décorateur céramiste des plus distingués; un autre peintre du même nom, Jean-Baptiste Viry, est inscrit dans les archives de l'état civil de Moustiers, en 1706, à l'occasion du baptême de son fils ; mais aucune signature de lui n'existe sur la faïence.

Voici donc un premier type ; les pièces à sujets pleins (chasses ou scènes de l'histoire sainte), avec bordures et ornements *français* de style antique ou oriental, car quelques anciennes pièces nous montrent des lambrequins et arabesques inspirés de la porcelaine chinoise, et se rapprochant de la déviation rouennaise. Ces faïences, d'un beau blanc, à émail uni, non vitreux, sont peintes d'un bleu intense nettement et finement chatironné.

Bientôt la bordure antique disparaît pour faire place à des ornements délicats dans le style des Bérain et d'André-Charles Boulle. C'est un genre pour ainsi dire intermédiaire, car, nous devons le reconnaître, ces lambrequins à courbes graciles, ces dentelles menues ne s'harmonisent nullement avec les lourdes conceptions de Tempesta; aussi a-t-on accusé les faïences de cet ordre de manquer de la première condition de succès, l'aspect ornemental.

Les artistes de Moustiers le comprirent, et ne tardèrent pas à renoncer aux chasses et autres tableaux circonscrits, pour y substituer des compositions à balda-

quins, à gaînes, à figures détachées, prises des maîtres qui avaient inspiré les bordures dont nous venons de parler.

Cette seconde période décorative n'indiquerait-elle

Fig. 15. — Aiguière de Moustiers, genre Bérain, coll. de Paul Gasnault.

pas une nouvelle direction? Nous le pensons; Pierre Clérissy, aidé peut-être des deux Viry, avait travaillé de 1686 à 1728, époque à laquelle il mourut âgé de soixante-seize ans; mais un second Pierre Clérissy, né

en 1704, son neveu peut-être, lui succéda ; par son âge, celui-ci devait être naturellement porté vers le progrès, ou simplement, si l'on veut, vers le changement ; d'ailleurs, au moment même où il prenait le fardeau administratif, des concurrences s'élevaient autour de lui, suscitant l'émulation. Un certain Pol Roux, maître faïencier, apparaît en 1727; plus tard, un rude joûteur, Joseph Olery, s'établit à son tour.

On peut donc considérer comme sorties des mains de ces divers fabricants les pièces à sujets mythologiques : Orphée charmant les animaux, le Triomphe d'Amphitrite, la Vengeance de Médée, sujets soutenus sur des culots, couronnés de baldaquins ou de rinceaux, accolés de cariatides et entourés de pots à feu alternant avec des vases de fleurs, de jets d'eau partant de légers bassins ou de monstres laissant échapper de leur gueule béante des flots qui retombent dans une vasque soutenue par des amours ou par des satyres.

Ce qui confirme la pluralité des origines, c'est que deux genres distincts offrent le même décor; l'un conserve le blanc mat et le bleu pur du vieux Clérissy ; l'autre affecte un émail tellement vitreux qu'il rivalise avec celui de la porcelaine, et donne au cobalt un ton céleste et doux comme s'il transparaissait sous une glace épaisse.

Ici se place un fait intéressant dont les archives n'ont conservé nulle trace, mais qui nous est indiqué par un manuscrit trouvé dans les papiers de Calvet, et confirmé par des preuves matérielles. Joseph Olery, homme de talent sans doute, troubla par ses ouvrages

la quiétude de Pierre Clérissy II, lequel redoubla d'efforts pour maintenir son usine au premier rang. La réputation de Moustiers croissant dès lors avec la perfection de ses ouvrages, le duc d'Aranda voulut améliorer les fabriques espagnoles en y conduisant des artistes méridionaux; Olery fut un de ceux qui consentirent à s'expatrier; mais, comme il portait là le décor en camaïeu bleu seulement, on le remercia bientôt, et il vint reprendre son fourneau des Basses-Alpes; seulement, comme il avait vu pratiquer la peinture polychrome en Espagne, il l'appliqua à ses nouveaux ouvrages et obtint ainsi une vogue particulière.

Clérissy, que ses travaux avaient fait anoblir (en 1743 il obtenait le titre de seigneur de Trévans), ne voulut pas rester en arrière; il aborda le même genre et sut s'en servir pour augmenter encore son renom et sa fortune. En 1747, il laissa la fabrique florissante entre les mains de son associé Joseph Fouque. Quant à Olery, il se ruina et disparut.

En 1756, Moustiers comptait sept ou huit usines; il y en avait onze en 1789; deux ans plus tard, elles étaient réduites à cinq. Voici les noms des derniers fabricants : Achard, Barbaroux, Berbiguier et Féraud, Bondil père et fils, Combon et Antelmy, Ferrat frères, Fouque père et fils, Guichard, Laugier et Chaix, Mille, Pelloquin et Berge, Tion, Yccard et Feraud.

Au milieu de cette foule de potiers, secondés par des artistes plus nombreux encore, on comprend combien il est difficile d'attribuer à chacun ses œuvres; le plat de Viry permet de retrouver, par analogie, les pièces

de Clérissy I^{er}. Celles de Clérissy II sont bien plus difficiles à déterminer; Roux a fait, comme lui, le décor bleu style Berain, ainsi que le prouve un beau surtout appartenant à M. Paul Gasnault, et qui est signé Hyaci. Rossetus; ce G. Hyacinthe Roux, qui donnait à son nom une forme italo-latine, était probablement le fils de Pol Roux; on a de lui des plaques datées de 1732.

Fig. 16. — Moustiers à médaillon et guirlandes, coll. de M. Paul Gasnault.

Mais quand le genre à cariatides et rinceaux se colore d'émaux divers, quand il s'y mêle des guirlandes de fleurs et des bouquets; lorsque les fleurages font tous les frais de la décoration et s'associent aux grotesques, tant de mains diverses se révèlent par le dessin, tant de monogrammes inexplicables s'impriment au revers des pièces, que le curieux se perd dans un inextricable chaos. Il est pourtant une marque qui, par sa fixité, semblerait appartenir à un centre important; elle est formée des lettres L O réunies. On a pensé y voir le chiffre d'Olery; nous ne pouvons l'admettre, car la multiplicité des lettres dont ce chiffre est

accompagné, les époques extrêmes qu'indiquent les poteries qui le portent, tendraient à établir qu'Olery a été le plus persistant, le plus fortuné et le plus habile des céramistes du Midi, et qu'il a eu l'atelier le plus considérable. Ainsi, on trouve sur des pièces à cariatides :

A.𝓛. &G 𝓛P 𝓛.sc S𝓛

avec un bleu style de Rouen : *𝓛A* ; des scènes mythologiques à couleurs variées et bordures diverses :

R𝓛. 𝓛59 B𝓛 B𝓛

B𝓛 𝓛P F𝓛

des guirlandes et bouquets portent : *B𝓛 𝓛.S*

et beaucoup des monogrammes ci-dessus; des grotesques sont signés :

𝓛ic. S𝓛 𝓛.O.

×T+𝓛+ 𝓛S M𝓛

Laissons prudemment ces chiffres avec ceux-ci, dont l'explication n'est pas plus facile :

Anf *AJ* *AB.f*

avec des pièces ainsi marquées on trouve AB.

Quelques ouvrages signés en toutes lettres semblent encore compliquer la question ; dans une soupière on lit : *Tion, à Moustiers*, et sous un pot à eau accompagné de sa cuvette : *Ferrat, à Moustiers ;* ce sont bien là des fabricants de la décadence, ce que montre leur décor à chinois ; mais sur une plaque ronde à fleurs nous trouvons : 1764, *Solome Cadet ;* ceci pourrait bien être un simple possesseur ; nous en dirions volontiers autant du : *Pierre Fournier, de Moustiers*, qui, en 1775, faisait inscrire son nom autour d'une gourde à fleurs.

Quant aux peintres Fo Grangel, Miguel Vilax, Soliva ou Soliba, et Cros, qui ont signé de belles pièces, ce sont des Espagnols. Or, devons-nous croire qu'ils ont suivi en France leur ancien patron Olery, et que leurs ouvrages sont sortis de Moustiers, ou n'est-il pas plus naturel d'admettre qu'instruits suffisamment, habitués au style méridional, ils ont fait chez eux des faïences analogues à celles des Basses-Alpes? Nous le pensions déjà, après avoir vu des assiettes à fine bordure provençale en rouge cuivreux ; nous n'en avons plus douté lorsque M. Ch. Davillier a exposé sa belle coupe à pied, décorée à l'intérieur d'une copie de la *Famille de Darius*,

par Lebrun, et sous laquelle Soliva ajoute à son nom : ALCORA ESPAÑA. Une autre pièce, du même artiste, a été peintre à *Piezas*, hameau de la province d'Almeria.

Voici encore quelques sigles inexplicables dans l'état actuel de l'histoire céramique, et que l'on rencontre sur des pièces en camaïeu bleu :

$$Pf \quad F \quad fl \quad \mathcal{E}f \quad F.e$$

Ce dernier chiffre existe aussi sur une faïence polychrome rehaussée d'or de la collection Ed. Pascal ; c'est peut-être la signature de Fouque, successeur de Clérissy ? M. Ch. Davillier propose d'attribuer à Féraud ce monogramme qu'on trouve sur une soupière armoriée du musée de Sèvres. Les lettres ou inscriptions ci-dessous :

$$G \quad \mathcal{M}.C. \quad \text{M·C·A 1756·J·A}$$

$$P.F. \quad F.P \quad \cdot oy \cdot$$

ne nous paraissent pas susceptible d'attribution probable.

VARAGES (Var). Le succès commercial de Moustiers ne pouvait manquer de stimuler de nouvelles entreprises.

Vers 1740, un sieur Bertrand ouvrit une usine à Varages, bourg distant de 6 ou 7 lieues des établissements primitifs; on l'appela fabrique de Saint-Jean, parce qu'elle occupait l'emplacement d'une ancienne église placée sous ce vocable. La famille Bertrand a toujours conservé cet établissement; mais il s'en éleva d'autres au nombre de cinq; voici les noms de leurs propriétaires : Bayol, dit Pin, remplacé par Grégoire Richeline; Fabre, remplacé par Bayol; Clérissy, qui eut pour successeur Grosdidier; Montagnac; Laurent, remplacé par Guigou.

Les faïences de Varages n'ont pas eu de marques spéciales; elles imitent plus ou moins grossièrement les produits des Basses-Alpes et semblent destinées à l'usage populaire; la fabrique de Saint-Jean peignait au feu de réverbère des services dans le genre de Strasbourg.

Tavernes, dans le même département, et à 6 kilomètres de Varages, a eu un établissement dirigé par un sieur Gaze, qui signait de son initiale :

Si l'on en juge par un plateau orné de fleurs bleues, conservé au musée de Sèvres, Tavernes avait une fabrication encore inférieure à celle de Varages.

Les Poupres (Var). Cette usine n'est mentionnée nulle part; un seul spécimen du musée de Sèvres la fait con-

naître ; c'est une potiche à émail vitreux et blanc décorée à la moufle en émaux assez fades, mais épais, rose, bleu pâle, jaune et vert mélangé. Le sujet est chinois ; en dessous on lit : *Poupre japonne*. Cette indication dit tout, et la localité, et le genre qu'on s'était proposé d'imiter.

Fayence (Var). Terminons ce que nous avons à dire des fabriques de ce département, en réduisant à sa juste valeur une phrase de l'historien Mézeray ; parlant des succès militaires de Lesdiguières, qui combattait en Provence pour Henri IV, en 1592, il dit : « Fayence, plus renommée par les vaisselles de terre qui s'y font, que par sa grandeur..., lui fit peu de résistance. » Cette figure, basée sur une erreur de synonymie, ne peut plus être acceptée au point de vue céramique : le renom des faïences, leur nom même au seizième siècle venaient de la ville de Faenza, et non du bourg de Fayence, où il n'existait certainement alors, comme il n'a jamais existé depuis, aucun établissement pour la fabrication de la terre émaillée.

Marseille (Bouches-du-Rhône). La vieille cité phocéenne a, de tous temps, cultivé les arts céramiques avec un succès non contesté ; on n'est donc pas étonné de la trouver engagée l'une des premières dans la lutte ouverte pour la fabrication de la poterie émaillée. M. Charles Davillier a rencontré le nom d'un Clérissy potier inscrit dès le quinzième siècle dans les archives de la ville ; c'est à lui qu'il était également réservé de signaler ce nom sur le plus ancien spécimen de faïence marseillaise. Un plat orné au centre d'une chasse au

lion, d'après Tempesta, et entouré d'une bordure de style oriental, qu'on croirait d'origine nivernaise, porte au revers :

A Clerissy, à Saint-Jean du Dézert, 1697, à Marseille.

Cette faïence bien travaillée, un peu bleuâtre d'émail, se distingue déjà par là des ouvrages de moustiers; mais un caractère qui lui est propre, c'est l'alliance du manganèse au cobalt; tous les contours sont en violet assez pâle; des losanges de même ton remplissent certains compartiments; en un mot, les produits de Saint-Jean du Dézert, faubourg de Marseille, sont facilement reconnaissables quand on a vu un spécimen authentique comme ceux de MM. Davillier, Lucy et Aigoin. Souvent, d'ailleurs, un C cursif ou même les lettres AC, se répètent sous le marly des plats, imitant certains ornements courants de la faïence nivernaise.

Il est à croire que la fabrication d'A. Clérissy a continué pendant les premières années du dix-huitième siècle; un second faïencier, Jean Delaresse, s'établit vers 1709, d'après les recherches de M. Mortreuil. Entre cette date et le milieu du dix-huitième siècle, quels furent les travaux de Marseille? Nous ne doutons pas qu'il ne faille les chercher parmi les vaisselles attribuées à Moustiers, et que décorent des bordures arabesques et de gros bouquets de fleurs du style oriental des étoffes dites perses, ou même des figures grotesques.

Voici, du reste, les noms des fabricants de faïence établis à Marseille vers 1750 :

Agnel et Sauze, hors la porte de Rome;

Antoine Bonnefoi, près la porte d'Aubagne ;

Boyer, à la Joliette ;

Fauchier, hors la porte d'Aix ;

Fesquet et Cie, hors la porte de Paradis ;

Leroy aîné, hors la porte de Paradis ;

Veuve Perrin fils et Abellard, hors la porte de Rome ;

Joseph-Gaspard Robert, au même lieu ;

Honoré Savy, au même lieu ;

Jean-Baptiste Viry, hors la porte de Noailles, allées de Meilhan.

Ces fabriques produisaient beaucoup, puisqu'en 1766 l'abbé d'Expilly nous apprend qu'elles avaient exporté, pour les îles françaises de l'Amérique seulement, 105,000 livres de faïence. Quelques années avant, un négociant de Marseille, le sieur Celles, avait apporté à Paris une quantité de ces faïences qu'un arrêt de 1760 l'autorisa à vendre malgré l'opposition de la communauté des faïenciers parisiens. Pourtant c'est au moment où le décor porcelaine et les peintures à la moufle prirent faveur dans le Midi, que les produits marseillais eurent un succès parfaitement justifié.

Aujourd'hui qu'il existe dans les collections publiques ou privées un grand nombre d'exemplaires curieux, il est plus difficile que jamais de donner les caractères de la fabrication de chaque atelier. Honoré Savy, dont la manufacture existait en 1749, était signalé en 1765 comme possesseur d'un vert particulier. Ce vert, nous le retrouvons aussi parfait que possible dans des pièces signées d'un autre industriel. Savy n'a jamais marqué, pensons-nous, mais son nom figure sur le bouclier d'un gro-

tesque dans une assiette en camaïeu vert vif. Lorsque Monsieur, comte de Provence, vint à Marseille en 1777, il visita la manufacture de Savy, et fut si satisfait des produits qu'il y observa, qu'il permit au potier de donner à son établissement le titre de *Manufacture de Monsieur, frère du Roi*. On a prétendu que, par suite de ce privilége, Savy avait marqué ses ouvrages d'une fleur de lis. Nous avons vu, en effet, des faïences, probablement marseillaises, signées d'une fleur de lis ornementée et tracée soit en bleu, soit en rose; une soupière charmante, classée au musée de Sèvres et qui aurait, dit-on, appartenu à Louis XVI, porte cette fleur encadrée de rin-

Fig. 17. — Théière à fleurs, de Marseille, coll. de M. Édouard Pascal.

ceaux et surmontée de la couronne royale. Mais, il existe tant de produits différents où l'on retrouve ce signe, qu'il faut en étudier sérieusement l'origine avant d'y appliquer une provenance.

Le second fabricant dans l'ordre d'importance est Robert. Précisément le spécimen où nous trouvons à Sèvres son nom inscrit tout entier est une soupière décorée en camaïeu vert, de fleurs, poissons et coquillages, et portant en relief, sur le couvercle, un groupe de poissons.

Quelques services polychromes se spécialisent par cette tendance à représenter des productions marines; d'autres ont été appelés *services aux insectes;* quant aux fleurs, on les reconnaît facilement par la disposition des longues tiges qui les portent et qui semblent tracer. Dans quelques cas, ces fleurs sont accompagnées de paysages maritimes et de sujets finement peints. Heureusement Joseph-Gaspard Robert a parfois marqué ses ouvrages, soit d'un R simple, soit du chiffre JR. Ses faïences sont souvent rehaussées d'or.

La veuve Perrin peut rivaliser, pour la beauté de ses produits, avec les deux fabricants qui précèdent; elle a fait le vert de Savy, elle a doré avec autant d'éclat que Robert; enfin, elle a placé ses peintures sur des fonds variés qui sont charmants à l'œil. La veuve Perrin a presque toujours signé :

Quelques faïences marseillaises, moins distinguées que celles dont nous venons de parler, portent au revers un B en bleu ou en ocre jaune; on les attribue à Bonnefoy; l'émail en est très-fluide, et les couleurs y sont comme fondues; ce sont des fleurs et bouquets.

Nous ne connaissons aucun produit certain des autres faïenciers compris dans la liste ci-dessus. On a écrit que le nombre des fabriques avait diminué, à Marseille, au moment de la Révolution. Onze réclamants signaient, en 1791, la pétition de Glot ; c'est à peu près ce qui existait en 1750.

Aubagne, bourg situé à quelque distance de Marseille, a sans doute imité les ouvrages de cette grande cité ; voici ce qu'en dit Gournay, en 1788 : « Il y a à Aubagne seize fabriques de poterie, et deux de fayence fort belle, où l'on fait tout ce que l'on peut désirer dans ce genre. La consommation et l'exportation des unes et des autres se font aux îles de l'Amérique, et à Aix, Marseille et Toulon.

LANGUEDOC

Les établissements de cette province ont imité de plus ou moins près les faïences de Moustiers et de Marseille.

Toulouse (Haute-Garonne). M. Vinot a possédé des assiettes à grotesques, où le nom de cette ville était écrit en toutes lettres ; M. Reynolds a acquis depuis un vase décoré en camaïeu bleu, où on lit :

Laurens Basso,
à Toulouza,
le 14 mai 1756.

Martres, dans le même département, a eu sa fa-

brique en activité jusqu'en 1791. Un spécimen appartenant à M. Pujol, de Toulouse, porte : *Fait à Martres*, 1775.

Mones ne nous est connu que par la liste de Glot.

Marignac (Haute-Garonne). M. de Lafüe, seigneur du lieu, y établit, en 1737, une manufacture qui fut autorisée régulièrement par un arrêt du Conseil du mois de mars 1740, et marcha régulièrement pendant dix-huit ans environ. Le propriétaire la détruisit, parce qu'il avait peine à trouver de fidèles ouvriers. En 1758, un sieur Pons, du même lieu, entreprit une exploitation nouvelle et sollicita les priviléges propres à la garantir. Il est probable qu'il les obtint, puisque la manufacture travaillait encore en 1791, ce que démontre la liste de Glot.

Terre-Basse, en Comminges, à 1 lieue de Marignac. En 1740, le comte de Fontenille sollicitait un privilége pour élever, dans sa propriété de Terre-Basse, une faïencerie ; mais en soumettant cette demande à l'autorité supérieure, l'intendant d'Auch faisait remarquer que l'usine de Terre-Basse devait se procurer les argiles nécessaires à son travail à Marignac, où existait l'établissement de M. de Lafüe, et que s'il y avait lieu d'accorder une permission, elle devait être simple et sans privilége.

Agen (Tarn). La ville d'Agen a-t-elle été le centre d'une fabrication courante? Nous l'ignorons, ainsi que le savant conservateur du musée de Sèvres, qui a classé sous la rubrique *Agenois* un vase de pharmacie à anses torses, et un plat décoré dans le style rocaille avec des

émaux peu brillants. On attribue aussi à l'Agenois des terrines et pièces de tables figuratives, les premières fond violacé à médaillons blancs ornés de bouquets en jaune bleu et vert.

Narbonne (Aude). M. Charles Davillier a signalé l'existence d'une fabrique, probablement fondée au seizième siècle par des Mores exilés d'Espagne dans cette ville, et au lieu dit les Moulins. Revêtus d'abord du lustre auréo-cuivreux, les produits se sont sans doute perpétués, et il nous paraît assez probable que Narbonne a eu ses poteries particulières.

Montpellier (Hérault). Un sieur Ollivier fonda dans cette ville une manufacture considérable; en 1717, il demandait que les faïences de Marseille ne pussent être importées et débitées dans le royaume, et qu'il lui fût permis de faire entrer du dehors le plomb et l'étain nécessaires à ses travaux. La seconde partie de sa pétition fut seule accueillie, et ce qui prouve l'importance de ses produits, c'est qu'il lui fut remis, le 2 août 1718, un passeport pour 200 quintaux de plomb et 50 quintaux d'étain poids de marc. En 1729, la fabrique de J. Ollivier était décorée du titre de manufacture royale.

Vers 1770, le sieur André Philip, de Marseille, vint à son tour s'établir à Montpellier; il est très-probable qu'il reprit l'usine d'Ollivier, car, d'après les renseignements qui nous sont transmis par M. Vionnois, l'une de ses petites-filles, aujourd'hui très-âgée, se rappelle avoir vu les armoiries royales sur la porte de la maison. Le genre de Philip, mieux connu que celui d'Ollivier,

rappelle les fleurages de Marseille; souvent les bouquets, où domine le violet de manganèse, sont peints sur un émail jaune pâle. A la mort d'André, ses fils Antoine et Valentin continuèrent les travaux, seulement du faubourg de Nîmes ils transportèrent leur fourneau au lieu dit le Poids de la farine.

Anduze (Gard). On y a fait particulièrement des terres vernissées et des vases de jardin marbrés.

Nîmes (Gard). Fabrique existant en 1702 et qui, d'après les échantillons connus, imitait grossièrement le décor de Marseille à fleurs et papillons, et les assiettes à grotesques; généralement, au milieu de celles-ci, la figure centrale est remplacée par une femme en costume polychrome portant un panier.

Castilhon. Le nom de ce village du Gard est écrit sous un plat appartenant à M. Ed. Pascal; on y voit une figure grotesque entourée de guirlandes et bouquets, du style de Moustiers, exécutés en camaïeu d'un vert jaunâtre chatironné de manganèse.

Vauvert, comme Anduze, a fait des terres vernissées; une pièce est signée par Jean Gautier.

Le Puy (Haute-Loire). Ce n'est pas au Puy même, mais à Orsilhac d'abord, puis à Brives, que le sieur Lazerme établit, vers 1780, une manufacture de faïence. En 1783, les états généraux du Languedoc décidaient qu'il serait accordé une gratification de six cents livres *au sieur Lazerme, négociant du Puy*, « qui a établi à
« grands frais, dans son domaine d'Orsilhac, une fa-
« brique de faïencerie dont les ouvrages sont de la plus
« grande utilité, cet établissement étant d'ailleurs uni-

« que dans le Velay. » M. Paul Le Blanc prépare un travail sur cette usine, qui avait été signalée en 1785 dans l'*Almanach général des marchands*, etc., et en 1788 par Gournay.

BÉARN

Espelette (Basses-Pyrénées). Ce centre est indiqué par Gournay, en 1788, et nous pensons que c'est le même lieu qui est encore désigné, en 1791, sous le nom d'*Espedel*, dans la liste de Glot, généralement fantasque pour l'orthographe des noms.

Nous ne connaissons aucun produit d'Espelette.

GUYENNE

Bordeaux (Gironde). Par permission du 15 janvier 1714, Jacques Hustin ouvrit, hors la porte Saint-Germain, une manufacture qui, en 1729, avait pris assez d'importance pour obtenir l'autorisation de se qualifier de royale. En 1750, après avoir fait dégrever ses produits par un arrêt du Conseil du 24 novembre 1719, Hustin sollicitait une prorogation de privilége exclusif qui lui fut refusée dans l'intérêt public.

Il est assez curieux que les produits d'une usine aussi importante soient pour ainsi dire inconnus; on a pu voir à Sèvres et à l'Exposition universelle des pièces

ayant fait partie du service de la Chartreuse de Bordeaux, ainsi que l'indique une légende *Cartus. Burdig.*, Cartusia Burdigalensis ; au centre, sont les armes de François d'Escubleau, cardinal de Sourdis, accolées de celles du frère Ambroise de Gasq (Blaise de Gasq, baron de Portets, conseiller au parlement de Bordeaux). L'entourage polychrome est composé de mascarons et d'ornements et rinceaux de style Louis XIV.

Le chevalier Hustin, directeur des affaires du roi, n'était qu'un entrepreneur; on ne s'étonnera pas en apprenant qu'une seule pièce connue porte son nom ; c'est le cadran de la Bourse de Bordeaux. M. Charropin a signalé deux des décorateurs de la fabrique, Raymond Monsau et son frère Étienne.

Les frères Boyer quittèrent la veuve Hustin pour fonder, en 1796, une usine à faïence commune rue de la Trésorerie.

En 1783, Bordeaux possédait six fabriques; il y en avait huit en activité en 1791. Une monographie des poteries bordelaises, depuis longtemps attendue, nous permettra sans doute de distinguer les ouvrages de ces divers établissements.

BAZAS (Gironde). Cette fabrique est connue par la liste de Glot.

BERGERAC (Dordogne). Mentionnée par Gournay; celle-ci travaillait encore en 1791.

LA PLUME (Lot-et-Garonne). Citée dans la liste de Glot.

MONTAUBAN (Tarn-et-Garonne). Même source.

SAMADET (Landes). Située non loin de Saint-Sever, cette usine travaillait depuis 1732 en vertu d'un privi-

lége accordé à M. l'abbé de Roquépine, qui y déploya beaucoup d'intelligence et de goût ; aussi, vingt ans plus tard, l'excellence des ouvrages faisait obtenir au fondateur une prorogation de privilége ; il avait fallu même, pour la commodité des acheteurs, multiplier les entrepôts où se débitait la marchandise.

Voici, du reste, comment M. Tarbouriech décrit la poterie des Landes : « L'émail en est fin et d'une blancheur un peu terne ; des fleurs et des oiseaux, habilement dessinés, décorent les fonds et les contours. Quelquefois des plats aux rebords sinueux sont ornés d'anses gracieuses imitant des rameaux entrelacés. Généralement les vases, les coupes et autres ustensiles présentent des fruits entremêlés de fleurs et de feuillages. Quelquefois aussi l'on retrouve les traces de l'imitation chinoise, et les fleurs cèdent alors la place à ces grotesques personnages qui ont su, par la naïveté des traits et la bonhomie d'allure, se faire pardonner leur laideur typique. »

Ce signalement nous avait permis de retrouver dans le commerce des faïences de Samadet. Nous en avons revu d'authentiques dans les mains de M. Labeyrie, qui nous a, en outre, communiqué des titres relatifs à la fabrique. Les pièces ont bien le type méridional aux formes imitées de l'argenterie, à l'émail épais et blanc, aux couleurs fondues et douces, dérivées de Moustiers et Marseille. Les bouquets de fleurs ont le style des toiles perses : pavots rouge de fer aux pétales récombants, au large cœur losangé ; fleurettes jaunes ou lilacées ; feuilles variées du jaune au vert et obtenues par le mélange du

premier ton avec le bleu ; le bleu lui-même grisâtre est comme bu dans l'émail. On trouve quelques spécimens en camaïeu, où le bleu s'étend en guirlandes de points et de fleurettes.

Du reste, la fabrication de Samadet s'est prolongée jusqu'aux temps modernes : à l'abbé de Roquépine succéda M. Dizès, qui joua un rôle important dans la Révolution et sous l'Empire, puis le marquis de Poudens fut le dernier propriétaire de l'établissement.

Auch (Gers). En 1758, les sieurs Allemand-Lagrange, Dumont et Cie sollicitaient divers priviléges pour l'établissement d'une faïencerie au jardin de Lagrange, près la porte d'Auch, dite de la Treille. Les produits sortis de l'usine paraissent avoir eu du succès, car ils se vendaient dans le Gers concurremment à ceux de Toulouse et de Samadet.

§ 4. — Région de l'Ouest.

AUNIS ET SAINTONGE

Saintes (Charente-Inférieure). Illustrée par les travaux de Palissy, cette localité a conservé les traditions céramiques, d'abord en continuant les terres sigillées, puis en abordant la faïence blanche ; M. Benjamin Fillon cite une bouteille de chasse ornée au pourtour de roses et de tulipes, et qui porte dans des couronnes le nom du possesseur et l'inscription suivante :

PP.
à l'image N. D.,
à Saintes,
1680.

En 1788, Gournay signalait quatre fabriques, dirigées par Crouzat, Dejoye, Rochex aîné et Rochex jeune; en 1791, il y avait encore deux usines en activité.

BRIZAMBOURG, près Saintes, est l'une des fabriques qui, d'après de Thou, furent érigées sous Henri IV. En 1600, Enoch Dupas était à la tête des travaux, qui consistaient en faïences sigillées, ou imprimées en creux, d'ornements divers, et vernissées en marbrures chaudes et fondues; le dessous des pièces était vert uni.

LA CHAPELLE-DES-POTS, près Saintes, est le lieu où Palissy trouva les potiers qui l'aidèrent dans ses laborieux essais; on faisait là des faïences azurées et marbrées comme dans le reste de la Saintonge.

MARANS. Entre 1740 et 1745, le sieur Jean-Pierre Rousseneq, originaire de Bordeaux, créa cette fabrique et y fit d'abord application du genre pratiqué par Hustin, c'est-à-dire d'un style rouennais dévié. Plus tard, il chercha le genre Saxon; sa signature, assez rare, est un chiffre composé des lettres IPR; elle existe à Sèvres, derrière une fontaine qui porte : MARAN, 1754. Quelques autres produits de Marans ont une seule initiale. Nous avons vu la première sur une pièce en camaïeu violet; l'autre, plus fréquente, existe sur des assiettes épaisses à rosace polychrome assez

lâchée de dessin. Roussencq mourut le 17 mai 1756, et son établissement fut transféré à la Rochelle.

La Rochelle. Lorsque, vers 1673, cette ville fonda l'hospice de Saint-Louis, elle profita du privilége accordé aux établissements de l'espèce, d'avoir certaines manufactures et d'en débiter les produits; le mauvais vouloir du commerce, ses plaintes incessantes contre la prétendue concurrence des hospices, fit bientôt fermer cette première usine. Une autre appartenait à un sieur Jacques Bornier, au commencement du dix-huitième siècle, et cessa en 1735; mais, en 1745, Jean Briqueville acheta le fonds et ralluma les fours. Le musée de Sèvres possède une assiette signée I B, qui est attribuée à Jean Briqueville.

Quant à l'usine venue de Marans après 1756, son style fut celui de Strasbourg, exagéré par l'éclat des couleurs; des roses d'une déformation allongée fort singulière peuvent aider à reconnaître ses ouvrages.

ANGOUMOIS

Angoulême (Charente) avait une manufacture en activité en 1791; mais nous ne connaissons ni la date de sa fondation, ni la nature de ses produits.

POITOU

Poitiers (Vienne). La fabrication céramique à Poitiers doit remonter à une date reculée; pourtant les plus

anciens spécimens qu'ait rencontrés M. Fillon, historien de cette contrée, sont des figurines en terre de pipe dont l'une porte cette inscription gravée sous le pied :

A MORREINE,
Poitiers,
1752.

En 1778, Pierre Pasquier sollicitait la protection du ministre, M. Bertin, afin d'éviter les entraves qu'on mettait à l'extraction des argiles nécessaires à sa fabrique. Les poteries de ce centre paraissent être dans le genre de Rouen, en bleu noirâtre sur émail peu vitreux. Il en existe au musée de Sèvres.

Montbernage, faubourg de Poitiers. Vers 1776, une fabrique y fut fondée par un sieur Pasquier, qui s'associa bientôt à Félix Faucon, fils d'un imprimeur poitevin. Le musée de Sèvres possède une assiette décorée en bleu, qui porte deux FF et un faucon dans un cartouche, marque de l'imprimeur de Poitiers ; on la considère, dès lors, comme émanant de Félix Faucon. Il ne serait pas impossible que celui-ci eût dirigé seul Montbernage et que son associé Pasquier fût allé s'établir à Poitiers même ; il y aurait alors identité entre les deux céramistes du même nom, et la marque individuelle de Faucon s'expliquerait.

Chatellerault (Vienne). En 1641, un certain Jehan Leone, de Poggio, et *maistre de fayencerie*, obtenait de Louis XIII des lettres de naturalisation.

Oiron (Deux-Sèvres). Nous avons longuement parlé, dans notre deuxième partie, des faïences fines de cette

localité ; les faïences proprement dites qui leur succédèrent sont généralement grossières et se ressentent plutôt de l'influence de Palissy que de celle de Bernart et Cherpentier. Habituellement jaspées, elles sont chargées de reliefs sans style.

Thouars (Deux-Sèvres). L'inventaire du magasin d'un marchand de Fontenay fait connaître qu'il possédait onze douzaines d'assiettes façon de Thouars, huit autres douzaines bleues, même façon, et une douzaine de plats, tant grands que petits, avec histoires. Dressé en 1627, cet inventaire est, on le voit, fort instructif, puisqu'il révèle une fabrique et la continuation d'un genre de décor venu d'Italie.

Rigné, près de Thouars. C'est de là que se tiraient les argiles propres à la fabrication de la faïence, et lorsque M. Fillon trouve mention, en 1629, de cinq douzaines d'assiettes de terre de Rigné, il n'hésite pas à les croire émaillées. C'est dans ce même lieu qu'il suppose que furent faits les carreaux destinés au pavage de la chambre à coucher de Marie de la Tour, duchesse de la Trémouille, au château de Thouars. Or, ces carreaux, dont on peut voir des échantillons au Louvre, à Cluny et à Sèvres, sont d'une fabrication très-voisine de celle des dallages d'Écouen, et se ressentent des procédés italiens. Quelques-uns sont signés : $\begin{array}{c} L\ A \\ 1636 \end{array}$.

Si la fabrication de Rigné cessa momentanément, elle fut rétablie en 1771 par un gentilhomme du nom de la Haye ; le four était dans une ferme appelée Yversais, et deux contre-maîtres, Perchin et Cornilleau, le

dirigèrent successivement. En 1784, M. la Haye voulut mettre l'établissement en ferme ; il produisait alors des assiettes communes, où le nom des destinataires s'inscrivait sous l'image de leur saint patron.

Chef-Boutonne. Un sieur Drillat jeune y faisait, en 1778, de la faïence commune.

Saint-Porchaire. C'était aussi une vaisselle à revers brun qui sortait de cet établissement.

Fontenay (Vendée). On y fit, entre 1558 et 1581, des vaisseaux de terre azurins et marmorés, sous la direction d'un sieur Abraham Valloyre ; or, comme on trouve mention d'un Nicolas Valloyre en 1609, il serait possible que celui-ci eût produit de la faïence.

Ile d'Elle (Vendée). Ce lieu, riche en argile, appelait les établissements céramiques ; le 22 mai 1656, David Rolland demandait l'autorisation de fonder une faïencerie. De 1755 à 1742, c'était Pierre Girard qui exploitait un four, d'où est sorti un tonneau destiné à son frère *Joseph Girard, notère*. Pierre Girard a signé, en 1741, ce travail orné de paons et d'arbres verts.

Montaigu. Le nom de cette usine vendéenne figure dans la liste de Glot.

Apremont et Mallièvre n'ont droit de paraître ici que pour mémoire, car leurs travaux ne semblent pas s'être prolongés au delà du seizième siècle.

BRETAGNE

Rennes (Ille-et-Vilaine). Commençons par établir ce fait : la Bretagne possédait une faïencerie au dix-sep-

tième siècle ; nous en avons la preuve par la plaque tombale de *Janne Le Bouteiller*, *dame Duplecix Coïalu*, *décédée le* 29^me *ianvier l'an* 1653. L'usine avait probablement son siége à Rennes ; mais des fragments recueillis à l'abbaye Saint-Sulpice-la-Forêt font supposer que l'emploi de ce genre de monuments était fréquent et répandu.

Nous attribuons encore au dix-septième siècle des faïences très-blanches, ornées de guirlandes de grosses fleurs en beau bleu ou en bleu et jaune citrin, telles, entre autres, que les vases de pharmacie de l'hôpital Saint-Yves et de l'hôpital général de Rennes, qu'on rencontre fréquemment en Bretagne.

La première date positive est l'autorisation accordée, le 11 juillet 1748, à Jean Forasassi, dit *Barbarino*, Florentin, d'établir une fabrique de poterie émaillée dans le quartier des Capucins. L'usine travailla quelques années, puis il s'en éleva une autre, *rue Hue*, qui prit une grande extension. Son plus ancien ouvrage est un groupe revêtu d'un bel émail blanc et représentant Louis XV, Hygie et la Bretagne, d'après la composition de Lemoyne. Ce groupe, conformément à la décision des états de Bretagne, avait été coulé en bronze et érigé à Rennes en 1754 ; dix ans plus tard, *Bourgoüin*, comme il signe, en fit une réduction céramique qui dénote une certaine habileté, sinon une grande science de dessin. Où les travaux de la rue Hue se montrent dans tout leur éclat, c'est dans la poterie de luxe, aux formes contournées comme celles de l'argenterie, et aux bouquets accompagnés de gracieuses arabesques.

Rien n'est plus intéressant dans ce genre qu'une fontaine avec sa vasque, qu'on a vue à l'Exposition universelle, et d'autres pièces appartenant à M. le docteur Aussant et à M. Ed. Pascal, et portant : *Fait à Rennes, rue Hüe*, 1769 et 1770. Ce qui étonnerait dans ces deux pièces, sans une révélation contenue dans le mémoire dont nous avons parlé à propos de Moustiers et de Marseille, c'est qu'elles ont un décor méridional ; mais on sait que des ouvriers marseillais furent appelés à Rennes, et ils y apportèrent les couleurs fondues, le vert mélangé de Moustiers et le système ornemental à fleurages et guirlandes.

Si les faïences rennaises se font remarquer par des formes distinguées, des reliefs rocaille sans exagération et un émail toujours pur et laiteux, leur peinture est assez triste ; le violet de manganèse foncé y domine, et le vert devient sale par l'emploi des rehauts noirs ; le jaune seul reste assez frais ainsi que le bleu. Outre Bourgoin, dont le nom figure sur plusieurs pièces, un certain Baron a signé, en 1775, des décors en camaïeu violet foncé, et Choisi une soupière sans date.

Quant au propriétaire de l'établissement, M. le docteur Aussant et M. André, conseiller à la cour de Rennes, nous le feront connaître en publiant une histoire industrielle de la Bretagne. En 1788, Gournay signalait deux usines dirigées par la veuve Dulattey et Jolivet. Il n'y en avait plus qu'une en activité en 1791. L'*Almanach général du commerce* dit que les fabriques de Rennes font tout ce qui est relatif au service de table et de ménage. En effet, de 1760 à 1783, nous avons vu des assiettes

patronales et des coupes de mariage en faïence courante; des étuves portatives à deux anses, ou poêles décorés polychromes ou simplement jaspés, sortaient de la rue Hue dès 1774. Enfin, une autre fabrication fréquente est celle des figurines et groupes de saints; on les débitait aux jours de fêtes ou dans les lieux de pèlerinage; c'est ainsi que nous avons rencontré une Vierge avec l'inscription : *N :: D :: De Gueluin*.

Rénac (Ille-et-Vilaine). On trouve ce nom dans la liste de Glot; or, nous avons vu une assiettte à bouquets, dans le genre de Rennes, en faïence plus commune et marquée R; aucun signe de ce genre ne figurant sur la poterie du chef-lieu breton, nous pensons qu'on peut l'attribuer à Rénac.

Nantes (Loire-Inférieure). Les Italiens Ferro et Ribé y créèrent, en 1588 et 1625, des fabriques de faïence blanche; après eux vinrent Charles Guermeur et Jacques Rolland, que M. Fillon trouve cités dans un acte du 20 février 1654; leur four était situé derrière l'église Saint-Similien. En 1744, un sieur Jean Colin vendait la maison où il avait établi, en 1737, une usine qui n'avait pas réussi. Leroy de Montillier eut sa fabrique en 1751, et Belabre lui succéda. Jérôme Arnauld travaillait en 1754, enfin François Cacault, place Viarmes, faisait exécuter, en 1756, par Colin, probablement celui qui s'était établi dix-neuf ans auparavant, un plan de la ville de Bordeaux.

Le médecin Lhôte, aidé d'un ouvrier appelé Castelnau, avait ouvert une autre usine en 1755. La veuve Martin, dont le four était dans la paroisse Saint-Sébas-

Fig. 48. — Fontaine en faïence de Rennes.

tien, apparaît en 1767. Perret et Fourmy se révélèrent en 1771, et leurs ouvrages supérieurs firent accorder à leur établissement en 1774 le titre de manufacture royale; ils marquaient, dit-on, d'une fleur de lis. Pourtant l'*Almanach général du commerce* ne les nomme pas en 1788, et mentionne Derivas fils, « dont la faïence peut aller de pair avec celles de Nevers et de Rouen. » Au moment de la réclamation de Glot, Nantes n'avait plus qu'une usine.

On le voit, ici les renseignements surabondent; comment essayer de reconnaître des ouvrages sortis de tant de mains diverses, et si faciles à confondre avec ceux des autres ateliers bretons? Ce que nous avons vu, à l'exposition de Rennes, classé sous la rubrique de Nantes, n'a pas dissipé nos doutes et diminué notre embarras. L'étude a encore beaucoup à faire sur ce point.

Le Croisic (Loire-Inférieure). C'est un Flamand, Gérard Demigennes, qui, au seizième siècle, établit là un centre céramique; Horacio Borniola, Italien, lui succéda en 1627, et laissa lui-même sa fabrique à Jean Borniola et à Béatrice, sœur de celui-ci, et femme d'un nommé Davys. Les poteries exposées à Rennes sous la rubrique du Croisic, rendaient parfaitement compte de leur origine; blanches, généralement godronnées et décorées de rinceaux et de fleurs en bleu et jaune citrin, elles ressemblent aux produits anciens d'Anvers et des Flandres, et ont dû à leur tour servir de type aux vieilles fabriques rennaises.

Machecoul ne vient figurer ici que pour ordre; les

travaux céramiques de Jacques et Loys Ridolfi, de Chaf-
fagiolo, qui s'y étaient établis, semblant s'arrêter au
seizième siècle.

Quimper (Finistère). Un document conservé à Sèvres
dit : « Il y avait à Quimper une manufacture de faïence
émaillée à l'instar de Rouen, établie en l'année 1690. Elle
fournissait une partie de la Bretagne. » Les produits
attribués à cette ville sont d'un émail gris, à grands
rinceaux réservés sur fond bleu noirâtre ; l'aspect en est
triste, et il peut être assez difficile de les séparer des
autres faïences bretonnes.

Quimper a eu aussi une fabrication de terre à engobe
jaune, relevée de pastillages rouges. Ce genre se faisait
antérieurement à Rouu (Morbihan).

Quimperlé (Finistère). Les terres émaillées de ce lieu
ressemblent beaucoup à celles de Rennes ; nous avons
décrit une charmante suspension à reliefs, rehaussée
de couleurs, qui figurait à l'exposition bretonne.

MAINE

Malicorne (Sarthe). Terres vernissées à réseaux, et
presque toujours d'un brun jaspé fondu ; vers 1700.

Ligron (Sarthe). Vases à reliefs et épis en jaspé pâle,
où domine un jaune chamois ; ces épis ont parfois des
mascarons d'assez bon style, mais ils sont toujours très-
inférieurs aux produits normands. On peut en voir des
échantillons à Sèvres et dans la collection de M. le comte
de Liesville.

Pont-Vallain (Sarthe). Les ouvrages de cette localité paraissent se borner aux vases à fleurs et aux faïences communes.

Saint-Longes (Sarthe). Si l'on jugeait d'après une fontaine conservée dans la collection de M. Édouard Lamasse, la Sarthe aurait eu, vers la fin du dix-huitième siècle, une fabrication de choix, se rapprochant de celles de la Lorraine; le nom *Saint-Longe*, en creux dans la pâte, ne permet pas de discuter ce spécimen orné de reliefs et de décors à la moufle en rouge d'or.

ORLÉANAIS

Orléans (Loiret). L'histoire céramique d'Orléans est pleine d'incertitudes et de contradictions; le premier établissement dont on trouve la trace est celui autorisé par arrêt du Conseil du 13 mars 1753, en faveur du sieur Jacques-Étienne Dessaux de Romilly; privilégié pour vingt années, il devait produire une *faïence de terre blanche purifiée*, et portait le titre de manufacture royale. En 1755, le sieur Leroy dirigeait les travaux; il eut pour successeur, en 1757, Charles-Claude Gérault-Daraubert. Cette première usine, transformée bientôt en porcelainerie, produisait des figurines vernissées d'une teinte voisine des produits tendres italiens. Une seule pièce, à notre connaissance, porte la marque indiquée dans l'arrêt: un O couronné en bleu; c'est un Chinois assis s'accrochant des deux mains aux branches divergentes d'un arbre, mal-

heureusement cassé, et qui devait se terminer par des ornements épanouis ; en un mot, c'est un de ces flambeaux à deux branches dans le goût de la Saxe. Ce précieux spécimen, classé à Auxerre dans la collection de M. Durut, nous a permis de reconnaître l'origine de quelques autres objets non marqués, notamment chez M. Paul Gasnault. L'auteur de ces figurines était un appelé Jean-Louis, venu d'abord de Strasbourg à Sceaux, et qui de là avait été engagé pour Orléans. Pourquoi ces produits sont-ils si rares ? Gérault aurait-il changé de marque au moment où il ajoutait la porcelaine à ses fabrications ? Ce qu'il y a de certain, c'est qu'en 1767 on faisait à Orléans de la faïence, et notamment des figures de 4 et 8 pieds de haut ; Bernard Huet en était l'auteur, et il réparait en même temps des groupes en porcelaine. Nous ne savons si c'est à lui qu'on doit attribuer des groupes émaillés en couleurs, tels que *Bélisaire, Henri IV et Sully*, qu'on rencontre fréquemment en Bretagne, et qui sont signés en lettres rétrogrades TƎVH.

En 1776, l'Almanach [orléanais ne mentionne pas l'usine de Gérault, rue du Bourdon-Blanc ; mais il cite celles de Mézière, attenant aux Dames de la Croix, et de Mézière jeune, rue de la Grille. Deux ans plus tard, Fédèle fabriquait de la faïence rue du Dévidet.

En 1797, tous ces établissements avaient disparu, et la veuve Baubreuil édifiait une faïencerie aux ci-devant Carmélites, et Asselineau-Grammont faisait, sur le marché à la volaille, des poteries en pâtes colorées et marbrées à l'imitation des terres anglaises.

Saint-Marceau, banlieue d'Orléans. L'Almanach orléanais indique dans ce lieu, en 1788, une usine dont le directeur et les correspondants étaient les sieurs Leroy-Dequoy et Goullu-Duplessis.

Gien (Loiret). Ce nom, avec une date illisible, a été relevé sous un plateau en faïence assez commune, orné de fleurs polychromes de style marseillais.

Saint-Dié (Loir-et-Cher). Encore en exercice en 1794, selon la liste de Glot.

Chaumont-sur-Loire. Nous n'avons à signaler ce lieu que comme résidence de Jean-Baptiste Nini, auteur d'une série intéressante de médaillons en terre cuite d'une extrême finesse. On en a vu figurer la plus grande partie à l'Exposition universelle, en même temps que l'un des moules qui servaient à les produire.

Chateaudun (Eure-et-Loir). Le duc de Chevreuse avait obtenu un privilége pour la création d'une usine dans cette ville ; en 1755, les sieurs Pierre Brémont et Gabriel Jouvet, directeurs, mettaient opposition à ce que la manufacture d'Orléans enlevât des argiles à Mamers, où l'établissement s'alimentait. En 1788, Gournay mentionnait encore Châteaudun, dont les ouvrages sont à chercher.

NIVERNAIS

Nevers (Nièvre). Cette localité céramique appelle de sérieuses études, car elle a eu la plus grande influence sur la fabrication française ; elle méritait une histoire

spéciale, qui a été faite par M. du Broc de Séganges, et nous y renverrons le lecteur curieux de détails précis et de renseignements sûrs. M. du Broc a-t-il tout dit? Non, évidemment, car la science marche vite par le temps où nous vivons; d'ailleurs, la vérité est toujours difficile à découvrir là où des fables ont pris cours de longue date, en s'appuyant sur des faits d'apparence réelle.

Fig. 19. — Nevers. Genre italien.
Musée de Nevers.

L'accession de Louis de Gonzague au duché de Nevers, par son mariage avec Henriette de Clèves, l'aînée des trois grâces, fut un signal d'épanouissement pour les arts et les sciences dans cette contrée; là, comme dans quelques autres centres, des Italiens furent appelés, et, leurs ouvrages servant de types, on vit se manifester des industries nouvelles.

Nous ne chercherons pas quels ont pu être les premiers travaux exécutés à Nevers par les étrangers, ce serait chose trop délicate ; nous prendrons la fabrication céramique au moment surtout où elle se stabilise entre les mains de quelques gentilshommes venus d'Albissola, dans la rivière de Gênes ; ce sont les Conrade.

Mais avant de chercher la part individuelle qu'ils ont pu avoir dans le développement de l'industrie nivernaise, faisons apprécier l'importance de la fabrication par un tableau chronologique de l'établissement des usines.

1608. Rue Saint-Genest, 12. Les frères Conrade, associés, dont les travaux remontent à 1602 ; successeurs : Garilland, Nicolas Hudes, la veuve de celui-ci, de Champroud.

1632. Rue de la Tartre, 4. Barthélemy Bourcier, émailleur ; Pierre Moreau, en 1749, puis Jean Champesle.

1652. *L'Ecce Homo*, rue Saint-Genest, 20. Nicolas-Estienne-Louis Thonnelier de Mambret, Jean Chevalier, Lestang.

1652. *L'Autruche*, rue Saint-Genest, 11. Pierre Custode, associé à Esme Godin, puis seul ; Enfert.

1716. Rue de la Cathédrale, 1. Gounot.

1725. Place Mossé. Prysie de Chazelles, de Bonnaire.

1749. Rue de la Tartre, 14. Pierre-Charles Boizeau-Deville.

175? *Le Bout du monde*, rue du Croux, 10. Perrony, Petit Enfert.

1760. *Bethléem*, rue de la Tartre, 16. Michel Prou, Jolly, Claude Lévesque, Jacques Serizier en 1772.

1760. *La Royale*, rue du Singe, 13. Gautheron et Mottret.

 » ? Rue de la Tartre, 12. Halle.

1761. Rue de la Tartre, 26. Mathurin Ollivier.

Ces dates, tirées du livre de M. du Broc, ne semblent pas toutes exactes; en effet, en 1743, il existait déjà onze fabriques à Nevers, et un arrêt du 29 mai décidait qu'il n'en serait plus créé, la production dépassant les besoins, et le bois augmentant de prix par l'excès de la consommation; cet arrêt fixait même à huit, pour l'avenir, les usines *de la province du Nivernais*.

Le premier sentiment du curieux, après l'examen de ce tableau, serait de chercher les produits de chaque établissement; cela n'est pas possible. A Nevers, les signatures et les marques sont une exception, et nous allons citer d'abord celles que nous avons recueillies en trop petit nombre. Le plus ancien spécimen connu est une Vierge vue par M. B. Fillon; elle est sortie de l'atelier des Conrade et porte au revers :

J. Boulard a Nevers
1622

$\underline{D\,F}$ est la signature Denis Lefebvre, employé
1636 par les mêmes fabricants;

Jacques Bourdu, qui travaillait chez Antoine, a employé ce monogramme :

HB 1689 H.B 1689 sont les initiales d'Henri Borne, auquel on doit des statuettes d'assez bon style.

Un Saint Étienne de la même date porte la signature d'Étienne Borne : E.Borne 1689

:F.R.1734 indique un ouvrage de François Rodrigues.

En 1764, Henri Marais signait en toutes lettres un pot trompeur. Quant au chiffre qu'on voit sur un vase annulaire du musée de Sèvres, et qu'on donne à Jacques Seigne, nous pensons que c'est le possesseur qui l'a fait mettre et qu'il n'indique point l'artiste. Le signe N où l'on a vu l'initiale de Nevers et le nom de Nicolas Viodé, ne nous paraît pas non plus expliqué sans réplique. Un petit plat de forme italienne, à décor sino-français, en bleu chatironné de manganèse, nous a offert les lettres PC. Sur un autre grand plat assez grossier, à décor primitif bleu, composé de groupes épars sans aucun lien de style ni d'époques, tels qu'une femme drapée à l'antique, une paysanne près de son âne, un homme à cheval, figuraient trois molettes d'éperons. Il en existe deux dans l'écu des Conrade, et l'on peut considérer, dès lors, les trois molettes comme équivalant à une signature. Enfin le nom de Haly se rencontre sur des plats à bouquets chargés d'œufs, d'olives et autres fruits; ce sont probablement les

10

ouvrages de Philippe Haly, fils du tourneur François.

Au surplus, la part des Conrade est très-difficile à faire aujourd'hui dans l'art nivernais. Il est évident que ces gentilshommes, les uns militaires, les autres pourvus de brevets honorifiques, n'étaient pas les agents directs de la fabrication ; ils dirigeaient une grande en-

Fig. 20. — Nevers. Décor italo-nivernais,
coll. de M. Michel Pascal.

treprise basée sur les secrets conservés dans leur famille ; ils se faisaient chefs d'industrie grâce à une protection puissante, et M. du Broc pense que tous les fabricants établis autour d'eux s'étaient formés dans leurs ateliers. Nous ne saurions partager cet avis ; une école italienne antérieure aux Conrade a laissé des traces à Nevers, surtout dans le château de Gloriette ; les

belles pièces de style italien, telles que la vasque du Musée de Cluny, ne peuvent sortir des mains de potiers venus des plus détestables usines de l'Italie dégénérée. Il y a dans ces pièces une largeur de style, une ampleur d'expression qui dénotent des mains françaises; d'ailleurs, les bordures ornementales à fleurs révèlent l'influence de l'émaillerie, et nous voyons en effet cette branche de l'art entrer dans la lice céramique, même au moment de la puissance des Conrade, puisque Barthélemy Bourcier, avant d'ouvrir l'établissement de la rue de la Tartre, émaillait sur métal et portait même le titre d'*émailleur de la reine mère*. C'est à cette école italo-française qu'il faut attribuer la splendeur des premiers produits nivernais.

Si l'on examine les ouvrages signés par les Conrade, on s'aperçoit bientôt de leur faiblesse et de leur hésitation. Le plat d'*Agostino* est une imitation de Palissy, ou plutôt une faible réminiscence du genre à reptiles associée aux fonds striés bleus de l'école d'Urbino. Les autres où le nom *de Conrade antuers* peut être pris pour celui de Dominique ou d'Antoine, sont de pâles copies des sujets de la porcelaine chinoise; quant à la pièce de la collection Roux, de Tours, où *Jacques*, fils de Dominique, avait représenté sous la forme la plus enfantine la corruption des hommes et le déluge, elle suffirait seule à prouver qu'au milieu du dix-septième siècle cette prétendue famille d'initiateurs était au-dessous du niveau d'une production commerciale acceptable.

Cela dit, essayons à notre tour une classification rationnelle et logique des œuvres nivernaises.

Première époque. Style franco-urbinien à sujets mythologiques et ornements inspirés de l'antique et de la Renaissance; influence antérieure aux Conrade.

— Style italo-chinois; vases de forme italienne à sujets chinois ou familiers italiens, ornements orientaux déviés : camaïeu bleu rehaussé de manganèse, aspect rappelant les majoliques de Savone. Influence directe des Conrade.

Deuxième époque. Style italo-nivernais; sujets mythologiques et familiers associés ou séparés; ornements italiens et orientaux mêlés; guirlandes de fleurs du genre de l'émaillerie. Influence de cet art et de celui des étoffes.

— Faïences à fonds colorés et surtout bleus; dessins en blanc, jaune pâle et jaune foncé, style des étoffes perses et de l'émaillerie.

Troisième époque. Style franco-nivernais. Imitation de la décoration rouennaise. Dégénérescence du genre italien et du décor à fleurs perses sur fonds bleus. La fabrication devient commerciale et cesse d'être intéressante au point de vue de l'art.

La Charité. Cette fabrique, qui devait travailler dans le genre de Nevers, est mentionnée par Gournay en 1788.

La Nocle. En 1741, Savary des Brulons dit, dans son *Dictionnaire universel de commerce* : « La meilleure (argile) se trouve dans les terres du marquisat de la Nocle, appartenant au duc de Villars. On y a établi

depuis peu une excellente fayancerie, où l'on fabrique des ouvrages de toutes espèces, de meilleure qualité que celles de Nevers, et aussi belles que celles de Rouen, qui ont passé jusqu'ici pour les plus parfaites. »

Bois-le-Comte. Un document des archives de Sèvres constate qu'il existait à Bois-le-Comte, en 1768, une manufacture de faïence.

Saint-Vérain. Edme Brion y possédait, en 1642, une fabrique de grès.

Vanzy. C'est dans ce lieu que Rollin transféra, en 1793, l'usine primitivement établie à Auxerre.

Est-ce à l'une de ces fabriques qu'il faut attribuer un petit plat de forme italienne, à décor bleu, genre de Nevers, et signé en dessous : JEAN GONY? Ce nom ne figure pas dans les chronologies de M. du Broc, et sa forme paraît être savoyarde.

BOURBONNAIS

Moulins (Allier). Les faïences de cette fabrique ont une telle ressemblance avec celles de Rouen, qu'il est fort difficile de les en distinguer. Une assiette du musée de Sèvres, qui porte en dessous, *à Moulins*, ne laisse aucun doute sur la provenance ; le décor, genre à la corne, brille des émaux les plus vifs.

Toutefois, Moulins ne s'est pas livré à ce seul genre de fabrication ; il existe au musée de la ville une statue de

saint Roch, rappelant le style des œuvres nivernaises. Derrière est écrit en caractères moyens :

chollet felit de mouldin 1742

et au-dessous, en plus gros :

estienne mogdin

Sur le socle, on retrouve la date et les initiales du même artiste. *1741 E M* M. Queyroy, conservateur du musée, pense que Mogain est le peintre et Chollet le modeleur de la statuette.

AUVERGNE

Clermont (Puy-de-Dôme). Alex. Brongniart attribue à cette ville d'anciennes terres vernissées, à réseaux, dans le genre d'Avignon, et recouvertes d'un vernis brun nuancé comme l'écaille. Mais au commencement du dix-huitième siècle, l'Auvergne sortit de ces fabrications communes pour créer des terres émaillées dignes, par leur beauté, de rivaliser avec les faïences de Moustiers, qu'elles imitèrent d'abord. La première pièce qui se soit révélée aux amateurs est une buire en casque de la collection Ed. Pascal ; décorée d'arabesques élégantes entourant la figure du Temps, on remarque à

peine entre les ornements et ceux exécutés en Provence quelques différences de pinceau ; les rinceaux se terminent par de gros points, les fonds partiels sont striés, certains motifs et des faux godrons s'ombrent en teintes fondues. Sous le pied était écrit : *Clermont-Ferrand*, 1734. Un pot à eau, appartenant à M. le marquis de Pontécoulant, offre la même ornementation ; sur la face est une armoirie au timbre de marquis, sous laquelle on lit : *Convalescence de M. Rossignol, intendant d'Auvergne. M. Peyrol, trésorier de l'ordre*, 1738. Une troisième pièce a fourni une date intermédiaire ; c'est encore une buire en casque, mais cette fois à guirlandes, rinceaux, coquilles d'un style participant de Rouen et de Moustiers. Sous le pied est la légende : *M. Clermont-Ferrand d'Auvergne*, 21 *janvier* 1736. Envoyé par M. Grange, de Clermont, à l'Exposition universelle, ce casque a prouvé toute la souplesse du talent des artistes auvergnats ; ceci n'était point une copie servile, mais une fantaisie largement conçue et non moins satisfaisante que le type. Ces diverses pièces ont permis de restituer à leur véritable source une foule de produits confondus parmi ceux de la Provence.

Clermont n'a pas eu, toutefois, que cette fabrication de luxe ; on trouve en faïence commune des assiettes patronales portant le nom des possesseurs. M. Romeuf conserve un saladier dont l'intérieur représente un tourneur dans son atelier où est écrit : *Perrier Lauche* ; à l'extérieur circule une guirlande de vigne chargée de raisins. La terre de cette pièce est rouge, dense et serrée ; les émaux sont peu brillants.

Ardes ou Hardes. Cette seconde fabrique du Puy-de-Dôme ne nous est connue que par la mention qui en est faite dans la liste de Glot.

LIMOUSIN

Limoges (Haute-Vienne). Par un arrêt du 8 octobre 1737, le sieur Massié avait été autorisé à fonder à Limoges une fabrique de faïence. Lorsque la découverte du kaolin à Saint-Yrieix permit de faire en France de la porcelaine réelle, Massié, associé à un sieur Fourneira et aux frères Grellet, obtint, par un nouvel arrêt du 30 décembre 1773, de joindre la production de la poterie translucide à celle de la terre émaillée. Il y a eu, dès lors, au moins pendant trente-six ans, une faïence spéciale au Limousin, qui a fourni à la consommation de cette province et des provinces voisines; le difficile est d'en connaître les caractères et de la retrouver parmi les ouvrages non classés. M. Riocreux possède la photographie d'un beau plat signé, qui a été brisé depuis sa reproduction; la bordure était de pur style rouennais, et au centre existait un sujet à figures assez remarquable.

TOURAINE

C'est à Amboise (Indre-et-Loire), que Jérôme Solobrin établit, de 1494 à 1502, le premier centre céramique de la Touraine.

Tours. En août 1770, un habitant de cette ville, Thomas Sailly, sollicitait, sous les auspices de l'archevêque, l'autorisation d'élever une faïencerie; nous devons croire que la demande fut accueillie, puisqu'en 1788 Gournay mentionne la fabrique de Tours. Noël Sailly, successeur de Thomas, avait, dès 1782, réclamé les secours nécessaires pour ajouter la porcelaine à ses produits; il succomba bientôt à la peine et fut remplacé par son jeune frère.

Il existe au musée de Sèvres une gourde grossière décorée en couleurs polychromes d'un saint Louis entouré de fleurs de lis; sous la pièce on lit : *Fait à Tours, le 21 mars 1782. Louis Liaute*. Ce nom nous paraît être celui d'un destinataire ou tout au plus d'un peintre; mais si c'est là ce qu'on faisait au faubourg de Saint-Pierre-des-Corps, chez Noël Sailly, c'était une fabrication bien peu distinguée.

COMTAT D'AVIGNON

Avignon (Vaucluse). Centre intellectuel important, cet ancien refuge de la papauté n'avait pas perdu le goût des élégances de la vie; aussi ses potiers avaient trouvé moyen de créer, avec une terre rougeâtre simplement vernissée en brun, des vases de forme délicate enrichis de moulures savantes et rehaussés souvent d'ornements engobés d'un ton d'or patiné. Ces vases, chacun les a vus à Sèvres, au Louvre, à Cluny, et ce

qui prouve leur mérite, c'est qu'on hésite parfois à distinguer ceux d'Avignon de leurs congénères italiens.

Ce que nous nous demandons aujourd'hui, c'est si les potiers avignonais sont restés étrangers au mouvement général et n'ont point cherché, eux aussi, à recouvrir la terre d'émail blanc. Nous avions douté déjà en présence d'un plateau à galerie ajourée sorti du même moule que ceux en terre brune et décoré en bleu; un second exemplaire, exposé à Cluny, nous fait presque

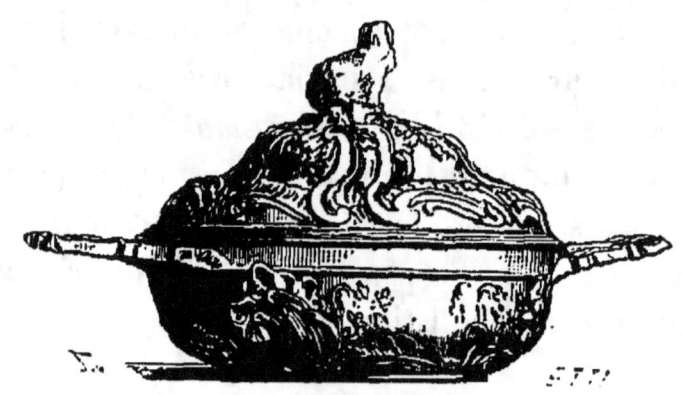

Fig. 21. — Écuelle à bouillon d'Apt,
coll. de M. Édouard Pascal.

résoudre la question par l'affirmative. L'émail de ce spécimen est bien celui du Midi; le décor en bleu inspiré de Rouen a des libertés étrangères aux fabriques du Nord; le bleu a coulé dans une couverte trop fluide; enfin, dans un coin et avec un cobalt plus doux, rappelant les habitudes de Moustiers, figure l'armoirie d'un archevêque de la famille de Bouillon.

Nous appelons sur ce curieux problème l'attention des amateurs du Midi.

Apt. Ici, nous le savons, on n'a jamais fait de faïence ; mais les poteries à vernis jaune, produites d'abord au Castellet, dans le Luberon, puis à Apt, sont tellement fines de relief et d'un goût si recherché, que nous devions les mentionner. M. Moulin fut l'initiateur de ce genre, perfectionné par un abbé Moulin, son frère ou son neveu. Une seconde fabrique s'éleva vers 1785 ou 1788, par les soins de M. Bonnet, aïeul de celui qui dirige aujourd'hui l'importante production d'Apt.

Goult. M. de Doni, seigneur de Goult, canton de Gordes, arrondissement d'Apt, fut le fondateur, vers 1740, d'une manufacture établie dans son château même ; passionné pour l'art céramique, il appelait immédiatement les ouvriers qui se faisaient remarquer dans les ateliers du Midi, et c'est ainsi qu'il parvint à perfectionner ses ouvrages. En 1788, l'usine avait acquis tous ses développements ; elle exerça jusqu'en 1805.

Le genre du décor, déterminé par les premiers peintres venus de Moustiers, est purement méridional ; M. Demarre, possesseur du château, et qui y a trouvé quelques faïences anciennes, assure qu'il n'y a pas eu de marque courante à Goult ; les Provençaux mettaient parfois une croix sur leurs ouvrages, par suite d'un usage local, mais beaucoup de pièces sont privées de signes particuliers ; un monogramme, composé d'un H et d'un C, existe sur quelques spécimens blancs d'émail, et qui portent en outre des numéros d'ordre.

La Tour d'Aigues. C'est aussi dans le château, et par les soins du baron de la Tour d'Aigues, M. de

Bruni, que cette usine fut créée. A quelle date? Nous l'ignorons; mais c'est antérieurement à 1773, puisqu'à cette époque on réclamait l'autorisation de joindre la fabrication de la porcelaine à celle de la faïence. La pièce la plus curieuse sortie de ce centre appartient à M. Péchin; on y voit des personnages et un paysage exécutés en camaïeu vert et parfaitement dessinés; en dessous on lit : *Fait à la Tour d'Aigues*. M. Ed. Pascal possède un charmant porte-huilier, un peu bis d'émail, mais élégamment relevé d'arabesques dans le genre de Moustiers; au fond est cette marque, que nous retrouvons sur un grand plat à fleurs et bouquets en camaïeu violet, et sur une autre pièce plus intéressante encore, appartenant à M. Jules Canonge, de Nîmes. C'est un plat oblong, à pourtour découpé et à reliefs imitant des eaux bouillonnantes; au centre, une couronne de roseaux verts délimite une cavité où vient s'insérer une pièce en forme de canard. La tour est dans le milieu du plat. L'oiseau porte à l'intérieur de ses deux pièces (coupe et couvercle) la date de 1770. M. Bonnet, d'Apt, possède un autre spécimen, donné par M. le marquis Saqui de Tourrès, allié à la famille de Bruni, et provenant directement de la Tour d'Aigues. De forme cylindrique, à deux anses composées de branches de vignes, ce pot à fleurs est décoré de bouquets de jonquilles, pensées et œillets très-finement peints. Nous ne savons si la fabrique a duré autant que le château, ruiné en 1793.

APPENDICE

Quelque soin que nous ayons pris pour mentionner dans cette rapide revue toutes les fabriques françaises, beaucoup nous ont sans doute échappé ; d'autres n'ont pas été classées, parce que leur existence nous a paru douteuse ; ainsi Villeroy, dont le nom est cependant écrit sur un pot à eau décoré en bleu chatironné, de style rouennais, avec armoiries en bleu pâle ; sous celles-ci les mots : *Pinte de Ville-Roy*, 1755, semblaient un premier indice. Une assiette également peinte en bleu, classée dans la collection Ed. Pascal, offrait encore les arabesques et le cul-de-lampe rouennais avec une signature DV. Est-ce une raison suffisante pour classer Mennecy-Villeroy parmi les fabriques de faïence ?

Nous possédons une jolie coupe couverte, oblongue, sur son plateau, décorée en émaux vifs et purs de bouquets de fleurs très-étudiés ; nous avons offert la pareille au musée de Sèvres ; sous chaque pièce on lit : *Fulvy*. Or, Fulvy est le nom d'un village du département de l'Yonne, où l'on n'a peut-être jamais fait de faïence, mais c'est aussi celui du premier protecteur de l'établissement de Vincennes. Nos pièces étaient-elles un hommage destiné à ce Mécène ? Le nom qu'elles portent est-il simplement celui d'un peintre ou d'un établissement oubliés ?

L'histoire est pleine de ces doutes et de ces obscurités qu'un avenir prochain fera disparaître, grâce aux recherches de tout le monde. On saura alors dans lequel des vingt villages du nom de Courcelles travaillait, en 1789, *Forterie père, ancien chirurgien*, qui signait un pot à surprise, en terre vernissée maculée de vert; on saura également ce que signifie le mot YESIEN, inscrit sous un modèle de soulier de paysan émaillé blanc fauve avec macules de manganèse.

Nous avions dit, p. 40, que les ouvrages de Bailleul étaient à chercher; en vérifiant, au Musée de Cluny, les inscriptions d'une soupière donnée, dans un prétendu *Guide*, comme provenant de Beilen, en Hollande, nous nous sommes aperçu qu'une faute d'impression du catalogue servait de base unique à cette attribution; faite en 1717 par Jacobus Hennekens, la pièce porte en flamand, *Ghemaeckte tot Belle :* fait à Bailleul.

Le couvercle, seule partie où l'on puisse trouver des ornements peints, semble bien plutôt inspiré de la décoration nurembergeoise que de celle de Delft. Le reste est empreint des plus vives passions politiques. Franciscus Wynneel et Mary-Johanna Noël, dont les armoiries accompagnées d'aigles allemandes saillissent en relief sur le corps du vase, se déclarent véhémentement contre Louis XIV, et dans des inscriptions moitié mystiques, ils adressent des louanges à Charles (VI) leur *véritable* empereur et à leur général invincible François-Eugène de Savoie. — Villars n'était pas encore venu !

Voici maintenant les signes indéterminés que nous avons rencontrés sur des faïences de style français :

 Plat genre Marseille.

ALEX. 1724. Fontaine de table genre Rouen.

J. Alliot — Fontaine décorée d'arabesques en bleu foncé. Poitou.

AN — Plateau bord à jour, bouquet genre Strasbourg.

A / P — Coupe couverte avec son plateau ; une branche feuillée sert de bouton ; décor Pompadour, en manganèse pâle.

A / P — Plat à bouquets de fleurs polychromes, style franco-hollandais.

ᛞ — Corbeilles décorées de pensées et fleurettes dans les tons du Midi ; armoiries royales au centre.

CD CABRI 1762 — Bénitier à colonnes torses, avec trois fleurs de lis jaunes au sommet ; panneau à jour et vasque décorée en émaux polychromes.

CB Brûle-parfums à bouquets en reliefs coloriés.

·C·
·S· Faïences dont les appendices sont des branches feuillées. Décors de fleurs en émaux vifs, un peu durs et brunâtres.

Ɔ Assiette lourde et épaisse, à décor polychrome chinois.

F Plat à guirlandes et grotesques rouille, genre Moustiers.

F.C-- 1661 Jésus à la colonne, dessin grossier en bleu sur émail blanc ; l'extérieur non couvert.

⸸ Fc ⸸ Sc Assiettes décorées en violet foncé, de grotesques et de fleurs.

F E. Plat genre Strasbourg, à très-fine peinture de fleurs. L'F en creux dans la pâte.

ƒ ƒ· Écuelle à deux anses, à décor rocaille avec cette légende : Moustiers ?
 M
 Jeanne
 André
 1750

GAA Plats à sujets mythologiques, genre Moustiers.

Fait par GDE, Ano 1761. Plaque porte-lumière, genre Delft.

GDG
1780
$\frac{2}{2}$ Plat à barbe, bordure rocaille, où dominent le violet de manganèse et un jaune pâle. Au centre, un sujet d'intérieur. Rennes ?

FAÏENCE. — FRANCE.

Fx Jarnart 1696 — Bas-relief de la mort du Christ; émail fin, encadrements de filets et arabesques bleues.

Jean·gony — Plat à décor bleu, genre de Nevers.

H — Pot à crème fond jaune, à médaillon décoré en bleu.

HE — Grand vase en terre de pipe rehaussée de bleu; le couvercle surmonté d'un ananas, avec quatre feuilles retombantes.

H G i — Style méridional. Service à marques variées.

H — Faïence à fond jaune, médaillons à fleurs polychromes.

G/H — Saucière à fleurs polychromes.

·II· — Buire de forme italienne, anse formée de serpents; décor bleu sino-nivernais.

J. — Plat à bouquets, genre Strasbourg.

JB — Assiettes en pâte rouge et lourde; décor de fleurs dans le style de Rennes, mais avec du rouge de fer vif.

11

Leger
Lejeune*
1730
 Tonneau sur son chantier; un Bacchus est à cheval dessus; décor bleu chatironné de noir; les cercles sont alternativement bleus et jaunes.

A·R· ℐ Grand plat, genre marseillais.

R Pot en faïence orné d'oiseaux et de fleurs, de genre rouennais.

M Assiette émail très-blanc à fleurs peintes, de style marseillais.

Nicolas H.V
1738

Bannette genre Rouen, à sujets de personnages chinois, émaux très-vifs.

OIP/ OP Pièces en belle faïence à reliefs rocaille; peinture fine de paysage et bouquets de fleurs. Les tons roses rappellent, par leur fraîcheur, les décors de Niederviller.

OS Soupière genre Marseille, décor de bouquets en émaux peu brillants.

I+R+PAIVADEAV+
1643
 Plat genre italien, décoré d'arabesques et du Massacre des Innocents, d'après Marc Antoine.

FAÏENCE. — FRANCE.

PB. Vase en faïence fine, de forme compliquée, avec guirlandes de fleurs, mascarons, etc., en relief.

P Pots à crème décorés de bouquets en tons vifs et ornés, sur l'anse et le bec, d'ornements roses rappelant la porcelaine tendre.

P₊ Pot à crème décor analogue.

P Petite soupière godronnée, surmontée d'une pomme munie de ses feuilles ; décor de fleurs rappelant Strasbourg et Marseille.

6P Grande fontaine à guirlandes, fleurettes et bouquets polychromes, attribuée à Perrier-Lauche, de Clermont-Ferrand.

P Faïence épaisse et lourde décorée, tantôt en bleu, tantôt en couleurs pâles et parfondues, de fleurs et bouquets ; on y remarque une rose bleue et une tulipe variée de rouge sur jaune citrin.

PO Plats en belle faïence, décorés d'arabesques fleuries et d'arbres portant des oiseaux ; les tons dominants sont le bleu, un jaune pâle et du violet.

P.R. Faïence à grotesques imités de Moustiers.

PV / 3|2 Jardinières à bouquets peints en violet pâle, un peu bouillonné ; des papillons accompagnent les fleurs.

R Compotier à quatre lobes, décor bleu, la bordure de style chinois, au fond un bouquet, genre de Marseille.

R Plats épais, décorés de fleurs et fruits en jaune vif.

Assiette à décor genre Sinceny ; émaux très-vifs avec couverte.

R.B / **F** Assiette découpée émail blanc ; décor polychrome, genre de Marseille, assez lâché et cru.

RL Assiette lobée, peinte à fleurs, dans le genre de la Lorraine.

R·M· / **f·** Cuvette en faïence épaisse, décor polychrome à grotesques, en couleurs pâles, imitation éloignée de Moustiers.

S· G· h· Service en belle faïence méridionale ; au centre, des sujets en camaïeu rouille. — Le Départ pour la chasse. — Le Retour. — Don Quichotte. — Josué arrêtant le soleil. — Bordures rocailles en bleu et vert pâle, accompagnés de manganèse.

Plat en terre sigillée ; sur le marly des ornements en brun et vert sombre ; au centre, une famille à table prononçant le *benedicite*. 1629.

SP Magnifiques faïences très-finement peintes de bordures arabesques et bouquets aussi fins que sur la porcelaine.

FAÏENCE. — FRANCE.

T. C. E.
1793 an 4

Pot décoré de personnages de la comédie italienne.

VM

Plateau rocaille; guirlandes, arabesques et bouquets sinoïdes en bleu rehaussé.

W / 2

Soupière surmontée d'une branche avec son fruit et ses feuilles coloriés au naturel; semé de bouquets et petites fleurs, genre Rouen.

W

Compotiers découpés et goudronnés; bouquets genre Strasbourg.

W / H

Porte-huilier représentant un vaisseau voguant sur la mer.

⚜ P

Veilleuse à deux anses formées de masques coloriés; à la base une bordure lozangée chinoise en rouge brun; bordure supérieure à fleurs peintes en émaux pâles sur un fond piqueté de rouge d'or; des motifs du même genre ornent le pourtour. (*Voy.* Marseille.)

CHAPITRE II

ÉTRANGER

§ 1ᵉʳ. — BELGIQUE

Tout en suivant aussi exactement que possible l'ordre géographique, nous ne pouvons perdre de vue, ni les anciennes divisions des pays dont les produits passent sous nos yeux, ni l'importance relative de certains centres. Ainsi Anvers, cette ville du luxe et des arts, fut, sans aucun doute, le foyer céramique d'où les majoliques, inaugurées par Guido di Savino, devaient rayonner dans les Flandres. C'est en effet des Pays-Bas espagnols que sont sorties les terres émaillées de forme italienne déviée, qui, décorées en bleu et jaune citron, à peine relevées parfois de quelques rares émaux verts et violets, ont servi de type aux premiers essais de l'ouest de la France et aux *matamores* de l'Espagne ; une étude attentive de certains grands plats en camaïeu

bleu décorés dans le style du dix-septième siècle étendra, nous en sommes sûr, la part d'Anvers et des autres fabriques anciennes des Pays-Bas espagnols.

Tournay. Mais parlons plus spécialement et d'abord d'une ville longtemps française et où la fabrication a été établie par des Français, contrairement à ce que l'on avance habituellement. Louis XIV s'empara de Tournay en 1667 et en resta maître jusqu'en 1709, époque à laquelle le prince Eugène et Marlborough la reprirent et en demeurèrent possesseurs jusqu'en 1745. Or lorsque Fénelon fut chargé de l'éducation du duc de Bourgogne, on réclama des intendants une série de mémoires destinés à faire connaître au prince l'organisation complète du royaume ; l'intendant de Hainaut s'exprime ainsi à propos de la céramique : « ...Mais les faïences ne sont pas recherchées quoiqu'elles soient faites de la même terre que celles que font les Hollandais, et que l'on tire du village de Bruyelle à une lieue de Tournay.

« La commodité que les fayanciers de Tournay ont d'avoir cette terre est très-grande et devrait les exciter à perfectionner leurs ouvrages. Cependant les Hollandais viennent chercher cette terre pour en fabriquer leurs fayances qu'ils envoient ensuite vendre dans tous les pays conquis. »

Quel était donc le manufacturier qui motivait ces reproches ? M. Lejeal nous l'apprend ; c'était Pierre-Joseph Fauquez, déjà établi à Saint-Amand et qui, après sa mort en 1741, fut enterré dans l'église Notre-Dame de Tournay, sa ville natale, où il avait eu aussi une

manufacture dont hérita son fils Pierre-François-Joseph. Au moment de la conclusion de la paix à Aix-la-Chapelle, Fauquez fils vint se fixer à Saint-Amand et céda l'usine tournaisienne à Peterynck, de Lille, qui l'éleva au premier rang des établissements céramiques.

Malheureusement on manque de documents touchant les signes appliqués à la faïence faite à Tournay par les Fauquez et Peterynck, et il est très-difficile de la distinguer des fabrications françaises ou hollandaises.

BRUXELLES. On devait s'attendre à voir cette ville occuper un rang distingué dans la céramique des Pays-Bas, voici ce que dit le *Journal de Commerce* du mois de mars 1764 : « Philippe Mombaers, manufacturier de fayance de S. A. Royale, fabrique à Bruxelles toutes sortes de fayances consistant en plats d'épargne, terrines ovales et rondes, terrines en forme de choux, melons, *artichots*, asperges, pigeons, dindons, coqs, poules, anguilles, pots à beurre, saucières, cafetières, fontaines bassins, moutardiers, poivriers, saladiers petits et grands, saliers, pots à fleurs, plats ovales et ronds, assiettes, paniers à fruits ovales et ronds, de toutes sortes de couleurs, service de table tout complet grand et petit, lustres à huit et six bras, etc. Le tout à l'épreuve du feu.

« Cette manufacture est préférable à celles de Delft et de Rouen, n'est point chère et est parfaitement bien assortie. »

Voilà certes des affirmations contemporaines bien audacieuses, et des définitions assez nettes pour prouver qu'on a donné à Delft la plupart des vases figuratifs de

Bruxelles, et entre autres ceux du château de la Favorite.

Indépendamment de Philippe Mombaers, il y avait à Bruxelles une veuve Mombaers et une veuve d'Artoisonnez. Le musée de Sèvres possède un charmant surtout, genre Rouen, fabriqué chez d'Artoisonnez.

Tervueren, près de Bruxelles. Il y aurait eu là, dit-on, un établissement élevé par le gouverneur des Pays-Bas, Charles IV de Lorraine ; on cite même une pièce existant au musée de la porte de Hall, qui porterait cette singulière marque. Nous ne l'avons pas vue et nous la mentionnons sous toutes réserves.

Malines. Une burette en faïence bien travaillée, un peu bise d'émail, et décorée en bleu de deux tons, de baldaquins et rinceaux sino-français, nous a été montrée comme provenant de Malines ; nous ne l'affirmons pas. La marque est figurée ci-contre.

Liége. Gournay mentionne, en 1788, les produits de cette ville, et dit : « Le vernis de cette faïence est beau, blanc, et peu sujet à s'écailler. Entrepreneur, M. Bousmar. » Voilà encore des pièces à chercher.

Bruges. Le *Journal de Commerce* s'exprime ainsi : « Il y a une manufacture de fayance à Tournay et une à Bruges, qui égalent au moins en beauté et en assortiment les manufactures de ce genre les plus renommées. Le sieur Peterynck à qui appartient celle de Tournay, et le sieur Pulincx qui a celle de Bruges, ont porté ces manufactures au plus haut point de perfection. »

Cette marque nous a été montrée sur une pièce de Bruges recueillie dans la ville.

FAÏENCE. — BELGIQUE.

Nous avons rencontré des pièces de style flamand dont l'origine nous est inconnue et dont nous reproduisons ici les marques sous toutes réserves.

C A — Carpe en belle faïence coloriée au naturel, formant une pièce de service.

i — Pigeons parfaitement modelés et peints en couleurs vives et fraîches ; probablement de Bruxelles ?

R|G — Surtouts en belle faïence décorés dans le style de Rouen ; l'un porte des salières au pourtour. Bruxelles ?

MD / SIoo† / 1720 — Théière élégante posée sur un support à consoles ; décor bleu à lambrequins de style rouennais enrichi de rinceaux, mascarons et autres ornements anciens.

6 ✻ — Grand plat en belle faïence décoré en camaïeu bleu vif d'une bordure à lambrequins et d'un sujet milieu à figures et ornements de style flamand. Tournay ?

✻·G — Porte-huilier en faïence à mascarons ; décor fin de style rouennais à bordure lozangée verte et paysages chinois en couleurs vives. Tournay, Peterynck ?

✻+ G — Compotiers de même décor et de même provenance, la marque mieux déterminée.

⁊ G — Grand plat décoré en bleu, dans le genre rouennais, de lambrequins et dentelles d'un beau style. Le dessous,

comme dans les autres plats d'origine flamande, est garni d'un double cercle en relief.

LUXEMBOURG

Cette province possède depuis longtemps une fabrique importante dont nous parlerons avec un intérêt particulier ; elle doit sa fondation et ses développements aux frères Boch, simples ouvriers mouleurs de fonte de fer, qui établirent d'abord à Audun-le-Tiche, en France, une manufacture de poterie commune, en 1750 ; ils s'étaient fait aider dans leur entreprise par des ouvriers sortis de la faïencerie de la Grange, près Thionville. En 1767, après quelques contestations avec le seigneur d'Audun, ils quittèrent la France pour les Pays-Bas, où, encouragés par le gouvernement, ils érigèrent l'usine immense qui fonctionne encore aujourd'hui. Les produits étaient une faïence fine de très-belle qualité, souvent décorée en bleu, et qu'il est facile, au premier coup d'œil, de prendre pour de la porcelaine commune.

L'établissement, situé à Septfontaines, prospéra jusqu'aux guerres de la Révolution où il fut presque détruit par les Français. Relevé immédiatement, il prit des développements plus grands encore.

Avant la Révolution, la marque en bleu consistait dans le chiffre LB ; il faut se garder de confondre cette marque avec celle de Brancas-

Lauraguais. Depuis on a imprimé les mêmes lettres B L en creux dans la pâte. Aujourd'hui la famille Boch possède, outre l'usine de Luxembourg, l'ancienne faïencerie de Tournay et plusieurs autres établissements en Allemagne.

§ 2. — HOLLANDE

L'histoire céramique de cette contrée est encore à faire ; les exagérations qu'on a publiées sur ses fabri-

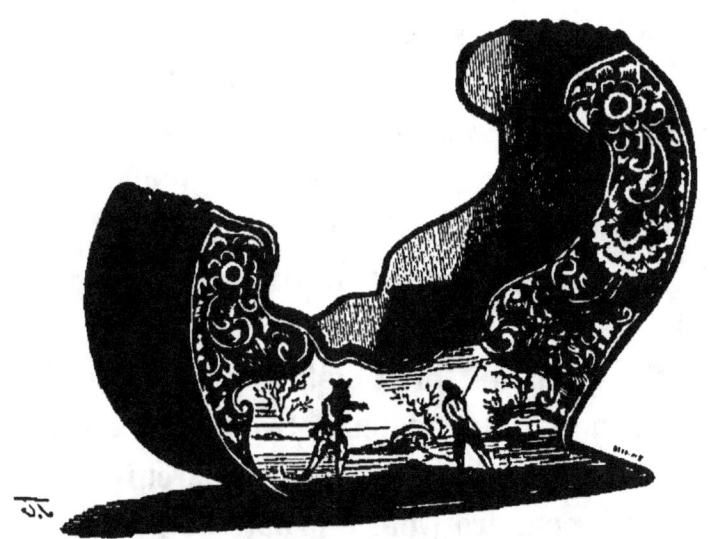

Fig. 22. — Traîneau porte-pipes, de Delft, coll. de M. le docteur Mandl.

cations anciennes compliquent même singulièrement la tâche des écrivains sérieux. On a été jusqu'à prendre pour la date de 1480, des chiffres de série inscrits

sur de médiocres faïences de la fin du dix-huitième siècle.

Certes les Pays-Bas hollandais, comme ceux de la maison d'Autriche, ont dû avoir une poterie émaillée remontant peut-être aux dernières années du seizième siècle ; mais ce sont les pièces sans caractère spécial qui se confondent avec les produits de la Flandre française et d'une foule d'autres centres inconnus. La vraie faïence hollandaise, cette vaisselle sans rivale inspirée par la vue des vases de l'extrême Orient, c'est ce que les fabricants eux-mêmes qualifiaient de *porcelaine*.

La première autorisation dont on trouve la trace est celle accordée le 4 avril 1614, par les États-Généraux de Hollande, à Claes Janssen Wytmans, qui avait inventé « toutes sortes de *porcelaines* décorées et non décorées *à peu près conformes* aux porcelaines qui viennent des lointains pays. » Le privilégié était d'ailleurs tenu de fabriquer dans l'année un échantillon de son invention, qui devait avoir la finesse de la porcelaine orientale.

Or, pour qu'il soit bien établi qu'il s'agissait ici de faïence, et non d'une poterie translucide, examinons des documents postérieurs. Dans les archives de Delft, *lade A*, n° 14, nous trouvons à la date de 1680 : *marques inscrites sur les services à thé des fabricants de porcelaine*. En 1764 l'expression subsistait encore, car les magistrats de la ville de Delft l'emploient ainsi : « Ayant eu connaissance que certains maîtres fabricants et marchands de poterie de cette ville, renonçant à la marque ordinaire de leur fabrique, se sont permis de

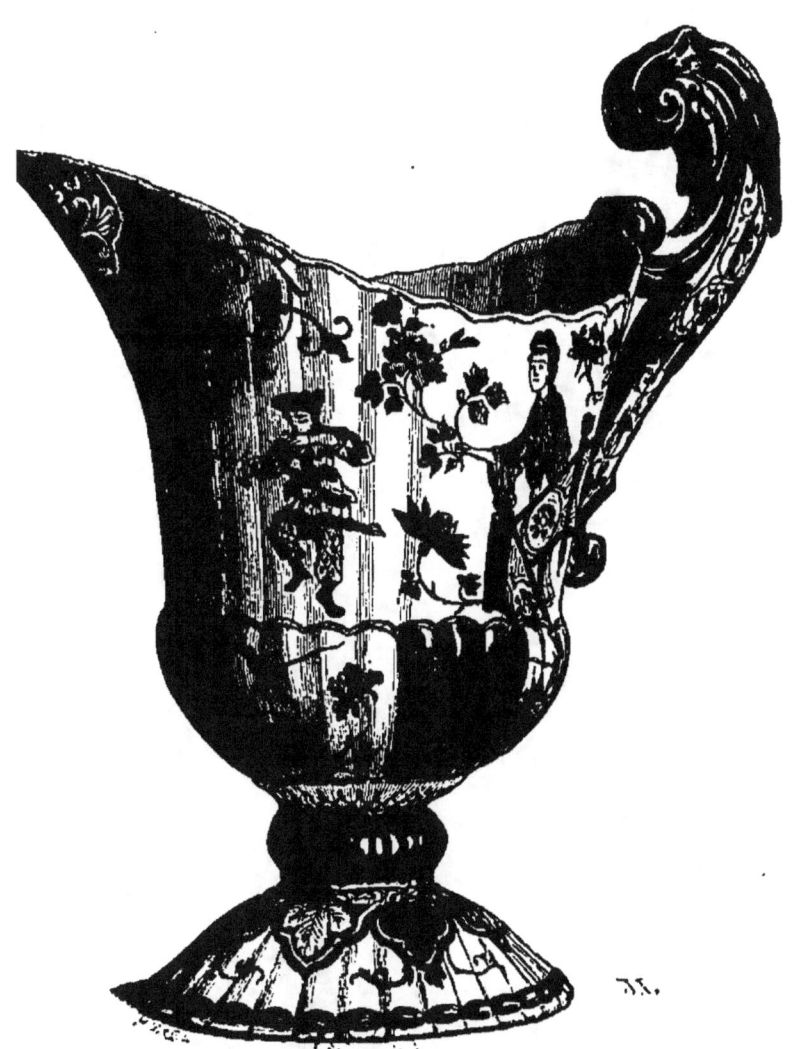

Fig. 25. — Buire en casque, Delft doré,
coll. de M. Paul Gasnault.

mettre ou de faire mettre sur *leurs porcelaines* des noms et marques d'autres maîtres potiers, etc. » Il n'y a donc pas d'équivoque, ce qu'on appelait en Hollande *porcelaine* c'était la terre émaillée fine, les petites pièces à thé *rouges*, c'est-à-dire décorées dans le style japonais avec cet inimitable *rouge de fer* si vif, si abondant, qu'il domine les autres couleurs et même l'or. Les usines d'où sortaient ces produits prenaient le titre de *Porseleyn bakkery;* les autres s'appelaient *Plateelbakkery*.

Écartons ici une autre cause d'erreur; on a prétendu que les faïences de Delft ne pouvaient se confondre avec d'autres, à raison de la beauté de leur pâte et de leur émail. Nous avons dit page 168 d'où provenait l'argile employée à Delft : c'est de Bruyelle, où s'approvisionnaient Bruxelles, Tournay, Lille et les autres fabriques françaises du Nord. Quant à l'émail, sa beauté dépend de la qualité de l'étain qu'on y fait entrer, et ce minéral était tiré de l'Angleterre par les Hollandais comme par les Français.

Maintenant pour élaguer tout ce qui n'est pas sérieux, nous allons d'abord réunir ici les fabriques dont les archives conservent la mention et les marques, en leur appliquant l'ordre chronologique.

LAHAYE, 1614. Claes-Janssen Wytmans, produits inconnus.

DELFT, 1659. Fabrique à l'enseigne du Pot métallique (*de metaale Pot*). Cette enseigne porte la date ci-contre; en 1678, la gazette de Harlem annonçait que Lambertus Cleffius, propriétaire de l'usine, avait trouvé le

secret de *l'imitation des porcelaines indiennes*. Le 2 avril 1691, la fabrique était vendue par suite de la mort de Cleffius. En 1764, le Pot métallique était devenu la propriété de Pieter Paree qui marquait du chiffre ci-contre :

1651. Au Paon (*de Paauw*). La marque primitive a été, très-certainement l'*enseigne* ou sa contraction ; nous trouvons celle-ci sur de magnifiques porcelaines rouges à compartiments où des iris se mêlent aux décors chinois. Plus tard nous lisons le nom entier sous une pièce couverte très-fine, à bouquets, où domine le manganèse ; avec ce nom figure la hache, contrefaçon de la fabrique *de Porcelein byl.* Jacobus de Milde, propriétaire de l'usine en 1764, faisait marquer I D M.

1675. Martinus Gouda, propriétaire d'une faïencerie, annonce que, continuant de fabriquer de la vaisselle à thé rouge, et désireux de se soumettre à l'ordonnance des bourgmestres de Delft qui exige que les potiers déposent la marque de leurs produits (1680), il s'empresse de présenter la sienne pour qu'elle soit enregistrée. La voici :

1680. Q. Kleynoven, marque

1680. Cornelis Keyser, Jacobus Pynaker et Adrian Pynaker, déposent cette marque compliquée que nous n'avons jamais rencontrée ; mais le docteur Mandl, amateur distingué des produits hol-

landais, fait observer que, très-probablement, pour rendre le monogramme plus pratique on l'aura modifié ainsi : et qu'il faut reconnaître des ouvrages de Keyser et des Pynaker dans les belles faïences indéterminées qui brillent de l'éclat du bleu, du rouge et de l'or, à l'égal des porcelaines orientales. Nous donnons une buire en casque de ce décor.

1680. Jan-Jans z Kuylick (Jan fils de Jan), marque

1680. Johannes Mesch met sur ses services à thé le chiffre

1691. Enseigne : à la Fortune (*T'Fortuyn*). Peinte sur carreaux de faïence, l'enseigne de cette fabrique donne la date d'établissement et de curieux détails ; en haut, sous une couronne est le chiffre du propriétaire entre les armes des Provinces-Unies et celles de la ville ; des vases divers sont mêlés à la guirlande de rinceaux et de fleurs qui environne la capricieuse déesse ; un tourneur et un peintre en travail complètent le tableau. Nous avons lieu de croire que les anciens possesseurs mettaient le nom de leur enseigne; était écrit sous un plat en camaïeu bleu d'un émail rival de la porcelaine. Pierre Vander Briel dirigeait l'usine vers la moitié du dix-huitième siècle; en 1764, il n'était plus, et sa veuve, Élisabeth Elling, déclarait vouloir signer ses poteries WVDB, weduwe Vander Briel.

Ignorant la date de fondation des autres usines, nous allons les prendre dans l'ordre du registre de déclaration de leur marque.

1764. A l'Étoile blanche (*de witte Ster*). A Kiell, sa marque devait être A : K avec l'étoile en dessous. L'étoile blanche est l'un des signes que l'on a le plus imités; des potiches assez communes à sujets chinois nous l'ont montrée avec les lettres I B, une assiette de mariage entourée d'arabesques, portait le chiffre DB, d'autres pièces grossières n'avaient que l'étoile; celle-ci avec un numéro ✱ 130 , marquait un porte-huilier magnifique en camaïeu bleu; nous retrouvions la même délicatesse de pâte et de décor dans diverses faïences-porcelaines inscrites du chiffre, qui, bien que privé de l'étoile, nous semble pouvoir être attribué à Kiell. Ce même chiffre existait sous une fontaine de table imitant le décor rouennais.

1764. Au Bateau doré (*in de vergulde Boot*), Johannes Den Appel, sa signature est I D A.

1764. A la Rose (*de Roos*), Dirk Vander Does; marques déposées Cette fabrique paraît assez ancienne et nous ne savons si elle a eu plusieurs propriétaires; un beau pot à eau décoré en bleu et rouge pâle, portait *Roos*, il semblait contemporain des pièces à l'A P K. Des assiettes lourdes, à émail bleuâtre mais à sujets hol-

landais avec rehauts d'or, nous ont offert la signature ci-contre. Les faïences *Roos* se rencontrent assez souvent ; nous n'avons jamais vu le monogramme DVDD.

1764. A la Griffe (*de Klaauw*), Lambertus Sanderus, la marque déposée est une griffe ; nous avons vu de jolies pièces signées de l'enseigne et du monogramme de Sander. La griffe a été imitée.

1764. Aux Trois-Cloches (*de drie Klokken*), W. Vander Does ; marque déposée : WD. Nous ne l'avons jamais rencontrée ; mais nous avons trouvé les trois cloches sous une garniture commune, à reliefs, peinte en couleurs crues. Mal figurées les cloches ont été décrites comme marque inconnue.

1764. A l'A grec (*de Griekse A*), J.-T. Dextra (Dikstraat), marque déposée : ITD surmontés de l'alpha. Un beau coq vivement coloré nous a montré les lettres sans l'A grec (*coll. Mandl.*). Le mot Dex est inscrit sous un magnifique plateau imitation parfaite de la porcelaine chinoise ; enfin, nous l'avons trouvé sous un plat à égoutter, aussi de date ancienne, et sous une pièce de la coll. Mandl, qui peut rivaliser avec les porcelaines de Saxe, pour la finesse du décor. Il est donc probable que l'A grec est resté dans une même famille, et que J.-T. Dextra est le dernier du nom. En effet, le 5 mars 1765, l'usine passait dans les mains de Jacobus Halder Adriaens z (Jacques Halder fils

d'Adrien), qui marquait I II. A celui-ci succéda, en avril 1767, Cornelis Van Os, ainsi que le constate une annonce du *Journal de Harlem* du 24 février de la même année.

1764. Aux Trois-Barils de porcelaine (*de drie porseleyne Astonnen*), Hendrik Van Hoorn. L'enseigne servait de marque.

1764. Au Romain (*de Romeyn*), Petrus Van Marum, marque déposée : PM réunis. Le 16 juillet 1764, l'établissement passait aux mains de Jan Vander Kloot Jans z, qui signait :

1764. A la jeune Tête de Maure (*T'jongue Moriaans hofft*). La veuve Jan Vander Hagen ; marque déposée : G : B : S.

1764. A la vieille Tête de Maure (*in T'oude Moriaans hofft*), Geertruy Verstelle : G.V.S. Deux remarquables pièces, à sujets de style Watteau entourés d'arabesques rocaille, nous ont offert la signature de Geertruy Verstelle.

1764. A la Hache de porcelaine (*de porcelein Byl*), Justus Brouwer. La hache est une des marques les plus répandues ; on la trouve sur d'admirables pièces bleues copiées de la porcelaine au point de faire illusion, et sur des faïences lourdes destinées aux consommateurs vulgaires. Ces signes : relevés sur une pièce de la collection Leroy Ladurie peuvent être la marque de l'un des prédécesseurs de Justus Brouwer.

1764. Aux Trois Bouteilles de porcelaine (*de drie porceleyne Fleschjes*), Hugo Brouwer. — JB JB/2

1764. Au Cerf (*T'hart*), Hendrik Van Middeldijk : H.V.M.D. Une pièce en forme d'artichaut, dont le couvercle supportait deux poissons entrelacés, était marquée : HVMD/5.

Une autre, de la coll. Patrice Salin, ornée de rocailles bleues et couverte d'une sole, porte : THART et thart

1764. Fabrique dite des Deux-Nacelles (*de twee Scheepjes*), Anth. Pennis, marque déposée : AP réunis. On rencontre beaucoup de jolies pièces en bleu signées : Æ qui sortent de cette fabrique. Nous n'avons pas besoin de signaler l'absurdité qu'il y aurait à attribuer à la même usine des pièces antérieures de cent ans, et marquées : AR

1764. Au Plat de porcelaine (*de porceleyne Schootel*), Johannes Van Duyn, marque de son nom :

Duyn puyn vduyn

Nous l'avons rencontré sous ces différentes formes appliqué à des produits généralement recommandables.

1764. Au pot de fleur doré (*de vergulde Blompot*), P. Verburg. Blompot est la forme ordinaire de la marque de ce fabricant.

1764. A la Bouteille de porcelaine (*de porceleyne Fles*), Pieter Van Doorne; marque déposée : PD

1764. Au double Broc (*de dubbelde Schenkkan*), Tomas Spaandonck, DSK.

1764. A l'Aiguière (*de Lampetkan*). La veuve Gerardus Brouwer déclare signer de Lampetkan. Nous n'avons jamais rencontré cette inscription ; mais, dans une garniture chinoise à godrons, une pièce brisée avait été remplacée en faïence ; on y voyait, LP Kan outre un signe oriental, ces lettres qui nous paraissent être la contraction du mot Lampetkan ; d'autres ouvrages remarquables LPK portaient LPK : nous croyons aussi ⟨P⟩ voir là une contraction plus grande encore, et, dans le dernier signe, l'intention d'imiter la griffe. Ces diverses signatures sont d'ailleurs antérieures à la veuve Brouwer.

1764. Aux deux Sauvages (*de twe Wildemans*), Veuf Willem Van Beek, W : V : B.

Voilà les étalissements officiellement connus ; est-ce à dire qu'il n'y en ait pas eu d'autres? Évidemment non ; d'abord, les archives de Delft ont été détruites par deux incendies et ce qu'on y rencontre de documents n'est probablement qu'une faible part de ce que le temps aurait dû y accumuler ; d'un autre côté, la tradition se perd vite, dans les pays de grande production ; lorsque nous visitions la Hollande en 1852, nous ne rencontrions nulle collection de faïence, et le nom de Delft prononcé par nous suscitait plus d'étonnement que d'enthousiasme. C'est la curiosité moderne qui a fait remettre en lumière les monuments oubliés et, comme il arrive toujours, les fables ont fait dispa-

raître la vérité sous leurs oripeaux éclatants. Ainsi, dans le musée de la Haye où existe le plus beau tableau sur faïence, nous le trouvions catalogué : *une plaque de porcelaine*. Aujourd'hui, tout est changé, la moindre barbouillade en bleu sur émail ou en couleurs criardes

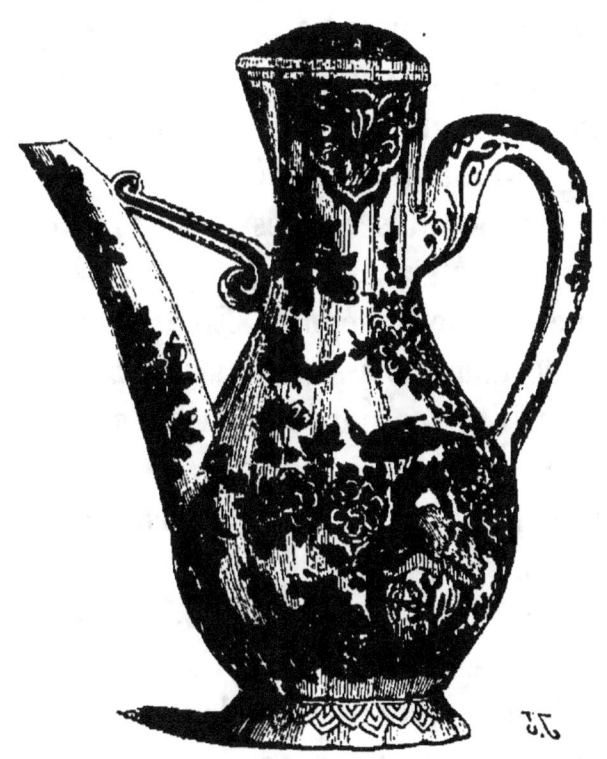

Fig. 24. — Burette d'un huilier Delft, coll. de M. le docteur Mandl.

a la prétention de sortir du pinceau de Berghem, de Jean Steen, de Willem Van de Velde, de Van der Meer de Delft, Asselyn ou Wouwermans. Que ces maîtres aient, par exception, jeté quelque composition rapide sur la terre émaillée, nous ne voulons pas le nier; mais nous protestons, au nom du bon sens et du goût,

contre les calomniateurs qui ont osé placer dans une exposition publique des œuvres infimes affublées de leurs noms.

Le véritable peintre céramiste hollandais c'est Terhimpel ou Terhimpelen qui a laissé dans son pays une réputation méritée ; et ce qui prouverait d'ailleurs qu'il n'avait pas de concurrents sérieux, c'est qu'il jugeait inutile de signer ses œuvres, faisant fonds suffisant de son talent pour aider à les reconnaître. Quant à la masse des décorateurs secondaires qui ont couvert les potiches, les assiettes ou les plaques, de sujets, de paysages ou de marines, ils sont nombreux et, il faut l'avouer, peu ou point réputés. En 1760 I. Baan signait une pièce de mariage assez remarquable ; M. y. Kuik mettait, en 1765, son nom sur une plaque représentant le retour de l'enfant prodigue. A. Zieremans se révèle à la date de 1761 par une assiette armoriée où les tons bruns et violets rehaussent des émaux vifs.

Piet Viscer, qui a peint en 1769 une plaque représentant un coq, est encore un artiste à nommer.

Quant à Samuel Piet Roerder dont on cite des faïences anciennes à fond noir orné de corbeilles et bouquets de fleurs polychromes, nous ne savons si son existence est un rêve ; mais ce qu'il y a de certain, c'est que les pièces qu'on lui attribue et sous lesquelles devrait se trouver un chiffre SPR sont simplement signées : *APK* c'est-à-dire : APK.

Suter Vander Even, céramiste distingué du commencement du dix-septième siècle, possédait un émail jouant la translucidité ; sur ce merveilleux subjectile, il peignait,

en bleu pâle rehaussé d'un contour foncé, des sujets et des ornements de style chinois. Nous avons vu de lui une manifique boîte à épices dont le couvercle avait pour poignée des serpents entrelacés et des jardinières monumentales à trous, marquées :

Nous ne savons s'il faut lui attribuer également des bouteilles à médaillons ovales en relief dont la signature est modifiée ainsi :

Overtoom. Les artistes que nous venons de nommer sont probablement tous de Delft; pourtant il a dû exister d'autres centres peu ou point connus; ainsi Overtoom, tout près d'Amsterdam, a eu, dit-on, sa fabrique, de 1754 à 1764. Les ouvrages, introuvables et sans marques, auraient été des vases, des flambeaux, des groupes d'oiseaux, etc.

Amsterdam. Cette ville importante ne pouvait manquer de faire une sorte de concurrence aux usines de Delft. En 1767, Jean Besoet fabriquait une faïence à feu du même genre que celle des Halder. De 1780 à 1785, Hartog Van Laun et Brandeis établirent une autre fabrique au Flacke-Feld, près la porte de Wesp. Des pièces remarquables en sont sorties, notamment une belle fontaine à fleurs, guirlandes et sujets, qui fait aujourd'hui partie de la collection de M. Paul Dalloz; la marque est un coq.

Nous donnons maintenant les marques non déterminées relevées sur des poteries de style hollandais.

AB — Salières en faïence très-fine, décorée en bleu de bouquets au trait.

A/D/12 — Faïence assez grossière; pièces surmontées de figures de sirènes.

ÄK AK — Faïences à figures grossières en relief; autres avec peintures bleues représentant des artisans.

ÄR — Pièce en forme de caille.

AP — Faïence figurative : un singe assis portant un fruit à ses lèvres.

AV / 27½ / O — Belle faïence légère à personnages délicatement peints.

A⚹ / 3 / 2 / 1 — Potiches cotelées d'un émail remarquable; décor camaïeu bleu très-vif.

⁘B⁘ — Boîtes à thé en magnifique faïence japonée, semblable à celle marquée APK. Dans certaines, le B est remplacé par un R.

B — Surtout décoré en camaïeu bleu genre chinois : bouquets, feuillages, oiseaux et œils de perdrix.

BƲD Plaques à paysages et figures d'après Berghem. Ce décorateur serait-il un Vander Does?

ⓧ 15 0 Écuelle couverte, en magnifique faïence de style rouennais; bleu très-vif, rouge de fer et vert de cuivre.

₵ | ₵ Flambeaux et bol décorés en bleu.

Ɛ N ⅄ Pièce figurative ayant la forme d'un fruit cucurbitacé avec sa tige chargée de fleurs et feuilles.

F . 1677 Poêle en belle faïence décorée en bleu d'arabesques de style chinois; sur le dessus une marine hollandaise.

F 1·6·8·0 Cage en faïence imitant la forme d'une maison hollandaise; décor bleu.

F DH Pot pourri carré à moulures, pieds et couvercle bombé terminé par un fleuron. Sur les côtés des médaillons à sujets polychromes.

fj Belle faïence, décor bleu.

GB 7 X Plat à égoutter; décor bleu de style chinois.

ҜＫ Belles potiches et bouteilles, décor en camaïeu bleu, avec bouquets, ornements et sujets chinois dix-neuvième siècle.

$\frac{HDK}{3}$ Belles bouquetières à décor bleu.

H:G
E:G
1732
Pot à eau décoré en bleu ; bordure chinoise, sujet représentant Persée et Andromède d'un dessin faible mais exécuté avec soin.

h.
IXVG.
Assiette faïence japonée semblable à la marque APK.

H PI Tirelire à décor bleu riche et fin.

✱
jB
Marque attribuée à un descendant de Jean Brouwer, dont les archives ne font pas mention.

✱
JB
Assiettes en belle faïence du dix-septième siècle; au centre une armoirie.

ID W Boule de décoration portant, en bleu, des animaux dans un paysage.

jG
26
Grande bouteille décorée, en bleu, de bouquets et de petits enfants chinois.

FAÏENCE. — HOLLANDE.

K K
ƒ ƒ Potiches cannelées, magnifique faïence à décor bleu de style persan.

P Plats à égoutter, même faïence ; bordure et fleurs en beau bleu de style chinois.

VB
VE ƒ Bouteille cotelée, bel émail vitreux ; décor chinois en bleu pur.

V Compotier à paysage chinois ; faïence semblable à celle de Révérend.

IVH Plaque à décor bleu chinois.

J G
22 ½ Potiche décor polychrome en émaux très-vifs.

JVOH
3 Potiches en bleu et polychromes de la qualité APK.

JE Corbeilles fond bleu pâle nuageux, semé de papillons polychromes.

K:D: Petits traîneaux à sujets de patineurs. (Voir la figure p. 173.)

KF Bouteilles à décor bleu chinois.

L 2 4 Porte-huilier décoré de bouquets de style chinois.

GK

MK. Plat à rocailles polychromes, au centre un paysage en bleu avec fabriques.

MVB 1757 Tirelire à sujet du dix-septième siècle; camaïeu bleu.

P. Casque ou buire en magnifique faïence décorée en bleu vif d'un sujet allégorique représentant la Hollande et la Réforme.

P / 1F Petites pièces décorées en bleu fin, dans le style chinois.

PVB Coffret couvert décoré en bleu pâle et fondu, de sujets et paysages.

P.V.D.S. A=J754. Plaque décorée en couleurs vives, de beaux bouquets de fleurs.

FAÏENCE. — HOLLANDE.

$\frac{9}{18}$
PVS
WVS
1717

Bidon décoré en camaïeu bleu de frises et d'arabesques, et d'un sujet représentant les travaux des tonneliers et des briquetiers.

R Boîtes à thé (voy. B).

R Assiettes décorées en bleu ; sujets représentant des métiers.

VA· $\overset{V}{\mathcal{N}:J}$ 80 Petites pièces très-fines à décor polychrome et or, d'une excessive recherche.

VA
F
1 Potiche côtelée à décor polychrome où domine un rouge rouille.

VE
2
2 Magnifique faïence, imitation parfaite de la porcelaine chinoise, et théière fond noir semée de fleurs et ornements ; médaillons à fins paysages.

VE
1
2
DS Flambeaux décorés en bleu.

VK VK Assiettes décorées en bleu rouge et or, genre APK.

Potiches en faïence recouvertes en faux laque chinois.

§ 3. — SUISSE

Ce pays a eu certainement des faïences très-remarquables et remontant peut-être au seizième siècle : on rencontre dans les collections, et nous avons vu particulièrement chez M. le docteur Guérard, des assiettes dont le centre est occupé par des armoiries compliquées qui semblent peintes par les verriers suisses ; c'est la même richesse de composition, la même sûreté de dessin, ajoutons la même netteté, voisine de la sécheresse, dans les détails et l'application des émaux.

On peut même dire, en général, que cette sécheresse, augmentée par la blancheur mate du subjectile, est l'un des caractères de la faïence suisse.

Zurich. Cette localité, dont la marque est connue par les porcelaines, a produit des œuvres diverses ; une jolie urne couverte (pot pourri) ornée de quelques reliefs et décorée de bouquets polychromes en tons pâles, chatironnés avec dureté, nous a offert la marque BZ. Le z barré habituel figurait sous des jardinières également peintes à fleurs, mais d'une touche grasse comme la porcelaine tendre.

Mentionnons ici l'opinion de Teinturier : dans ses remarquables Études, il annonce avoir trouvé le nom du peintre Zeschinger accompagnant la roue de Höchst, et plus souvent cette même roue avec un *z*; il en conclut que le *z* est une signature d'artiste et non point une marque de fabrique. Ici, le judicieux écrivain a cédé à l'entraînement de son sujet; le *z* de Zeschinger n'a rien de commun avec celui de Zurich, et la faïence suisse ne ressemble en rien à celle de Höchst.

STECKBORN. Il existe au château de Sigmaringen un poêle décoré de personnages peints en costumes du dix-huitième siècle et qui est signé *Daniel, Hafner, Stekborn*.

SCHAFFHOUSE. Le musée de Cluny possède un plat curieux qui montre en même temps et la simplicité des mœurs suisses, et la persistance des procédés et des types chez ces populations naïves. C'est un plat en terre grossière destiné à remplacer, dans une église, l'une des stations religieuses que nous exécutons habituellement en sculpture ou en peinture : sur la terre engobée de jaune orange on a *sgraffié* un sujet à personnages ; au-dessous est gravé : *die 10 statio Jesus wirt entblost met gall en essig getranckt. Gerrit Evers Schaphüsen* 1795. « La dixième station indique Jésus dépouillé de ses vêtements buvant du fiel et du vinaigre. » Le peintre Gerrit Evers ne s'est pas contenté de signer son œuvre, il a mis ses initiales G : E : dans le champ du plat. Autour, une bordure émaillée en blanc, jaune et bleu, est formée de ces singuliers ornements qu'on daterait volontiers du moyen âge.

§ 4. — ALLEMAGNE

Ce que l'on sait sur les fabrications allemandes est trop peu de chose pour que nous tentions une classification méthodique; nous nous bornerons à donner, dans l'ordre alphabétique, la série des usines dont les œuvres nous paraissent incontestables

Anspach, en Bavière. L'existence de cette faïencerie nous a été révélée par un magnifique surtout de table, à moulures élégantes, décoré en camaïeu bleu de bordures et lambrequins dans le style de Rouen. En dessous, entre les baguettes de renfort appliquées pour soutenir la tablette, est l'inscription, qui ne laisse aucun doute, ni sur la provenance, ni sur le nom de l'auteur.

Matthias Rosa im. Anspach

Beaucoup de pièces d'Anspach sont certainement classées comme rouennaises dans les collections.

Bade. En 1799, Charles-Stanislas Hannong y fonda une manufacture de faïence et terre de pipe.

Baireuth, en Bavière. Les poteries en sont minces, sonores, bien travaillées et couvertes d'un émail bleuté relevé de dessins délicats en bleu gris assez peu vif. Le musée de Sèvres possède un grand vase marqué en toutes lettres *Bayreuth. K. Hu.* Plus ordinairement les signatures sont monogrammatiques; c'est BK, BCK; on les rencontre sur des ouvrages à

fleurs, arabesques et oiseaux, parmi lesquels on doit citer comme particulièrement élégants des drageoirs, du style de ceux de Nuremberg. Une magnifique soupière de ce genre est marquée BP; les mêmes lettres se retrouvent sur des faïences décorées de bouquets polychromes et à filet brun rouge ; certaines fleurs sont remarquables par l'ardeur de leur rouge d'ocre ; le reste rappelle le genre saxon que l'artiste cherchait évidemment à imiter.

Un pot à eau en bleu, peint de corbeilles de fruits, d'ornements et de fleurs, n'offrait que ce signe :

FRANKENTHAL, dans le Palatinat. Paul Hannong, chassé de Strasbourg en février 1754, pour y avoir fabriqué de la porcelaine dure, transporta son industrie dans le Palatinat, où elle devint prospère. Mais il ne se contenta pas de faire la poterie translucide : faïencier comme son père, il travailla la terre émaillée et continua l'emploi de la marque dont il avait fait usage en France, c'est-à-dire : ce qui caractérise toutefois les faïences de Frankenthal, c'est un émail moins blanc et des peintures de fleurs d'un ton vif (louche dans les roses et les violets) et toujours chatironnées lourdement. Lorsque Joseph reprit l'établissement paternel, il suivit les mêmes errements industriels, et nous avons trouvé sa marque sur une assiette de la collection Gasnault, où personne ne voudrait reconnaître les habitudes françaises.

Y a-t-il eu d'autres usines à Frankenthal? On rencontre en Allemagne de grandes figures émaillées en blanc qui passent pour être de cette ville ; ce sont des jardiniers ou autres personnages qu'on pose habituellement sur les poêles. Nous avons vu aussi des vases très-fins décorés en camaïeu bistré, comme les porcelaines, et qui semblaient plus purs d'exécution que les vaisselles ordinaires des Hannong.

GOGGINGEN, en Bavière. Les faïences de ce lieu portent presque toujours son nom écrit en toutes lettres. Le décor en est habituellement bleu pâle, fondu, dans le genre des pièces de Savone. Une exception se rencontre pourtant sur une belle pièce de la collection Édouard Pascal ; de magnifiques arabesques en bleu vif se détachent sur l'émail laiteux et *göggingen* entourent un génie qui soutient un *HS* médaillon ; les initiales de l'artiste accompagnent cette fois la légende ordinaire.

GENNEP, dans le Luxembourg. On y a fabriqué des poteries à engobe et graffiti, de très-grande dimension : sur un plat, l'inscription explique le sujet et donne, avec la date, les noms de l'artiste et du lieu ; on lit : *Saint Joseph et Marie avec leur cher petit Jésus sous un pommier. — Antoine Bernard de Vehlen.* 1770, 24 *août, Gennep.*

HARBURG, dans le Hanovre. Un certain Jean Schapper florissait en ce lieu vers le milieu du dix-septième siècle. Émailleur sur verre et sur faïence, il affectionnait les dessins en noir et il en exécutait d'une incroyable finesse ; les faïences signées de son nom ou de son mo-

nogramme I. S. sont excessivement rares. Un vase appartenant à madame Beaven est de forme italienne ; il est mince, bien travaillé et orné d'un paysage entouré d'une guirlande de lauriers. Les lumières enlevées à la pointe donnent au camaïeu un fini singulier ; quelques rehauts d'or ajoutent à la richesse du décor. M. E. Pascal possède une assiette mince où Jésus entre deux de ses disciples est dessiné en bleu ; la marque est ci-contre ; si c'est encore celle de Schapper, les éloges donnés à sa science de dessinateur sont bien exagérés.

Höchst-sur-le-Mein, principauté de Nassau. Voilà une fabrique dont les admirables produits sont connus de tout le monde, grâce à l'habitude des peintres de tracer généralement en dessous la roue à six rayons, tirée du blason de l'archevêque de Mayence, protecteur de l'usine. Fondée par Gelz de Francfort vers les premières années du dix-huitième siècle, elle acquit une juste réputation tant par la perfection plastique de ses ouvrages que par la finesse du décor ; paysages, fleurs, sujets à figures, sont traités avec un soin et un art qu'on ne rencontre que dans les établissements où la poterie émaillée et la porcelaine se font concurremment. Quelques figurines élégantes pourraient même faire supposer que le célèbre Melchior y a modelé la terre émaillée.

On a prétendu établir des rapprochements entre les produits de Höchst et ceux des Hannong ; ces derniers, nous devons l'avouer, n'ont jamais approché du fini des belles œuvres de Mayence. Parmi les choses ornementales on trouve des oiseaux d'une excellente exécution

et quelques pièces de service figuratives du même genre que celles de Bruxelles. Un artiste du nom de Zeschinger a parfois signé ses peintures en toutes lettres et plus souvent par son initiale, qui ne ressemble en rien à la marque de Zurich. On trouve d'autres sigles accompagnant la roue, ce qui ne saurait surprendre, car il a dû passer beaucoup d'artistes dans une usine aussi importante. Après sa destruction par le général Custine, les moules furent vendus, et un appelé Dahl en acheta une partie ; on trouve assez fréquemment des figurines en faïence ou en terre de pipe exécutées par lui et marquées de la roue accompagnée d'un D. Il ne faut pas confondre ce signe avec les anciens, que voici :

Kaschau ou Kassa, en Hongrie, a possédé une fabrique qu'on dit avoir été exercée par des ouvriers italiens. La couleur de l'émail, d'un aspect silico-alcalin, les décors polychromes, où dominent le violet de manganèse, et surtout un vert très-évaporé, sembleraient plutôt annoncer une origine orientale. M. le docteur Mandl possède un curieux chauffe-mains en forme de livre dont le dos porte, en langue slave, l'inscription : *Ancien et Nouveau Testament*.

Louisbourg, en Wurtemberg. Avant que Ringler vînt fonder en ce lieu une fabrique de porcelaine, on y faisait de la faïence ; nous avons rencontré une pièce élégante de forme à fond jaspé violet, qui portait, dans un médaillon réservé, l'aigle allemande chargée d'un écusson inscrit des deux C croisés : au-dessous était la date de 1726.

MEMMINGEN, en Bavière. De beaux poêles sont sortis de cette usine, qui paraît aussi avoir fabriqué des vaisselles en camaïeu bleu, puis, postérieurement, des vases à décor polychrome. Nous n'avons observé aucun spécimen certain de Memmingen.

NUREMBERG, en Bavière. Nous l'avons dit ailleurs, la grande école allemande avait laissé, dans les centres intellectuels, des traditions savantes et un goût profond qui ont agi longtemps, même sur les arts d'industrie : aussi est-il fort difficile de saisir le passage de la Renaissance aux temps modernes, dans la céramique nurembergeoise. Le musée de Sèvres possède des plaques de poêles de 1657 qui diffèrent très-peu de celles créées cent ans plus tôt. Un grand plat du même musée, entouré d'ornements anciens, offre, au centre, une Sainte Famille hardiment dessinée et ombrée en traits bruns sur émaux assez froids, où dominent le jaune et le violet. Cette œuvre remarquable, signée G. E. Gulner, est peu ancienne, en dépit de son style archaïque.

Il a dû exister à Nuremberg un assez grand nombre d'usines, si l'on en juge d'après la variété des noms inscrits sous les pièces ; parlons d'abord du potier qui a eu des armoiries (à tout seigneur tout honneur), si nous en devons croire une plaque de faïence portant au revers cette inscription : *Heer Christoph Marz anfanger des Allhiesen porcelaine fabrique, natus 1660, den 25 decemb. denatus anno 1751, den 18 marz :* Monsieur Christophe Marz, *fondateur de la fabrique de porcelaine de ce lieu ; né en* 1660 *le* 25 *décembre, mort l'an* 1751, *le* 18 *mars.* On remarquera dans cette légende

les mots : *fabrique de porcelaine ;* M. von Olfers, directeur du musée de Berlin, assure en effet, comme nous le dirons plus loin, que Marz aurait fait de la porcelaine *tendre* avec le concours de Conrad Romeli. Ce qu'il y a de certain, c'est que la plaque armoriée est en faïence et que la signature de Christophe Marz se retrouve sur une autre faïence du musée de Sèvres, magnifique cloche ornée de l'écusson de la ville, et portant cette mention : *Christoph Marz, Johann Jacob Mayer, des H. Reichstadt Nürnberg.1724. Strœbel,* c'est-à-dire : *Christophe Marz, Jean-Jacques Mayer, de la ville de Nuremberg du Saint-Empire,* 1724. *Strœbel.* Nous nous demandons quel est ce Mayer dont le nom se trouve associé ici à celui du fondateur de l'usine ; ce n'est pas un décorateur, puisque le peintre Strœbel a signé à son tour ; ce n'est pas un copropriétaire, puisque c'est Conrad Romeli qui partage avec Marz les honneurs de la fondation de l'établissement et de la découverte exploitée.

Quant à Strœbel, il a daté du 12 décembre 1730, un grand plat exposé à Sèvres et où nous trouvons le vrai type de la décoration nurembergeoise moderne ; sur un émail uni et un peu bleuté, court une bordure arabesque bleue entourant une grande coupe remplie de fruits, au bord de laquelle repose un paon. L'artiste était-il alors encore attaché à l'établissement de Marz ? On en peut douter, car un service de même style, orné d'armoiries, fait en 1741, c'est-

G: Koxdenbufch. à-dire dix ans après la mort de Marz, nous a offert le nom du potier écrit sur une pièce, tandis que les autres

F. 25. — Chope montée en étain, fabr. de Nuremberg,
coll. de M. Paul Gasnault.

FAÏENCE. — ALLEMAGNE.

portaient seulement ses sigles : Or, la fréquence de cette marque sous de belles faïences dont quelques-unes montrent des figures savamment dessinées, nous porterait à croire que Kozdenbusch était un fabricant éminent chez lequel Strœbel avait pu émigrer. Quelques pièces marquées du K portent les initiales de la ville. On retrouve ces dernières avec d'autres signes :

La remarquable suite de Sèvres révèle un autre artiste d'une individualité tellement tranchée, qu'on hésiterait également à le considérer comme l'un de ceux dirigés par Marz ; sur un grand plat d'assez pauvre style et daté de 1720, il a essayé de faire revivre les richesses ornementales de Faenza : cette tentative avortée prouve du moins que le goût de la Renaissance n'était pas encore abandonné à Nuremberg au dix-huitième siècle ; le second plat, assez pauvre lui-même sous le rapport du dessin, développe un sujet intéressant. On y voit Jean le Constant, duc de Saxe, debout en face de Luther ; entre eux, sur un autel, est la Bible ouverte portant ces mots :

Augustana confessio.

Signé G. F. Greb (Greber)

et daté de 1730, ce plat consacre le second jubilé centenaire de la confession d'Augsbourg, présentée à Charles-Quint, en 1530, par l'électeur Jean, souche de la branche albertine. Des vers d'un goût douteux, jouant sur les mots *joie* et *jubilé* expliquent suffisamment le sujet ; pourtant un Allemand, qui prétend avoir décou-

vert l'existence de la fabrique de Marz à Nuremberg, déclare ne pouvoir dire à quel événement la pièce fait allusion ; il est vrai qu'il a lu sur la Bible : et que cela ne signifie rien.

Au Gon
gusta fes
na 510

Une œuvre d'une date postérieure nous paraît encore appartenir à Nuremberg ; c'est une cruche à col cylindrique couverte d'un émail blanc mat, et ornée de riches rinceaux chargés de grosses fleurs polychromes rehaussées de chatirons noirs : en dessous on lit :

Stebner
1771
d. 13 8bris

Classée dans la collection de M. Maze-Sencier, cette jolie pièce donne un type excellent du goût de l'époque.

Un petit plat de forme italienne entouré d'ornements en relief vivement coloriés portait, au fond, un Bacchus assis sur un tonneau et tenant des raisins et des fruits : la figure se détachait sur un émail violet foncé gravé par enlevage du mot *Herbst* : Automne.

Proskau, en Prusse. On rencontre parfois de jolies tasses et soucoupes en terre brune vernissée, relevée d'ornements en argent retravaillés à la pointe ; le nom du lieu PROSKAU est imprimé en creux dans la pâte. Un magnifique exemplaire appartenant à M. Leroy-Ladurie offre les armoiries du grand-duc de Mecklembourg, entourées d'inscriptions, avec la date du 12 décembre 1817. En dessous est écrit :

G. Manjack
fecit
Proskau.

Cet exemplaire moderne est l'un des plus parfaits que nous ayons vus.

Saint-Georges, en Bavière. L'existence de cette localité

nous est révélée par une précieuse pièce à dessin polychrome de la collection Paul Gasnault ; on voit à l'intérieur des fruits et fleurs finement peints, et en dessous cette légende, qui est toute une histoire :.

Pinxit F : G : Fliegel. St.-Georgen amsee.
R : 5 Noffember 1764.

Schreitzheim, en Wurtemberg. On dit que des potiers du nom de Wintergurst ont exercé, de père en fils, dans cette localité, depuis le premier tiers du dix-septième siècle. On nous a présenté, comme spécimen certain de Schreitzheim, un joli pot à crème orné de bouquets polychromes. Sa marque était un grand S. \mathcal{S}

Nous donnons ici les diverses marques relevées sur des pièces allemandes dont l'origine certaine n'a pu être déterminée.

\mathcal{AB} Plat godronné, à reliefs rocaille sur le marly ; décor de raisins et fruits en émaux froids, où domine le manganèse.

A˙B
1638
Écritoire figurant une forteresse ; arabesques polychromes dans le style de la Renaissance.

$\frac{A}{P}$
\overline{MR}
Corbeille tressée à jour ; émail blanc et lisse. Au fond un bouquet polychrome en tons louches. Pièce qui est peut être de Marieberg en Suède?

B
S
Coupe ornée extérieurement de bouquets et guirlandes de fleurs en relief peints en tons faux.

208 LES MERVEILLES DE LA CÉRAMIQUE.

N: 12 8br. A° 1739.
Valentin Bontemps..
 Chope à émail blanc mat ornée d'une armoirie de corps de métier en émaux durs. Peut-être de Suisse?

L. Burg.
1792.
 Assiette à contour découpé; marly couvert de rinceaux roses et de paysages. Au centre, une femme assise dans un paysage avec ruines. Genre de Marseille.

DP
53X
 Flambeaux à émail grisâtre, décorés en couleurs polychromes assez crues.

✝F
 Soupière forme argenterie dont le couvercle est surmonté d'un fruit écailleux vert soutenu par quatre feuilles. Décor bleu de style rouennais.

F
 Bouteille à côtes; ornements et fleurs bleus de genre allemand.

F. B. C. F.
1779
 Plat découpé, sujet style chino-français de l'époque Louis XIV. Une dame servie par un Chinois; émaux durs et noirs.

G. G. P.
1730
 Chope à émail mat; décor polychrome en couleurs crues chatironnées de noir.

GHEDT
W:I:M
1750
 Vases décorés, sur émail blanc, de bordures et médaillons arabesques polychromes où dominent le rouge et le bleu.

FAÏENCE. — ALLEMAGNE.

H Pot pourri à guirlandes de fleurs en relief, et coloriées.

HL Tasse trembleuse, fond jaune, avec médaillons réservés à fleurs.

ʳH Plateau à grotesques en camaïeu vert. Genre Moustiers.

IE JA Bouteilles en faïence, émail verdâtre décoré en bleu.

HP / G Légumiers couverts, boutons écailleux avec feuilles retombantes. Décor de fleurs polychromes.

HL Potiches en faïence très-unie, décor chinois famille rose avec rehauts d'or, Allemagne ou Italie ?

:HS: Grand plat fond bleu, semé en trompe-l'œil de cartes à jouer jetées irrégulièrement. L'une des figures soutient un écu d'or à l'aigle de sable couronnée.

HK N Assiettes à décor rouennais ; couleurs ternes.

HN XX HN XX Potiches à côtes portant, sur un émail très-lustré, des fleurs en jaune pâle et manganèse.

K. Pièce excessivement fine de pâte à décor de personnages très-étudiés, en tons un peu pâles.

L Grand plat à décor bleu; ornements au pourtour, au centre un paysage.

L . Assiette décor bleu allemand.

M Cruche à paysage en camaïeu bleu.

M Soupière forme orfèvrerie; sur le couvercle un citron avec ses feuilles; décor de bouquets un peu froids. Allemagne ou Suède.

☐R / N Pièce analogue, appendices composés de branches fleuries. Décor de bouquets. Nuremberg?

OH Plat godronné sur les bords et à inscription allemande entre deux palmes.

F. Pahl :: Plat en faïence commune peint d'un sujet singulier, fort mal dessiné
Aō ::1796 :: et en tons crus.

PH Petit plat à bord rustique imitant des branches tressées; au centre une fleur bleue genre de Baireuth.

N Pöſsinger / Anno 1725 Cruchon à anse torse et godrons disposés en S, décor bleu de figures, guirlandes et oiseaux de bon style.

☐R / M / 67 Grand plat décoré en violet foncé d'une grosse rose, de bouquets et papillons semés. Probablement suédois.

R·M / E Coupe à bouquets genre Strasbourg, tons sales; peut-être de Suède?

S. Pot à crème en faïence légère, décoré cursivement de bouquets où domine le manganèse.

K B, B Pièces décorées en camaïeu bleu noir de bouquets et fleurettes jetés. Peut-être de Stockholm? On remarquera que le second signe a d'étroites relations avec celui attribué à Boussemaert de Lille.

T. Grand plat à corbeille, style de Nuremberg.

T DR Compotiers à bouquets polychromes très-finement étudiés, de style saxon.

VH / 3 Veilleuse décorée de bouquets détachés en tons sombres et durs.

W Canette à décoration polychrome, datée de 1736.

Y Petite gourde décorée de bouquets de fleurs, genre chinois famille rose; émaux tristes et bleuâtres. Une marque semblable, sur une porcelaine, est attribuée à Rüdolstadt.

 Assiettes à bouquets genre de Strasbourg et reliefs d'émail blanc sur le marly.

⚜ Saucière forme de Sèvres, décor de fleurs genre Strasbourg, en tons faux.

✗ a Pièces diverses à découpures rocaille, décor polychrome à rehauts blancs sur émail bleuté.

§ 5. — ANGLETERRE

Les débuts de l'Angleterre dans la fabrication des poteries de tous genres sont encore entourés d'une grande obscurité ; ce qui paraît ressortir des travaux récents de MM. Marryat et Chaffers, c'est que la céramique à pâte dure a particulièrement préoccupé les artistes et que les grès communs ou fins, les cailloutages et autres compositions se rapprochant de la porcelaine, ont précédé celle-ci de beaucoup.

Le Staffordshire est, dans tous les cas, le berceau de l'art de terre ; dès l'année 1581, un certain William Simpson sollicite l'autorisation d'établir une fabrique de grès (*stone ware*) pour faire concurrence aux produits importés de Cologne ; à Burslem, vers le milieu du dix-septième siècle, Thomas Toft, Ralph Toft son fils, et un nommé Thomas Sans font des grès à reliefs d'un aspect primitif et sauvage.

Quant à la faïence émaillée, appelée Delft par nos voisins, elle se montre à l'état d'industrie importée ; ce sont des Hollandais qui l'auraient établie à Fulham

et Lambeth ; vers 1640, on fabriquait dans cette dernière localité des vases de pharmacie et des carreaux de revêtement à paysages en bleu ; certaines bouteilles à vins où sont inscrits les noms de *Sack*, *Claret* et *Whit* et datées de 1642 à 1659, sont considérées comme d'origine anglaise ; il ne serait pourtant pas impossible qu'elles eussent été faites dans les pays de production des vins.

Une faïence sigillée coloriée en jaune, bleu, brun et vert, dans le genre de Palissy, apparaît plus tard ; des spécimens à sujets saints datés de 1660, un portrait de Charles II fait en 1668 et des plats portant des armoiries de corporation forment le contingent de cette industrie éphémère.

Vers la même époque, l'Angleterre s'essaye dans les terres vernissées à engobes et graffiti. Wrotham, dans le Kent, est le centre de cette production ; un plat, daté de 1660, porte sur une terre brune à glaçure jaune, des dessins géométriques ; une autre pièce de même genre vernissée en brun est inscrite : *Wrotham*, 1699.

BRADWELL. C'est dans ce lieu que commence à se manifester la fabrication commerciale et suivie, en 1690. Les frères Elers, originaires de Nuremberg, avaient découvert une argile produisant une poterie rouge et dure voisine des boccaros chinois ; ils l'exploitèrent concurremment à une sorte de grès blanc grisâtre, dont le grain fin se prêtait au moulage des reliefs les plus délicats. Souvent leur nom imprimé en creux sous les pièces en consacrait la perfection.

Un certain Astbury, désireux de pénétrer le secret de

cette fabrication, entra comme ouvrier dans la manufacture en contrefaisant l'idiot ; il eut le courage de poursuivre ce rôle pendant plusieurs années, et parvint ainsi à son but, ce qui lui permit de vulgariser la fabrication des Elers, qui se répandit bientôt partout ; en 1710, les inventeurs durent même renoncer à lutter contre cette concurrence formidable.

Fig. 26. — Théière en faïence fine, pâte jaspée, coll. A. J.

Fulham. Est-ce aux Hollandais qu'on doit faire honneur des ouvrages exécutés en ce lieu ? En 1684, John Dwight y produisait des statues, de la vaisselle et surtout des objets en pâtes marbrées imités des formes chinoises.

Burslem. De 1759 à 1770, cette ville devint le centre de la plus brillante usine de l'Angleterre, celle de Jo-

siah Wedgwood ; les produits de cet illustre inventeur sont très-difficiles à classer ; tous sont dérivés de l'*earthen ware ;* mais la pureté de leur pâte, l'adjonction du kaolin dans certaines variétés les rapproche tellement de la porcelaine tendre, qu'on pourrait y classer beaucoup de ces petits chefs-d'œuvre. On connaît les remarquables médaillons à fond noir sur lesquels se détachent des bustes et bas-reliefs d'un blanc translucide ; on voit plus fréquemment encore les charmantes imitations antiques où les figures en biscuit blanc s'enlèvent sur un fond bleu doux ; ces délicats ouvrages, appelés *queen's ware* parce que la reine s'était faite la protectrice du fabricant, se distinguent cependant en espèces que le fondateur de l'usine désigne ainsi : *porphyre ; basalte* ou biscuit de porcelaine noir ; *biscuit de porcelaine blanc ; jaspe* à reliefs blancs : *biscuit* couleur de bambou ; *biscuit de porcelaine* propre aux appareils chimiques. La vogue de ces élégants travaux donna bientôt à l'établissement un développement considérable.

En 1770, un village entier, appelé *Etruria*, fut fondé pour contenir la fabrique et ses employés ; le célèbre Flaxman composait les sujets et modelait les plus importants ouvrages. Du reste, les poteries de Wedgwood devinrent le type des fabrications générales, et à côté des objets inscrits en creux du nom de l'inventeur, on trouve une foule d'imitations dont les auteurs sont à peine connus.

En 1770, Enoch Wood, sculpteur, établit une poterie à Burslem ; il y faisait des bustes en *cream ware.* Ses

successeurs, Wood et Caldwell, continuèrent le genre jusqu'aux temps modernes.

Fig. 27. — Boucle d'oreille de Wedgwood, coll. de madame Jubinal.

LIVERPOOL. Dès l'année 1674, on trouve trace, dans les documents officiels, des fabrications de cette ville : mais les premiers spécimens connus sont signés, en 1716, par Alderman Shaw ; d'autres s'échelonnent jusqu'à 1756. Cette fabrique de Delft siégeait *Dale street*.

Richard Chaffers, élève de Shaw, créa une autre usine place Shaw's Brow, en 1752 ; il eut bientôt un formidable rival dans la personne de Wedgwood et travailla

surtout pour l'exportation en Amérique. Une pièce porte son nom avec la date de 1769 et un cœur traversé de deux traits.

John Sadler fonda en 1756, dans Harrington street, un établissement où, avec M. Green, il appliqua le premier l'impression sur la poterie.

Pennington posséda de 1760 à 1780 une usine renommée pour ses vases, bols à punch, etc. Sa marque est en or ou en couleurs :

Barnes (Zachariah), né en 1745 et mort en 1820, a été le dernier des potiers de Liverpool.

Shelton. En 1685, Thomas Miles y a fait des grès bruns et blancs qui sont marqués de la lettre M, parfois accompagnée de numéros de séries.

Astbury s'établit en ce lieu lorsqu'il eut acquis les connaissances nécessaires chez les frères Elers. Il y fit des grès rouges et blancs et mourut en 1743 ; son fils Thomas avait commencé en 1725 à travailler le *cream coloured ware*.

J. et J. Hollins, établis vers 1770, ont imité Wedgwood.

Little Fenton. Wheildon, en 1740, y faisait le même genre.

Hanley. Elijah Mayer, contemporain de Wedgwood, imitait ses produits.

Job Meigh et ses fils possédaient en ce lieu une fabrique de grès à vernis alcalin.

Tunstall. Vers 1770, Benjamin Adams y fut un des nombreux imitateurs de Wedgwood.

Lane end, now Longton. Turner y établit, en 1762,

une usine pour la fabrication des mêmes ouvrages ; mais on peut dire que ses imitations tiennent le premier rang après les originaux.

Longport. John Davenport établit en ce lieu, en 1793, une fabrique de faïence fine qui était marquée de son nom, quelquefois accompagné d'une ancre ; plus tard il fit de la porcelaine dure.

Stoke upon Trent. Spode l'ancien, élève de Wheildon, y fonda, vers 1784, une usine pour la production des mêmes poteries et y introduisit les impressions en bleu ; à sa mort en 1798, son fils se livra à la fabrication de la porcelaine.

Minton père établit au même lieu, en 1791, les ateliers que son fils devait placer au premier rang de ceux de l'Angleterre.

Bristol. Un Allemand, nommé Wrede ou Reed, y fit d'abord de la poterie de grès ; puis, en 1703, il en sortit des faïences fines signées SMB.

Jackfield. En 1713, Richard Thursfield y produisait l'*earthen ware*.

Nottingham. Un grès de ce lieu porte la date du 20 novembre 1726.

Lowestoft. En 1756, Hewlin Luson y fonda la fabrication des poteries diverses, qui passa ensuite aux mains de plusieurs entrepreneurs.

Leeds. Les fondateurs de cette usine, MM. Hartley Greens et Cie, y firent en 1770 des poteries diverses imprimées de leur nom.

YARMOUTH. De jolies poteries et des imitations de Wedgwood y ont été faites par un potier du nom d'Absolon, qui marquait :

Absolon yarm

SWINTON près Rotherham. Fondée en 1757 pour le marquis de Rockingham, par M. Edward Butler, cette fabrique d'*earthen ware* passa, en 1765, aux mains de M. Malpass, puis elle perfectionna ses produits par les soins de M. Thomas Bingley. En 1807 elle se consacra à la porcelaine.

ROTHERHAM. En 1790, un céramiste du nom de Green établit cette fabrique sur la rivière du Don. Un spécimen porte imprimé en dessous : DON POTTERY.

§ 6. — SUÈDE

RORSTRAND, près de Stockholm. C'est là qu'a commencé, en Suède, la fabrication de la faïence, vers 1727 ; le premier propriétaire fut un nommé Nordenstolpe ; il eut pour successeurs B. R. Geyers et Arfvingar. Le plus souvent, les pièces, à reliefs imitant l'orfévrerie et découpées élégamment, sont ornées de fleurs genre Saxe, soit en camaïeu violet, soit en couleurs où dominent le manganèse et un jaune citrin. Voici quelques-unes des signatures de ces pièces :

$R\ddot{o}rst \frac{10}{7} 7^o$ $K\ddot{o}n\!f \frac{27}{8} 67$

$24 \beta\; KY$ CB

$\frac{CE}{3}$ $Rorst \frac{6}{3}$

faut-il voir dans les lettres du second rang la marque du directeur? les autres signes sont-ils ceux des peintres? Nous l'ignorons. De très-belles œuvres de même origine, l'une à bouquets fins comme ceux d'Aprey, portaient :

Aff:
B
A

Aff::
B.

Rorstrand étendu devint bientôt un quartier de la capitale, et alors la fabrique prit le nom de celle-ci ; on voit au musée de Sèvres un bol à punch signé : *Stockholm*, 1751. *D. P.* Une inscription ajoute : A la santé de toutes les belles filles ! Le décor de ce bol et de la plupart des pièces de Stockholm est en camaïeu bleu un peu pâle, sur émail bleuté relevé parfois de touches d'émail blanc ; il y a souvent une tendance à l'imitation du style rouennais.

Une jolie jardinière chantournée ornée de sujets d'intérieur, la Musique et la Danse, porte les signes ci-contre; nous n'osons affirmer l'origine de cette pièce, mais nous la croyons suédoise.

Hüft
B. dir
C fixit

MARIEBERG, près Stockholm. Établie en 1750 par une société patronnée par le comte Scheffer, cette fabrique fit concurrence à l'usine royale, et lorsque le privilége de celle-ci expira, Eberhard Erenreeich obtint, en 1759, la protection souveraine. La beauté des produits méritait cet encouragement ; sous la marque réunie de Wasa et d'Erenreeich nous avons observé un charmant pot pourri forme potiche à jour, posé sur un rocher chargé de branches feuillées en relief; tout cela était bien traité, vif de ton, et le

vase était peint de fleurs d'une exécution douce et fine. Une marque plus fréquente est celle aux trois couronnes ; on l'a vue sur des assiettes armoriées ayant fait partie du service du baron de Breteuil, ambassadeur de France à la cour de Suède ; nous l'avons retrouvée ainsi modifiée, sur un plateau à bord quadrillé chargé, aux intersections, de fleurettes en relief; ce genre de décor, imité de Niederviller, est presque un caractère pour distinguer les produits de Marieberg; ainsi des potiches réticulées à médaillons peints de fruits et de fleurs, et ayant une rose violette pour bouton ; des plats à bouquets, à bord ajouré, marqués seulement : n'ont laissé aucun doute pour leur attribution. Le premier signe existait sous un vase en forme de mitre.

Nous attribuons également à Marieberg une autre marque d'origine héraldique, relevée sur des pièces réticulées et à bouquets polychromes; une belle soupière dont le couvercle est surmonté de trois roses groupées, nous a même montré la valeur de ces signes ; quatre médaillons à encadrement rocaille, réservés dans le réseau extérieur, portaient une armoirie d'argent à trois croissants figurés de sable, surmontée d'un casque à lambrequins, à cimier accoté de deux autres croissants ; le dessous et le dedans de la pièce reproduisaient la marque aux trois croissants avec un E. Est-ce l'initiale d'Erenreeich?

Un grand plat décoré en camaïeu bleu de guirlandes, oiseaux et insectes d'un bon dessin, et ayant au centre un gros œillet semblable à ceux de Moustiers, nous a paru d'origine suédoise; sa marque est : *MJJ.*

KUNERSBERG. Ce nom écrit en toutes lettres se rencontre sous des plateaux et corbeilles à bouquets où le manganèse, le bleu pâle et le jaune dominent ; quelques pièces sont ornées en camaïeu violet ; deux de celles-ci portent un écu chargé d'un bœuf (coll. Paul Gasnault et Ed. Pascal).

Künersberg.

A la même fabrique semblent appartenir des surtouts, des assiettes et un pot à décor voisin, marqués :

§ 7. — DANEMARK

KIEL. La manufacture de cette ville est certes l'une des plus remarquables des temps modernes. La terre y est mince, bien travaillée ; les formes sont choisies et rivales de celles de l'orfévrerie ; quant à la peinture, elle égale en pureté les ouvrages de Höchst et dépasse ceux de Strasbourg. Une grande jatte couverte, en forme de mitre, avec le globe crucigère pour bouton, est l'un des plus curieux spécimens de la collection Reynolds. Sur l'une des faces, dans un encadrement de chicorées jaunes relevées de brun, on voit un combat de cavalerie

exécuté avec un rare talent de dessin et d'harmonie ; de l'autre, des personnages à table puisent dans une mitre semblable la liqueur aimée des gens du Nord ; des raisins et un citron coupé peints sur le couvercle disent assez quelle est cette liqueur. Et pour que rien ne manque à l'intérêt de cette œuvre, on lit en dessous : *Kiel,* — *Buchwald, directeur.* — *Abr : Leihamer fecit.* D'autres pièces nous ont offert ces signatures abrégées :

La première marque était sous un pot pourri orné de branches en relief émaillées de bleu vif ; quelques bouquets du même bleu semés sur le vase indiquent sans doute une autre main que celle de Leihamer. Le sixième signe accompagnait de beaux camaïeux vert vif relevés de noir et de quelques touches d'or mat.

§ 8. — ITALIE

Nous l'avons dit dans le précédent volume, si l'invention des majoliques à histoires avait placé l'Italie à la tête des industries européennes, ses faïences modernes furent impuissantes à l'y maintenir. L'habileté manuelle existe encore dans ses tourneurs et ses peintres ; mais l'invention fait défaut ; les efforts tentés pour raviver l'art aboutissent simplement à la contrefaçon abâtardie des produits du seizième siècle ou à la copie des vases orientaux ou des céramiques françaises.

Par suite, il nous a paru convenable de séparer les œuvres anciennes et modernes bien moins en prenant la date absolue de leur fabrication, qu'en distinguant le genre de leur décor ; c'est dans cet esprit que sont établies les descriptions qui vont suivre.

TOSCANE

San Quirigo. Fondée vers 1714 par le cardinal Chigi, cette usine avait pour but de faire renaître le goût des anciennes majoliques. Piezzentili, peintre et fondeur, fut appelé pour la diriger, et il fut choisi parce qu'il avait pu former son style par une longue étude des vases de Fontana. Après sa mort, Giovanni Terchi,

artiste romain de la fabrique de Sienne, le remplaça avec succès ; mais, comme le cardinal donnait ses majoliques en présent et ne les livrait point au commerce, les ouvrages de San Quirigo sont à peine connus. Ferdinando-Maria Campani, surnommé le Raphaël de la majolique, paraît aussi avoir travaillé pour le cardinal Chigi avant d'aller à Sienne. Pour cette dernière fabrique nous renvoyons à ce que nous avons dit tome II, p. 152.

Monte Lupo. On attribue à ce centre des poteries vernissées en brun et rehaussées d'arabesques et de fleurettes en jaune imitant un décor doré. Il existe dans les collections des théières, des tasses et gobelets, aussi vernissés en brun chaud très-lustré et portant des bordures et des bouquets chinois en or très-brillant rehaussé de traits enlevés à la pointe. Ces charmantes pièces nous paraissent plus parfaites que celles de Monte-Lupo et leur style rappelle les plus beaux décors orientaux de Milan ; nous les mentionnons donc ici sous toutes réserves.

Borgo San-Sepolcro. Un ouvrage singulier nous révèle l'existence de cette usine ; c'est une lucerne ou lampe à pied et à longue tige sur laquelle se meut le récipient à huile ; la faïence est teintée d'un gris violacé sur lequel se détachent des guirlandes de fleurs et des draperies en couleurs ; la monture et les accessoires sont en argent. Sous le pied en faïence est écrit : *Citta Borgo S. Sepolcro — a 6 febraio* 1771 *— Mart. Roletus fecit,* Ce Rolet est un Français qui promenait son industrie et que nous retrouverons tout à l'heure à Urbino.

MARCHES

Faenza. Ce centre ancien et important devait naturellement rester l'un des derniers à l'œuvre; on trouve, en 1616, des vases de pharmacie signés : *Andrea Pantaleo pingit*. En 1639, Francesco Vicchij était, d'après les documents écrits, propriétaire de la plus importante fabrique en exercice à Faenza, ce qui implique qu'il en existait d'autres dont les produits sont à trouver.

DUCHÉ D'URBIN

Pesaro. Après avoir vu cette ville manifester ses tendances artistiques par des peintures du plus haut style et des décors à reflets métalliques, on ne s'attendrait pas à la retrouver, au dix-huitième siècle, imitant nos plus coquets ouvrages. Deux artistes de Lodi, Filippo-Antonio Callegari et Antonio Casali, sont les principaux auteurs de cette transformation; leur double signature se trouve sous deux soupières imitant, comme forme et peintures, de riches porcelaines de Sèvres; des fonds bleu de roi, rehaussés d'arabesques d'or, laissent en réserve des médaillons où sont finement exécutés, en émaux doux et gras, des sujets, des paysages et des fleurs. En dessous on lit : *Pesaro. — Callegari e*

Casali. — *Ottubre* 1786. Ces rares spécimens expliquent ceux de date généralement antérieure marqués seulement ainsi :

C C
pesaro

Quelques-uns, à bouquets et bordures roses brodées de dessins blancs *enlevés*, rappellent les faïences de Niederviller et surtout celles de Vaucouleurs. Il est une pièce de 1784, que nous avons étudiée chez madame Rouveyre et dont le sujet historique semblait fort intéressant : une femme assise, couronnée du cercle radié et ayant à ses pieds la tiare de Venise, une couronne fermée et la couronne de fer, recevait les hommages d'un homme en costume civil qui lui présentait une sorte de temple grec; derrière le personnage emblématique un soldat tenait en bride un cheval richement harnaché.

Nous ne saurions préciser l'époque à laquelle ont commencé les travaux de Callegari et Casali; ce qui est certain, c'est qu'ils avaient des concurrents; en 1757, Giuseppe Bertolucci, d'Urbania, vint s'établir à Pesaro, et six ans plus tard, en 1763, Pietro Lei, peintre de Sassuolo, fut appelé à prendre la direction de l'une des usines en exercice.

URBANIA. On se rappelle (voy. t. II, p. 173), que ce nom fut donné à Castel-Durante par le pape Urbain VIII lorsqu'il obtint la tiare; nous avons d'ailleurs cité les potiers Pietro Papi et Rombaldotti, qui, au dix-septième siècle, continuèrent à produire des majoliques à histoires; ajoutons ici le nom de Giuseppe Bertolucci, qui quitta Urbania en 1757, pour s'établir à Pesaro.

URBINO. Ce grand centre intellectuel devait lutter vail-

lamment pour défendre les principes de l'art; aussi avons nous vu Jos. Battista Boccione chercher encore au dix-septième siècle à soutenir, avec les Patanazzi, la majolique défaillante. Mais nul ne peut arrêter la marche des temps ; après s'être essayé en Toscane, un Français vint établir, à Urbino même, un atelier dans le goût nouveau ; nous en avons la preuve dans une lucerne du musée de Kensington, semblable à celle décrite p. 225; cette pièce porte la singulière inscription que voici : *Fabrica di majolica fina di monsieur Rolet, in Urbino, a 28 aprile 1773.* Amère dérision! ne devait-il pas être cruel pour les Italiens, qui avaient été nos instituteurs, de voir ainsi nos produits dégénérés s'introniser chez eux en excluant les grandes formes de l'art ?

ÉTATS-PONTIFICAUX

Deruta. Et comme si les plus anciens centres avaient voulu concourir à cette transformation, voici Deruta, la ville aux reflets nacrés, aux scènes mythologiques, qui nous offre, en 1771, un plat chantourné, d'une pâte bise, décoré d'un fond chamois quadrillé à réserves renfermant des bouquets en bleu grisâtre; au milieu, dans une plus grande réserve circulaire destinée sans doute à recevoir le pied d'une aiguière, on lit : *1771 fabrica di majolica fina di Gregorio Caselli in Deruta.* Cette curieuse pièce appartient à M. Paul Gasnault.

DUCHÉS DU NORD

Modène. Les ducs de Ferrare, dépossédés par le pape Clément VIII, se retirèrent dans cette ville en 1598, et en firent la capitale de leurs États ; dès lors les établissements de tous genres s'y développèrent. Nous ne savons si Modène même eut une fabrique de faïence, mais il en sortit des peintres céramistes.

Sassuolo près Modène. C'est en 1741 que cette usine fut élevée et, en 1754, elle obtint un privilége spécial. Pietro Lei de Modène, qui passa plus tard à Pesaro, et Ignace Cavazzuti, de la même ville, furent ses principaux artistes. Ce dernier travailla ensuite à Venise et finit par diriger la faïencerie de Lodi.

VÉNÉTIE

Venise. Au moment où elle s'est adonnée à la fabrication de la porcelaine, cette ville a produit des faïences très-fines à décor sinoïde et qu'il est très-difficile de signaler par des caractères spéciaux, sinon la présence d'un rouge de fer vif également remarquable dans les porcelaines.

Murano. En 1758, le sénat accorda aux frères Giannandrea et Pietro Bertolini un privilége pour l'établissement d'une faïencerie.

TRÉVISE. On attribue généralement à cette ville des vaisselles à émail blanc et onctueux décoré de rocailles et fleurs dans le style de Moustiers; les émaux, bleu, vert olivâtre, jaune et violet font parfois relief; quelques pièces à bord ajouré ont la plus grande analogie avec celles de Lodi. Une belle écuelle appartenant à M. le docteur Guérard, et qui paraît être de Trévise, est marquée : •N•

A côté de ces belles fabrications, il en existait d'autres fort communes ; un plat à graffiti, du plus affreux style, portait cette inscription circulaire : *Fabrica di boccaleria alla campana in Treviso. Valentino Petro Storgato Bragaldo jo figlio fabricator. Jouane Giroto Liberal figlio fecce. Mattio Schiavon inciso e delineator. Anno dni* CIC IC CCLXIX. Cette fabrique de poterie *à la Cloche* ne vaut pas la peine qu'on s'y arrête longtemps; elle prouve seulement que, même en 1769, la production des graffiti à la Castellane n'était pas confinée à la Frata, et qu'elle avait lieu partout, comme en plein seizième siècle.

LE NOVE près Bassano. Cette fabrique a été fondée par des potiers du nom d'Antonibon, dans le courant du dix-septième siècle, ainsi que l'indique Vincenzo Lazari ; mais la famille a travaillé longtemps, car un surtout de table daté du mois de décembre 1755, et attribué faussement à Vicence, porte : *Della fabrica di Gio. Batista Antonibon alle Nove.* M. Reynolds possède un magnifique vase à fond bleu agatisé rehaussé d'or en relief, avec médaillons réservés renfermant de fines copies de tableaux de Le Brun, notamment la famille

de Darius ; à la base de la pièce, quatre cartouches répètent cette inscription : *Bracciano alle Nove*. Évidemment une œuvre aussi exceptionnelle, et qui soutiendrait la comparaison avec les plus riches conceptions de Sèvres, doit sortir de l'usine où se fabriquaient les porcelaines ; il resterait à savoir si Bracciano était le directeur de l'établissement ou le peintre.

On a produit à Nove des vaisselles fort remarquables. Un récipient en forme de poisson couché, était d'une merveilleuse imitation de forme et de couleur ; un citron muni de ses feuilles servait de bouton au couvercle ; quant au plat de support, découpé et orné de rocailles en relief, il offrait au centre un groupe de fruits, feuillages et rocailles de la plus belle exécution. Ce plat nous a servi à en déterminer un autre de la collection Gasnault ; on y retrouve des fruits semblables entourés d'une bordure bleue copiée de Moustiers ; en dessous sont des lettres qui indiquent d'autres artistes et prouvent l'importance de la fabrique.

S.I.G
1750

LOMBARDIE

Milan. Comment cette intelligente cité est-elle restée étrangère au mouvement du seizième siècle ? C'est ce que nous ne saurions expliquer ; mais lorsque la poterie orientale devint le modèle de la céramique européenne, les faïenciers milanais furent certainement

ceux qui se rapprochèrent le plus du type cherché.

Mais n'allons pas trop vite; quelques pièces anciennes sont conçues peut-être dans une pensée plus indépendante ; le musée de Bordeaux possède un beau plat décoré de bouquets rappelant les étoffes du dix-septième siècle ; le bleu et l'orangé y dominent ; en un mot, rien ne rappelle les préoccupations chinoises ; la marque est celle ci-contre.

Le même nom de ville, sans autre signe, se trouve sous des petites tasses ornées de personnages, style Watteau, au musée de Sèvres.

Où commence le genre chinois pur, c'est dans les services, souvent rehaussés d'or, qui sont signés ainsi :

ou dans ceux de Pasquale Rubati. Le plus intéressant ouvrage de cet artiste se trouve dans la collection Paul Gasnault ; ce sont deux jardinières semi-circulaires, d'un émail si beau qu'on les croirait en porcelaine ; les bords supérieurs et inférieurs sont ornés de coquilles, rinceaux et rocailles en relief, rehaussés d'or ; tout le bandeau nu a reçu, en bleu rouge et or, une décoration de pivoines et fleurettes, qui le dispute en beauté aux plus riches spécimens de vieux Delft. En dessous, on lit :

F. di Pasquale Rubati. Mil°.

Une assiette du musée de Sèvres, due au même artiste, bien que les couleurs soient un peu plus pâles, porte seulement les initiales de son nom :

Madame Achille Jubinal possède de splendides assiettes, copiées littéralement sur un service de famille

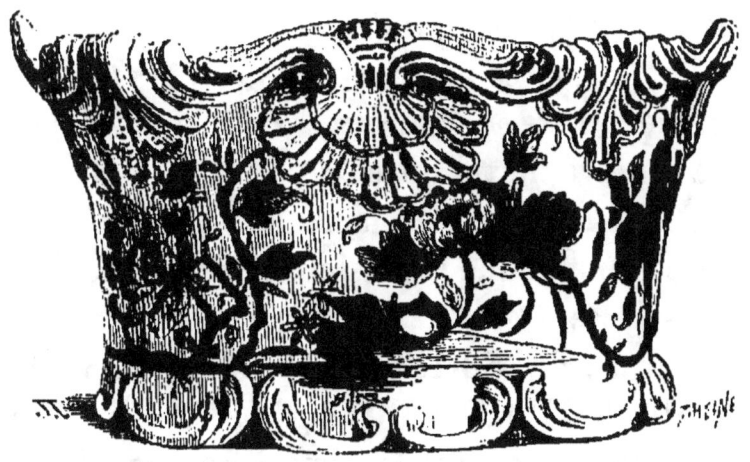

Fig. 28. — Jardinière en faïence de Milan, coll. de Paul Gasnault.

verte ; seulement, certaines réserves de la bordure, où devaient figurer des ornements, portent en or une inscription turque indiquant que ces pièces ont été offertes à l'empereur Othman, au nom du roi de Pologne, en témoignage de sincère amitié. On lit, en outre, le nom de la ville de Varsovie. Othman III régna de 1754 à 1757, au moment où la Pologne était sous le sceptre de Frédéric-Auguste II. Comment ce souverain a-t-il été chercher en Italie les éléments d'un présent politique ? Pourquoi à Milan plutôt qu'ailleurs ? Du reste, ces faïen-

ces sont anonymes, et l'on ne peut pas plus les attribuer à Rubati qu'à tout autre.

Milan a produit des vaisselles à bordure jaune dentée et bouquets de famille rose chinoise, en assez grand nombre ; aujourd'hui, la contrefaçon s'est emparée de ce genre et elle en inonde le commerce.

On attribue à Milan un beau service décoré, en camaïeu rouge violacé, de fleurs dans le style de la Saxe, et rehaussé de bordures d'or ; une seule des pièces porte intérieurement cette signature : *M.ᵗᵉ Frecchi* qui reste encore inexpliquée.

PAVIE. A-t-il existé une fabrique à Pavie, ou doit-on considérer comme une fantaisie individuelle la production des pièces à graffiti sur engobe qui sont toutes signées ainsi : PRESBITER ANTONIVS MARIA CVTIVS PAPIENSIS PROTHONOTARIVS APOSTOLICVS ? En général ces pièces, de petite dimension, sont des plats en terre brune recouverts d'une engobe d'un jaune roux ; les bordures consistent en rinceaux de feuillages ; les inscriptions courent entre cette bordure et le fond, où figurent parfois des armoiries. La date varie entre 1690 et 1695, et des légendes religieuses ou des proverbes achèvent la décoration ; on lit quelquefois : *Ave Maria*, ou *Timete Deum*. — *Solamente è ingannato chi troppo si fide :* Il n'y a de trompé que celui qui a trop de confiance ; *Chi sta bene quando piove è ben pazzo se si move :* Qui se trouve bien quand il pleut serait bien fou de changer.

Un écrivain qui a l'habitude d'écorcher les noms et

les dates, qui lit *Curtius* où il y a *Cutius*, et *mardy* pour *martij*, augmente le bagage de Pavie en y classant un plat à graffiti représentant le baptême du Christ, et dont il indique la signature comme il suit : *Joannes Vicentius Marcellus* ; il n'y a pas cela, mais bien : *Johañes Viceñtius MAVRELLVS*, ce qui est un nom français latinisé. A quel pays peut-on attribuer cette œuvre de dégénérescence ? Ce n'est certes pas à Pavie ; les armoiries sont trop mal exprimées pour aider à l'étude de la question, et le dessin est tellement faible qu'il est presque sans intérêt de savoir si Jean-Vincent Maurel ou Maurelle travaillait en Italie, en Savoie ou en France.

Le même auteur avance que, depuis 1650, les Guargiroli se sont succédé dans la fabrication des faïences, genre Rouen et Marseille ; il eût été curieux de préciser ce que c'est que ce genre ; cela eût servi pour la détermination des céramiques françaises du dix-septième siècle. Quant à nous, il ne nous a été donné d'étudier nulle part les poteries décorées en couleur de la fabrique de Pavie.

Lodi. Les faïences de ce lieu ont la plus grande analogie avec celles de Trévise, attendu que les mêmes artistes paraissent avoir travaillé dans les deux ateliers. Ce sont généralement des services à bordures ornementées en rouge de fer, dans le style de l'Inde, et à paysages chinois polychromes en émaux très-fondus.

Il a passé chez M. Osmont une pièce signée Ferret, à Lodi ; une autre faïence de la collection Reynolds porte :

le monogramme est ici défiguré, nous le retrouvons visiblement composé des lettres ACM, sur un autre spécimen appartenant au même amateur :

ÉTATS DE GÊNES

Savone. Nous avons cité précédemment les artistes de cette localité qui ont peint des majoliques à histoires jusqu'au commencement du dix-huitième siècle ; nous avons dit de plus que c'est de Savone ou d'Albissola que sont venus les Conrade pour essayer d'établir à Nevers le genre qui périssait en Italie. Mais, comme l'histoire céramique est pleine de faits singuliers et contradictoires en apparence, il nous reste à parler d'artistes français qui auraient porté à Savone même le style anti-italien pratiqué dans nos usines méridionales ; nous voulons dire les Borelly. Il y a peut-être à étudier et à chercher si le céramiste le plus connu, Jacques Borelly, est véritablement Français et s'il ne descend pas d'une famille péninsulaire.

M. le marquis d'Azeglio possède une pièce portant cette inscription :

M. A. Borrelli Inuent. Pinx : A. S. 1735.

Le Borrelli qui écrivait ainsi son nom, et qui datait de 1735, nous paraît devoir être un Italien, père de Jacques ; lorsque, plus tard, les œuvres de celui-ci

apparaissent, un séjour prolongé dans les usines de Marseille et Moustiers lui a fait prendre les usages de ces contrées, il signe d'abord *Borrellij* avec deux *r* et l'*j* long italien, puis *Borellij*, enfin une pièce porte *Jacques Borrelly, Savonne, 1779, 24 septembre.* Beaucoup d'autres ouvrages sont simplement signés : Jacques Borelly. Ce sont surtout des plateaux chantournés, des écuelles couvertes et autres pièces moyennes, à bouquets de fleurs, où, à part le vert olive du Midi, les tons sont un peu crus. Voilà donc un nom qu'on peut inscrire à volonté à l'Italie ou à la France.

ROYAUME DE NAPLES

Capo di Monte. Charles III, roi de Naples, fit élever, en 1756, une fabrique de porcelaine à Capo di Monte, près Naples, et l'on y fit, par exception, de la faïence, ainsi que le prouve la magnifique pièce que nous allons décrire : c'est une fontaine de sacristie, composée d'un saint-esprit dominant un groupe de nuages d'où saillissent trois têtes de chérubins ; à la base des nuages se rattache une vasque en forme de coquille à reliefs rocaille. L'oiseau saint est en or rehaussé de bleu et de parties brunies ; les nuages sont d'argent mat, et les têtes d'or ; quant à la vasque, le bleu vif et l'or y dominent, et les moulures mates sont relevées de feuillages et quadrillés obtenus au brunissoir. L'intérieur de la fontaine est émaillé en vert ; derrière, on aperçoit la

terre rouge émaillée par places; sur deux angles, où la couverte est assez pure, on a tracé ceci : *Capo di monte Mo^{lo}.* auprès de l'N couronné.

Bien que d'une époque assez basse, cette œuvre est des plus remarquables.

CASTELLI. L'histoire de cette fabrique est fort obscure, soit pour les temps anciens, soit pour la période moderne. A celle-ci appartiennent des petites coupes et des plaques à paysages très-étudiés avec figures, un peu molles de dessin, mais bien campées; c'est l'œuvre des Grue et de leurs élèves. Il est assez difficile de se retrouver parmi les dates diverses et les noms semblables que fournit Castelli; on voit en 1647 un Francesco Grue qui signe : FG. DE. CHA. P.; en 1677, *F^s. A. Grue eseprai*; en 1718, *D^r franc. Anton° Cav^r Grue P.*; en 1722, *fra^s Ant^s Grue P. napoli*; en 1737 :

D^r. Franc^s. Ant^s. Castelli
GRUE. P. A. D. MDCCXXXVII.

On connaît en outre un Francesco Saverio Grue, qui, dit-on, aurait réinventé l'art de la dorure sur faïence, déjà découvert en 1567, à Pesaro, par Jacques Lanfranco; un artiste de date plus récente est Saverio Grue, dont voici le monogramme, et qui a signé aussi : *S. Grue* et *S. G. P.* Carlantonio Grue, dont la marque est C. A. G. est selon M. Cherubini, le plus illustre peintre de la famille.

On considère généralement comme élèves des Grue

Gentile, Fuina et Giustıniani ; il y a eu deux artistes du nom de Gentile ; le premier, auteur d'un christ portant cette inscription : *Questo crocifisso del carmine lo fece Bernardino Gentile per sua divozione*, 1670, et de la plaque représentant le Martyre de sainte Ursule ; mais nous avons rencontré des pièces signées : *Gentili P.*, dont le style affaibli annonçait le dix-huitième siècle.

C'est sans doute aussi de l'école des Grue qu'est sorti l'auteur d'une plaque offrant des ruines dans un paysage, et une bergère filant près de sa vache et de ses moutons ; dans un angle du terrain on lisait :

Lvc·Ant.º Giannico P.
1733

Luca Antonio Giannico est un nom encore inédit.

SICILE

PALERME. M. Davillier a relevé cette inscription : *Fatto in Palerma*, 1606, sur des albarelli d'assez bon style, rappelant le faire de Castel-Durante. C'est sans doute le produit ultime de ces usines siciliennes du seizième siècle dont l'existence ne fait doute pour personne, bien qu'on n'ait pu encore déterminer aucune œuvre ancienne authentique. On rencontre d'intéressantes pièces évidemment italiennes dont le style particulier ou les monogrammes déroutent le classificateur ; une coupe à pied, chargée de fruits en relief, datée de 1654, nous a offert ces chiffres :

1634
J.D.M.

A·D·P· AC. se lisait dans une cuve circulaire décorée intérieurement de bouquets, style Moustiers, et de poissons nageant au fond, et au dehors d'arabesques, genre Rouen, en émaux polychromes très-doux.

B. S. 1760. Vases couverts à oves en relief et anses torses ; décor polychrome à médaillons rocaille avec guirlandes de fleurs.

F.F. Plats et assiettes, genre de Milan, chrysan-thémo-pæonien.

F. S F Services peut-être de même provenance, style de la famille rose.

Assiette en belle faïence, à décor sino-français en bleu, jaune et vert pâle.

Vase bursaire à couvercle, portant en relief des tiges fleuries, coloriées au naturel.

I. G. S. Grandes gourdes à fond jaune citron, chargées de branches fleuries en relief, coloriées au naturel.

Pièces à découpures et reliefs rappelant l'orfèvrerie ; décor polychrome où dominent un vert vif chatoyant et

FAÏENCE. — ITALIE. 241

un rouge d'or intense. Ces couleurs et le style des sujets indiquent une fabrication italienne.

P. G.　Vases de spezerie fond bleu à arabesques
1638　et trophées bruns, médaillons armoriés.

P.R. NP / 3　Service en belle faïence décorée en camaïeu violet, de bouquets, oiseaux et insectes.

VH　Coupe à décor chinois, l'extérieur chrysanthémo, l'intérieur rose, entourant des personnages Watteau dansant. Rehauts d'or.

VH f j 3　Théière de forme rocaille à reliefs; décor de bouquets de tulipes, en bleu rehaussé d'or.

W.
DA　Cache-pots anses à mascarons; décor bleu, ornements et bouquets espacés.

Citons encore parmi les singularités un pot à surprise ayant au fond un cœur entouré de rayons, et cette double devise : *Mate, furbe.* Est-ce une allusion au cœur même, fou et trompeur, ou à la pièce?

M. le marquis d'Azeglio possède un beau vase couvert à piédouche et anses torses dont les sujets ont un intérêt d'histoire ; dans un grand médaillon est un pape qui encense la sainte Vierge entourée d'une couronne d'étoiles et toute rayonnante ; on lit au-dessus et au-dessous : CLEMENS XI VIRG. SINE LABE CONCEPTÆ FESTUM

16

CELEBRANDUM EDICIT. — NEC SOLIS INSTAR SOLA REGNAT ILLUSTRATQUE. Sur l'autre face, un homme verse l'huile sur la flamme d'un autel; l'inscription dit : CLEMENS XI PONTIFEX CREATUR — OLEM SUPER LAPIDEM RECTUM. Cette pièce est donc commémorative de la fête de l'Immaculée Conception fondée par Clément Albani, pape de 1709 à 1721.

Voici une autre pièce religieuse ; sur un plat brun coloré par un fouetté de manganèse on a enlevé à la pointe une jolie frise arabesque qui ressort en blanc. Au centre, un médaillon réservé porte l'aigle éployée avec la couronne de fer; en dessous on lit :

S. AGNIESA. = GATNA.
ONOFRI. 1751.

Nous mentionnons ici sous toute réserve de grands plats à bordures chargées de fruits et d'animaux, chiens, chats, etc. Au centre sont des grotesques, nous ne dirons pas dans le genre de Callot, mais plutôt imités de ce qu'on voit sur les porcelaines napolitaines. La signature J. D. L. F. p$^{xit.}$ a été indiquée comme signifiant : De La Fontaine pinxit. C'est là un nom français que nous serions étonné de trouver en Italie, et, d'un autre côté, nous ne connaissons aucune fabrique française qui ait peint dans ce style et avec ces émaux nombreux, mais pâles et lavés.

§ 9. — ESPAGNE ET PORTUGAL

On a vu, dans le premier volume de ce travail, à quelle époque reculée remontait l'origine de la céramique espagnole, et comment, du douzième siècle à l'époque actuelle, les œuvres dorées des Arabes et des Maures s'étaient transformées sous l'influence chrétienne.

Mais ce genre de faïence n'est pas le seul qui ait été fabriqué dans la péninsule ibérique ; on pourrait même considérer les ouvrages à reflets métalliques comme destinés au commerce d'exportation, tandis que les poteries émaillées rehaussées de couleurs servaient à la consommation locale. Malheureusement, les renseignements précis manquent sur le style spécial à chaque centre, et nous devons nous borner à reproduire les rares indications puisées dans les voyageurs modernes : pour faciliter les recherches, nous les classons par ordre alphabétique.

Alcora, près Valence. Dans son *Voyage d'Espagne*, de Laborde signale cette fabrique comme la plus importante de la province, et il annonce qu'elle appartient à la famille d'Aranda. Un mémoire publié par D. Calvet semble contredire ces énonciations ; il place la fabrique du duc d'Aranda à Denia, ville du royaume de Valence, située à 18 lieues sud-est de cette capitale. Mais les monuments viennent ici donner raison à de Laborde ; une précieuse coupe appartenant à M. Charles Davillier et

représentant la famille de Darius, d'après Lebrun, porte en dessous cette inscription : ALCORA ESPANA. *Soliva*. Or l'artiste est un de ceux qui, formés à l'école de Moustiers, ont pratiqué le genre alternativement en France et en Espagne. Beaucoup de pièces d'Alcora doivent donc être retirées des collections purement françaises où elles figurent à tort ; seulement leur détermination est chose très-délicate.

Il est à croire, d'ailleurs, que la poterie distinguée faite sous l'inspiration française n'est pas la seule qui soit sortie d'Alcora ; nous avons vu un vase à deux anses, de forme arabe rappelant les alcarazas et décoré, sur émail lisse et blanc, d'oiseaux et de fleurs grossièrement peints, qu'on assurait être de cette fabrique. Un autre, plus commun encore, marqué CO⋗ semblait de même origine ; enfin un plateau lobé, de la collection du docteur Guérard, et rappelant encore les traditions de la Renaissance par ses masques et ses rinceaux, offrait de grandes analogies techniques avec les pièces précédentes et portait les sigles :

Alcoy, dans le royaume de Valence. On doit croire que la faïence de ce lieu a un certain mérite puisque, selon de Laborde, elle est envoyée en Catalogne, en Aragon, dans le royaume de Murcie et en Castille ; c'est presque la seule, dit-il, dont on se sert à Madrid. Nous n'en connaissons pas les caractères.

Denia. D'après ce que nous avons dit plus haut en parlant d'Alcora, il faut peut-être effacer le nom de cette localité de la liste des usines espagnoles.

Manisez, royaume de Valence. La principale production de ce centre était celle des ouvrages dorés ; presque tous les habitants y étaient occupés, et à la fin du siècle dernier, il y avait encore trente fours en activité. On faisait aussi à Manisez des azulejos, mais très-inférieurs à ceux de Valence.

Onda, dans la même province, a fait des faïences destinées à la consommation locale.

Ségovie, dans la Vieille-Castille. Il existait dans cette ville une fabrique peu importante, au moment où de Laborde publiait son Voyage.

Séville, en Andalousie. Le même auteur cite ce centre comme possédant une usine, qui, sans doute, a dû avoir une grande importance et une longue durée. Nous avons rencontré des faïences ayant une grande analogie de fabrication et de style avec celles de Savone ; seulement, le brun et le jaune orangé étaient les couleurs dominantes de la décoration, composée de figures d'assez bon style, de guirlandes de fleurs et de ruines ; la lettre S surmontant une étoile à cinq branches formait la marque. Quelques personnes ont voulu voir, dans ces deux signes, la preuve d'une origine italienne, l'S signifiant Salomoni, et l'étoile figurant le nœud de Salomon ; nous avons déjà expliqué, tome II, que le nœud de Salomon, signe cabalistique, se compose de deux triangles superposés ; d'ailleurs Salomoni travaillait à une époque antérieure à celle indiquée par la décoration des pièces andalouses. Un beau casque, de la collection Patrice Salin, ornementé en bleu dans le genre de Moustiers, reproduit la même

marque avec un sigle d'artiste. Les monuments exposés en 1865 par M. Arosa et peints de la danse du fandango, de taureaux conduits à la course, des armoiries de la cathédrale de Séville, de la vue de la Tour de l'or, bien que d'une époque moins ancienne et d'une facture lâchée qu'explique la grande proportion des pièces, se rattachaient parfaitement aux ouvrages décrits plus haut.

Talavera de la Reyna, dans la Nouvelle-Castille. Alexandre Brongniart cite cet établissement, renommé dès le seizième siècle, comme le vrai centre de la fabrication des terres émaillées ; en effet, on dit en Espagne du Talavera pour signifier de la faïence, comme on dit du Delft en Hollande et en Angleterre.

L'émail du Talavera est blanc et bien glacé ; serait-ce là qu'on aurait fait la cloche de couvent de la collection Arosa, où la légende : *Saint François, priez pour nous!* 1769, surmonte la vue d'un village avec ses églises et ses tours ? Les anciens écrivains parlent d'une poterie verte et blanche spéciale à cette fabrique ; nous avons vu un beau plat, de style presque mauresque, où ces couleurs mises en engobe formaient une riche composition relevée de *graffiti* et de chatirons de manganèse.

Tortosa, en Catalogne. De Laborde, généralement sévère pour les industries espagnoles, dit qu'il existe à Tortosa deux manufactures dont les pièces sont très-communes. Les ouvrages de ce centre nous sont inconnus.

Triana, faubourg de Séville, en Andalousie. Plusieurs fabriques ont fleuri en ce lieu, les unes destinées à la

production des épis dont, depuis l'époque arabe, on couronne les édifices, les autres spécialisées au façonnage des azulejos de revêtement.

Valence. Cette capitale a été, de tous temps, renommée pour ses azulejos, fabriqués avec l'argile de Quarte, vernissés avec soin, et souvent décorés de scènes importantes peintes sur un grand nombre de carreaux ou *malons* réunis. Les monuments et les palais de l'Espagne offrent de fréquentes applications de ce genre de décor, qui s'est continué jusqu'à l'époque actuelle, ainsi qu'on en peut juger par deux tableaux exposés à Sèvres. L'un représente la reddition de Valence par les Sarrasins et porte cette légende : *Dia 2 de octubre del ano 1259. Conquista de la ciudad de Valencia. Entregan los Sarracenos las llaves al rey D. Jaime*. L'autre figure une réunion de dames parées et d'officiers en grand uniforme, avec cette seule indication : *De la Real fabrica de Azulejos de Valencia. Año 1836*.

On comprendra l'importance qu'on attachait en Espagne à la décoration céramique par ce seul fait : on attribue à Pablo Cespedes, bon peintre et excellent poëte, auteur d'un poëme didactique sur la peinture, le tableau sur faïence qui couvre une paroi de la chapelle où se voit le tombeau du cardinal Ximénès dans l'église de Saint-Ildephonse, à Alcala de Henarès.

En 1788, Gournay mentionnait à Valence trois fabriques de carreaux dirigées par Casanova, Cola et Disdier; le nom de ce dernier semblerait indiquer une origine française. Lors du voyage de de Laborde, trois fourneaux à azulejos étaient encore en activité dans la ville.

Villa Feliche, en Aragon. Le même voyageur, en énonçant qu'il existe une manufacture de faïence dans ce lieu, ajoute que les produits en sont fort communs.

Est-ce là ce que les écrivains enseignent sur l'Espagne? Non certes; nous avons parlé ailleurs de ces plats à Matamores dont le prototype curieux a été rapporté par madame Furtado; le genre s'est perpétué dans la péninsule et semble même avoir pénétré dans les Pays-Bas avec les gouverneurs espagnols. Mais ce n'est pas tout; les villes mentionnées dans Marineo Siculo et les autres historiens anciens n'ont certes pas renoncé tout d'un coup à une industrie qui leur avait procuré honneur et profit : il doit donc exister des faïences de Biar, Trayguera, Paterna, Alaquaz, Monçada, Quarte, Carère, Villalonga, de Barcelone, Murcie, Morviedro et Tolède, renommées dès le seizième siècle, de Jaën et de Teruel; espérons donc qu'un chercheur savant, versé dans la connaissance des mœurs et de la langue du pays, éclairera ces questions intéressantes. Nous l'avons dit déjà, le travail de M. Charles Davillier sur les ouvrages dorés le désigne naturellement pour cette seconde entreprise, complément naturel de la première.

PORTUGAL

Ce pays est en quelque sorte le nouveau monde de la céramique, car ce n'est que depuis le voyage de M. Natalis Rondot et la grande Exposition universelle de 1867,

qu'on a pu apprécier le mérite et l'étendue des travaux des Portugais dans l'art de terre. Ont-ils été chez eux les inventeurs d'une fabrication que toutes les nations éclairées inauguraient en même temps? les majoliques italiennes leur ont-elles servi de modèles? ou plutôt les Arabes et les Maures n'auraient-ils pas été leurs premiers instituteurs? Ces questions seront bientôt résolues, aujourd'hui que la curiosité est éveillée parmi les amateurs portugais.

Pour ce qui touche l'époque moderne, on peut dire que tous les genres ont été heureusement imités et qu'il est fort difficile de distinguer des types normands ou provençaux, les fabrications analogues sorties du Portugal.

Mais avant tout, parlons des azulejos qui, dans cette partie de la péninsule, ont été traités avec non moins de succès qu'en Espagne. Dès 1850, le *Magasin pittoresque* signalait l'emploi général de cette décoration dans les édifices publics et les maisons particulières qui, parfois, sont recouvertes de carreaux émaillés de la base jusqu'au toit ; ils représentent des châsses, des sujets sacrés ou historiques, des paysages, des vases remplis de fleurs, des arabesques, etc. Les principaux faits de la révolution de 1640, qui enleva le Portugal à l'Espagne, sont figurés en tableaux céramiques dans l'hôtel du comte d'Almada au Raio ; c'est là que les conjurés se réunissaient et qu'eut lieu l'acclamation de Jean IV de Bragance. Le sujet principal montre l'attaque du palais par les soldats espagnols : le comte, du haut de son balcon, harangue la foule et lui présente un

drapeau avec cette inscription : « Liberdade ! liberdade ! viva el rey dom Joao IV ! » Au premier plan, la bataille est engagée et des chevaux effrayés entraînent un carrosse de forme antique. L'un des deux autres tableaux représente la procession et le miracle qui inaugurèrent la révolution : l'archevêque de Lisbonne, Rodrigo da Cunha, marche en tête de la multitude portant la croix, lorsque le Christ détache et étend son bras droit.

L'église de Saint-Mamède, à Evora, est décorée d'azulejos purement arabesques, mais ceux du collége de Saint-Jean-l'Évangéliste présentent des sujets historiques, à figures de grandes dimensions ; ils ont été peints par Antonio d'Oliveira.

LISBONNE. La capitale du Portugal a eu, on devait s'y attendre, un certain nombre de fabriques dont les produits courants étaient des vases et vaisselles à fond blanc, avec arabesques et fleurs, soit en bleu, soit en couleurs, où dominent le vert, le jaune, le bleu et le violet. Mais la plus importante de ces fabriques est celle qui, sous le titre de *manufacture royale de Rato*, a fourni des ouvrages de tous genres. L'Exposition universelle nous a montré un vase figuratif formé d'une tête de nègre coiffée d'un turban ; des récipients à anses composées de génies couronnés, et surmontés de poissons et légumes en relief ; un flambeau dont le corps est un dauphin s'appuyant sur des coquilles et des plantes marines et accoté d'écussons, l'un avec les bustes en relief des souverains portugais, l'autre avec la légende : MARIA I ET PEDRO III, PORTUGALIÆ REGIBUS. Puis, auprès de ces spécimens, des vaisselles genre Rouen

d'un très-beau caractère, d'autres à fleurages et rinceaux, paysages et fleurs détachées. D'après ce que nous indique M. Natalis Rondot, l'usine de Rato aurait eu une marque ordinaire composée des lettres FR. Les chiffres ci-contre ont été relevés en outre sur quelques spécimens.

CALDAS. Cette manufacture semblerait s'être spécialisée pour les faïences à relief ; le plus grand nombre est recouvert d'un enduit noir ; les autres ont les émaux habituels du pays, le violet, le jaune et le vert. Des taureaux sur terrasse sont d'un excellent dessin et d'un modelé très-habile ; on les vend néanmoins à très-bas prix.

COIMBRE a fait aussi de la faïence noire d'une remarquable délicatesse: telles sont une écritoire et une théière qui ont figuré au champ de Mars.

PORTO. La ville de Porto a eu plusieurs fabriques qui ont produit des poteries variées de forme et de style. On rencontre depuis les pots de pharmacie décorés en bleu jusqu'aux vases de forme et aux vaisselles armoriées. Une assiette à bouquets détachés portant au centre une fontaine, offrait cette inscription dans un médaillon soutenu par des oiseaux : NA REAL FABRICA DO CAVAQUINHO. — PORTO. Une tasse était entièrement occupée, sur sa face antérieure, par les armes du Portugal.

La fabrique de SAINT-ANTOINE DE PORTO était représentée au champ de Mars par un lion dans le genre de ceux de Lunéville, et par des fontaines posées sur leurs piédestaux et ornées de fleurs et branchages en relief coloriés en bleu.

L'histoire de ces divers établissements, encore un peu obscure, ne tardera pas à se développer; nous en avons pour garant le zèle des amateurs portugais en tête desquels il faut placer S. M. dom Pedro, père du roi régnant, M. le marquis de Pombal, M. le comte de Penafiel, M. le baron d'Alcochete, etc.

LIVRE II

PORCELAINES

CHAPITRE PREMIER

PORCELAINE TENDRE

§ 1er. — Porcelaine artificielle ou française.

PORCELAINE TENDRE FRANÇAISE

Nous avons dit ailleurs comment la première porcelaine tendre européenne fut découverte, au seizième siècle, en Italie, dans le laboratoire de François Ier de Médicis ; mais cette entreprise individuelle devait tomber avec son protecteur, et près d'un siècle plus tard, la France cherchait de nouveau un secret poursuivi par toute l'Europe. Le premier document officiel qui mentionne les efforts de nos potiers est un arrêt rendu par Louis XIV, le 21 avril 1664, en faveur de Claude Révé-

rend, bourgeois de Paris. Cet homme avait été étudier en Hollande l'art de la faïencerie et il était parvenu à *contrefaire la porcelaine aussi belle et plus que celle qui vient des Indes orientales;* il était donc autorisé à établir en France la fabrication de cette poterie, *dont on eût pu lui dérober le secret* dans les Pays-Bas, et à

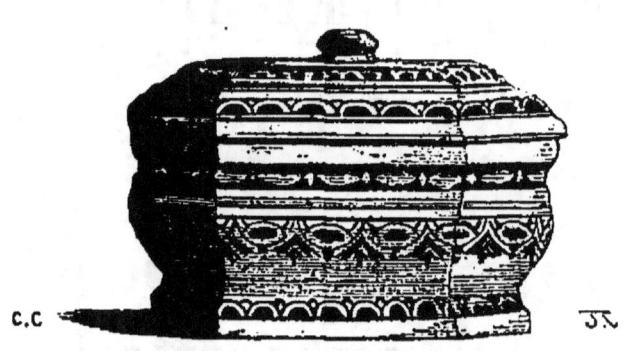

Fig. 29. — Boîte à épices, porcelaine d'essai, coll. A. J.

faire en même temps des terres émaillées façon de Hollande. Celles-ci nous les avons décrites page 54. A-t-il été plus loin? On a prétendu qu'il fallait entendre par la *contrefaçon* de la porcelaine des Indes précisément cette faïence hollandaise qualifiée *porcelaine* par ses inventeurs. Cette théorie ne supporte pas l'examen; l'industriel qui avait été apprendre là-bas à faire la faïence japonée n'aurait pas craint que ses professeurs lui en enlevassent le secret; Révérend a évidemment travaillé à la découverte de la poterie translucide. Qu'il n'y ait pas réussi, c'est ce que nous admettons nous-même, et en lui attribuant certains essais marqués :

nous ne l'élevons pas bien haut; les trois ou quatre pièces où l'on retrouve ce chiffre sont si grossières et annoncent une telle inexpérience qu'il faut bien les placer parmi les tâtonnements d'un art dans l'enfance. Il en est de même d'une salière qui nous appartient et qui est inscrite des lettres

Un peu plus tard, le 31 octobre 1673, Louis Poterat, sieur de Saint-Étienne, obtenait l'autorisation de fabriquer, à Saint-Sever, de la *véritable porcelaine de la Chine* et de la cuire conjointement avec la faïence de Hollande. Ici déjà il y avait progrès; les auteurs contemporains parlent de la découverte de Poterat, et s'il n'a jamais existé de production pratique et industrielle de cette porcelaine, on en peut voir à Sèvres un charmant spécimen; c'est un petit pot couvert et à anse, orné d'arabesques en bleu et d'un blason aux armes de la famille Asselin de Villequier.

Pendant que l'industriel rouennais procédait à ces tentatives, accessoire insignifiant de sa fabrication de faïence, Pierre Chicanneau, maître d'un établissement à Saint-Cloud, expérimentait avec ardeur et mourait, léguant à ses enfants des procédés certains; ceux-ci, dès avant 1696, avaient obtenu la porcelaine prototype de la pâte tendre française; le 16 mai 1702, des lettres patentes assuraient aux héritiers Chicanneau le bénéfice de leur découverte. La porcelaine tendre de Saint-Cloud, chacun la connaît; blanche, laiteuse, très-translucide, elle est souvent décorée en camaïeu bleu d'arabesques de goût français; parfois des dessins archaïques chinois y sont exécutés en émaux vifs et chauds. Martin

Lister, médecin de la reine Anne d'Angleterre, nous apprend quelle était, en 1698, la perfection des produits, les uns imitant en or l'apparence d'un damier, les autres reproduisant tous les dessins de la Chine en offrant des ornements du meilleur effet et de la plus grande beauté.

Saint-Cloud, 1695. Nous inscrivons donc sous cette rubrique et sous cette date la première usine française ayant *livré au commerce* la porcelaine tendre. Ses

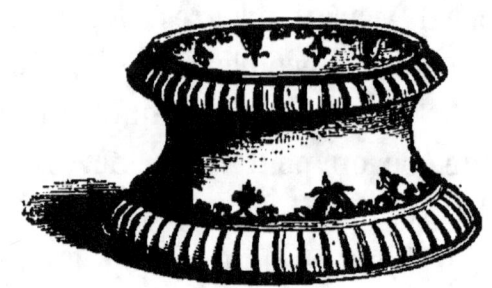

Fig. 50. — Porcelaine de St-Cloud, au soleil, coll. A. J.

marques ont varié ; la plus ancienne, indiquant la protection de Louis XIV, de 1702 à 1715, est l'ombre de soleil allusion à la devise inventée par d'Ouvrier : *Nec pluribus impar*. La seconde, qui remonte assez haut et s'est continuée pendant toute la durée de l'établissement, est celle ci-contre :

Son explication est facile. Au moment où Barbe Coudray, veuve de Pierre Chicanneau, obtenait, avec ses enfants, le privilége royal, son état s'était modifié ; elle avait épousé Henri Trou, huissier de l'antichambre du duc d'Orléans;

celui-ci s'étant fait agréer dans la communauté des maîtres émailleurs, verriers-faïenciers, le 1er septembre 1706, se mit alors à la tête de l'établissement et en signa les produits. Lorsque, après des prolongations successives et des contestations entre les membres divers de la famille, l'usine de Saint-Cloud passa aux mains de Henri Trou fils, protégé du duc d'Orléans, la marque resta la même.

Fig. 51. — Pot à anse, St-Cloud, polychrome, coll. A. J.

LILLE, 1711. Les sieurs Barthélemy Dorez et Pierre Pélissier, son neveu, fondèrent, avec le concours du magistrat de Lille, cette manufacture, pendant que la ville était au pouvoir des Hollandais. Français tout deux, nos industriels voulaient faire une porcelaine française, en tout semblable à celle de Saint-Cloud ; ils le déclarent dans leurs actes, et, après que le traité d'Utrecht eut

rendu la cité à ses anciens possesseurs, ils n'hésitèrent pas à réclamer des priviléges spéciaux pour un établissement utile au pays.

La porcelaine de Lille, longtemps confondue avec celle des Chicanneau, s'en distingue par un œil un peu plus blanc; le décor est identique à celui de Saint-Cloud, mais un peu moins fin dans le camaïeu bleu. La première marque consiste dans cette initiale : un peu plus tard on trouve un ou deux L plus légers : Probablement entre 1716 et 1717, lorsque Dorez administrait seul, on voit son initiale remplacer le nom de la ville. Enfin sur une charmante tasse d'époque plus récente, à fleurettes et rinceaux, nous trouvons sous la soucoupe, L, et sous la tasse, B. Nous ignorons ce que signifie ce dernier signe.

M. J. Houdoy, attribue également à Lille des assiettes excessivement lourdes de pâte et peintes en couleurs polychromes, de bordures et de bouquets chinois style de la famille rose. Nous n'oserions nous prononcer sur l'origine de ces pièces, qui paraissent plutôt italiennes que françaises.

Paris, faubourg Saint-Honoré. Vers 1722. Marie Moreau, veuve de Pierre Chicanneau II (neveu de Jean) établit une succursale de Saint-Cloud, rue de la Ville-l'Évêque. Nous attribuons cette marque à la nouvelle usine.

Chantilly, 1725. Établie par Ciquaire Cirou, sous la protection de Louis-Henri prince de Condé, cette manufacture obtint des lettres patentes, le 5 octobre

1735. Son but était l'imitation de la porcelaine coréenne, dont le prince possédait une remarquable collection, et il fut pleinement atteint ; sur un émail d'étain on voit courir les plantes orientales, gravir l'écureuil et s'étaler la haie, en tons variés mais un peu froids. Plus tard,

Fig. 52. — Théière en porcelaine de Chantilly, coll. A. J.

on renonça à l'émail opaque et les fleurs façon Saxe, les décors genre Sèvres se fondirent dans une couverte vitreuse semblable à celle de Mennecy. La marque constante de Chantilly a été un cor de chasse d'abord tracé en rouge avec beaucoup de soin, puis esquissé rapidement en bleu et accompagné de lettres indiquant les noms des décorateurs.

Les successeurs de Cirou furent Antheaume, Potter, Raynal et Lallement.

MENNECY-VILLEROY, 1735. C'est au lieu dit les *Petites-Maisons*, dans la terre du duc de Villeroy et sous sa

protection, que François Barbin établit cette fabrique. La pâte en est fine et translucide, le vernis lisse et uni; quant aux peintures, elles abordent tous les genres depuis le décor archaïque de Chantilly, les bouquets de

Fig. 53. — Porcelaine de Mennecy,
coll. A. J.

style français, jusqu'aux riches compositions de Sèvres avec fonds variés et rehauts d'or. Malgré les défenses de Sèvres, Mennecy a fait bon nombre de figurines coloriées et quelques biscuits d'une importance remarquable. La marque de tous les produits est celle-ci :

·D·V· ·D·V· Tracée en couleur ou en or, elle indique les plus anciens produits; faite en creux dans la pâte, elle est plus fréquente et plus voisine de nous. Barbin eut pour successeurs Jacques et Julien, qui conservèrent

l'établissement jusqu'à l'expiration du bail des bâtiments en 1773. Ils transportèrent alors leur matériel à Bourg-la-Reine.

Fig. 51. — Pot à lait de Mennecy,
coll. A. J.

Paris, faubourg Saint-Antoine. Réaumur mentionne une manufacture de porcelaine commune en ce lieu, vers 1759. Ses produits sont encore indéterminés.

Vincennes, 1740. En voyant se développer à l'étranger l'industrie des poteries translucides, le pouvoir s'inquiétait et aspirait à créer chez nous une concurrence sérieuse, à la Saxe surtout. Les frères Dubois, anciens élèves de Saint-Cloud, vinrent, en 1740, offrir à M. Orry de Fulvy, intendant des finances et frère du ministre de Louis XV, de lui révéler le secret d'une nouvelle porcelaine. On leur donna un laboratoire à Vincennes et

l'on pourvut aux dépenses de leurs essais. Après trois ans de simulacres de travaux qui avaient coûté 60,000 fr., il fallut les chasser. Gravant, l'un de leurs ouvriers, avait suivi les essais avec intelligence, et, par ses expériences personnelles, il obtint une porcelaine tendre dont il céda le secret à M. Orry de Fulvy.

Fig. 55. — Seau à rafraîchir, porcelaine de Vincennes, coll. de M. le duc de Martina.

Tel fut le point de départ de la manufacture royale. D'abord on forma, en 1745, une compagnie composée de huit commanditaires et garantie par un privilége délivré sous le nom de Charles Adam. Celui-ci s'étant plaint du tort que lui faisait la contrefaçon des fleurs, on révoqua son privilége, en 1752, pour le transférer à Éloy Brichard.

En 1753, le roi s'intéresse pour un tiers dans les frais de l'établissement qui prend le titre officiel de *manu-*

facture royale de porcelaine de France. On avait marqué jusque-là de deux L croisés parfois avec un point au milieu ; dès ce moment la marque devient obligatoire et elle doit être accompagnée d'une lettre servant de chronogramme, A pour 1753, B pour 1754 et ainsi de suite. En même temps des mesures sont prises contre les contrefacteurs et la protection s'établit sur des bases sérieuses.

Un immense développement dans la production fut le résultat de l'organisation nouvelle; aussi, la société se trouvant trop à l'étroit, résolut de quitter Vincennes pour s'établir chez elle ; on acheta à Sèvres un vaste terrain sur lequel était la maison de Lully et on y fit construire les bâtiments où se trouve encore la manufacture.

Sèvres, 1756. A partir de l'époque de ce changement le nom même de Vincennes fut oublié et les anciens produits comme les nouveaux prirent le nom de *Sèvres*. La protection augmenta encore ses rigueurs en restreignant les droits des autres usines; la sculpture, la peinture et l'or leur étaient interdits, elles ne pouvaient produire que de la vaisselle en camaïeu. Depuis le 1er octobre 1759, Boileau dirigeait au nom du roi, devenu seul propriétaire, et le privilége ainsi assuré, il ne s'occupait plus que de perfectionner les ouvrages et surtout de chercher la pâte dure. Nous dirons, à l'histoire de cette dernière, comment les éléments en furent découverts.

Dès son origine la manufacture royale de porcelaine

de France s'adonna à la production des fleurs coloriées, destinées à garnir les lustres, les girandoles et les bronzes dorés ; elle créa en même temps les vases de grande ornementation, des formes les plus élégantes et les plus variées ; la salle des modèles, reformée par M. Riocreux, peut seule donner une idée de leur nombre et de leur importance. Cette même salle montre aussi la plupart des groupes et figures qui s'exécutaient en biscuit, c'est-à-dire en pâte de porcelaine sans couverte. Falconnet, Pajou, Clodion, Boizot, La Rue et nombre d'autres modeleurs, exécutaient ces figures. Duplessis, orfèvre du roi, composait les modèles de vases. Bachelier surveillait toutes les parties d'art et dirigeait les peintres qui, sur des cartons spéciaux où d'après des tableaux célèbres, exécutaient ces figures grassement modelées, douces de ton, fondues dans le vernis perméable, qui donnent à la pâte tendre sa supériorité.

Les chimistes avaient d'ailleurs largement contribué à l'éclat des ouvrages de grand luxe en créant des couleurs splendides pour les fonds ; le plus ancien, le *bleu de roi*, plus riche qu'une pierre précieuse, se montre tantôt marbré et semé de veinules d'or comme une lazulite, tantôt uni et relevé d'arabesques en or de relief. En 1752, Hellot découvrait ce charmant fond céleste obtenu du cuivre et qu'on nomme *bleu turquoise;* de la même époque à 1757, Xzrowet trouvait le *rose carné* dit *Pompadour*. En même temps apparaissaient le *violet pensée*, le *vert pomme* ou *vert jaune*, le *vert pré* ou *vert anglais*, le *jaune clair* ou *jonquille*, et ces tons, combinés de mille manière, associés aux fleurs,

Fig. 56. — Vases en porcelaine tendre de Sèvres, coll. de M^{me} la baronne James de Rothschild.

aux sujets, aux emblèmes, rendaient sans pareille la variété des œuvres sorties de l'établissement.

Au moment où Sèvres devint la propriété du roi, Boileau, nous l'avons dit, fut nommé directeur; en 1773 Parent lui succéda et fut remplacé en 1779 par Régnier, qui fut emprisonné en 1793. Des commissaires membres de la Convention administrèrent alors, abandonnant à Chanou l'inspection des travaux. Celui-ci fut remplacé, sous le Directoire, par un triumvirat composé de MM. Salmon, Ettlinger et Meyer, qui restèrent en fonctions jusqu'en 1800, époque de l'avénement d'Alexandre Brongniart. A sa mort, survenue en 1847, ce savant eut pour successeur M. Ebelmen, trop tôt enlevé à la manufacture et aux sciences. Aujourd'hui c'est M. Regnault, autre illustration des sciences physiques, qui dirige l'établissement.

De 1753 à 1792 la date des ouvrages est indiquée, nous l'avons dit déjà, par une lettre de l'alphabet; A est la première année, B la seconde, etc., la lettre Q ou la comète exprime 1769. Z venant clore la série en 1777, on double les lettres et AA marque 1778, comme OO indique 1792. Nous ne poursuivrons pas, la pâte tendre n'étant plus guère qu'un accident à cette époque; les autres marques se trouveront à la pâte dure.

Nous allons donner ici la liste des peintres et décorateurs de la période ancienne avec la marque assignée à chacun d'eux.

MONOGRAMMES :

A A Asselin, portraits, miniatures.

B. Bar, bouquets détachés.

— Boulanger, bouquets détachés. (Même initi[ale] peu plus étroite.)

BD Baudouin, ornements, frises.

Bn Bulidon, bouquets détachés.

C. Castel, paysages, chasses, oiseaux.

ch. Chabry, miniatures, sujets pastoraux.

C.m. Commelin, bouquets, guirlandes.

C.p. Chapuis aîné, fleurs, oiseaux, etc.

D. Dusolle, bouquets détachés.

PORCELAINE TENDRE. 269

DR. Drand, chinois, dorure.

DT. Dutanda, bouquets, guirlandes.

C. Couturier, dorure.

F Falot, arabesques, oiseaux, papillons.

f. Levé (Félix), fleurs, chinois.

f. Pfeiffer, bouquets détachés.

fB Barrat, guirlandes, bouquets.

fx Fumez, fleurs, arabesques.

Gd. Gérard, sujets pastoraux, miniatures.

Gt. Grémont, guirlandes, bouquets.

L Hunny, fleurs.

L ou LR. La Roche, bouquets, attributs.

hc. Héricourt, guirlandes, bouquets d

HP. Prévost, dorure.

J. Jubin, dorure.

j.c. Chapuis jeune, bouquets détachés

JD Chanou (Madame), née Juli fleurs détachées, frises légères.

Jh Henrion, guirlandes, bouquets d

J. n. Chavaux fils, dorure, bouquets d

jt. Thevenet fils, ornements, frises.

K. Dodin, figures, sujets, portraits.

PORCELAINE TENDRE.

L L Levé père, fleurs, oiseaux, arabesques.

LB. LB. Le Bel jeune, guirlandes, bouquets.

L$^{e}_{.}$ Le Bel aîné, figures et fleurs.

LG. LG. Le Guay, dorure.

LL LL Lecot, chinois, etc.

LP Parpette (Mademoiselle Louison), fleurs détachées.

LR. ou H. La Roche, bouquets, guirlandes, attributs.

M. Massy, fleurs et attributs.

M:m Michel, bouquets détachés.

M Moiron fils, bouquets détachés.

M. Morin, marines, sujets militaires, amours.

MB mb Bunel (Madame), née Buteux, bouquets.

N. Aloncle, oiseaux, animaux, attributs.

nq. Niquet, bouquets détachés.

P Parpette, fleurs.

p. Pierre aîné, fleurs, bouquets détachés.

Pb PB Boucot, fleurs, oiseaux, arabesques.

P.j. Pithou jeune, figures, fleurs, ornements.

Pk. Pithou aîné, portraits, sujets d'histoire.

PT P.7. Pierre jeune, bouquets, guirlandes.

R. Girard, arabesques, chinois, etc.

PORCELAINE TENDRE

RB. — Maqueret (Madame), née Bouillat, bouquets.

RL. — Roussel, bouquets détachés.

S. — Mérault aîné, frises diverses.

Sc. — Binet (Madame), née Sophie Chanou, guirlandes, bouquets.

SD. — Nouailher (Madame), née Sophie Durosey, fleurs détachées, frises légères.

Sh — Schadre, oiseaux, paysages.

T. — Binet, bouquets détachés.

V. — Vandé, dorure, fleurs.

Y t — Gérard (Madame), née Vautrin, bouquets, frises légères.

H. — Hilken, figures, sujets pastoraux.

W. — Vavasseur, arabesques, déchirés, etc.

X. Grison, dorure.

X Micaud, fleurs, bouquets, cartels.

y. Bouillat, fleurs, paysages.

z. Joyau, bouquets détachés.

5 Carrier, fleurs.

6 Bertrand, bouquets détachés.

9. Buteux fils, aîné, bouquets détachés.

9. Mérault jeune, bouquets, guirlandes.

2000 Vincent, dorure.

PORCELAINE TENDRE.

CHIFFRES ET EMBLÈMES DIVERS

Fig. 57. — Porcelaine tendre de Sèvres, coll. A. J.

 Armand, oiseaux, fleurs, etc.

 Rocher, figures.

 Taillandier, bouquets, guirlandes.

 Vieillard, attributs, ornements.

 Dieu, chinois, fleurs chinoises, dorure.

△ Buteux fils, jeune, sujets pastoraux, enfants, etc.

 Capelle, frises diverses.

Noël, fleurs, ornements.

Ledoux, paysages et oiseaux.

Bienfait, dorure.

Caton, sujets pastoraux, enfants, portraits.

Xzrowet, arabesques, fleurs.

Sinsson, fleurs, groupes, guirlandes.

Buteux père, fleurs, attributs.

Gomery, oiseaux.

Leguay, miniatures, enfants, chinois.

Fontelliau, dorure.

Mutel, paysages.

Rosset, paysages, etc.

PORCELAINE TENDRE.

 Evans, oiseaux, papillons, paysages.

 Cardin, bouquets détachés.

 Thevenet père, fleurs, cartels, groupes.

 Cornaille, bouquets détachés, fleurs.

 Chulot, attributs, fleurs, arabesques.

 Chavaux père, dorure.

 Catrice, fleurs, bouquets détachés.

 Choisy (de), fleurs, arabesques.

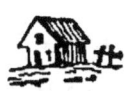 Anteaume, paysages et animaux.

 Bouchet, paysages, figures, ornements.

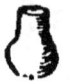 Pouillot, bouquets détachés.

⚹ Aubert aîné, fleurs.

○ Sioux jeune, fleurs et guirlandes en camaïeu.

▫ Tardy, bouquets détachés.

• •• Tandart, groupes de fleurs, guirlandes.

•••• Théodore, dorure.

∴• Fontaine, attributs, miniatures.

⁙ Sioux aîné, bouquets détachés, guirlandes.

°°°° Raux, bouquets détachés.

SCEAUX, 1755. On a vu, page 59, que la faïence avait été faite à Sceaux avant la porcelaine ; la date qui est inscrite ici n'a donc rien de sûr. Ce qu'on peut affirmer, c'est que, sous la protection du duc de Penthièvre, Chapelle obtint rapidement une pâte tendre, semblable à celle de Mennecy pour l'aspect, et dont le décor rivalise souvent de finesse avec celui de Sèvres. Des oiseaux sur terrasse, des groupes d'Amours dans des nuages, de gracieux bouquets, se montrent sur des pièces bien travaillées et convenablement blanches. La S·X marque, presque toujours gravée en creux, est

et plus rarement une ancre par allusion au grand amiral de France.

Orléans, 1753. Nous avons dit, page 139, quels furent les commencements de la fabrique royale d'Orléans, et comment la marque couronnée semble avoir été réservée à la *faïence de terre blanche purifiée*. Lorsque Gérault-Daraubert imagina de faire de la porcelaine tendre, il adopta, nous ne savons pourquoi, un lambel de trois pendants sous lequel est un C. Pourtant le privilége royal persistait à ce moment (1755), puisque, en 1771, il fut même prorogé de quinze ans.

La porcelaine tendre d'Orléans, fabriquée d'abord avec les argiles des environs de Paris, puis avec les terres de Saint-Mamers et de la Loire, est blanche, translucide et semblable à celles de Mennecy, Sceaux, etc. Quelques décors ont été fondus dans son vernis fluide ; d'autres sont émaillés à la surface avec un cobalt vif et pur. La plus grande pièce que nous connaissions appartient à madame Furtado. Mais il existe probablement dans les collections des ouvrages anonymes non moins importants ; ainsi on a fait des fleurs naturelles et de caprice en grande quantité, et nous n'avons vu aucune pièce montée qu'on pût attribuer à Orléans.

On y a fait aussi des figures et groupes peints et en biscuit ; mais nous ne savons pas si cette fabrication s'applique pour une part à la pâte tendre, dont voici la marque :

Étiolles, 1768. Un sieur Monnier avait obtenu, en 1768, l'autorisation d'élever une fabrique de porcelaine à Étiolles, près Corbeil. La marque déposée à Sèvres

consistait dans les lettres MP conjuguées. Dans ses premiers tâtonnements, Monnier essaya de la porcelaine tendre imitée de celle de Saint-Cloud ; nous en possédons une petite pièce signée :
plus tard il fit de la pâte dure.

La Tour d'Aigues, 1773. M. de Bruni, baron de la Tour d'Aigues, qui avait établi dans son château la remarquable fabrique de faïence dont nous avons parlé page 155, sollicita, en 1773, l'autorisation de faire de la porcelaine. Il réussit, nous n'en saurions douter, car nous avons rencontré dans les collections privées un certain nombre de spécimens en pâte tendre et en pâte dure, marqués d'une tour, et qui ne peuvent être attribués qu'à cette usine. Seulement, une difficulté se présente pour les porcelaines tendres ; c'est que Peterinck, de Tournay, a pendant quelque temps figuré lui-même une tour sur ses produits.

Les porcelaines de la Tour d'Aigues nous paraissent très-caractérisées par leur style ; elles portent des fleurs et bouquets très-bien peints en émaux vifs rappelant le genre de Sèvres ; elles ont, en un mot, un aspect français bien déterminé. Les pièces à la tour de Tournay sont habituellement très-translucides et peintes en émaux excessivement pâles et comme lavés ; on y voit des oiseaux sur terrasse, d'une forme et d'un plumage complétement inventés, rappelant les premières époques de la Saxe ou le genre chinois des étoffes et tentures du dix-huitième siècle.

Bourg-la-Reine, 1773. C'est là que Jacques et Julien

transportèrent le matériel de Mennecy. Ils y continuèrent les mêmes errements que dans l'ancienne fabrique ; seulement leur marque en creux BR dans la pâte devient celle-ci :

Arras, 1784. M. de Calonne, intendant de la Flandre et de l'Artois, avait été frappé du tort que faisait à nos établissements céramiques l'énorme importation des porcelaines communes de Tournay ; l'idée lui vint de créer une concurrence à l'établissement des Pays-Bas, et il fournit des subsides aux demoiselles Deleneur, marchandes de faïence à Arras, pour les aider à élever une porcelainerie. Le succès ne couronna pas l'entreprise ; les ouvrages, généralement beaux, ne pouvaient sans doute être livrés à un prix assez bas pour remplacer sur le marché la porcelaine de Tournay. Après quatre ou cinq ans, la fabrique ferma ; sa marque consistait dans les lettres A R, parfois accompagnées d'un chiffre de décorateur.

Valenciennes, 1785. Une pièce tendre, faite sans doute à titre d'essai, est sortie de cette fabrique, spécialement livrée à la poterie kaolinique. Elle est classée dans la collection de M. le docteur Lejeal.

Les fabriques dont nous venons de donner la liste chronologique ne sont pas les seules qui aient, en France, abordé l'emploi de la pâte tendre ; le succès des Chicanneau à Saint-Cloud devait exciter l'émulation de beaucoup d'industriels, et l'on rencontre, sur la pâte de cette usine et avec son décor, les marques diverses que nous donnons ici :

A Soucoupe trembleuse, aspect de Saint-Cloud.

j2 B Tasse et soucoupe à lambrequins, bordures à filet et non dentées.

⚔ Sucrier couvert, décor de bordures, arabesques losangées, bouquets et vases du genre de la Saxe, à formes contournées, en beau bleu, sur une pâte jaune, fendue et manquée.

S P Assiettes à vernis jaune, tenant le milieu entre la terre de pipe et la pâte tendre; bordures roses déchiquetées; bouquets polychromes, grassement peints. Marque attribuée faussement à Sceaux. La fabrique a fait aussi de la porcelaine dure.

PORCELAINE TENDRE ARTIFICIELLE

FABRIQUES ÉTRANGÈRES

Tournay, Pays-Bas. Le sieur Peterynck, natif de Lille, reprit en 1748 la manufacture de faïence que dirigeait, à Tournay, Pierre-François-Joseph Fauquez. Celui-ci, propriétaire d'un établissement à Saint-Amand, voulut rester français, et quitta Tournay au moment où le traité d'Aix-la-Chapelle enleva cette ville à la France.

Mais Peterynck avait de hautes visées; il cherchait à établir en Belgique la porcelaine tendre et, le 3 avril 1751, il obtint, pour trente années, le privilége pour

l'exploitation d'une manufacture de porcelaine, faïence, grès d'Angleterre et brun de Rouen.

La pâte de Peterynck, et c'est ce qui causa l'immense succès de ses produits, diffère un peu de celle des usines françaises ; c'est un mélange de marne argileuse et d'argile figuline ayant une fritte pour fondant ; elle a par suite une grande ténacité, et résiste bien à l'usage.

Préoccupé de ce qui se faisait autour de lui, Peterynck a varié la forme de ses travaux ; les premiers rappellent le style primitif saxon ; avec des émaux pâles, presque lavés, il exécute des oiseaux imaginaires posés sur terrasse ou des fleurs ornemanisées ; ce sont les ouvrages de ce genre qui portent une tour, accompagnée parfois, comme sur une pièce de la collection Gasnault, des deux épées cantonnées de croisillons qui devient la marque générale de la fabrique. Il est nécessaire d'établir ici une distinction ; la tour dont nous venons de parler, semblable à celle figurée p. 280, est tout à fait une exception ; une autre, beaucoup plus fréquente et connue dans le commerce sous le nom de *Tour aux oiseaux*, marque les ouvrages de choix de la première et de la seconde époque ; voici la figure de cette tour :

Le second système est un compromis entre l'art oriental et la décoration saxonne ; ce sont des fleurs et des personnages chinois en couleurs vives où domine un rouge de fer intense. Plus tard, on trouve des fleurs charmantes dans le goût allemand et français ou même des imitations complètes de pièces de Sèvres.

Quant à la fabrication commune et d'usage, on négligeait de la marquer autrement que par des lettres de séries, pour la facilité de la commande.

Marieberg. Suède. Un ouvrier sorti de nos petites fabriques alla porter ses connaissances en Suède. Les ouvrages qu'il a produits sont tellement conformes au type qu'on ne parvient à les reconnaître qu'au moyen de la marque, composée d'un M et d'un B conjugués. Sèvres possède un échantillon de cette fabrication curieuse, et l'Exposition universelle en a montré quelques autres.

Nuremberg en Bavière. Voilà une fabrique dont l'existence nous paraîtrait bien douteuse, si elle n'était affirmée par M. Von Hoffers, directeur du musée de Berlin. C'est un faïencier connu, Christophe Marz, dont nous avons décrit les produits page 201, qui aurait fondé la fabrique avec l'aide de Conrad Romeli. Ces faits ressortent des inscriptions placées derrière deux des six plaques de porcelaine tendre qui sont réunies au musée royal de Prusse, et que nous n'avons pas vues. Or, ce que l'on a publié sur ces plaques ne peut qu'exciter le soupçon et faire ajourner un jugement définitif; quatre d'entre elles représentent les évangélistes; les deux autres offrent le portrait de chacun des deux céramistes avec cette mention :

Herr Christoph Marz, anfanger dieser allherlichen nurnbergeschen Porcelaine-fabrique. An. 1712. Ætatis suæ 60, c'est-à-dire : *Monsieur Christophe Marz, fondateur de cette magnifique fabrique nurembergeoise de porcelaine. An 1712, de son âge la 60ᵉ année.* D'abord

Marz né en 1660 avait 52 ans seulement en 1712, et non 60. Mais passons. La plaque décorée du portrait de Romeli va nous en montrer bien d'autres ; à moins de 250 pages de distance, nous avons deux versions de ses légendes ; les voici :

Herr Johann Conradt Romeli, anfanger dieser allhiesigen Porcelaine-faberique, an. 1712. In Gott verschieden, an. 1720. Ætatis suæ 1672. Nürnberg, Georg. Tauber, bemahlt, anno 1720, 22 november. En français, *Monsieur Jean-Conrad Romeli, fondateur de la magnifique fabrique de porcelaine de ce lieu. An 1712, décédé en Dieu an 1720, de son âge la 1672ᵉ année. Nuremberg. Georges Tauber a peint en 1720, 22 novembre.* Dans la seconde version on trouve : *Ætatis suæ 16 M.* : *de son âge le seizième mois* ; le choix est difficile entre ces leçons ; un homme de 1672 ans est bien vieux pour s'occuper de la recherche d'une poterie nouvelle ! Un enfant de 16 mois est trop jeune ; d'ailleurs Romeli, qui fondait son usine en 1612, et mourait en 1720, devait compter au moins 8 ans. Est-ce donc 16 ans qu'il faut lire? dans ce cas il aurait découvert la pâte tendre à 8 ans!

On le voit, ce n'est pas avec les éléments actuels de discussion que la question peut être résolue. Comment! deux céramistes ont travaillé en commun de 1712 à 1720, l'un d'eux a survécu onze ans à son associé et pendant tout ce temps il serait sorti de l'usine *six plaques* seulement d'un produit nouveau et intéressant? Cela est improbable, nous dirons même impossible ; Marz, possesseur du secret, Tauber qui constatait la magnifi-

cence du procédé, ne l'auraient pas laissé mourir dans l'ombre quand l'Europe tout entière en poursuivait la découverte.

§ 2. — Porcelaine tendre naturelle.

PORCELAINE TENDRE NATURELLE OU ANGLAISE

Il n'y a pas de science sans l'ordre et la méthode; le caractère spécial de la porcelaine anglaise, c'est l'union des éléments naturels ou kaoliniques aux sables, au silex, aux marnes et aux glaçures vitreuses, qui constituent la poterie tendre artificielle. Il est vrai qu'on a imaginé successivement l'emploi de ces diverses substances; dans le principe, la porcelaine anglaise a été purement artificielle. Toutefois, Alex. Brongniart a rendu un service en distinguant cette céramique de ses congénères.

Comment a commencé la fabrication? Cela est assez difficile à dire. Là, comme dans beaucoup d'autres contrées, les pièces non décorées venues de l'extrême Orient, ont été curieusement étudiées, et, avant d'en imiter la pâte, on a essayé de les orner en couleurs vitrifiables. Nous connaissons bon nombre de ces ouvrages mixtes, et une pièce de la collection de M. Bigot nous a permis d'en constater l'authenticité, puisqu'elle reproduit les mêmes peintures sur une pâte tendre d'essai, d'une excessive transparence, voisine de la vitrification.

Malheureusement aucun indice ne permet de mettre le nom d'un centre connu sur cet objet, et il demeure toujours douteux si Bow plutôt que Chelsea peut réclamer l'invention de la poterie translucide anglaise.

Bow ou Stratford-le-Bow. Pour beaucoup d'auteurs cette fabrique serait la première en date ; ses ouvrages, d'une pâte assez grossière et peu blanche, ne se prêtant pas à la peinture, c'est dans les reliefs et les simples camaïeux que les artistes auraient cherché leurs effets. On considère généralement comme typiques certains vases tourmentés de forme où figure une abeille, souvent sculptée très-finement.

Un bol fait par Thomas Craft, l'un des peintres de l'établissement, sort de cette donnée habituelle et imite le style japonais ; une note annexée à la pièce donne sa date (1760), et de curieux détails sur l'usine, qui fut dirigée par MM. Crowther et Weatherby jusque vers 1790. Les marques à peu près certaines de Bow sont les deux signes suivants :

Chelsea, près Londres, semble toutefois pouvoir réclamer la priorité pour la poterie translucide ; à nos yeux, d'abord, c'est de là que seraient sorties, les surdécorations de pièces orientales, et l'essai de la collection Bigot dont il a été question plus haut. M. A. V. Franks restitue même à Chelsea l'une des pièces *à abeille* données à Bow, puisque, avec un triangle, marque attribuée à cette dernière fabrique, on lit : *Chelsea*, 1745. A cette époque, l'usine florissait sous la direction d'une compagnie commerciale ; suivant certaines traditions, les Elers

n'auraient pas été étrangers à sa fondation vers 1730. De 1750 à 1765 elle avait acquis toute sa perfection par les soins d'un étranger, M. Sprémont. Les groupes, les vases ornementés peuvent rivaliser avec ce que la France et la Saxe produisaient de plus élégant.

Les premiers ouvrages de Chelsea semblent n'avoir pas été marqués ; plus tard, une ancre a été le seing habituel, elle est tantôt en relief dans la pâte et entourée d'un cercle, tantôt peinte en rouge ou en or, sous des formes diverses. Le triangle et une sorte de croix accompagnant l'ancre sont moins ordinaires.

Derby. Duesbury paraît avoir fondé cette manufacture en 1750, en employant des ouvriers et des artistes venus de Bow et de Chelsea. En 1770, les deux fabriques de Derby et Chelsea furent même complétement réunies. Les premiers travaux de Derby furent quelquefois marqués d'un D ; plus tard, lors de la réunion, on adopta la même lettre traversée par l'ancre ; enfin, vers 1780, Duesbury adopta, sous le nom de *Crown Derby*, les signes ci-contre, qui furent continués par son successeur Bloor jusqu'en 1830. Derby a fait des fines porcelaines et des figurines et biscuits, qui n'ont rien à redouter de la comparaison avec les groupes de la Saxe et de Sèvres.

Worcester. C'est au docteur Wall, chimiste distingué, qui s'était beaucoup occupé de la recherche des matériaux de la porcelaine, qu'on doit la fondation, en 1751, de cette fabrique établie sous la raison : *Wor-*

cester porcelain Company. On y faisait de la pâte tendre, au moins jusqu'à la mort de Wall en 1776. A cette époque, Cookvorthy avait trouvé les éléments de la poterie chinoise, et l'on mena de front les deux genres.

Wall inventa, dit-on, le procédé d'impression *sur biscuit*, et obtint ainsi des vases bleus imitant la porcelaine japonaise au point de faire illusion.

Les premiers ouvrages de Worcester sont d'une pâte un peu jaunâtre, mais crémeuse et s'harmoniant au mieux avec les couleurs vives de la palette orientale; la plupart portent un cachet imité de l'extrême Orient ou de fausses inscriptions chinoises; quelques pièces, faites sous la direction du docteur Wall, sont signées de l'initiale de son nom; mais la marque la plus constante est un croissant plein. Cette autre est attribuée à Richard Holdshipp. En 1785, M. Thomas Flight, ayant acheté l'usine, joignit son nom au croissant; le roi visita la fabrique en 1788, et certaines pièces rappellent, par l'adjonction d'une couronne aux deux autres signes, cette circonstance. Flight et Barr, reprenant la direction en 1793, signèrent de leur nom aussi surmonté de la couronne.

CAUGHLEY, près Broseley. Cette porcelainerie du Shropshire remonte à une date antérieure à 1756. Les premiers spécimens connus sont encore assez rudimentaires; mais en 1776 de notables progrès étaient accomplis, et Turner, chimiste distingué et bon dessinateur, acheva, vers 1780, de mettre la manufacture en

relief; il crut même avoir découvert le secret de l'impression en bleu, et prit de grandes précautions pour garder le monopole de ce procédé exploité déjà ailleurs.

Les marques de Caughley sont très-variées; le mot *Salopian* ou un S se rencontrent quelquefois; les signes suivants : ou des chiffres ornés se voient sur d'autres spécimens; enfin, le nom de Turner existe sous un plat à paysage de la collection Reynolds. Un croissant au trait est aussi attribué à Caughley, mais il y a souvent confusion entre les pièces de cette usine et celles de Worcester où l'on a décoré des blancs du Shropshire. En 1799 Caughley, devenue la propriété de M. John Rose, fut transférée à Coalport.

Plymouth. William Cookworthy, qui avait vu entre les mains d'un Américain des pierres à porcelaine trouvées en Virginie, se mit à étudier le sol anglais, et découvrit, près d'Helstone, en 1755, du kaolin véritable; peu après, Saint-Austell lui fournit le petuntsé, en sorte que, vers 1760, il put monter une usine à porcelaine dure dont lord Camelford avait fait les frais et qui obtint en 1768 une patente spéciale. Cookworthy vendit sa patente, en 1772, à M. Richard Champion de Bristol, et bientôt la fabrication cessa.

La marque de Plymouth consiste dans la figure astronomique de Jupiter, l'un des signes de l'ancienne chimie, quelquefois accompagnée de chiffres.

Bristol. Richard Champion, marchand de cette ville, éleva une usine à pâte dure dès qu'il eut acquis la patente de Cookworthy, et joignit cette fabrication à celle qu'on exploitait déjà à Castle-Green. Les produits, remarquables pourtant, n'eurent qu'un succès difficile; en 1785 Champion vendit à M. Thomas Flight, de Hackney, qui transféra ensuite l'établissement à Flight et Barr.

La marque fondamentale de Bristol consiste en deux traits croisés ✕ +, accompagnés parfois de dates et de lettres; on trouve des pièces signées de ces autres figures:

§ 5. — Porcelaine mixte ou italienne.

PORCELAINES HYBRIDES OU MIXTES

Ce nom a été donné par Al. Brongniart aux poteries translucides de l'Italie et de l'Espagne dont la plupart sont composées d'une argile très-différente du kaolin granitique, et dont quelques-unes ont pour élément infusible une magnésite.

La Toscane, on l'a vu dans le précédent volume, a eu la gloire d'essayer, dès le seizième siècle, la production de la poterie translucide; les germes de cette invention se développèrent rapidement, et dans peu on n'en saurait douter, l'histoire céramique de l'Italie prendra des développements inattendus.

Doccia. C'est dans les environs de la ville et dans un

palais bâti sur l'emplacement de la maison du sculpteur Bandinelli, que le marquis Carlo Ginori fonda, en 1735, cette importante usine. Les premiers essais sont bis, fendillés, granuleux et décorés en bleu noirâtre au moyen de patrons découpés à jour : c'est l'enfance de l'art. Mais bientôt, la pâte s'épure et des modeleurs habiles en font saillir de délicats sujets en bas-relief ; les peintres animent ces compositions par l'artifice d'une coloration douce et savante ; dès lors la voie de la fabrique est trouvée, elle se spécialise dans la production des plaques et des vases à reliefs. Les modeleurs dont le nom est venu jusqu'à nous sont Gaspero et Giuseppe Bruschi et Giuseppe Ettel. Les peintres étaient, pour la miniature, Angiolo Fiaschi, Rigacci et Giovan. Battista Fanciulacci ; pour le paysage, Antonio Smeraldi, Giovan, Giusti, Carlo Ristori, et pour les fleurs Antonio Villaresi.

La marque de Doccia est une étoile à six rayons, tirée des armoiries de la famille Ginori ; mais les céramistes actuels l'ont éclipsée et ternie en l'appliquant sur des contrefaçons des anciens ouvrages. Les curieux ne doivent plus acheter qu'en tremblant les pièces inscrites de ce signe.

Vineuf, près Turin. Nous parlerons plus loin de cette fabrique, parce qu'en effet elle a produit surtout de la pâte dure ; il n'est pourtant pas certain qu'il n'y entre pas aussi des argiles magnésiennes.

Le Nove, près Bassano. Nous avons dit plus haut à quelle perfection cette usine lombarde avait poussé la faïence. Ses porcelaines sont non moins remarquables ; nous avons pu voir, dans la collection Reynolds, une

PORCELAINE TENDRE. 205

écuelle couverte à sujets de personnages de la plus remarquable exécution ; des jardinières non moins belles portaient en outre les armoiries des Tiepoli et d'autres familles illustres. Mais, la plus importante pièce est un vase éventail, forme de Sèvres, dont les côtes et les moulures éclatent sous l'abondance d'une fine ornementation d'or, tandis que des médaillons renferment des vues du port de Venise, animées par des groupes de promeneurs et de marchands orientaux. En dessous on lit : *Giont. Marconi pinxi*, puis vient la marque : ✴ NOUE. Est-ce, comme à Sèvres, une sorte de date par allusion à la comète de 1769 ? Le signe habituel est une étoile à six rayons.

Venise. Voici une fabrique dont les poteries translucides devraient peut-être prendre rang après celles des Médicis. On se rappelle ce que nous avons dit dans le volume précédent, touchant les offres faites par le duc de Ferrare à un artiste vénitien pour venir faire de la porcelaine dans ses États. Sans doute les secrets du vieillard ne furent pas perdus, car nous trouvons des vases en porcelaine vénitienne empreints des caractères de l'ornementation du dix-septième siècle. Le plus important est une magnifique gourde de chasse appartenant à M. le baron Dejean, les autres font partie de la collection de M. le duc de Martina. La pâte est un peu bise et granuleuse ; mais elle se prête aux plus délicats moulages et son vernis est bien glacé. Le décor est en noir et or et d'une excessive finesse d'exécution ; l'or fait relief. C'est le métal, pur et chaud de ton, que les céra-

mistes nomment *or de ducats*. Avec ces éléments, les Vénitiens ont représenté des sujets mythologiques entourés d'arabesques, de fonds quadrillés, de baldaquins à riches pendentifs, de pur style Louis XIV.

La fabrique qui a produit cela est la première en date et elle a persisté longtemps, car nous revoyons ses ouvrages ornés de peintures chinoises polychromes à tons vifs, et de bouquets d'un goût particulier dont cette charmante écuelle donnera l'idée exacte. Mais, des

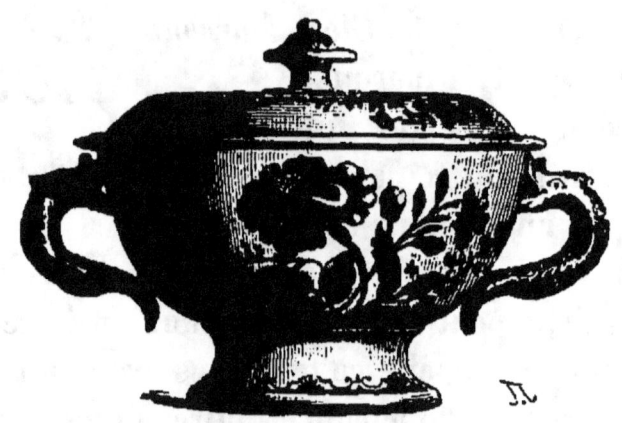

Fig. 58. — Coupe, porcelaine de Venise, coll. de M. le duc de Martina.

ouvrages à reliefs, des statuettes, des candélabres, nous montrent une porcelaine toute différente, presque transparente tant elle est vitreuse, et qui est certainement sortie d'un autre atelier que la première; sa date est ancienne, car nous y rattachons une délicieuse coupe décorée, en camaïeu rose, d'une figure de l'automne; des bordures à fleurs et oiseaux de style Louis XIII en fixent l'époque, et voici ce que nous apprend une inscription tracée en dessous : *Lodouico Or-*

tolani veneto dipins nella fabrica di Porcelana in Veneti... on peut croire qu'une transformation a eu lieu dans cette fabrication et que c'est elle qui a versé dans le commerce les vaisselles et les vases caractérisés par une marque uniforme, l'ancre en rouge, quelquefois accompagnée de lettres.

La formule : *Venetia* semble appartenir aux premières pièces marquées sorties de l'établissement, elle est plus rare que l'ancre.

Este. M. le marquis d'Azeglio et M. Reynolds possèdent des pièces inscrites de ce nom, et qui ont certaines analogies avec les porcelaines de Naples ; ce sont de grandes saucières à reliefs dont l'anse se termine par un buste de femme ; la coupe de dessous, en forme de coquille, est relevée de coraux vivement colorés en rouge.

M. Charles Davillier, qui a recueilli des documents sur cette fabrique, doit publier un travail qui sera attendu avec impatience.

Naples. C'est à Capo di Monte que Charles III forma, en 1736, un atelier pour la fabrication de la porcelaine tendre, atelier dont les travaux n'ont rien de commun avec ceux de l'Allemagne, mais sont essentiellement nationaux ; si la reine Amélie de Saxe était portée d'un vif intérêt pour les œuvres céramiques, Charles III ne lui cédait en rien et travailla même personnellement avec ses artistes.

Les premières porcelaines de Capo di Monte sont une

imitation si parfaite des plus fins produits japonais qu'on peut méconnaître la nationalité de ceux qui ne sont point inscrits de ce signe le seul usité d'abord. Plus tard, une fleur de lis lui fut substituée ; mais il faut apporter une saine critique dans l'examen des porcelaines signées ainsi, car les unes sont napolitaines et les autres espagnoles ; les deux premières marques sont en bleu ; l'autre est obtenue en relief au moyen d'un cachet

Les ouvrages de style essentiellement napolitain se spécialisent par des formes un peu tourmentées et par des reliefs où figurent notamment des coraux, des coquillages et des plantes marines. Un salon du palais de Portici montre toutes les ressources que les artistes napolitains avaient su trouver dans la céramique pour la grande ornementation. Une console du musée de Sèvres donnera une idée de ces décors à ceux qui ne peuvent accomplir le voyage de Naples.

En 1759, lorsque Charles III quitta le trône des Deux-Siciles pour celui d'Espagne, il entraîna la plus grande partie du personnel de la fabrique, laissant à son troisième fils Ferdinand IV la succession de Naples et le soin de restaurer l'usine céramique. Que se passa-t-il alors ? Le nouveau souverain était-il moins curieux que son père des travaux d'art ? Eut-il l'idée de faire faire de nouveaux essais ? On trouve avec son chiffre, ou l'initiale couronnée du nom de la ville,

des ouvrages tellement différents de nature et de style, qu'on les croirait sortis d'usines diverses. Cette charmante tasse inscrite du monogramme (fabbrica reale Ferdinando) est la suite des traditions de Charles III; d'autres ou-

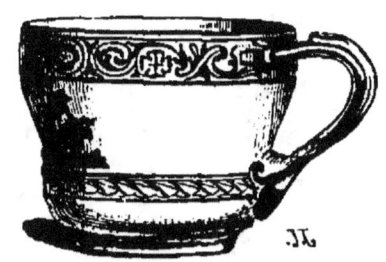

Fig. 39. — Tasse en porcelaine de Naples, coll. A. I.

vrages de la même marque, à sujets de la comédie italienne sont d'une nature vitreuse singulière; enfin l'N couronné se voit souvent sur des porcelaines mixtes ou dures imitant le genre de Sèvres. Du reste, Ferdinand IV, dès son avénement, avait favorisé l'établissement de fabriques rivales de la sienne et fourni même des ouvriers pour assurer la réussite des travaux. Ceci hâta la ruine de Capo di Monte qui succomba définitivement pendant les crises politiques de 1821.

Espagne. C'est dans les jardins du palais de Buen-Retiro, à Madrid, que Charles III fit ériger les ateliers où il installa les trente-deux ouvriers et artistes amenés de Naples; là, dans le secret, et au moyen des anciens modèles, on continua la fabrication de porcelaines presque semblables à celles d'Italie et qui, comme nous l'avons dit plus haut, n'en diffèrent souvent même pas

par la marque ; il en est une pourtant qu'on peut croire spéciale à l'Espagne ; ce sont deux C croisés qu'il ne faut confondre ni avec le chiffre du comte Custine, ni avec la marque de Louisbourg.

Alcora paraît avoir eu aussi sa fabrique ; elle est mentionnée par De Laborde dans son *Voyage d'Espagne*. Ce qu'il y a de plus curieux, c'est que M. Charles Davillier a vu en Espagne, le modèle en faïence d'un four à porcelaine avec cette mention : Modele de four pour la porselene naturele, fait par Haly pour M. le comte d'Aranda. Alcora, se 29 Juin 1756. S'il s'agissait là de porcelaine naturelle ou kaolinique, les essais de l'Espagne dans cette voie auraient précédé ceux de Sèvres.

Gerona. MM. Marryat et Chaffers donnent sous cette rubrique une pièce qu'ils attribuent à Gerone près Milan ; nous nous demandons s'il ne s'agirait pas là d'une porcelaine espagnole faite pour la ville de Gironne en Catalogne. En effet le nom est écrit, non sous la pièce, mais au-dessous d'une armoirie dont le timbre porte une légende ainsi conçue : *Antesta muerte que consentir ouir j'un tirano*. Il ne nous paraîtrait donc pas impossible que ceci fût sorti de Buen-Retiro.

CHAPITRE II

PORCELAINE RÉELLE OU DURE

§ 1ᵉʳ. — Porcelaine française.

PORCELAINE DURE

FRANCE

L'invention de la porcelaine réelle ou dure est moins du domaine de l'industrie céramique que de la géologie : là, point d'efforts d'imagination, de création proprement dite ; il faut avoir la roche feldspathique ; le reste vient de soi. Aussi, en Allemagne comme en France, le vrai mérite des arcanistes a-t-il été dans la découverte de poteries nouvelles ; la porcelaine s'est produite naturellement le jour où, par hasard, des gens étrangers à la science ont mis la main sur l'argile cherchée.

Strasbourg, 1721. Dès 1719 un Allemand, natif d'Anspach, Jean-Henri Wackenfeld, transfuge des fabriques d'Allemagne, vint réclamer les secours des magistrats de Strasbourg pour élever dans cette ville une manufac-

ture de porcelaine. Les premiers essais étant restés sans résultat, l'étranger s'associa à Charles-François Hannong, possesseur d'une usine à pipes, transformée alors en faïencerie. Mais l'accord ne fut pas de longue durée. Wackenfeld disparut, et Hannong resta seul en relation avec les autorités strasbourgeoises. En 1724, il obtenait déjà des produits, puisqu'il avait à les défendre contre des détracteurs; deux ans plus tard, il offrait à la tribu des maçons, dont il était membre, trois douzaines d'assiettes, deux saladiers et trois grands plats en porcelaine fine et blanche.

Décédé le 29 avril 1739, il laissa son fils Paul-Antoine continuer l'œuvre commencée; celui-ci s'étant, à son tour, mis en relation avec un transfuge allemand, Ringler, et s'étant attaché un peintre du nom de Lowenfinck, put produire une bonne porcelaine dont le renom parvint jusqu'à Vincennes et suscita la jalousie des entrepreneurs; pour se mettre à l'abri de toute poursuite, Paul Hannong, réclamant le bénéfice de son invention, sollicita un privilége pour l'exploitation de la pâte dure; on le lui refusa; il offrit alors à Boileau de lui vendre le secret de sa fabrication, et un traité dans ce but fut passé le 1er septembre 1753. Mais l'arrangement n'ayant pu se conclure, un arrêt de 1754 obligea Hannong à détruire ses fours; c'est alors qu'il transféra son industrie à Frankenthal, dans le Palatinat.

Plus tard son fils aîné, Joseph-Adam, resté propriétaire de la faïencerie de Strasbourg, se croyant couvert par l'arrêt du Conseil de 1766, reprit la fabrication de la porcelaine et la poursuivit jusqu'au moment où la

mort du cardinal de Rohan, son protecteur, vint le jeter dans la ruine.

Toute cette porcelaine de Strasbourg avait-elle le droit de se dire française? On en pourrait douter, puisqu'elle était faite avec des matériaux étrangers au sol ; telle

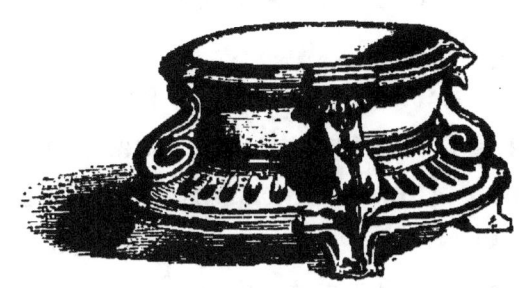

Fig. 40. — Porcelaine dure de Strasbourg, par Ch. Haunong, coll. A. J.

fut même la cause de la rupture entre les Hannong et Sèvres.

Les premiers essais de Charles sont tellement vitreux, par excès de feldspath, qu'on les prendrait pour un verre ; l'unique couleur décorante est un rouge d'or pâle et fluide. Une seule pièce, qui nous appartient, est marquée H; l'essai offert par nous à Sèvres est dépourvu de sigle.

La porcelaine de Paul-Antoine est beaucoup plus parfaite ; assez blanche, elle est décorée de bouquets peints dans le style saxon ; les filets du bord, généralement violets, font creux dans la pâte ; les marques sont :

Quant à Joseph Adam, il a fait tous les genres : le

camaïeu avec animaux (Sèvres), les bouquets, etc. Ses sigles sont souvent accompagnés de numéros de série, comme pour la faïence :

PARIS, 1758. Le comte de Brancas Lauraguais était un de ceux qui poursuivaient le plus obstinément le secret de la pâte dure, et il fut le premier à découvrir, dans les environs d'Alençon, un kaolin véritable. Cette roche imparfaite donnait une porcelaine bise, avec laquelle le céramiste grand seigneur fit quelques pièces, et, entre autres, des médaillons en biscuit dont l'un est exposé à Sèvres; il est signé en creux du chiffre qu'il faut se garder de confondre avec la marque très-voisine que Bock, de Luxembourg, mettait sur ses faïences fines. Malgré sa réussite incomplète, M. de Lauraguais avait sollicité des priviléges étendus qui lui échappèrent par la marche des événements et les découvertes successives de Guettard et de Macquer.

ORLÉANS, 1764. Gérault ne se contenta pas des deux pâtes céramiques exploitées depuis 1753 (voir p. 139); en 1764, selon ses déclarations, il commença à y joindre la porcelaine dure. La mie en est blanche, translucide et bien travaillée, et le décor riche; les plus beaux spécimens sont marqués d'un lambel d'or; il est simplement en bleu sous les services courants.

Quant à la statuaire, elle devait avoir un certain développement, si nous en jugeons d'après le personnel des sculpteurs modeleurs ou répareurs. Nous avons cité ailleurs Jean-Louis, qui commença les terres épurées;

Bernard Huet, Jean-Louis Malfart, Pierre Renault, Toussaint Macherot et Claude Roger, travaillaient à la faïence et à la porcelaine. Des groupes importants en biscuit, d'autres mis en couverte et peints, sont indiqués comme productions courantes.

On a vu à l'Exposition universelle un beau pot à eau, de forme rare et à fond brun au grand feu, appartenant à M. Charles Davillier.

BAGNOLET, 1765. Le duc d'Orléans, possesseur d'un cabinet d'expériences à Bagnolet, y faisait travailler le chimiste Guettard; celui-ci parvint, de son côté, à découvrir le gisement kaolinique d'Alençon, connu de Lauraguais, et ayant ainsi obtenu de la porcelaine dure, il la présenta, le 15 novembre 1765, à l'Académie des sciences, à l'appui d'un mémoire sur les éléments de la porcelaine réelle. Cette publication, combattue sans mesure par le comte de Lauraguais, donna une nouvelle direction aux efforts de l'industrie et fut le signal de la fondation de plusieurs usines.

GROS-CAILLOU, 1765. Dès 1762 un Suisse, nommé Jacques-Louis Broilliet, avait déposé à Sèvres, avec la déclaration d'ouverture d'une fabrique, sa marque, qui devait être *L. B.* Mais son privilége était spécial aux creusets, cornues et autres ustensiles de chimie. Toutefois, vers 1765, il essaya de faire de la porcelaine dure allant au feu; en 1767, il n'avait pas encore réussi, et tout fait croire qu'il n'a jamais livré sa poterie au commerce.

MARSEILLE, 1765. A cette date, Honoré Savy, faïencier de Marseille, demandait à étendre sa fabrication à la

porcelaine; le 24 avril 1768, le ministre Bertin lui faisait répondre par l'envoi de l'arrêt restrictif de 1766, et du mémoire de Guettard. Arrêté par les difficultés qu'on lui opposait, Savy ne produisit probablement aucune poterie translucide, bien qu'il soit désigné dans le *Guide Marseillais* comme fabricant de faïence émaillée et porcelaine.

MARSEILLE, 1766. Joseph-Gaspard Robert, autre faïencier, fut plus audacieux ou plus heureux, car, lorsqu'en 1777 Monsieur, comte de Provence, visita Marseille, il trouva l'usine de Robert en pleine activité et put voir des vases de grandes dimensions ornés de sculptures en relief, des bouquets de fleurs et des services entiers commandés pour l'étranger.

La porcelaine de Marseille nous est connue par les exemplaires conservés à Sèvres et dans la collection de M. Charles Davillier; elle est blanche, bien travaillée et peinte avec talent de médaillons à personnages, de sites maritimes et paysages et de bouquets de fleurs très-élégants. La marque est I R.

VINCENNES, 1767. Un arrêt rendu le 31 décembre de cette année, en faveur d'un sieur Maurin des Aubiez, avait pour but de permettre à Pierre-Antoine Hannong d'essayer la porcelaine dure dont il n'avait pu vendre le secret à Sèvres; des épreuves eurent lieu effectivement, mais elles n'aboutirent pas, et les intéressés fermèrent l'usine avant qu'il en sortît aucun produit marchand.

SÈVRES, 1768. Parmi les établissements ambitieux de posséder la pâte dure, la manufacture royale doit occuper le premier rang; n'ayant pu conquérir à prix d'ar-

gent le secret de Paul Hannong, elle le persécuta ; un second traité avec Pierre-Antoine fut annulé à défaut de l'indication en France de la matière première ; la même cause fit éconduire en 1767, Limprun, ouvrier transfuge de la Bavière qui offrait de faire connaître la composition de la porcelaine allemande.

Enfin le hasard vint au secours de la France ; madame Darnet, femme d'un chirurgien de Saint-Yrieix-la-Perche, trouva dans un ravin une terre blanche et onctueuse qui lui parut propre à nettoyer le linge ; elle la fit voir à son mari, qui, plus versé dans les questions du moment, soupçonna que cette argile pourrait être celle qu'on cherchait. Il courut chez un apothicaire de Bordeaux nommé Villaris, qui reconnut le kaolin. On alla lever des échantillons qui furent transmis au chimiste Macquer, de Sèvres. Celui-ci se transporta à Saint-Yrieix en août 1765 et, après des expériences répétées, il put lire à l'Académie, en juin 1769, un mémoire complet sur la porcelaine dure française et montrer des types parfaits.

Les premiers produits de Sèvres, abondants en feldspath et très-translucides, ressemblaient tellement à la pâte tendre que pour les distinguer on imagina de les marquer du double L surmonté d'une couronne.

Ce qui établit une différence bien saisissable entre les deux produits, c'est la peinture : sur la pâte tendre, on l'a vu, les oxydes colorants pénètrent le vernis ; dans la pâte dure l'émail reste à la surface, n'adhère que par le fondant ; de là plus de vigueur peut-être, mais aussi plus de sécheresse.

Pendant la fin du règne de Louis XVI, les deux poteries translucides marchèrent à Sèvres à peu près au même rang ; il était réservé à Brongniart d'illustrer la pâte dure au détriment de la porcelaine artificielle. Les plus grandes pièces furent abordées ; la sculpture et la peinture s'unirent pour enrichir des vases gigantesques. Des plaques ayant jusqu'à $1^m,25$ sur 1 mètre furent livrées aux artistes distingués qui reproduisirent en couleurs inaltérables les fresques de Raphael, les chefs-d'œuvre de Van Dyck, du Titien et ceux de l'école moderne. La précieuse série de ces peintures est l'une des merveilles que renferment la manufacture.

Nous avons dit, page 268, quel fut le système des marques de Sèvres de 1753 à 1792 ; de cette époque à 1800 la lettre d'année manque ; les lettres R F réunies en chiffre ou séparées, et placées au-dessus du mot : Sèvres furent employées indistinctement jusqu'en 1799 ; vers la fin de cette année le chiffre républicain disparaît, le nom *Sèvres* écrit au pinceau subsiste seul. En 1801 (an IX) on met T9 ; en 1802 (an X) X ; en 1803 (an XI) 11.

Vers cette époque et pendant la période consulaire, une vignette à jour sert à imprimer en rouge les mots : le signe —//— placé sous le nom indique 1804 ; en 1805 on lui substitue celui-ci ⋀, et en 1806 cet autre ≡ ; mais une nouvelle vignette le surmonte pour exprimer le commencement de l'ère impériale ; c'est :

De 1810 jusqu'à l'abdication, l'aigle éployée remplace cette légende et l'année est exprimée par un seul chiffre

1807-7, 1808-8, etc. En 1811 commence un autre système : *oz* pour 11, *dz* pour 12, *tz* pour 13, *qz* pour 14, *qn* pour 15.

En 1814 les Bourbons reprirent les deux L avec une fleur de lis au milieu et le mot Sèvres au-dessous; 1816 et 1817 s'écrivent *sz*, *ds*, mais en 1818 on reprend le chiffre 18 et la série numérale se poursuit ainsi.

Charles X, de 1824 à 1827, fit marquer de deux C croisés avec un X au centre et une fleur de lis en dessous; de 1827 à 1830 le chiffre X disparut et la fleur de lis prit sa place.

Louis-Philippe, de 1830 à 1834, adopta un timbre avec cordon circulaire portant une étoile et le mot Sèvres, plus le chiffre annuel : de 1834 à 1848 le monogramme L P couronné succéda, subissant quelques légères variations.

Pendant la seconde ère républicaine, les lettres R F dans un double cercle reprirent cours.

Aujourd'hui, l'aigle éployée ou l'N surmonté de la couronne impériale, s'impriment en couleur sous les pièces.

Voici, d'ailleurs, les marques des artistes de la période moderne qui ont particulièrement illustré la pâte dure.

AB Boullemier (Antoine), dorure.

AD Ducluzeau (Madame), figures, sujets.

Æ. Poupart (Achille), paysages.

ℬ Barbin (François), ornements.

ℬ. r. Béranger (Antoine), figures.

CD. Duvelly (Charles), paysages et genre.

D ï. Didier, ornements.

ℱ Fontaine, fleurs.

G.G. Georget, figures, portraits, etc.

h.∂. Huard, ornements de divers styles.

J.A. André (Jules), paysages.

Ĕ Julienne (Eugène), ornements.

L.B. Le Bel, paysage.

PORCELAINE RÉELLE OU DURE.

L.G. Le Gay (Ét. Charles), figures, sujets, portraits.

LG.ᶜᵉ Langlacé, paysage.

P.h. Philippine, fleurs et ornements.

R. Regnier (Ferdinand), figures, sujets.

S.S.p. Sinsson (Pierre), fleurs.

S.H. Swebach, paysages et genre.

Niederwiller, 1768. A cette date le baron de Beyerlé livrait au commerce une porcelaine marchande faite avec le kaolin allemand, et dont les essais remontaient sans doute à une époque antérieure ; cette porcelaine blanche, bien travaillée, décorée avec goût, s'élève même parfois à un niveau égal aux ouvrages de l'usine royale ; les peintures y sont fines, des figurines surmontent certaines pièces, et des vases en biscuit, des statuettes et des groupes, montrent toute la force du personnel artistique de l'établissement.

Pendant la période du baron de Beyerlé, de 1768 à 1780, les produits sont rarement marqués ; sur l'un

des plus distingués nous avons vu : *de Niederwiller*, quelques autres portaient le chiffre :

De 1780 à 1793, le général comte Custine devint propriétaire de l'établissement dont il confia la direction à François Lanfrey, habile manufacturier; la marque fut alors le chiffre de Custine :

Enfin quelques pièces remarquables de l'époque où Lanfrey acquit l'usine, portent ces signes :

Nous avons vu en 1759 Charles Mire, ou mieux Charles Sauvage dit *Lemire* désigné comme *garçon sculpteur;* cet artiste distingué eut la plus grande et la plus heureuse influence sur la direction des travaux: ses figurines sont égales, sinon supérieures, à celles de Cyfflé, dont un grand nombre d'ouvrages fut exécuté à Niederwiller. Lemire a produit surtout des biscuits; ses plus petits groupes sont parfois vernissés et peints.

Une marque de Niederviller dont l'époque est difficile à déterminer est celle-ci. Nous l'avons vue avec un C.

Étiolles, 1768. La manufacture de Sèvres possède deux pièces dures de cette usine, l'une marquée en creux, du monogramme donné page 280, l'autre portant en toutes lettres *Étiolles*, 1770. *Pelloué.*

Paris, faubourg Saint-Lazare, 1769. Cette date est probablement très-antérieure aux travaux réels d'une fabrique dont le fondateur est Pierre-Antoine Han-

nong. Il continua là, pour le compte de nouveaux associés, les essais tentés à Vincennes; renvoyé bientôt, il fut remplacé dans la direction par un nommé Barrachin qui obtint de placer la manufacture sous le patronage de Charles-Philippe, comte d'Artois. Louis-Joseph-

Fig. 41. — Porcelaine dure du comte d'Artois, coll. A. J.

Bourdon-Desplanches, successeur de Barrachin, fit, dès 1782, des cuissons au charbon de terre, et des vases obtenus par ce nouveau procédé furent exposés au château de Versailles. Les produits du faubourg Saint-Lazare se recommandent généralement par le bon goût et une exécution soignée.

Les premiers travaux de Hannong sont traités dans le style saxon et marqués : 𝔥
A partir de la protection du comte d'Artois, on adopte ses initiales bientôt surmontées de la couronne de prince du sang, celles-ci s'impriment avec une vignette à jour.

Lunéville, 1769. Paul-Louis Cyfflé, sculpteur ordinaire de Stanislas, duc de Lorraine et ci-devant roi de Pologne, obtint un privilége pour y fabriquer une vaisselle supérieure dite *terre de Lorraine* et des figurines en *pâte de marbre*. Chacun connaît les gracieuses statuettes signées en creux : *Cyfflé, à Lunéville* ou *terre de Lorraine*.

Vaux, 1770. Cette usine, concédée à MM. Laborde et Hocquart et gérée par un sieur Moreau, était située près de Meulan; nous ne connaissons pas ses produits.

Bordeaux. Nous plaçons ici cette fabrique importante sans savoir précisément si elle est à son rang chronolo-

Fig. 42. — Porcelaine de Bordeaux, coll. A. J.

gique. Nous attendons à cet égard un travail depuis longtemps promis par un curieux bordelais, M. Brochon.

La porcelainerie de Bordeaux a été exploitée par un appelé Verneuille, et ce qui prouverait l'importance de ses travaux, c'est qu'il a eu trois marques différentes.

XX. La première, imprimée sur une porcelaine fort belle, consiste dans deux V croisés. Entraîné

PORCELAINE RÉELLE OU DURE. 313

par de séduisantes probabilités, nous avions attribué cette marque à Vaux; mais le doute n'est plus permis lorsqu'on connaît la seconde signature de Verneuille, qui est celle-ci. Une troisième qui nous est signalée, consisterait en deux *épis* ou deux parapluies, imitant la signature de Locré. Ce signe ne nous est pas connu et peut paraître contestable.

Des échantillons de la porcelaine bordelaise existent à Sèvres; M. de Saint-Léon en possède des services entiers où les deux cachets reproduits plus haut sont mis indistinctement l'un pour l'autre.

Gros-Caillou, 1773. Le sieur Advenir Lamarre avait déclaré ouvrir une manufacture qui marquerait Nous n'avons rencontré aucune porcelaine à ce chiffre.

Paris, faubourg Saint-Antoine, 1773. Une autre déclaration faite par un sieur Morelle indiquait la signature M.A.P. Elle est encore à trouver.

Paris, rue de la Roquette, 1773. Souroux, fondateur de cette usine, marquait d'un S. Nous avons vu quelques rares spécimens à fleurettes qui pouvaient lui être attribués. Ses travaux durèrent peu; il eut pour successeur Ollivier, puis Pétry.

Paris, la Courtille, 1773. Fondée rue Fontaine-au-Roi par Jean-Baptiste Locré, cette usine avait pour but la grande fabrication dans le genre allemand. Ses premiers travaux sont en effet fort remarquables, et les poursuites de Sèvres purent seules arrêter l'élan des artistes. Les plus belles œuvres de Locré sont exposées au

Musée céramique où elles peuvent affronter toutes les comparaisons.

La marque déposée consistait en deux flambeaux croisés, très-bien indiqués sur les pièces primitives ; plus tard ils se formulèrent ainsi :

En 1784, Locré s'associa à Russinger ; celui-ci demeura seul en 1790, puis partagea la direction de l'usine avec Pouillat. D'après un renseignement de M. Adrien du Bouché, directeur du musée de Limoges, cette nouvelle société aurait adopté pour marque deux épis. Nous avons trouvé ce signe sous de remarquables biscuits, signés en outre R (Russinger?). Mais, parmi les vases peints, nous voyons les épis sur des essais et sur des œuvres parfaites plus blanches de pâte que la porcelaine habituelle de la Courtille. La question nous paraît comporter encore une sérieuse étude.

En 1800, Pouillat demeura seul.

Limoges, 1773. Massié, les frères Grellet et Fourneira obtinrent, le 30 décembre 1773, l'autorisation de créer cette usine, dont les produits marqués : pourraient être exportés francs de droits ; il leur fut même permis, en 1774, de faire circuler leurs porcelaines dans l'étendue des fermes sans acquitter la taxe.

Le 15 mai 1784, l'usine fut acquise pour servir de succursale à Sèvres, sous la direction de M. Grellet jeune. M. Alluaud lui succéda en 1788.

Vendue plus tard par le gouvernement, elle a

appartenu à MM. Baignol cadet, Monnerie et Alluaud.

La Seinie, 1774. Le marquis de Beaupoil de Saint-Aulaire, le chevalier Dugareau et le comte de la Seinie fondèrent cette fabrique, qui s'occupait particulièrement de la préparation en grand des pâtes à porcelaine. Les ouvrages livrés au commerce n'ont d'ailleurs rien de bien remarquable ; leur marque est le chiffre : \mathcal{L} ou \mathcal{LS} en rouge au pinceau, ou le nom tout entier.

Paris, rue de Reuilly, 1774. Jean-Joseph Lassia, propriétaire de cette manufacture, devait en marquer les produits d'un L. La porcelaine qu'il voulait livrer au commerce devait résister au feu, et des épreuves faites en 1784 en présence de Cadet, Guettard, Lalande et Fontanieu semblent établir qu'il avait réussi.

Nous ne connaissons pourtant aucun produit de Lassia, mais M. Marryat lui donne ce sigle : \mathcal{L}

Paris, rue de la Roquette, 1774. Vincent Dubois, dont l'établissement était connu sous le nom des *Trois levrettes*, a dû faire, pendant une dizaine d'années, de la porcelaine, puisqu'il fut l'un des réclamants contre l'arrêt restrictif de 1784. Ses ouvrages sont à chercher.

Clignancourt, 1775. Pierre Deruelle déposa la déclaration d'établissement de cette usine en janvier 1775 ; sa marque devait être un moulin. Au mois d'octobre de la même année, il obtint le patronage de Monsieur, frère du roi (depuis Louis XVIII) et signa du chiffre de ce prince.

Dès ses débuts la porcelaine de Clignancourt est remarquable par la beauté de sa pâte et la grâce de ses peintures; ainsi, parmi les pièces produites pendant les neuf premiers mois et marquées au moulin, il en est déjà de fort remarquables.

Le musée de Sèvres possède un curieux spécimen signé ainsi, au moyen d'une vignette à jour :

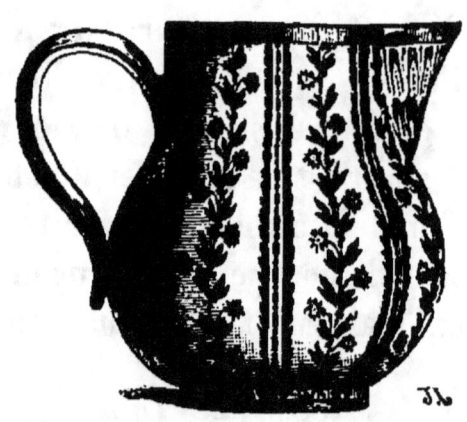

Fig. 43. — Porcelaine dure du comte de Provence, coll. A. J.

Cette imitation du chiffre royal ne pouvait durer; on y substitua ces autres signatures : dont la première est l'initiale du titre de Monsieur, et la seconde est composée des lettres L S X, Louis-Stanislas-Xavier; nous possédons celle-ci très-lisible, et surmontée aussi de la couronne de prince du sang.

BOISSETTE-PRÈS-MELUN, 1778. Vermonet, père et fils,

obtinrent un privilége de quinze années pour la production en ce lieu d'une porcelaine d'un blanc supérieur et pouvant être livrée à bas prix. Décorée généralement de bouquets de fleurs, cette poterie est en effet d'un beau blanc et bien travaillée; elle porte un B en bleu sous couverte.

Ile Saint-Denis, 1778. M. Laferté, ancien fermier général, paraît avoir été le propriétaire de cette usine; nous n'avons vu ni vases, ni vaisselle pouvant lui être attribués; mais il existe deux bustes, l'un de Louis XVI, l'autre de Monsieur, datés de 1779 et 1780, et signés : *Grosse l'isle Saint-Denis;* l'établissement était donc important et pourvu d'artistes distingués.

Paris, rue Thiroux, 1778. André-Marie Lebœuf, fon-

Fig. 44. — Porcelaine de la Reine, coll. A. J.

dateur de cette fabrique, obtint de la placer sous le patronage de la reine. Beaucoup de services communs sont sortis de la rue Thiroux, mais les pièces de choix, et elles sont nombreuses, sont recommandables sous tous les rapports. La marque habituelle est la lettre A couronnée, sigle de la reine Marie-Antoinette. Quelques pièces portent seulement un A cursif en bleu.

Paris, rue de Bondy, 1780. Établie sous la raison Guerhard et Dihl, cette manufacture est l'une des plus intéressantes de la fin du dix-huitième siècle ; dès ses commencements, elle se place à la tête de l'industrie et rivalise avec Sèvres, grâce aux connaissances chimiques et à la haute intelligence de Dihl. Placée sous le patronage de Louis-Antoine, duc d'Angoulême, elle échappe aux persécutions de l'établissement royal et peut produire des vases de grande ornementation, des biscuits et jusqu'à des bouquets de fleurs coloriées. Inventeur d'une palette minérale perfectionnée qui ne change point au feu, Dihl fait exécuter son portrait, en 1798, par le Guay, sur une plaque moyenne ; en 1801, il veut aller plus loin et se fait peindre de grandeur naturelle par Martin Drolling, sur une plaque de 60 centimètres sur 50 centimètres. Il crée ainsi le genre où Sèvres devait s'illustrer.

Les premières marques de l'usine sont les suivantes, tracées avec une vignette à jour ; une seule pièce nous a montré le nom *Dihl* en bleu sous couverte. Plus tard on trouve imprimé en rouge, avec un patron :

MANUFACTURE DE MONS^R GUERHARD
LE DUC D'ANGOULÊME ET DILH
A PARIS A PARIS

DILH ET MANUFACT^{RE}
GUERHARD DE DILH ET
A PARIS GUERHARD

Paris, rue de Popincourt, 1780. Fondée par le sieur Maire, cette usine fut achetée en 1783 par M. Nast père transférée ensuite rue des Amandiers, où elle fut exploitée par MM. Nast frères.

On y a fait des biscuits remarquables et des pièces un très-riche décor. La seule marque que nous connaissons est le nom NAST, imprimé à la vignette.

Tours, 1782. Noël Sailly, aîné et jeune, ont exploité tour à tour cette usine qui a peu produit. Nous ne connaissons aucun de ses ouvrages.

Lille, 1784. Leperre Duroo ouvrit cet établissement en vertu d'un arrêt du 15 janvier qui lui permettait de tirer en franchise de l'étranger les matières nécessaires pour alimenter le travail. En 1786, il obtenait de le placer sous le patronage du Dauphin, et M. de Calonne le couvrait de sa protection spéciale. Ce qui attirait ces faveurs au nouvel industriel, c'est qu'il avait imaginé de se servir de la houille pour la cuisson. Une pièce du musée céramique en fait foi ; elle porte : *Fait à Lille, Flandre, cuit au charbon de terre, en* 1785. Le Perre fut appelé à Paris pour enseigner ses procédés ; mais les expériences qu'il tenta échouèrent par le mauvais vouloir des porcelainiers de la capitale. La porcelaine de Lille est belle, très-translucide et bien décorée ; elle porte quelquefois ces seuls mots : *Lille*, tracés au pinceau ; plus souvent on imprime avec une vignette la figure d'un dauphin couronné. Dans certains services, les deux marques sont employées simultanément avec une autre composée d'un W.

Paris, Pont-aux-Choux, 1784. Fondée d'abord rue des Boulets, faubourg Saint-Antoine, par Louis-Honoré de la Marre de Villiers, cette usine produisit une poterie assez fine et bien décorée dont la marque est ci-contre. Mais les sieurs Jean-Baptiste Outrequin de Montarey et Edme Toulouse, l'ayant acquise, la transférèrent rue Amelot, au Pont-aux-Choux, et la placèrent sous le patronage de Louis-Philippe-Joseph, duc d'Orléans, le 6 août 1786; le chiffre adopté alors fut LP.

A partir de 1793 on mit simplement sous les pièces : *Fabrique du Pont-aux-Choux.*

Les produits de cette fabrique sont assez recommandables.

Paris, barrière de Reuilly, 1784. Henri-Florentin Chanon, en établissant cette fabrique, déclara vouloir signer des lettres C H entrelacées. Le musée céramique possède une pièce à décor d'arabesques marquée en rouge C H; un autre spécimen, existant en Angleterre, porte les mêmes lettres réunies en chiffre.

Saint-Brice, 1784. MM. Gomon et Croasmen possédaient là une manufacture de porcelaine et cristaux, dont les produits nous sont inconnus.

Saint-Denis en Poitou, 1784. Nous ne connaissons pas davantage les porcelaines que le marquis de Torcy demandait à fabriquer dans sa terre de Saint-Denis de la Chevasse, près Montaigu.

Valenciennes, 1785. Fauquez, propriétaire de la faïencerie de Saint-Amand, avait sollicité, dès 1771, l'autorisation de fonder une manufacture de porcelaine à

Valenciennes ; malgré le refus qu'il éprouva, il fit, vers 1775, quelques essais en camaïeu, en vertu des autorisations générales. Enfin, le 24 mai 1785, il obtint une permission sous la réserve de cuire au charbon de terre; il s'associa alors un sieur Vannier et les travaux furent commencés. En 1787, la propriété de l'usine avait passé de Fauquez à Lamoninary son beau-frère.

L'importance de l'établissement vient d'être révélée par une intéressante monographie de M. le docteur Lejeal ; on y voit que Verboeckoven, dit Fickaert, sculpteur de premier ordre, y exécuta bon nombre de biscuits dont une descente de croix excessivement remarquable. Parmi les autres collaborateurs de Lamoninary on peut citer Anstett, de Strasbourg ; Joseph Fernig, peintre et chimiste ; Gelez, Mester et Poinbœuf.

M. Lejeal considère comme de l'origine de la fabrique les rares pièces portant VALENCIEN ; la seconde période est caractérisée par le chiffre composé des initiales de Fauquez, Lamoninary et Vannier ou Valenciennes. Enfin les lettres LV, Lamoninary Valenciennes ou Lamoninary Vannier, sont les plus fréquentes et se rencontrent sous cette forme :

Choisy, 1785. Fondée par un sieur Clément, cette usine appartenait, en 1786, à M. Lefèvre ; nous ne connaissons pas ses ouvrages.

Vincennes, 1786. Cette fabrique, qui paraît avoir appartenu dans le principe à M. Lemaire, fut protégée par Louis-Philippe, duc de Chartres (plus tard roi des Français), et dirigée par Hannong.

Les produits en sont très-feldspathiques et décorés souvent en couleurs pâles; des guirlandes de fleurs enlacées de rubans; des bouquets et fleurettes et des bordures d'or dentées sont ce que l'on rencontre habituellement. La marque en bleu sous couverte, toujours très-négligée, est le chiffre couronné du prince :

Fig. 45. — Porcelaine du duc d'Orléans, coll. A. J.

Paris, rue de Crussol, 1789. L'Anglais Potter forma, rue de Crussol, cet établissement dit *du Prince de Galles*; il y introduisit le système des impressions céramiques, depuis longtemps essayé ailleurs, et la municipalité de Paris, émerveillée du prétendu progrès, réclama, par l'intermédiaire de Bailly, un privilége en faveur de l'étranger; les événements firent oublier la demande; le temps des priviléges était passé. Potter a signé en toutes lettres tantôt en or, tantôt en bleu, ses plus remarquables produits.

Cette longue énumération comprend-elle tous les éta-

blissements français ? Non évidemment, et tous les jours on découvre des pièces dont l'origine reste indéterminée, bien que leur création touche pour ainsi dire aux temps actuels : qu'est-ce, par exemple, que la fabrique du Petit-Carrousel qui marque ainsi :

<blockquote>
P

C.G

*Manufacture

du Petit-Carrousel*
</blockquote>

Sa date ne saurait remonter bien haut, et nul n'a pu nous renseigner sur son existence.

S P — Cette marque, connue sur des porcelaines tendres, se retrouve sur une tasse trembleuse en pâte dure, à jolis bouquets polychromes.

L — Chiffre en rouge sur des porcelaines courantes à fleurs, fonds de couleurs et camaïeux. La plupart des spécimens viennent du Midi.

M — Chiffre imprimé en rouge et se rapprochant de celui de Deruelle. Il sort certainement d'une usine parisienne.

S — Marque en rouge au pinceau ; belle porcelaine à dessins d'or bruni.

E B — Pot à bouquets et bordure d'or, genre Sèvres.

M — Porcelaine très-feldspathique, décor à bluets, genre à la reine.

LC LC Pot à eau et sa cuvette à guirlandes et fleurettes, même genre.

Assiettes à riches bordures, avec paysage et animaux dans le style de Berghem.

Tête à tête en belle porcelaine genre Sèvres, renfermé dans une boîte à compartiments ; on annonce qu'il a appartenu à la reine Marie-Antoinette ; il est accompagné d'accessoires en orfévrerie.

Service en belle porcelaine décorée d'une bordure et d'armoiries en or qui ont été usées à la Révolution. La marque est peinte en beau bleu.

Pièces à guirlandes, bouquets et rubans : M. Ch. Davillier, leur trouvant d'étroites analogies avec la porcelaine de Marseille, les a attribuées à ce centre. Le fait ne nous paraît pas démontré.

Porcelaine à bouquets, genre à la Reine : marque en rouge.

Soucoupe à décor bleu imitant la porcelaine commune de Tournay.

Pièce très-feldspathique d'aspect tendre décorée dans le genre de Paris. On pourrait supposer que c'est un des premiers ouvrages de Charles Hannong ; mais un second chiffre

L.P, en couleur, vient dérouter la critique et rendre la première marque inexplicable. (Coll. de M. Reynolds.)

SMD — Tasse et soucoupe fond rose à bordures de fleurs : porcelaine commune de la fin du siècle.

§ 2. — Porcelaine allemande.

PORCELAINE DURE ÉTRANGÈRE

ALLEMAGNE

Meissen en Saxe. Concilier l'ordre et la logique des faits, c'est ce qu'il y a de difficile dans un travail du genre de celui-ci ; prendre pour base de classification la date des usines allemandes ou leur position géographique, ce serait ouvrir un chaos où le chercheur se perdrait infailliblement. Qu'on nous permette donc d'adopter un moyen terme, et en conservant les groupes nationaux, de débuter par l'invention réelle de la poterie kaolinique.

L'Allemagne, comme la France, rêvait porcelaine ; seulement là-bas ce n'étaient pas les céramistes qui cherchaient, mais les alchimistes; Jean-Frédéric Bottger, fils de l'un d'eux, travaillait si ardemment que le bruit de ses découvertes supposées parvint jusqu'à Frédéric-Auguste Ier, électeur de Saxe qui le fit enlever et détenir près de lui.

Bottger manipulait, et si l'or n'arrivait pas, la crain[te]
et le découragement approchaient à grands pas: e[n]
effet, l'électeur croyait avoir été pris pour dupe, [et]
afin de s'assurer de la valeur réelle de son adepte, il lu[i]

Fig. 46. — Pot pourri, porcelaine de Saxe,
collection de M. le duc de Martino.

donna pour adjoint et surveillant Ehrenfried-Walth[er]
de Tschirnhaus. Ce savant distingué avait aussi cher[-]
ché l'or; donc il ne croyait plus aux arcanes. Ma[is]
frappé de la bonne foi de son compagnon, il voul[ut]

l'aider par tous les moyens possibles ; celui-ci se plaignait de n'avoir pas de creusets assez réfractaires ; Tschirnhaus mit à sa disposition une argile rouge d'Okrilla dont on fit bientôt une poterie rouge ou brune charmante, résistante, et dont le seul défaut était d'exiger un polissage à la meule ou l'adjonction d'une couverte. L'électeur fut si enchanté de cette découverte qu'il oublia l'or et fit qualifier la nouvelle poterie du nom de *porcelaine rouge*. En même temps il voulut que tous les efforts fussent dirigés vers la recherche de la poterie chinoise.

Là encore le hasard devait servir le progrès ; un jour Bottger sentant que sa perruque avait un poids plus qu'ordinaire, examina la poudre qui la couvrait et vit qu'on avait substitué une poussière minérale à la fécule ordinaire ; ayant appelé son valet de chambre il apprit que, depuis peu, un certain Schnorr avait trouvé cette poudre dans les environs d'Aue et la faisait vendre partout. Essayée au laboratoire, elle fut reconnue par Bottger pour le kaolin ; la porcelaine dure était trouvée.

Ceci se passait en 1709 ; l'électeur prit immédiatement possession du gisement kaolinique ; l'usine renfermée dans l'Albrechtsburg de Meissen devint une forteresse où personne ne pouvait pénétrer ; les ouvriers devaient *jurer de garder jusqu'au tombeau* les secrets qu'ils auraient pu découvrir.

La grande préoccupation de Bottger, c'était d'obtenir une pâte aussi blanche et aussi parfaite que celle de la Corée ; il y parvint du premier coup et produisit des

pièces à décor archaïque si exactement imitées qu'on hésite souvent à les déclarer européennes. En 1719 ce céramiste mourut âgé de trente-cinq ans et plus usé par les excès que par les travaux. Horold lui succéda comme directeur et imprima une nouvelle impulsion au goût

Fig. 47. — Pièce d'un service de Saxe,
collection de M. Léopold Double.

artistique; le style européen fut inauguré; Kandler, sculpteur habile, imagina vers 1731, de faire courir sur les vases des guirlandes en relief, puis il y joignit des figures; le peintre Linderer exécutait les oiseaux et les insectes que tout le monde admire encore.

La guerre de Sept ans interrompit l'élan du progrès; lorsque revint la paix il fallut de grands sacrifices pour

rétablir les choses. Dietrich, professeur de peinture à Dresde, prit la direction artistique ; les sculpteurs Luch, de Frankenthal, Breich, de Vienne, et François Acier, de Paris, prêtèrent leur secours ; le dernier, venu vers 1765, introduisit le style de Sèvres auprès des productions allemandes. Dès lors une nouvelle ère de succès fut ouverte, et la réputation des porcelaines de Saxe devint européenne.

Le style des travaux saxons n'a pas besoin d'être décrit ; chacun connaît les vases à composition rocaille exubérante, les surtouts, les candélabres gigantesques et les girandoles luxueuses surchargées de fleurs coloriées ; on connaît également les figures et les groupes finement modelés et peints avec un soin minutieux ; nous passons donc à la description des marques, qui peut aider à déterminer des époques.

Dès la découverte de la pâte dure, les pièces commandées par le roi furent signées : *Augustus rex* ; vers 1712 apparaissent les lettres K. P. M ou M. P. M. *Königlich porzellan Manufactur* ; *Meisner porzellan Manufactur* ; manufacture royale de porcelaine ; manufacture de porcelaine de Meissen.

Les ouvrages livrés à l'extérieur portaient d'abord un signe allégorique, la verge d'Esculape, par allusion à la première profession de Bottger ; en 1712 on y substitua deux épées croisées tirées des armoiries de la Saxe. Pendant toute cette période, les porcelaines étaient peintes dans le goût oriental archaïque.

En 1720, Horold modifia ainsi les épées; il introduisit un premier décor sino-allemand à riches bordures d'or, où dominent un violet intense et un rouge de fer vif, puis vinrent les peintures de sujets et paysages, les oiseaux, insectes et bouquets, en un mot, ce genre spécial que toute l'Europe imita

Le roi voulant imprimer une impulsion toute particulière à l'usine, en 1778, prit personnellement la direction des travaux; alors les épées reparurent sous leur première forme avec un point ou un petit cercle entre les deux poignées

En 1796, un nouveau directeur, Marcolini, fut nommé; il remplaça le point par une étoile. Cette période est une véritable décadence; la porcelaine, toute commerciale, n'a plus rien de son ancienne perfection.

Les curieux doivent faire attention à ceci : lorsque des pièces défectueuses étaient mises au rebut, on biffait les épées par un trait creusé à la meule. Beaucoup de ces porcelaines ont été recueillies et décorées par des faussaires.

Aujourd'hui, au surplus, l'usine elle-même contrefait ses anciens produits et ses anciennes marques.

BRUNSWICK

Fuerstenberg. Un ouvrier transfuge de Höchst, fonda cette fabrique en 1750; mais, surpris par la mort, il

fut remplacé par le baron von Lang, chimiste distingué qui mena l'entreprise à bonne fin, sous le patronage du duc de Brunswick.

La porcelaine de Fürstenberg est blanche, bien peinte et très-voisine de celle de Berlin ; la marque est un F cursif ou celui-ci :

Neuhaus. Van Metul, ouvrier de Fürstenberg, essaya avec deux de ses camarades, d'ouvrir une usine ; il fut découvert et chassé du Brunswick.

Hoxter. Le peintre de fleurs, Zieseler, ouvrit une porcelainerie dans cette ville, et ne réussit pas.

Un appelé Paul Becker s'établit à son tour et abandonna la fabrication par suite d'un traité avec le duc de Brunswick.

NASSAU

Höchst-sur-le-Mein. Vers 1720, Gelz de Francfort, essaya de transformer sa faïencerie en usine à porcelaine et il était sur le point d'échouer, lorsqu'un transfuge de la manufacture de Vienne, Ringler, vint lui apporter son aide et, entres autres choses indispensables, le plan des fours autrichiens. Cependant Ringler se montrait excessivement réservé, portant toujours sur lui les papiers renfermant ses secrets céramiques. On l'enivra pour lui soustraire ses trésors, on copia ses notes à la hâte et, avec ce butin plusieurs s'enfuirent pour aller vendre le fruit de leur larcin.

Gelz et Ringler continuèrent à travailler ensemble et en 1740, sous l'électorat de Jean-Frédéric-Charles, archevêque de Mayence, leur porcelaine avait acquis toutes ses qualités. Emmerich-Joseph, dernier électeur, donna, en 1762, une nouvelle impulsion à la fabrique devenue propriété de l'État. C'est alors que Melchior, modeleur célèbre, fit des figures égales en mérite à celles de la Saxe. Une Vénus de la collection de M. le duc de Martina est un chef-d'œuvre ; Melchior l'a signé en toutes lettres. Plus tard, cet artiste disparut et fut remplacé par Ries qui laissa tomber les bonnes traditions ; ses statuettes, sans proportion, furent ironiquement qualifiées de *porcelaines à grosses têtes*. L'invasion des Français commandés par Custine acheva, en 1794, la ruine de l'établissement.

La marque de Höchst consiste dans une roue à six rayons tirée des armoiries de l'archevêque de Mayence ; elle est tracée parfois avec beaucoup de soin et plus souvent très-cursive. Quelques services des bas temps portent la roue surmontée de la couronne électorale

HESSE-DARMSTADT

Kelsterbach. Busch, céramiste saxon éleva cette usine pendant la guerre de Sept ans, de 1756 à 1763. Sa marque ne nous est pas connue.

HESSE-ÉLECTORALE

Fulda. A la même époque Arnandus, prince-évêque de Fulda fonda, près de son palais, une fabrique remarquable dont les produits étaient presque entièrement destinés à son usage et à celui des dignitaires qui l'entouraient. Son successeur Henri de Buttler, trouvant la charge trop onéreuse, abandonna l'entreprise en 1780.

La porcelaine de Fulda est souvent très-belle; elle est marquée de ce chiffre, qui signifie : *fürstlich fuldaisch*, appartenant au prince de Fulda. Les groupes et figures ne portent souvent qu'une simple croix.

Cassel. Vers 1765, dit-on, un ouvrier de Ringler monta une usine dans cette ville. Les produits, s'ils existent, sont inconnus. On lui attribue pour marque un cheval courant que nous n'avons vu qu'une fois.

Nous entrons ici dans une contrée particulière qui a sa porcelaine spéciale, due aussi à une découverte fortuite; en 1758 une vieille femme se présenta chez le chimiste Macheleid, à Rudolstadt, et lui proposa une poudre propre à sécher l'écriture. Le jeune Henri, sorti récemment des écoles d'Iéna, se trouvait chez son père, et, poussé par la curiosité, il expérimenta cette poudre qu'il reconnut bientôt pour du kaolin. En 1759, il avait obtenu des porcelaines qu'il présenta au prince

de Schwartzbourg et la Thuringe fut bientôt en possession d'une nouvelle industrie.

SAXE-COBOURG-GOTHA

GOTHA. Manufacture fondée en 1781, par Rothenberg : ses produits sont imités de ceux de Berlin ; la marque primitive est un *G* ou le mot *Gotha* traversé par une barre verticale. Transférée en 1808 à Henneberg, elle a adopté pour signature un R capital romain.

WALLENDORF. Greiner et Hamann ont fondé cette usine en 1762. Sa marque est douteuse ; les uns veulent que ce soit le trèfle des Greiner, les autres un double W.

ARNSTAD. Marryat lui attribue des pièces marquées du signe donné p. 545 (voir plus loin ¡Wesp). Ce sont des produits plus qu'ordinaires qu'il n'y a pas lieu de se disputer.

OHRDRUF, POSNECK ET EISENBERG ont eu aussi des fabriques éphémères.

SAXE-MEININGEN

LIMBACH. Fabrique fondée en 1760 par Gothelf Greiner et encouragée en 1762 par le duc Antoine-Ulrich ; elle fut bientôt insuffisante pour satisfaire aux commandes, et on y réunit Closter-Veilsdorf et Grosbreitenbach.

La marque de Limbach est un L ou cinq lunules surmontées d'une croix; on lui attribue aussi deux L croisés

Kloster-Veilsdorf. On ignore la date de fondation de cette usine; avant sa réunion à Limbach, elle semble avoir signé de ce chiffre qui pourtant est fort douteux.

Anspach. On attribue à ce centre des porcelaines assez communes marquées d'un A très-cursif.

Rauenstein. On y a fait des pièces de service dont la la signature est R...n en bleu, souvent avec d'autres lettres.

Hildburghausen. Un certain Weber y a travaillé, dit-on, vers 1765. Nous ne connaissons ni les produits, ni la marque de ce centre.

SCHWARTZBOURG

Grosbreitenbach, près de Rudolstadt. Cette fabrique avait déjà une très-grande importance quand le duc Antoine-Ulrich l'acquit pour la réunir à Limbach. Sa marque était une feuille de trèfle. Quelques auteurs prétendent que cette même feuille tracée cursivement appartient aux usines réunies; nous l'avons vue sur des services qui portaient en même temps deux pipes.

Ilmenau est encore une des usines fondées par Grei-

ner et Hamann et qui vint se confondre dans le grand centre de Limbach.

Rudolstadt. C'est là que parurent les premiers essais de Macheleid. Monta-t-il une fabrique? Nous l'ignorons, mais on attribue à Rudolstadt des porcelaines marquées R ou R.g., ou encore :

Sitzerode, Volkstadt. En 1759, Macheleid monta à Sitzerode une usine que son successeur transféra à Volkstadt. Il est regrettable qu'on ne connaisse pas les produits de l'inventeur du kaolin de Passau.

REUS

Géra. Ce n'est pas à Géra même, mais au village de Underhausen, voisin de cette ville, que la fabrique avait son siége; M. Chaffers annonce qu'elle a été fondée vers 1780 et que sa marque est un G cursif; d'autres auteurs donnent le G allemand. Dans tous les cas, ces signes datent des premiers temps et remontent plus haut que 1780. Vers la fin du siècle, l'usine appartenait à MM. Schenk et Loerch qui ont produit de jolis services à corbeilles de fleurs quelquefois entourées d'un fond jaune pur; ils les marquaient :

Ronneburg. Cet établissement, très-ancien et fort peu connu, se spécialisait dans la fabrication des têtes de pipes ornées de riches peintures; un grand nombre d'artistes y était attaché, et si le nom de Ronneburg est

ignoré chez nous, il est fort estimé chez les étudiants de la Germanie.

GRAND-DUCHÉ DE BADE

Bade. La veuve Sperl éleva, vers 1753, cette usine en employant des ouvriers sortis de Höchst. La porcelaine est fort belle et marquée, souvent en or plein, de deux fers de hache opposés par le tranchant.

WURTEMBERG

Louisbourg. Fondée en 1758 par Ringler, transfuge de la manufacture de Vienne, cette fabrique fut encouragée par Charles-Eugène, duc de Wurtemberg. Elle produisit des ouvrages soignés, quoiqu'un peu moins blancs que ceux de Meissen et de Vienne, et qui se recommandent par un décor sage et bien composé. La marque est formée d'un double C surmonté de la couronne fermée et qui se distingue ainsi du chiffre du comte Custine, de Niederviller.

BAVIÈRE

Neudeck-Nymphenbourg. Fabrique fondée en 1754 par le faïencier Niedermayer avec la protection du comte de

Hainshausen ; Ringler y fut attaché, et bientôt l'électeur Maximilien-Joseph en devint le patron. En 1758 on transféra l'établissement à Nymphenbourg. Les produits de cette usine sont remarquables ; les ors sont beaux, les couleurs vives et bien glacées ; les paysages de Heinzmann et les sujets d'Adler sont justement estimés. Un autre peintre, G.-C. Lindeman, a signé une pièce de la collection de M. Reynolds. Les plus anciens produits portent pour marque une étoile formée de deux triangles et ayant à chaque pointe des signes de l'ancienne alchimie. Plus tard on y a imprimé en creux un écusson au fuselé de Bavière, qui est de sable et d'argent. Quelquefois il est tracé en bleu au grand feu.

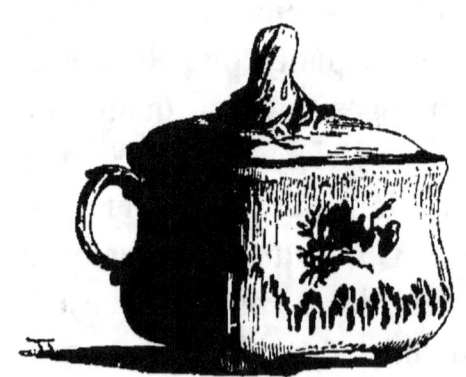

Fig. 48. — Pièce d'un service de Frankenthal,
coll. de M. Jules Michelin.

FRANKENTHAL. Nous avons dit, page 93, comment Paul Hannong, chassé de Strasbourg, vint offrir ses services à Charles-Théodore, qui favorisa l'établissement, et en devint bientôt acquéreur. La rapidité du succès

de l'usine Palatine s'explique par la beauté de ses produits; s'ils sont un peu inférieurs par le blanc aux porcelaines de Saxe, ils ne cèdent point en élégance et en richesse de décoration à ces célèbres ouvrages. Les groupes sont d'un bon goût et d'un dessin châtié; les peintures ont une pureté de ton et de facture recommandables, tout en conservant le style allemand.

Les marques donnent d'ailleurs une sorte d'histoire chronologique de l'établissement; sous Paul Hannong le lion rampant du Palatinat est tracé en bleu et accompagné parfois du monogramme de Hannong.

Lorsque Joseph-Adam succède à son père, il trace, auprès du même lion, le chiffre JAH. Lorsque l'électeur Charles-Théodore devient possesseur et protecteur de l'usine, c'est son chiffre couronné qui devient la marque officielle. Plus tard, maître de toute la Bavière, il y a substitué un cachet rond fuselé.

Anspach. L'usine de cette ville paraît avoir été montée, en 1718, par des ouvriers transfuges de la Saxe; elle a duré très-peu et ses produits, assez fins, sont marqués d'un A tantôt seul, tantôt placé sous une aigle éployée.

Bayreuth. Le nom de ce lieu, accompagné de la date de 1744, se trouve en or sous une coupe décorée d'une vue de la ville avec personnages en costumes de la fin du dernier siècle. On lui attribue aussi un chiffre douteux que nous donnerons plus loin.

PRUSSE

Berlin. Les commencements de la porcelaine, à Berlin, sont entourés d'une certaine obscurité ; vers 1750 ou 1751, Wegeli, acquéreur de l'une des copies des notes de Ringler, fonda dans le *Neuefrederikstrass*, une

Fig. 49. — Pot à lait de Berlin,
coll. de mademoiselle de Tonniges.

fabrique qui cessa par suite de la concurrence d'une autre usine élevée, dans le *Leipzigstrass*, par un banquier appelé John-Ernest Gottskowski. Celui-ci agissait-il sous sa propre impulsion ? N'était-il pas plutôt le mandataire d'un plus haut personnage ? Ce qu'il y a de certain, c'est qu'en 1756 le grand Frédéric, maître de la

Saxe, enlevait à Meissen la pâte, les modèles, les collections et même quelques ouvriers et artistes au profit de l'établissement de Berlin qui devenait l'un des premiers de l'Allemagne. Ce ne fut toutefois qu'après la paix d'Hubertsburg, en 1763, que Frédéric acquit la fabrique qui devint royale.

La première porcelaine prussienne, celle de Wegeli, n'a rien de remarquable; sa marque est un double W dont les branches intérieures sont prolongées afin d'imiter grossièrement les deux épées de la Saxe. Il ne faut pas confondre ce signe avec les pipes de la Thuringe, les produits aux deux pipes sont plus gris de pâte et moins finement décorés que ceux de Berlin.

La seconde usine a une marque unique, le sceptre ce qui impliquerait que, comme à Sèvres, lorsqu'elle était encore une propriété particulière, elle jouissait déjà de la protection souveraine. Les porcelaines au sceptre ont une pâte fine, très-blanche, à reliefs remarquables; leur décoration est peinte en couleurs pures et bien glacées.

On cite parmi les artistes saxons transplantés à Berlin, Meyer, Klipsel et Böhme. Nous avons vu une pie délicieusement modelée et peinte, signée Efster.

Vers 1830 des établissements vulgaires ayant imité grossièrement la marque prussienne, on ajouta sous le sceptre les lettres K.P.M ou bien une contre-marque en rouge consistant dans le globe crucigère avec les mêmes initiales.

AUTRICHE

Vienne. C'est encore un transfuge de Meissen, Stofzel, chef d'atelier, qui vint, en 1718, offrir ses services à l'Autriche ; avec l'aide et sous la direction de Claude du Pasquier, il fonda, en 1720, un établissement privilégié d'abord par l'empereur Charles VI, et que Marie-Thérèse acquit en 1744, en lui donnant le titre de fabrique impériale.

Un peu grisâtre dans ses commencements, la porcelaine de Vienne devint très-blanche dès qu'on y eut mêlé le kaolin de Moravie. Elle est généralement fine et bien travaillée ; les couleurs joignent l'éclat à la solidité ; le savant chimiste Leitner inventa un noir d'urane qui donna des fonds du plus bel effet ; on lui doit en outre l'emploi du platine à l'état solide et brillant, et une décoration d'or bruni en relief sur or mat, aussi rare que recherchée aujourd'hui.

Nous pouvons citer parmi les peintres de figures, Ferstler auteur de sujets mythologiques ; M. Reynolds possède une pièce peinte d'animaux dans le genre de Berghem qui est signée Lamprecht ; enfin Joseph Nigg rivalise, pour les fleurs, avec nos meilleurs artistes.

La marque unique de Vienne est l'écu impérial au trait ; la période antérieure à Marie-Thérèse n'a fourni, paraît-il, que des ouvrages sans signature.

Les établissements de la Bohême datent tous du siècle, et nous ne les mentionnerons ici que pour ne pas laisser de lacune apparente; ce sont Elbogen, Pirkenhammer et Schlakenwald.

§ 5. — Porcelaines diverses étrangères.

HOLLANDE

Wesp. Le comte de Grosfield, secondé par des ouvriers allemands, fonda cette fabrique pendant la guerre de Sept ans (1756 à 1763). La marque généralement connue est un double W en bleu ou en or; on a attribué à Wesp cet autre signe que Marryat donne comme provenant d'Arnstadt en Gotha. La collection Reynolds renferme une pièce au double W, signée en outre : J. Haag.

Amsterdam. C'est avec les matériaux de l'usine de Wesp que le pasteur protestant Moll, aidé de quelques capitalistes, éleva à Oude-Loosdrecht, près d'Amsterdam, ce nouvel établissement, transféré plus tard à Amstel, sur la rivière de ce nom. La remarquable porcelaine, sortie de ces localités, est signée d'abord et dès 1772 : M. o. L, *Manufactur oude Loosdrecht;* plus tard on trouve le mot *Amstel,* inscrit seul ou accompagné des lettres M. o. L. A la mort du pasteur Moll, les actionnaires confièrent la direction à un sieur Dæuber.

La Haye. Un Allemand, nommé Lynker, fonda cette fabrique en 1778 et obtint les encouragements de l'autorité; il prit pour marque le symbole héraldique de la ville, c'est-à-dire une cigogne tenant dans son bec un reptile. La porcelaine de la Haye est toujours très-finement décorée et souvent sa pâte est fort belle. Il existe quelques peintures de la Haye faites sur des blancs introduits du dehors.

Arnheim. On dit que cette ville, ancienne résidence des ducs de Gueldres, a été le siége d'une porcelainerie. Nous ne connaissons ni ses produits, ni sa marque.

BELGIQUE

Bruxelles. Vers la fin du dernier siècle un sieur Cretté possédait une fabrique de porcelaine dont quelques pièces existent dans la collection de M. Reynolds; sur l'une est le monogramme; les autres portent, soit le nom seul, soit l'inscription :

L^s. Cretté de Bruxelles
rue d'Aremberg, 1791.

SUISSE

Zurich. L'usine de ce lieu a été établie par un transfuge de Höchst, qui en céda la direction à Spengler et

PORCELAINE DURE ÉTRANGÈRE.

Hearacher, qui en demeurèrent possesseurs de 1765 à 1768. On trouve des groupes et quelques services assez bien traités ; le reste est de la porcelaine courante. La marque est le Z allemand.

Nyon. Si nous en croyons M. Chaffers, cette ville du canton de Vaud aurait eu deux manufactures pendant les vingt dernières années du dernier siècle ; l'une aurait été dirigée par un nommé L. Genese. La seconde, connue de tout le monde, est celle fondée par Maubrée, peintre parisien, qui y introduisit le genre français. La marque de Nyon est un poisson plus ou moins bien tracé :

DANEMARK

Copenhague. C'est à un certain Müller que le Danemark doit son importante usine ; montée en 1772 avec l'aide de von Lang, transfuge de Fürstenberg, elle fut d'abord mise en actions et acquise plus tard par le roi. La quantité considérable d'objets usuels livrés à la consommation n'empêchait pas de produire des pièces remarquables de grande ornementation et des figurines en biscuit d'une exécution parfaite.

La marque consiste en trois traits onduleux qui font allusion, selon les uns, aux flots de la mer Baltique, et, selon les autres, aux détroits du Sund, du grand et du petit Belt.

RUSSIE

Saint-Pétersbourg. Elisabeth Petrowna fit élever, de 1744 à 1746, cet établissement par le baron Yvan Antinnovitch ; mais Catherine II l'agrandit considérablement sous le ministère de J.-A. Olsoufieff en 1765. Des artistes et des ouvriers français paraissent avoir contribué, à diverses époques, à la perfection du travail ; aussi la porcelaine russe a-t-elle d'étroites analogies avec la nôtre. La marque de Saint-Pétersbourg est le chiffre du souverain ; ainsi, sous Catherine II, on signait : E II, sous Nicolas Ier : N I.

Certains écrivains prétendent qu'on rencontre aussi des pièces avec trois traits verticaux ; nous ne les con- naissons pas et il nous semble que leur position doit être assez difficile à déterminer, s'ils ne sont accompagnés d'aucun autre signe.

Moscow. On a écrit que la porcelaine de Moscow provenait d'une fabrique établie à Twer, en 1756, par Garnier ; il y a sans doute une erreur dans ce renseignement. D'abord plusieurs ouvrages portent le nom de la ville et l'un d'eux est revêtu en outre du nom du directeur, Gardner, et non Garnier, et de son initiale qui existe seule sous des figurines connues depuis longtemps et attribuées à Saint-Pétersbourg. L'œuvre signée par Gardner en 1784 (collection de

M. le duc de Martina) prouve que cet homme possédait un véritable talent de peintre ; on y voit des médaillons à sujets d'après Boucher, aussi fins qu'aucun travail de Sèvres. Une fabrique moderne de Moscow, élevée par A. Papove, marque avec le monogramme AP.

POLOGNE

Korzec, en Wolhynie ; cette rare porcelaine porte son nom écrit en rouge au pinceau, sous la figure d'une sorte de montagne ; nous ignorons à quelle date remonte la fondation de l'usine de Korzec ; mais la porcelaine s'est faite en Pologne dès le commencement du dix-septième siècle, puisqu'on en trouve des pièces mentionnées dans l'inventaire du Régent en 1725.

PORTUGAL

Vista-Allegre, près Oporto. Cette fabrique est, depuis son origine, dans les mains de la famille Pinto-Basto. Les premiers spécimens ont été marqués des lettres VA couronnées ; mais cette signature est tellement rare que les propriétaires actuels ne l'ont jamais vue ; la porcelaine dure de Vista-Allegre est aujourd'hui anonyme.

ITALIE

Vineuf, près Turin. Voici une usine qui date de la fin du siècle dernier, mais qui est intéressante par la nature particulière de ses produits, mêlés, dans une notable proportion, de magnésite de Baldissero ; cet élément rend la pâte fusible à une température plus basse que les autres et lui permet de subir les changements brusques de température. Le docteur Gioanetti, fondateur de la fabrique, a marqué des initiales de son nom accompagnant un V habituellement surmonté de la croix de la maison de Savoie ; plus tard le V seul ou avec la croix a été adopté exclusivement.

Il nous reste à mentionner les pièces sur lesquelles nous avons rencontré des signes encore inconnus et difficiles à rattacher aux fabriques mentionnées plus haut.

Nous avons observé cette marque sur une belle porcelaine allemande de l'école de Meissen.

Belle pièce à peinture vive et bien glacée, qui nous paraît devoir être de la Hollande. Le signe héraldique diffère complétement de celui du Palatinat.

Porcelaine un peu bise, décor polychrome très-remarquable de style allemand.

PORCELAINE DURE ÉTRANGÈRE.

Porcelaine bise, argileuse, lourde, à reliefs dans la pâte, décor de fleurs du style de la Thuringe. Le chiffre couronné veut-il dire Hesse-Darmstadt ?

N.S. Porcelaine de même nature, à relief, et sujets dans le genre de Höchst.

B Porcelaine commune côtelée, bise et décorée en camaïeu rose violacé ; Thuringe.

Porcelaine ordinaire à bouquets bien glacés ; si la marque est une ramure de cerf, il faudrait reconnaître cette céramique pour wurtembergeoise. D'autres pièces, portant dans un écu les trois ramures, ont été attribuées à Louisbourg.

Tasse à fleurs et bouquets détachés, imitant les pâtes tendres françaises.

FS Groupe de petits paysans, porcelaine commune d'un travail médiocre.

Cette marque, relevée par nous une première fois sur un spécimen peu lisible, a été attribuée depuis à Hoxter, et on a cru pouvoir expliquer le ʒ allemand par le nom du peintre Zieseler. La fondation de l'usine d'Hoxter a été une tentative éphémère, et nous ne croyons pas que Zieseler ait eu le temps

de perfectionner ses travaux de manière à produire les magnifiques pièces que nous avons vues avec la marque ci-dessus. D'ailleurs, le P est ici la lettre capitale, et c'est sous cette rubrique qu'il faut chercher la fabrique allemande.

 Service à café à sujets mythologiques.

 Peut-être une variété de la marque précédente.

 Figurine blanche appartenant à M. le marquis d'Azeglio.

 Pièce à paysage avec une figure de femme en costume suisse ; peinture un peu sèche. Suisse ?

 M. Marryat donne cette marque comme originaire de Frankenthal et signifiant Franz Bartolo. Nous ferons remarquer que le même auteur donne la fourche à Rudolstadt.

 Porcelaine allemande attribuée à Anspach sans aucune certitude.

 Même attribution ; ici nous croirions bien plutôt retrouver le blason de la ville de Strasbourg.

 Chaffers, rapprochant les lettres CV du monogramme donné à Kloster Weilsdorff, pense que cette marque émane du même centre. M. Marryat, s'appuyant sur le caractère fournit par l'écusson de la Saxe, croit voir ici une porcelaine de Volkstadt, et il restitue à cette fabrique le chiffre CV.

 M. Marryat reconnaît ici un chiffre de Limbach; nous l'avons relevé sur de jolies porcelaines à vues panoramiques en camaïeu bistré.

 Le même auteur attribue à Bayreuth les pièces marquées de ce chiffre ou d'un simple B. Chaffers donne ce chiffre parmi ceux inexpliqués. Nous l'avons observé sur une tasse décorée du fuselé bavarois.

 Porcelaine allemande décorée en bleu pâle et rouge de fer.

L, Tasse avec des chasses finement exécutées en camaïeu bistré.

D·P· Pot à crème en belle porcelaine à reliefs, avec décor en or et fleurs finement peintes.

TABLE DES MATIÈRES

A cursif, Rouen	31	Agen, faïence	120
— — porcelaine d'Anspach	355	Agnel et Sauze, de Marseille	115
A sur une porcelaine tendre	282	Aiguière (L') fabr. de Delft	184
— couronné ou non, marque de la Reine	317	AIK réunis, Delft	188
		AIR réunis, Delft	188
A grec, fabr. de Delft	181	Aire, faïence	36
— — Dextra, propriétaire	181	AK marque de Kiell, de Delft	180
— — Jacobus Halder, id.	181	— réunis id. id.	180
— — Cornelis van Os. id.	182	Al marque d'Alcora?	244
— A surmonté d'un aigle, marque d'Anspach	359	Alcora Espana sous une coupe dans le genre de Moustiers	142
AB réunis, marque de Delft	188	— histoire de ses faïences	243
— — Allemagne	207	— sa porcelaine	298
AB Allemagne	207	Alcoy, faïence	244
Absolon, fabr. à Yarmouth	219	Alex, faïence française	159
AC cursifs avec une étoile rayonnante, faïence genre marseillais	159	Allemand-Lagrange et Cie, fabr. à Auch	126
Achard, de Moustiers	108	Alliot, faïencier poitevin	159
ACM en chiffre, marque de Lodi	256	Amboise, faïence	152
AD marque de Delft	188	Amstel, sa porcelaine	345
AD cursifs en chiffre, Gros-Caillou	313	Amsterdam, ses faïences	187
Adam (Charles), privilégié à Vincennes	262	— sa porcelaine	343
		AN, faïence g. Strasbourg	159
AD MA en deux chiffres, Italie	259	Anche, marque des faïences de Sceaux	60
ADP AC, Italie	240		
Advenir Lamarre, au Gros-Caillou	313	— marque de la porcelaine tendre de Sceaux	279
AFP en chiffre, marque de Saint-Amand	48	— marque de Chelsea	288
		— couronné, marque de Derby	288

TABLE DES MATIÈRES.

Ancre avec RH, marq. de Worcester . . 289
— en rouge, marque de Venise . . 205
Ancy-le-Franc, faïence 98
Anduze, terre vernissée 122
ANFF en chiffre, marque de Rorstrand 224
Angoulême, faïence 128
Angoulême (Duc d'), sa fabrique . . 318
Anspach fait le genre rouennais . . . 34
— ses faïences 196
Anspach, en Saxe, sa porcelaine . . 335
— en Bavière 339
Anstette (François), Niederwiller . . 78
— (Pierre), id 78
— (Michel), id 79
— (Veuve), à Haguenau 96
Antheaume, fabr. à Chantilly . . . 259
Antonibon, fabr. alle Nove 250
Anvers, ses faïences 167
AP réunis, marque d'Aprey 75
— avec un J, un L, un P, un V, marques d'Aprey 75
— — marque de Delft 185
AP, marque française? 189
— Delft 188
— avec une étoile, porcel. tendre . 254
APK en chiffre, marque de Keyser et des Pynaker de Delft 179
APK pris pour SPR 186
APL en chiffre, faïence genre de Révérend 55
AP MR Allemagne? 207
Appel (Johannes don) fabr. à Delft, au Bateau doré 180
APR en chiffre avec un G, marque d'Aprey 75
Aprey, ses faïences 74
— ses marques 75
— (Assiette d'), fig. 11 76
Apt, ses terres figurées, fig. 21 . . 154
— histoire 155
— fabr. de M. Moulin 155
— fabr. de M. Bonnet 155
AR réunis, marque de Révérend . . 54
— — sur des pièces de Meillonas . . 100
AR cursifs entrelacés, marque de la porcel. royale de Saxe . . . 329
AR marque d'Arras 281
Arbois, fabr. de Gironcet 97
Ardes ou Hardes, faïence 152
Armentières, fabr. d'épis 49
Arnauld, fabr. à Nantes 150
Arnheim, porcelaine 344
Arnold (Philip), Niederwiller . . . 79
Arnstad, sa porcelaine 334
Arras, porcelaine tendre 281
Artistes employés à Sèvres 264
Artois (Comte d'), sa fabrique au faub. St-Lazare 311

Artois (Comte d'), sa porcelaine, fig. 41 311
Artoisonnez (Veuve d') fabrique à Bruxelles 170
AS en chiffre, Portugal 251
Asselineau-Grammont, fabr. à Orléans 140
Astbury dérobe le secret des Elers . 213
— s'établit à Shelton 217
Aubagne, faïence 119
Auch, fabr. de MM. Allemand-Lagrange, Dumont et Cie . . . 126
Auxerre, faïence 98
AV Delft 188
AVC réunis Delft 188
Avignon, ses terres vernissées . . 153
— ses faïences 154
Avon, ses faïences sigillées 67

B

B cursif, faïence à la corne 55
— marque attribuée à Bonnefoi . 118
— Delft doré 188
— marque de Bristol 294
— cursif, marque de Boissette . . 317
— avec un sabre? Delft 188
Baan (I) décorateur de Delft . . . 186
Bade, faïences 196
— porcelaine 337
Bagnolet, atelier du duc d'Orléans 305
Bailleul fait le genre rouennais . . 34
— ses fabrications 40
— un spécimen à Cluny 158
Baireuth, ses faïences 196
— sa porcelaine 339
Barbaroux, de Moustiers 108
Barbin (François), fondateur de Mennecy 260
Bare de la Croizille (De), fabr. à Rouen 50
Barnes, fabr. à Liverpool 217
Baron, décorateur à Rennes . . . 133
Basso (Laurens), de Toulouse . . 119
Bateau-Doré (Le), fabr. de Delft . 180
Baumerel (Veuve), fabr. à Orléans 140
Bayard (Charles), Lunéville . . . 82
— à Bellevue 82, 83
— père et fils, à Toul 85
Baynal, fabr. à Chantilly 259
Bayol, fabr. à Varages 113
Bazas, faïence 124
BB faïence à la corne 55
BBLA Rouen 51
Becar, fabr. à Valenciennes . . . 48
Bedeaux, peintre de Sinceny . . 70
Belanger, fabr. à Rouen 50

TABLE DES MATIÈRES.

Belle, nom flamand de Bailleul	158
Bellevue, fabr. fondée par Lefrançois	83
— dirigée par Bayard et Boyer.	85
— manufacture royale.	84
Berbiguier et Féraud, de Moustiers.	108
Bergerac, faïence.	124
Berlin, sa porcelaine	340
— — fig. 49	340
Bernard (Charles-Joseph), fabr. à Valenciennes	47
Bernard, directeur de la fabrique des Islettes.	90
Bertolini (Pietro), fabr. à Murano.	229
Bertolucci, fabr. à Pesaro.	227
— travaille à Urbania	227
Bertrand, père et fils, peintres de Sinceny	71
Berthand, fondateur de la fabr. de Varages	115
Besançon, ses faïenceries	97
Besoet (Jean), fabr. à Amsterdam.	187
Beyerlé (De), fondateur de la fabr. de Niederviller.	77
— — fait de la porcelaine.	309
BF entrelacés, marque de Boussemaert de Lille?	42
Binet (Jean), potier à Paris	55
BK-BKC marque de Baireuth.	196
BL cursifs en chiffre, Lauraguais.	302
— — chiffre de Boch.	170
BL 4 m Rouen	31
Bleu de Nevers à rehauts blancs et jaune, fig. 5.	9
Bleu de roi, de Sèvres.	264
Bleu turquoise, de Sèvres	264
Blompot, marque de Verburg.	185
BN en chiffre, marque de Beyerlé.	78 310
Boch, fabr. à Luxembourg.	172
Bois-d'Espence, faïence	77
Bois-le Comte, faïence.	149
Boissette, ses faïences.	67
— sa porcelaine	316
Boileau, directeur de Sèvres.	265
Bondil, père et fils, de Moustiers	108
Bonnefoi, de Marseille.	116
Bontemps (Valentin), Allemagne.	208
Bordeaux, fabr. d'Hustin.	123
— service de la Chartreuse.	124
— fabrique des frères Boyer.	124
— sa porcelaine.	312
— — fig. 42	312
Borrelly (Jacques), faïencier.	256
Borgo San-Sepolcro, faïence	225
Borne (Claude), peintre de Rouen.	27
— travaille à Sinceny	70
Borne (Étienne), de Nevers, sa signature.	145
Borne (Henri), de Nevers, sa marque.	145
Borne (Marie-Étienne), peintre de Lille.	41
Bonnier, fabr. à la Rochelle.	128
Bonxiola, fabr. au Croisic.	157
Bosso (Jean), peintre de Lille	41
Böttger, sa porcelaine rouge.	327
— sa porcelaine réelle.	327
Bouland, à Nevers, faïencier.	144
Boulogne, faïence.	56
Bouncier, de Nevers, émailleur de la reine mère.	147
Bourdu (Jacques), de Nevers, sa marque.	144
Bourg, faïence	101
Bourg-la-Reine, faïence.	60
— — porcelaine tendre	280
Bourgouin, de Rennes	132
Boussman, fabr. à Liège.	170
Boussemaert, gendre de Febvrier, associé à la veuve de celui-ci.	41
Bouteille de porcelaine (La) fabr. de Delft.	185
Bow, sa porcelaine	287
Boyer (François) dirige avec Bayard la fabr. de Bellevue.	85
Boyer, de Marseille.	116
Boyer (Les frères), fabricants à Bordeaux.	124
BP marque de Baireuth.	197
BR accolés, marque française	159
— marque de Bourg-la-Reine	281
Bracciano, peintre alle Nove.	231
Bradwel, fabr. des Elers.	215
Brandeis, fabr. à Amsterdam.	187
Brichard (Eloi) succède à Charles Adam à Vincennes	262
Briel (Pierre Van der) fabr. à Delft, à la Fortune	179
— (veuve) Élisabeth Elling	179
— — sa marque	179
Briqueville, fabr. à la Rochelle	128
Bristol, sa faïence	218
— sa porcelaine dure	291
Brizambourg, faïence.	127
Broillet, fabr. au Gros-Caillou.	303
Brouwer (veuve Gérardus), fabr. à Delft.	184
Brouwer (Hugo), fabr. à Delft.	183
Brouwer (Justus), fabr. à Delft.	182
Bruges, fabr. de Pulinex.	170
— sa marque.	170
Brument, nom inscrit sur une faïence de Rouen.	25
Bruni (De) seigneur de la Tour-d'Aigues, sa fabr. de faïence.	156

TABLE DES MATIÈRES.

Bruni (De), sa porcelaine. . . . 280
Bruxelles, fait le genre rouennais. 34
— ses faïences. 169
— fabr. de la veuve d'Artoisonnez. 170
— sa porcelaine. 344
BS Allemagne. 207
— Italie. 240
Buchwald, fabr. à Kiel. 223
Buen-Retiro, fabr. du roi d'Espagne. 297
Burslem, fabr. de Wedgwood. . 214
BVDD Delft. 189
Burg (L), Allemagne? 208
BZ marque de Zurich 194

C

.C. porcelaine française. 324
C orné avec croisillons, genre Rouen. 31
C 150, genre Rouen. 31
CA marque flamande. 171
Cabri, faïence française. 159
Cacault, fabr. à Nantes. 134
Cachets, marque de Worcester. . 289
Caldar, faïence. 251
Callegari et Casali, de Pesaro. . 226
Cambrai, faïence. 47
Capo-di-Monte, ses faïences . . 257
— — — sa porcelaine. 295
— — — — (fig. 3). 297
Carreaux d'Ecouen faits à Rouen. 20
Cartier, fabricant à Montigny. . 88
Cartus. Burdig. sur les services de la Chartreuse de Bordeaux. . 124
Casanova, fabr. à Valence. . . . 247
Caselli (Gregorio) fab. à Deruta. 228
Castellet (Le) premier siège de la fab. d'Apt. 155
Castelli, faïence. 238
Castilhon, faïence. 122
Caughley, sa porcelaine. 289
CB marque française. 159
— Delft. 189
C renfermant un B, Bayreuth?. 551
CC marque de Callegari et Casali, de Pesaro. 227
— croisés, marque de Charles III. 298
— — — de Custine. 310
— — couronnés, marque de Louisbourg. 337
CCC-CH marque de Tervueren. 170
CD marque de Limoges. 314
Cerf (Au) fab. de Delft. 185
Cespedès, peint des Azulejos. . . 247

CH Rouen. 31
— marque de Charles Hannong. . 95
— — de Chanou. 320
Chaffers (Richard). 216
Chambon, directeur de Sinceny en 1775. 71
Chamberette (Gabriel), de Lunéville. 82
Chamberette (Jacques), de Lunéville. 82
— et Cie, à Moyen. 82 85
Chanon, potier à Lille. 46
— porcel. barrière de Reuilly. . 320
Chantilly, sa porcel. tendre. . . 258
— — — fig. 52. 259
Chapelle (Antoine), peintre de Sinceny. 70
Chapelle (Jacques), fab. à Sceaux. 59
Chapelle (Pierre), peintre de Rouen. 26
— travaille à Sinceny. 70
Chapelle-des-Pots (La), faïence. . 127
Charité (La), faïence. 148
Chateaudun, faïence. 141
Chatel-la-Lune, fab. d'épis. . . 19
Chatellerault, faïence. 129
Chatironnés (Dessins). 11
Chaumont-sur-Loire, faïence. . . 141
Chef-Boutonne, faïence. 131
Chelsea, ses porcelaines. 287
Chicanneau (Les), leur porcelaine. 255
— — — fig. 30. 256
Chiffres ornés, marque de Caughley. 290
Choisi, décorateur à Rennes . . . 133
Choisy, sa porcelaine 321
Chollet, modeleur à Moulins. . . 150
Cigogne, marque de La Haye. . . 344
Cirou (Ciquaire), fab. à Chantilly 258
CKJPAP en chiffre, Cornelis Keyser, Jacobus et Adrian Pynaker, de Delft. 178
CL en chiffre, Delft. 189
Clark, Shaw et Cie, fab. à Montereau. 67
Clarke (Guillaume), fab. de terre de pipe à Lille. 46
Clef avec points, Allemagne . . . 350
Cleffius (Lambertus), de Delft, au Pot métallique. 177
Clérissy, (Pierre) de Moustiers . 104
— — Id id 106
Clérissy, à St-Jean-du-Désert. . . 115
Clérissy, fab. à Varages. 115
Clermont, ses faïences. 159
Clermont-en-Argonne, faïence. . 89
Clignancourt, fab. de Deruelle. . 315
Cloches (Aux Trois), fab. de Delft de W. van der Does. 181

TABLE DES MATIÈRES.

CM marque de Marie-Moreau... 258
CO faïence à la corne... 53
— marque d'Alcora?... 244
Cœur traversé, marque de Chaffers... 217
COIGNARD, peintre de Sinceny... 70
COLA, fab. à Valence... 247
COLIN, fab. à Nantes... 154
COMBE et Ravier, fab. à Lyon... 102
COMBON et Antelmy, de Moustiers 108
Comète, marque delle Nove... 205
— — de Sèvres... 295
CONDÉ (Le prince de) protecteur de la fab. de Chantilly... 259
CONRADE, famille de potiers italiens établie à Nevers... 4-143
CONRADE (Agostino), imite Palissy... 147
CONRADE (Jacques), faiblesse de ses ouvrages... 147
COOKWORTHY trouve la pâte dure. 289
— fab. à Plymouth... 290
COPENHAGUE, sa porcelaine... 345
Coq, marque d'Amsterdam... 187
Cor de chasse, marque de Chantilly... 259
Corbeilles et culs-de-lampe de Rouen... 7
Corne (Décor à la) coupe en faïence de Rouen, fig. 1... 2
COURCELLES, terres de Forterie, père... 158
COURTILLE (La), fab. de Locré... 313
CP marque du comte d'Artois... 311
CRETTÉ, porcelaine, à Bruxelles. 344
CROISIC (Le), ses faïences... 137
Croissant, marque de Worcester. 289
— au trait, marque de Caughley. 290
Croissants (Trois) marque de Marieberg... 221
Croix cantonnée de points... 171
— — de croisillons... 171
CROS, peintre espagnol de l'école de Moustiers... 111
CROUZAT, fab. à Saintes... 127
CS marque française... 160
CT couronné, marque de Frankenthal... 339
CUSTINE (Le comte) acquiert Niederwiller... 80
— sa devise... 81
— ses marques... 81
— sa porcelaine... 310
CUTIO, fab. à Pavie... 254
CV réunis, marque de Kloster-Veilsdorf... 335
CV avec l'écu de la Saxe; Volkstadt?... 351
CX Delft? style rouennais... 189

CYFFLÉ (Paul-Louis) travaille à Lunéville... 82
— sa terre de Lorraine... 83 312

D

D marque française?... 160
— — de Dorez de Lille... 258
— avec des chiffres, marque de Dorez de Lille... 45
— cursif, marque de C. Dorez de Valenciennes?... 48
— couronné, marque de Derby.. 288
— précédé d'un croissant Rouen?. 32
— traversé d'une ancre, marque de Derby... 288
DAGUE (Veuve), fab. à Paris... 55
DANIEL, artiste de Steckborn... 195
DAUPHIN (Le) patronne la fabrique de Lille... 319
— couronné, marque de Lille... 319
DB faïence à la corne... 33
DB réunis sous une étoile, marque de Delft... 180
Décorateurs de la manuf. de Sèvres... 268
DEJOYE, fab. à Saintes... 127
DELARESSE (Jean), faïencier à Marseille... 110
DELENEUR (Les demoiselles) fabr. à Arras... 281
DELFT, pièce figurée, fig. 22... 173
— — fig. 23... 175
— ses fabriques... 177
— pièce figurée, fig. 24... 185
DENIA, faïence... 245
Dentelles et lambrequins de Rouen. 6
DERBY, sa porcelaine... 288
DERIVAS fils, fabr. à Nantes... 137
DEROY, Niederwiller... 79
DERUELLE, fab. à Clignancourt. 315
DERUTA, faïence... 228
DESMUDAILLE, peintre de St-Amand. 50
DESSAUX DE ROMILLY, d'Orléans.. 139
DESVRES fait le genre rouennais.. 34
— ses fabrications... 36
DEUX NACELLES (Les), fabr. de Delft 183
DEUX SAUVAGES (Les), fabr. de Delft 184
DEX – Z DEX—marques de Dextra de Delft... 191
DEXTRA (JT) ou DIKSTRAAT, fabr. à Delft, à l'A grec... 181
DG, Dr GIANETTI, de Vineuf... 348
DIEU, décorateur de Rouen... 30
— sa signature... 33
DIEU-LE-FIT, faïence... 101
DIGNE, potier à Paris... 55

DIGNE (Faïence de). fig. 8 p. . . . 57
DIGOIN, faïence. 99
DIHL, ses travaux céramiques. . . 318
DIJON, faïence. 98
DIONIS, fabr. à Rouen. 30
Directeurs de la manuf. de Sèvres. 267
DISDIER fabr. à Valence. 247
DL. faïence à la corne. 55
— réunis id 55
— marque de Louis Dorez de Valenciennes. 48
DLF signature de Denis Lefebvre de Nevers. 144
DOCCIA sa porcelaine. 291
DOES (Dirk van der), de Delft, à la rose. 180
— (W. Van der) aux trois cloches. 181
DON POTTERY. 219
DONI (De) seigneur de Goult, fonde une fabrique. 155
DOREZ (Barthélemi) et PELLISSIER, fabr. à Lille. 42
DOREZ (François-Louis), fabr. à Valenciennes. 47
— sa veuve lui succède. 47
DOREZ (Claude), fabr. à Valenciennes. 47
DOREZ (Nicolas-Alexis), petit-fils de Barthélemi, de Lille. . . . 43
— signe une pièce en 1748. . . 44
DOREZ et PÉLISSIER font de la porcelaine tendre à Lille. 257
DORURE sur faïence faite à Strasbourg par Paul Hannong. . . . 92
DOUAI, sa faïence. 46
DOUBLE BROC (Le), fabr. de Delft. 184
DOUISBOURG et SALADIN, fabr. à Dunkerque. 40
DP cursifs, Allemagne?. 208
D.P. porcelaine allemande. 351
DPAW marque du Paon, à Delft. . 178
Droit d'entrée de la terre à faïence. 51
— supprimé en Flandre. 51
DSK marque de Tomas Spaandonck. 184
DUBOIS, fabr. à Rouen 30
— — à Paris. 56
— (Les frères) fondent la fabr. de porcelaine à Vincennes. . . . 261
DUMEZ, fabr. à Aire. 36
DUMONT, fabr. de Rouen. 30
DUNKERQUE, faïence. 40
DV. faïence genre Rouen. 32
— est-ce la marque de Villeroy?. 157
— marque des porcel. de Mennecy. 260
DVDD marque de Dirk van der Does, de Delft. 180
DWIGHT (John), fabr. à Falham. . 214

E

EB porcelaine française 325
EB adossés, marque de Bruxelles. 344
ECU FUSELÉ, marque de Nymphenbourg. 338
— au trait à une fasce, Vienne. 342
— à bande surmonté d'un A, Anspach?. 350
— à bande double, Strasbourg?. 350
— de la Saxe, Volkstadt?. . . . 350
EDME, manufacture royale de terre d'Angleterre à Paris. 56
E H marque de Saint-Pétersbourg. 346
EISENBERG, porcelaine. 334
ELBOGEN, porcelainerie moderne. 345
ELERS (Les), fabr. à Bradwell. . . 215
ENENREEICH, fabr. à Marieberg. . 220
ETRURIA, WEDGWOOD y transporte sa fabrique. 215
EF cursifs, marque de Moustiers. 112
EM chiffre d'Etienne Mogain de Moulins. 150
Emailleurs à Rouen. 21
EMS en chiffre, marque de Johannes Mesch, de Delft. 179
E avec lettres grecques, Delft . 189
Epées croisées cantonnées de croisillons, marque de Peterynck. 285
— — marque de Meissen. . 329
EPERNAY, ses faïences à reliefs. . 76
EPINAL, faïence. 86
Epis croisés, marque attribuée à Russinger?. 314
ESPAGNE, ses faïences. 243
— sa porcelaine. 297
ESPELETTE, faïence. 123
ESTE. sa porcelaine. 295
ETIOLLES, sa porcelaine tendre. . 279
— sa porcelaine dure. 310
Etoile avec IP, Delft. 180
— avec DB, id. 180
— avec des numéros, id. . . . 180
— à six pointes, marque de Doccia. 292
— à une pointe courbe, Capo-di-Monte. 290
— à six pointes, ou pentalpha, avec des signes cabalistiques, Nymphembourg. 338
Etoile BLANCHE, à Delft, fabr. de A. Kiell. 180
EVEN (Suter van der) de Delft. . 186
EVENS (Gerrit), potiers de Schaffhouse 195

TABLE DES MATIÈRES.

F

F surmonté d'une croix, genre Rouen	51
F cursif, marque de Moustiers	112
— marque de faïence française	160
— — de Delft	189
— — allemande	208
— cursif, porcelaine de Furstenberg	331
FABRE, fab. à Varages	113
FAENZA, ses faïences	226
Faïence — A quelle époque remonte son invention en France	1
— faite en France par des Italiens	2
— cuite à Rouen en 1542	5
— genre italien	5
— — rouennais	8
— — nivernais	10
— — méridional	11
— — de Strasbourg	12
— — porcelaine	13
— française; géographie des fabriques	28
— (Mise en)	28
— façon d'Angleterre, Sturgeon à Rouen	50
Faïence fine ou terre de pipe, faite à Rouen	50
— à Douai	46
— à Saint-Amand	50
— à Paris, manuf. royale	56
— à Sèvres	65
— à Montereau	67
— à Niederwiller	81
— de terre blanche purifiée, à Orléans	139
— colorée et marbrée à Orléans	140
FAUCHIER, de Marseille	116
FAUCON (Félix) et Pasquier, fab. à Montbernage	129
FAUQUEZ (Pierre-François-Joseph) fab. à St-Amand	48
FAUQUEZ (Jean-Baptiste-Joseph), f. à St-Amand	48
FAUQUEZ (Pierre-Joseph), fabr. à St-Amand	48
— sa fabrique à Tournay	168
FAYARD (M. de), seigneur de Sinceny, sa fabrique	69
FAYENCE, sa faïence douteuse	114
FB réunis, Suède	211
FBE en chiffre, Moustiers	110
FBGF, Allemagne	208
FC, marque française	160
— — de Milan	252
FCT, marque française?	160

FD réunis, faïence à la corne	35
Fd, marque de Féraud de Moustiers	112
Fdh, Delft	189
Ft, marque de Moustiers	112
F.E, genre Strasbourg	160
FENVRIER (Jacques), fab. de Lille	41
FÉDÈLE, fab. à Orléans	140
FERRAT, frères, de Moustiers	108-111
Fers de haches, marque de Bade	337
FESQUET et Cie, de Marseille	116
Feuille, marque de Delft	194
FF, Italie	240
— avec un faucon, marque de Montbernage	129
— réunis et couronnés, Fulda	335
FI, Delft	189
— cursifs, marque de Moustiers	112
— cursifs, genre Moustiers	160
Flambeaux croisés, marque de Locré	314
FLANDRIN, fab. à Rouen	30
FLAXMAN, employé par Wedgwood	215
Flèche, marque de Caughley	230
Flèches croisées, sur une porcelaine tendre	282
Fleur de lis, attribuée à Rouen	31
— — avec LB id.	31
— — donnée comme marque de Savy	117
— — marque de Nantes	137
— — au-dessus d'un F	165
— — Allemagne	212
— — marque de Capo-di-Monte	290
Fleuron, marque allemande	211
FLIEGEL, peintre à St-Georges	207
Flots (Trois), marque de Copenhague	345
FLV en chiffre cursif, Valenciennes	52
FONTENAY, faïence	131
FONTENILLE (Le comte de), fondateur de la fab. de Terre-Basse	120
FORASASSI dit Barbarino, fabric. à Rennes	152
FORTERIE, père, potier à Courcelles	158
FORTUNE (La), fab. à Delft	179
— — Pierre van der Briel, prop.	179
— — Elisabeth Elling, sa veuve	179
FONTUYN, marque de Delft	179
FOCQUE (Joseph), associé et successeur de Clérissy à Moustiers	108
FOUQUE, père et fils, de Moustiers	108
Fourche, marque de faïence allemande	211
— — de porcelaine, Rudolstadt?	336
— — avec un B, Frankenthal?	350
FOURNIER (Pierre), sur une faïence de Moustiers	111

FP en chiffre entrelacé, Saint-
 Amand. 48-50
— — avec SA marque de la faïence
 fine 50
F P. marque de Moustiers 112
FR marque de François-Rodrigues
 de Nevers. 145
— — de Rato 251
FR adossés, porcel. française. . . 324
FRANKENTHAL; Hannong y émi-
 gre 93 191
— les faïences de Joseph Hannong. .
— sa porcelaine 338
— — — fig. 48. 338
— — — marques diverses. . . . 339
FRF en chiffre, marque de Ferdi-
 nand IV, à Naples. 296
FrG marque flamande. 171
FS groupe porcel. allemande. . . . 348
FS F Italie. 240
FULDA, sa porcelaine. 333
FULHAM, fab. de John Dwight. . 214
— sa faïence jaspée, fig. 26 . . . 214
FULVY, signé sur une faïence. . . 157
FUNSTENBERG, sa porcelaine. . . 330

G

G marque de Rouen. 51
— — de Ramberviller?. 86
G cursif, marque de Moustiers . . 112
— — porcelaine de Gotha. . . . 334
G capital ou cursif, marque de
 Gaze à Tavernes. 115
— marque de Moscow. 549
— allemand, marque de Géra. . . 336
— avec une croix cantonné de croi-
 sillons 171
— avec le globe crucigère, Italie . 240
— traversé par une flèche, porcel.? 350
GA faïence à la corne. 35
GA cursifs entrelacés, faïence à la
 corne 35
— cursifs en chiffre, marque de
 Dihl et Guerhard 318
GAA genre Moustiers 160
GALLET (Jacques), potier à Epernay. 77
GAR marque de Rouen 51
GARCIN, fab. à St-Vallier. . . . 101
GARD N, décorateur de Rouen. . . 50
GARDNER, à Moscow. 546
GAUDRY, peintre de St-Amand . . 50
GAUTHIER, successeur de Digne,
 fab. à Paris. 56
GAUTIER (Jean), potier à Anduze . 122
GAZE, fab. à Tavernes 115
GB, Rouen. 51

GB faïence à la corne. 35
GDS signature de la veuve van der
 Hagen 182
GCP, Allemagne. 208
GD faïence à la corne. 35
GDE marque française. 160
GDG, Rennes?. 160
GENEST, potier à Paris. 55
GENNEP, faïence. 198
GENTILLE, art. de Castelli . . . 239
Géographie des fabriq. de faïence
 française. 15
GÉRA, sa porcelaine 336
GÉRARD, de Rambervillers . . . 86
GÉRAULT-Daraubert, d'Orléans. 139-279
GÉRONE, sa porcelaine? 298
GEYERS et Arfvingar de Rorstrand. 210
GG marque de Rouen. 51
GG cursifs, Italie. 240
G cursif et H. marque française?. 161
GHAIL, peintre de Tournay et de
 Sinceny 74
GHEDT, Allemagne 208
GIANNICO, art. de Castelli . . . 239
GIEN, faïence 141
GILLET (Jean), potier de Beauvais. 72
Gi n2. faïence à la corne. . . . 35
GINORI, fab. à Doccia 292
GIRARD, fab. à l'île d'Elbe . . . 131
GIRAULT de Beringueville, fonde
 la fab. de Vaucouleurs. . . . 87
GIROULET, à Arbois 97
GK en chiffre, Delft. 190
— marque de Kozdenbusch . . . 205
GL, Rouen 51
GLOT, successeur de Chappelle à
 Sceaux. 60
Gm, faïence à la corne. 35
G Md, Rouen. 51
GN, faïence de Rouen. 54
GO marque de Rouen 52
GOGGINGEN, sa faïence 198
GONY, (Jean), poterie genre de Ne-
 vers. 149
— — sa signature. 161
GOTHA, sa porcelaine. 334
GOUDA (Martinus), de Delft. . . 178
— sa marque. 178
GOULT, fab. de M. de Doni . . . 155
GRANGE (La); c'est là qu'était la
 fab. dite de Thionville 91
GRANGEL (Fo) peintre espagnol,
 de l'école de Moustiers . . . 111
GRAVANT, ses faïences 66
GRAVANT, trouve la pâte tendre de
 Vincennes. 262
GREBER de Nuremberg. 205
GREINER (Les), leur porcelaine. 334
GRENOBLE, faïence. 101

TABLE DES MATIÈRES.

Griffe (La), fab. de Lambertus Sanderus de Delft 181
Grosbreitenbach, sa porcelaine. . 335
Gros-Caillou, manuf. de faïence de la veuve Julien. 60
— — fab. de porcelaine de Broilliet. 305
— — d'Advenir Lamarre 313
Grosdidier, fab. à Varages. . . . 115
Grosse, artiste à l'Île St-Denis . 317
Grue (Les), artistes de Castelli. . 258
GS, marque de Rouen. 52
— — faïence à la corne. 53
Guerhard et Dihl, rue de Bondy . 318
Guermeur, fab. à Nantes. 134
Guichard, de Moustiers 108
Guigou, fab. à Varages. 115
Guillibeaux, faïencier, fait un service pour le duc de Montmorency 25
Guillotière (La), sa fabrique. . . 102
Gulner, de Nuremberg 201
GVS, signature de Geertruy Verstelle. 182
GW marque de Rouen. 37
G3 marque de Rouen 52
— — id faïence à la corne . . . 53

H

H faïence genre Rouen. 52
— — à la corne. 53
— — française? 161
— divers, Allemagne. 209
— marque de Ch. Hannong. . . 301
— cursif, porcelaine de P. A. Hannong. 311
H avec deux pipes, porc. française. 324
HA réunis, faïence. 161
HA HE réunis, Allemagne. . . . 209
Hache (La), fabr. de Delft. . . . 182
Hagen (veuve van der) de Delft. . 182
Haguenau; Charl. Hannong y monte une fabrique. 92
— histoire. 93
Halden (Jacobus) Admiens Z, fabr. à Delft à l'A grec. 181
Hallez (Xavier), associé à Hannong à Haguenau. 96
Halsfont, fabr. à Douai. 46
Haly, sur des ouvrages de Nevers. 145
Hanley, fabr. de Meyer. 217
Hannong (Balthasar), fils de Charles. 92
— prend l'usine d'Haguenau. . . 92
Hannong (Charles-François) de Strasbourg. 91
— s'associe à Wackenfeld. . . . 92

Hannong fait de la porcelaine dure 300
— sa porcelaine, fig. 40. 301
Hannong (Joseph-Adam), fils de Paul, faïencier à Frankenthal. . . . 93
— revient à Strasbourg. 93
— fait de la porcelaine. 300
— sa marque à Frankenthal. . . 339
Hannong (Paul-Antoine), fils de Charles. 92
— dirige l'usine de Strasbourg. . 92
— fait de la dorure sur faïence. . 92
— fabrique de la porcelaine. . . 93
— est obligé de s'expatrier. . 93 300
— sa faïencerie du Palatinat. . . 197
— sa porcelaine dure. 300
— vend son secret à Sèvres. . . . 300
Hannong (Pierre-Antoine), fils de Paul, fait de la faïence à Vincennes. 63
— prend les usines du Bas Rhin. . 93
— vend à Sèvres le secret de la porcelaine. 93
— dirige la fabrique d'Haguenau. 96
— s'associe à Hallez. 96
— fait de la porcel. à Vincennes. 304
— — au faubourg Saint-Lazare. . 310
— — de nouveau à Vincennes. . 321
Hannong, faïence de Schapper. . 198
Haut-Pont; voy. Saint-Omer. . . 58
Havre (Le), faïence. 55
Haye (La), fabr. de Wytmans. . . 177
— — sa porcelaine. 344
Haye (La), fabr. à Rigné. 130
HB, marque d'Henri Borne de Nevers. 145
— — de Brower. 185
HC, faïence à la corne. 33
— marque de Goult. 155
HD couronnés, porcel. Thuringe. . 349
HDK, Delft. 190
HE réunis, faïence fine. 161
Hébert (François), potier à Paris. . 55
Hennekens, fabr. à Bailleul. . . . 158
Hereng, fabr. à Lille. 43
Héringle, fabr. d'étuves à Lille. . 46
Herman (Augustin), Niederwiller . 79
Hesdin, faïence. 37
HGEG Delft. 190
HI réunis, faïence méridionale. . 161
Hildburghausen, sa porcelaine. . 335
HK réunis, marque de Kuylick de Delft. 179
HL Allemagne? 209
HM faïence à la corne. 35
HMVC Delft. 190
HN réunis, Allemagne. 209
Hocust, ses faïences. 199
— sa porcelaine. 331
Hoff, marque suédoise. 220

23.

HOLLINS, fabr. à Shelton. . . . 217
HOUZÉ, DE L'AULNOIS ET Cie, fabr. à Douai. 46
HOXTER, sa porcelaine. 331
HP réunis, Allemagne. 209
HPI Delft. 190
HS, décorateur de Goggingen. . 198
— Allemagne. 209
HT faïence à la corne. 33
HUET (Bernard), modeleur à Orléans. 140
HUGUE, fabr. à Rouen. 50
— (Veuve) — 50
HVMD signature de Hendrik van Middeldijk. 185
H5 Marque, genre Rouen. . . . 32

I

I cursif, marque flamande. . . . 171
I sur une porcelaine tendre. . . 281
IB marque de Jean Brigueville. . 128
— sous une étoile, marque de Delft. 180
IBH chiffre de Balthasar Hannong. 96
ID réunis, faïence de Delft. . . 182
IDA, Johannes den Appel, de Delft. 180
IDM marque de Jacobus de Milde, de Delft. 178
IDW Delft. 190
IG Delft. 190
IGS Italie. 240
IH marque de Jacobus Halder, de Delft. 182
— marque de Joseph Hannong. . 302
IHK en chiffre, Allemagne. . . 209
II faïence à la corne. 33
II Nevers? 161
IK Delft. 191
IK réunis, porcel. allemande. . 350
ILE D'ELLE, faïence. 131
ILE SAINT-DENIS, fabr. de la Ferté. 317
ILMENAU, sa porcelaine. . . . 335
ILV réunis, faïence semblable à celle de Révérend. 51
IM marque de Malines. 170
INFREVILLE, fabr. d'épis. . . . 19
IP Delft. 191
IPR en chiffre, marque de Marans. 127
IS réunis, marque de Robert. . 118
IS signature de Jean Schapper. . 199
ISLETTES (Les), faïences. . . . 90
ITD marque de Dextra, de Delft. 181
IVB réunis, Delft. 191
IVH Delft. 191
IVL réunis. 191

J

J cursif, genre Strasbourg. . . . 161
JACKFIELD, fabr. de Tursfield. . 218
JACQUE (Jean-François), peintre de Lille. 41
JACQUES et JULIEN, successeurs de Barbin à Mennecy. 260
— transfèrent leur fabrique à Bourg-la-Reine. 280
JAH en chiffre, marque de Frankenthal. 339
JAMART, faïencier. 161
JARY ou JANRY, peintre d'Aprey. . 74
JB en chiffre cursif, signature de Jacques Bourdu, de Nevers. . 144
— essai de porcelaine tendre. . 255
JB surmontés d'une étoile, Delft. 190
JBD en chiffre, marque française. 161
JDLF Italie. 242
JEAN-LOUIS, modeleur à Strasbourg, à Sceaux et à Orléans. 140
JEANNOT peintre de Sinceny. . 70
Jeune tête de Maure (La), fabr. de Delft. 182
JG Delft. 191
JH réunis, marque de Joseph Hannong. 95
— sous une toile, Hannong. . . 197
JIN cursifs en chiffres, porc. dure française. 325
JM cursifs en chiffres, marque de la rue des Boulets. 320
JOURDAIN, fabr. de Rouen. . . 50
JS en chiffre, marque attribuée à Jacques Seigne. 145
JS cursifs en chiffre, porcelaine dure française. 325
JULIEN (Veuve), fabr. au Gros-Caillou 65
Jupiter (fig. astronomique) marque de Plymouth. 290
Jvon Delft. 191
JZ Delft. 191
J2B sur une porcelaine tendre. 282

K

K Allemagne. 209
— avec diverses lettres, Kiel. . 225
KASCHAU, ses faïences. 200
KD Delft. 192
KELSTERBACH, sa porcelaine. . . 332
KEYZER et les PYNAKER de Delft. 178
KF Delft. 192
KIEL, fabr. de Buchwald. . . . 222
KIELL (A) fabr. à Delft, à l'étoile blanche. 180

TABLE DES MATIÈRES.

KLEYNOVEN (Q) de Delft. 178
KLOOT (Jan van der), fabr. à Delft, au Romain. 182
KLOSTER-VEILSDORF, sa porcelaine.. 335
KOOPE (Daniel), Niederwiller. . . 79
KORZEC, sa porcelaine. 347
KOZDENBUSCH de Nuremberg. . . . 202
KUIK (M. y), décorateur de Delft. . 186
KUNERSBERG, ses faïences. 222
KUYLICK (Jon-Jan-z) de Delft.. . . 179

L

L allemand, faïence. 210
— marque allemande. 210
— — de la porcelaine tendre de Lille. 258
— — de Lassia, à Paris. 315
— — de Limbach. 335
— porcelaine allemande. 351
LA sur des carreaux de Thouars . 130
LAFERTÉ, fermier général, sa fab. à l'Ile St-Denis 63
LAFUE, (M. de), fondateur de la fab. de Marignac. 120
LALLEMAND (de), seigneur d'Aprey, fonde une faïencerie. 74
LALLEMENT, fab. à Chantilly . . . 259
LAMBEL, marque d'Orléans. . 279-302
LAMBERT, fait de la faïence fine à Sèvres 65
LAMBETH, on y a fait des faïences . 213
Lambrequins et dentelles de Rouen 6
LAMONINARY, associé à son gendre Fauquez, à Valenciennes. . . . 48
— fait de la porcelaine 321
LAMPETKAN, marque de la veuve Brouwer. 184
LANE END, fab. de Turner. 217
LANFREY, directeur de Niederwiller sous Custine. 81
— Sa porcelaine 310
LANGRES, faïence. 75
LAROZE, faïencier à Sainte-Foy . . 50
LA SEINIE, sa porcelaine 315
LASSIA, fab. rue de Reuilly. 315
LAUGIER et Chaix, de Moustiers . . 108
LAURAGUAIS (Le comte de Brancas-), sa porcelaine dure. 302
LAURENT, fab. à Varages. 115
LAZERME, fab. au Puy. 122
LB réunis, chiffre de Moustiers . 111
— en chiffre, Boch Luxembourg . 172
— cursifs, marque de Louis Broilliet 305
— réunis, porcelaine de Thuringe. 349
LC, porcelaine française. 321

LC cursifs en chiffre, marque de Lanfrey 310
LCF cursifs en chiffre, marque de Lanfrey 310
LEBŒUF, rue Thiroux, fab. de la reine 317
LE CERF, peintre des Islettes et de Sinceny 71-90
LECOMTE, peintre de Sinceny. . . 70
LEEDS, fab. de Greens et Cie. . . . 218
LEFEBVRE (Denis), de Nevers sa marque. 144
LEFEBVRE (Hubert-François), fab. à Lille. 45
LEFRANÇOIS fonde la fab. de Bellevue 85
LEGER LEJEUNE, faïence?. 162
LEI (Pietro) fab. à Pesaro 227
LEHAMER, peintre à Kiel. 225
LELEU, peintre de Rouen. 27
LELONG (Nicolas), à Nancy 85
LELOUP, peintre de Sinceny. . . . 70
LEMASLE (Fermic), fab. à St-Clair. 103
LEMIRE, sculpteur, travaille à Niederwiller. 310
LEONE (Jehan), fab. à Châtellerault. 129
LEPERRE DUROC, fab. à Lille . . . 319
— — cuit sa porcelaine à la houille 319
— — vient expérimenter à Paris. 419
LEPETIT de Lavaux, baron de Mathaut, y élève une faïencerie. . 75
LEROY, ainé, de Marseille. 116
LEROY, de Montillier, fab. à Nantes, 134
LEVAVASSEUR, fab. à Rouen. . . . 30
LHÔTE, fab. à Nantes 134
LIAUTE (Louis), de Tours. 153
LIÉGE, fab. de Bousmar. 170
LIGRON, ses épis. 138
LILLE, fait le genre rouennais . . 34
— ses faïenceries. 40
— (Faïence de), fig. 6 45
— sa porcelaine tendre 257
— sa porcelaine dure. 319
LIMBACH, sa porcelaine. 334
LIMOGES, fab. de Massié. 152
— sa porcelaine 314
Lion rampant couronné, marque de Frankenthal. 339
— — non couronné, Hollande?. 348
LISBONNE, ses faïences. 250
LITTLE FENTON, fab. de Wheildon 217
LIVERPOOL, ses poteries fines. . . 216
LK cursifs en chiffre, Limbach?. 351
LL marque de la porcel. de Lille. 258
LL cursifs réunis, porcelaine du midi. 323
LL croisés, marque de Vincennes. 326

LL couronnés, marque de Sèvres pâte dure ... 305
— — avec la couronne de prince, Clignancourt ... 316
LO réunis, chiffre attribué Olery. 109
— avec d'autres lettres, marque de Moustiers ... 110
— sur une porcelaine tendre ... 281
LOCRÉ, à la Courtille ... 313
LODI, ses faïences ... 233
LONGPORT, fab. de Davenport ... 218
LOUISBOURG, ses faïences ... 200
— ses porcelaines ... 337
Louis-Philippe-Joseph, duc d'Orléans, sa fabrique ... 320
— — duc de Chartres, sa fab ... 321
— — sa porcelaine, fig. 45 ... 322
LOWENFINCK, associé d'Hannong. 96
LOWESTOFT, fab. de Luson ... 218
LOYAL (Charles), Lunéville ... 82
LP avec un lion, Italie? ... 240
LP cursifs en chiffre, marque du Pont-aux-Choux (Louis-Philippe) 320
— cursifs couronnés, marque de Louis-Philippe, duc de Chartres ... 322
LPK marque de la veuve Brouwer. 184
LR réunis, genre marseillais ... 162
LR réunis, précédés d'un A ... 162
LS chiffre de Sanderus, de Delft. 181
LS cursifs en chiffre ou séparés, marque de la Seinie ... 315
LSX en chiffre, marque de Monsieur ... 316
LUNÉVILLE, sa faïence ... 82
— sa pâte de marbre et ses terres de Lorraine ... 312
Lunules avec une croix, marque de Limbach ... 335
LUTZE (Nicolas), Niederwiller ... 79
LUXEMBOURG, fab. de Boch ... 172
LV en chiffre cursif, Valenciennes.. 321
LVE réunis ... 192

M

M faïence à la corne? ... 33
M faïence genre Rouen ... 32
M capital ou cursif, marque de Marans ... 127
— faïence genre marseillais ... 162
— Allemagne, faïence ... 210
— cursif, id. id. ... 210
— marque de Miles, de Shelton. 217
— couronné, marque de Monsieur 316
— essai de porcelaine dure ... 323
M, MB réunis, marque de Marieberg ... 221

MACHECOUL, sa faïence ... 137
MACHELEID, ses porcelaines ... 333-336
MACON, sa faïence ... 99
MALERIAT (Léopold), second directeur de Sinceny ... 70
MALÉTRA, fab. à Rouen ... 30
MALICORNE, en Normandie, ses épis ... 19
— (Sarthe) ses terres vernissées. 138
MALINES, faïence ... 170
MALNAT, directeur de Niederwiller. 78
MANERBE, fab. d'épis ... 19
MANIEZ, ses faïences ... 245
MANTES, ses faïences ... 66
MAP marque de Morelle (porcel.). 313
MARAIS (Henri), de Nevers ... 145
MARANS, fait le genre rouennais. 54
— fab. de Rousseneq ... 127
MARCONI, peintre delle Nove ... 295
MARIEBERG, ses faïences ... 220
— ses marques ... 220-226
— sa porcelaine tendre ... 284
MARIGNAC, ses faïences ... 120
Marques chronologique de la manufacture de Sèvres ... 267
— de ses décorateurs ... 268
— de la pâte dure ... 306
— des décorateurs modernes ... 307
MARRON (De), fonde l'usine de Meillonas ... 99
MARSEILLE ... 10
— fait le genre rouennais ... 54
— histoire de sa faïence ... 114
— sa faïence, fig. 17 ... 117
— sa porcelaine ... 303
MARTIN (Michel), Niederwiller ... 78
MARTIN (Veuve), fab. à Nantes ... 134
MARTRES, ses faïences ... 119
MARZ (Christophe), de Nuremberg. 201
MASQUELIER (Jacques), fab. à Lille. 44
MASSIÉ, fab. à Limoges ... 152-314
Matamores ... 167
MATHAUT, sa faïencerie ... 73
MAURELLUS, auteur de graffiti ... 255
MAUBIN des Aubiez, fab. à Vincennes. 304
MB réunis, marque de la porcelaine tendre de Marieberg ... 284
MC marque de Moustiers ... 112
MD réunis, faïence genre Rouen. 32
— — — à la corne ... 33
Médaillon avec lettres et signes, marque de Martinus Gouda de Delft ... 178
MEIGH, fab. de grès anglais ... 217
MEILLONAS, fab. fondée par M. de Marron ... 99
MEISSEN, sa porcelaine ... 325
MELUN, ses faïences ... 67
MEMMINGEN, faïence ... 201

TABLE DES MATIÈRES.

Mennecy-Villeroy, fab. de porcel. tendre 259
— sa porcelaine, fig. 33 260
— — — fig. 34 261
Mesch (Johannes), de Delft . . . 179
Meudon, ses faïences 66
Mezière, fab. à Orléans 140
MF réunis, faïence à la corne . . 33
Mignon, entrepreneur de la manuf. de terre d'Angleterre 56
Milan, ses faïences 251
— sa faïence, fig. 28 253
Milde (Jacobus de), de Delft, au Paon 178
Mille, de Moustiers 108
Mire (Charles), Niederwiller . . 79
— (V. Lemire).
Mirebeau, terre vernissée . . . 98
MJJ marque de Marieberg . . . 222
MK réunis, Delft 192
Mo faïence genre Rouen 32
MO en chiffre, porcel. française . 324
Modène, faïence 229
Mogain (Étienne), peintre à Moulins 150
M. o. L manufactur oude Loosdrecht marque d'Amsterdam 343
Molettes (Trois) d'éperons, marque des Conrade 145
Mombaers (Philippe), fab. de faïence à Bruxelles 169
Mones, ses faïences 120
Monsau (Étienne), décorateur de Bordeaux 134
Monsau (Raymond), décorateur de Bordeaux 124
Monsieur (Louis XVIII), patronne Savy, de Marseille 117
— sa fab. à Clignancourt . . . 315
— (Porcelaine de), fig. 45 . . . 316
Montagnac, fab. à Varages . . . 113
Montaigu, faïence 131
Montauban, faïence 124
Montbernage, faïence 129
Monte-Lupo, faïence 225
Montenoy, faïence 86
Montereau, sa faïence anglaise . 67
Montigny, ses faïenceries . . . 88
Mont-Louis, faïencerie 63
Montpellier, fab. d'Ollivier . . . 121
Montreuil-sur-Mer, terre . . . 37
Moreau (Marie), veuve Chicanneau sa fab. de porcelaine tendre . . 258
Morelle, fab. faub. St-Antoine . . 313
Mourelne, fab. à Poitiers . . . 129
Moscow, sa porcelaine 346
Moulin, fab. à Apt 155
Moulin, marque de Clignancourt . 316
Moulins, ses faïences 149

Moustiers 10
— fait le genre rouennais . . . 34
— histoire de ses faïences . . . 105
— les Clérissy 104
— sa faïence figurée, fig. 14 . . 104
— — — fig. 15 . . . 106
— — — fig. 16 . . . 109
— ses artistes 105
— ses faïenciers 108
Moyen, ses faïences 85
MP réunis, faïence genre Rouen . 32
— — marque de Delft . . . 178
— — d'Etioles 280
MS faïence genre Rouen . . . 32
— porcelaine française 324
Muraxo, fab. de Bertolini . . . 229
Mv faïence à la corne 33
MVB Delft 192
MVD Sloof 171

N

N marque attribuée à Viodé, de Nevers 145
— — à Trévise 230
— couronné, marque de Naples . 296
— cursif, marque de Niederwiller . 310
Nancy, ses faïences 85
— ses biscuits 86
Nantes fait le genre rouennais . . 34
— histoire de ses faïences . . . 134
Naples, v. Capo-di-Monte . . . 295
Narbonne, ses faïences 121
Nast, fabr. rue de Popincourt . . 319
NB cursifs réunis, marque de Beyerlé à Niederwiller 78-310
— réunis, marque de Nuremberg . 205
ND réunis, porcel. allemande . . 348
Nechaxs, sa porcelaine 331
Nevers, ses faïences genre italien . 4
— son genre de décor 8
— ses faïences bleu perse . . . 9
— fait le genre rouennais . . . 34
— histoire de sa faïence 141
— sa faïence figurée, fig. 19 et 20. 142-148
— ses diverses fabriques . . . 149
N 1er marque de Saint-Pétersbourg 348
Nicolas H.V. 162
Niederwiller, histoire 77
— ses artistes 78
— (Assiette de), fig. 12 80
— sa faïence fine 81
— ses marques 78-81
— sa porcelaine 309
Nimes, sa faïence 122
Nini, modeleur de médaillons . . 141
Nocle (La) fait le genre rouennais . 34

TABLE DES MATIÈRES.

Nogle (La), histoire. 148
Nordenstol e fabr. à Rorstrand. 219
Nottingham, grès. 218
Nove (Le) fabr. des Antonibon. 250
— sa porcelaine. 292
NS, porcelaine allemande. . . 549
Nuremberg. 201
— sa faïence fig. 25. 205
— sa porcelaine tendre? . . . 284
Nymphenbourg, sa porcelaine. 337
Nyon, ses porcelaines. 345

O

O couronné, marque d'Orléans. 159
OF Allemagne. 210
Ohrdruf, sa porcelaine. . . . 354
Oiron, ses faïences jaspées. . 150
Oleri (Joseph) de Moustiers. . 107
— va en Espagne. 108
Olivier, faïencier à Paris. . . 55
Ollivier, propriétaire d'Aprey. 74
Ollivier fabr. à Montpellier. . 121
Onda, ses faïences. 245
OP, Lorraine. 162
Orléans, ses faïences. 159
— sa porcelaine tendre. . . . 279
— sa porcelaine dure. 302
Ortolani, peintre de Venise. . 294
OS faïence, genre marseillais. 162
Overtoom, ses faïences. . . . 187
OY marque de Moustiers. . . 112

P

P marque de Petit de Lille. . . 43
— marque française?. 165
— avec une croix cantonnée de points. 171
Petit (Veuve) et Robillard, fabr. à Paris. 56
P.F marque de Moustiers. . . 112
PF cursifs, marque de Moustiers. 212
PG Italie. 111
PH en chiffres, marque de Paul Hannong. 95-197-301
— Allemagne. 210
Philip, fabr. à Montpellier. . . 121
Pi faïence genre Rouen. . . . 52
Picquet de la Houssiette, fabr. à Rouen. 50
Pidoux, peintre à Meillonas. . 99
Pied nu, marque de Delft. . . 194
Pierrot, faïencier à Montigny. 88
Piezas, fabrique espagnole. . 112
Pirkenhammer, porcel. moderne. 343
PL AR réunis, faïence à lambrequins et à la corne. . . 52-33

Plat de porcelaine (Au), fabr. de Delft. 185
PLB France?. 167
Plume (La), faïence. 124
Plymouth, fabr. de Cookworthy. 290
PLVDB Delft. 192
PM signature de P. van Marum. 182
PO marque française?. . . . 165
Poirel (Nicolas), sieur de Grandval privilégié à Rouen en 1646. 21-30
Poisson, porcelaine française. 324
— — de Nyon. 345
Poitiers, ses faïences. 128
Pontallier, ses faïences. . . . 98
Pont-de-Vaux, fabr. de Léonard Bacle. 100
Pont-Vallain, poteries. . . . 139
Porcelaine dure faite à Strasbourg 92-239
— tendre française. 255
— — allemande. 284
— — naturelle ou anglaise. 286
— mixte ou italienne. . . . 291
— dure française. 299
— — allemande. 325
Porcelaines. 255
Porto, ses faïences. 251
Portugal. 258
Posseck, sa porcelaine. . . . 354
Possinger (N), Allemagne. . . 210
Pot de fleur doré (Au), fabr. de Delft. 185
Pot métallique, à Delft. . . . 177
— — Lambertus Cleffius, fabr. 177
— — Pieter Paree, successeur. 178
— — sa marque. 178
Poterat (Edme ou Esmon) exploite le privilége de Poirel à Rouen. 21
Poterat (Louis), sieur de Saint-Etienne, privilégié à Rouen en 1673. 22-30
— ses essais. 255
Poterie blanche, à Cambrai. . 47
— blanche. 102
Potter, fabr. à Chantilly. . . 259
— à Paris, rue de Crussol. . 322
Poupres (Les), faïence. . . . 113
PP, faïence genre Rouen. . . 52
PQL réunis, France?. 165
PR genre Moustiers. 163
— cursif, marque de Pasquale Rubati. 235
PR, NP Italie. 241
Pré d'Auge, fabr. d'épis et de vaisselles genre Palissy. . . 19
Première, faïence. 98
Pu ud'homme, fabr. à Aire. . 56
Pnoskau, terre fine. 206
Puy (Le), fabr. de Lazernie. . 122
PV 3,2 marque française?. . 165

TABLE DES MATIÈRES.

PVD réunis, marque de P. van Doorne. 183
PVDS Delft. 192
PVS Delft. 193
PZ en chiffre, porcel. allemande. 349
P sous une fleur de lis. 165
—. Delft. 192
— marque de Pennington. . . . 217
— sur une porcelaine tendre . . 281
PA entrelacés, marque de Moustiers. 114
PAHL (f.) Allemagne. 210
PALERME, ses faïences. 259
PALVADEAU, faïencier. 162
PANTALEO (Andrea) peintre de Faenza. 226
PAON (Le), à Delft. 178
— — Jacobus, de Milde, fabr. 178
PAREE (Pieter) de Delft, au Pot métallique. 178
— sa marque. 178
PARIS, ses anciennes poteries. . 52
— ses premiers faïenciers. . . 52
— faub. Saint-Honoré, porcelaine tendre 258
— faub. Saint-Antoine, id. . . 261
— Lauraguais, porcelaine dure. 302
— faub. St-Lazare, sa porcelaine. 310
— faub. St-Antoine, Morelle. . 315
— rue de la Roquette, Souroux. 313
— la Courtille, Locré. 313
— rue de Reuilly, Lassia. . . . 315
— rue de la Roquette, Dubois. . 315
— rue Thiroux, Leboeuf. . . . 317
— rue de Bondy, Guerhard et Dihl. 318
— rue de Popincourt, Nast. . . 319
— rue des Boulets, de la Marre de Villiers. 320
— Pont-aux-Choux, fabr. de Louis-Philippe d'Orléans. . 320
— barrière de Reuilly, Chanou. 320
— rue de Crussol, Potter. . . 322
PASQUIER, fabr. à Poitiers . . . 129
— associé à Faucon, à Montbernage. 129
P.A.T faïence à la corne. . . . 55
PATRAS, fabr. à Lyon. 103
PAUW, marque du Paon, à Delft. 178
PAVIE, ses poteries. 234
PAVIE, fabr. à Rouen. 50
PC,PCO, faïence à la corne. . . 55
PC sur une pièce de Nevers. . . 145
P. CG, manufacture du Petit-Carrousel. 323
P.D faïence à la corne. 45
PELLEVÉ (Pierre), premier directeur de Sinceny. 70
— sa signature. 71

PELLISSIER, fabr. de Lille. . . . 32
PELLOQUIN et BENGE, de Moustiers. 108
PELLOUÉ, d'Etioles. 310
PENNINGTON, fabr. à Liverpool. . 217
PENNIS (Anth.), fabr. à Delft . . 183
PERRENET de Troyes, imite Palissy. 73
PERRET et FOURMY, fabr. à Nantes. 137
PERRIER LAUCHE de Clermont. . 151
PERRIN (Veuve) et ABELLAND, de Marseille. 116
— ses marques. 118
PESARO, sa faïence. 226
PETERYNCK, fabr. à Tournay. . . 169
— sa porcelaine. 282
PETIT, fabr. à Lille. 42

Q

QAK en chiffre, marque de Kleynoven de Delft. 178
Quimper, faïence. 158
Quimperlé, faïence. 158

R

R faïence genre Rouen. . . . 32
— marque de Robert. . . . 118
— marque de Rénac. 134
— marque française ?. . . . 164
— — de Delft. 193
— — de Gotha. 334
R ou Rg marque de Rudolstadt. . 336
Racle (Léonard) architecte, fait de la faïence à Pont-de-Vaux. . 100
RAMBERVILLERS, ses faïences. . . 86
Ramure de cerf, Wurtemberg. . 349
RAQUETTE (Jean-Pierre) de Niederwiller. 79
RATO (Fabr. de). 250
RAUENSTEIN, sa porcelaine. . . . 335
RAVIER et COMBE fabr. à Lyon. . 102
RAYONNANT (Décor), de Rouen. . 6
RBLF, marque française ?. . . . 33 34
RD marque de Rouen. 317
REINE (La) sa fabrique. 317
— — (Porcelaine de), fig. 44. . 317
RÉNAC, faïence. 134
RENNES, faïence. 131
— sa faïence, fig. 18. 135
RÉVÉREND (Claude), faïencier à Paris 53
— plat de sa fabrication (fig. 7). 53
— sa marque. 54
— — imitée en Hollande. . . 54
— ses porcelaines. 254
— — fig. 29. 254

RF séparés ou en chiffre, marque de Sèvres sous la république.	306
R.G marques de Bruxelles?.	171
Riné, fabr. à Nantes.	154
Richeline, fabr. à Varages.	115
Rigné, faïence.	150
Rioz, faïence.	97
RL faïence genre lorrain.	164
RM Allemagne.	210
RMF Suède?	211
RMF genre Moustiers.	164
RN Allemagne.	210
R-n marque de Rauenstein.	333
Ro faïence à la corne.	34
Roanne.	105
Robert (Joseph-Gaspard), de Marseille.	116
— son camaïeu vert.	118
— ses services aux insectes.	119
— ses marques.	118
— sa porcelaine.	304
Rochelle (La), sa faïence	128
Rochex, fabr. à Saintes.	127
Rodrigues (François) de Nevers, sa marque.	145
Roenden (Piet.), artiste douteux.	186
Rohu, terre à engobe.	158
Rolet, fabr. à Borgo-san-sepolcro.	225
— à Urbino.	228
Rolland, fabr. à l'île d'Elle.	151
— — à Nantes.	154
Romain (Le), fabr. de Delft.	182
— fabr. de van Marum.	182
— fabr. de van der Kloot.	182
Romeli (Conrad) de Nuremberg.	202
Ronneburg, ses porcelaines.	336
Roos, marque de Delft.	180
Roquépine (L'abbé de), fondateur de la fabr. de Samadet.	125
Rorstrand.	219
— fabr. de Nordenstolpe.	219
— — de Geyers et Arfvingar.	219
Rosa (Mathias) d'Anspach.	196
Rose (La), fabr. de Delft	180
— sous un D marque de Delft.	181
— avec DVDD marque de Delft.	180
— avec ses feuilles, porcel. franç.	324
Rose carné de Sèvres, dit Pompadour.	264
Rossetus de Moustiers.	109
Rotherham, faïence fine.	219
Roue, marque de Hochst.	200 332
Rouen; on y cuit des carreaux de faïence en 1542.	5
— son genre de décor.	5
— ses faïences d'émailleurs.	5
— ses lambrequins et dentelles.	6
— ses décors rayonnants.	6
— ses corbeilles et rinceaux.	7
Rouen son décor à la corne	7
— — fig. 1.	2
— histoire.	21
— Poirel de Grandval, premier privilégié en 1646.	21
— Louis Poterat obtient un privilége en 1673.	22
— Brument y travaille	25
— Guillibaux.	25
— fabrique de madame de Villeray, à Saint-Sever.	26
— (Chapelle peintre de)	26
— (Claude Borne, peintre de)	27
— (Leleu peintre de).	27
— (fabricants) Levavasseur, Pavie, Malétra, Dionis, Lecoq de Villeray, Picquet de la Houssiette, de Bare de la Croizille, Belanger, Dubois, Flandrin, Hugue, veuve Hugue, Valette, Dumont, Jourdain, Vavasseur, Sturgeon.	30
— (décorateurs) Dieu, Gardin.	30
Roussencq, fabr. à Marans.	127
— sa marque.	127
Roux (Pol.) de Moustiers.	107
Rubati (Pasquale) de Milan.	232
Rudolstadt, sa porcelaine.	333
Russinger, associé à Locré, puis seul.	314

S

S faïence genre Rouen.	32
— entre deux points, marque de Sinceny.	67
— marque de Schreitzein	209
— Allemagne.	211
— avec une étoile, marque de Séville.	245
— sur une porcelaine tendre.	281
— allemand, porcel.	349
Sabot de Noël en faïence de Rouen, fig. 2.	
Sadler (John) invente l'impression sur la poterie.	217
Sailly (Thomas), fabr. à Tours.	153
— (Noël) fait de la porcelaine.	319
Saint-Amand, faïence.	48
— on y fait la faïence fine.	50
Saint-Blaise, faïence.	96
Saint-Brice, porcelaine.	320
Saint-Clair, fabr. de la f. Lemasle.	102
Saint-Clément, faïence.	86
Saint-Cloud, ses faïences.	64
— Trou, marque ses produits.	64
— a eu plusieurs fabriques.	65
— porcelaine des Chicanneau.	256

TABLE DES MATIÈRES.

Saint-Denis, faïencerie. 65
Saint-Denis de la Chevasse, porc. 525
Saint-Dié, faïence. 141
Saint-Georges, faïence. 206
Saint-Jean-du-Désert, faub. de Marseille, faïence. 10 115
Saint-Longes, faïence. 139
Saint-Marceau, faïence. 141
Saint-Omer, faïence. 57
Saint-Pétersbourg, porcelaine. . . 346
Saint-Porchaire, faïence. 151
Saint-Vallier, fabr. de Garcin. . 101
Saint-Vérain, faïence. 149
Sainte-Foy, faïence. 55
Saintes, faïence. 126
Saladin, fabr. à Saint-Omer. . . 57
— avait commencé à Dunkerque. 40
Samadet, ses faïences. 124
Sanders (Lambertus) de Delft, fabr. à la Griffe. 181
San Quirigo, faïence. 224
Sarreguemines, faïence fine. . . 91
Sassuolo, faïence. 229
Savone, faïence. 233
Savy (Honoré) de Marseille. . . 116
— inventeur d'un vert particulier. 116
— sa fabr. patronnée par Monsieur. 117
— sa marque à la fleur de lis. . 117
— demande à faire de la porcel. 303
Saxe, sa porcelaine, fig. 46. . . 326
— — fig. 47. 328
Sceaux, faïences. 59
— fabr. patronnée par le duc de Penthièvre. 60
— (Faïence de) fig. 9. 61
— porcelaine tendre. 278
Sceptre, marque de Berlin. . . . 341
Sceptres croisés, porcel. allem. . 348
— porcel. allemande. 351
Schaffhouse, poterie. 195
Schapper, de Harburg. 198
Schuttler (Martin), Niederwiller. . 79
Schlakenwald, porcel. moderne. . 313
Schreitzheim, faïence. 207
St. C. T marque de Trou, faïencier à Saint-Cloud. 64
— — de la porcelaine tendre. . 256
S.c.y, marque de Sinceny. . . . 71
Seggen (Joseph) Niederwiller. . . 78
Ségovie, faïence. 245
Seigne (Jacques) de Nevers, marque qu'on lui attribue. . . . 145
Séville, faïence. 245
Sèvres; Lambert y fait de la faïence fine. 65
— sa faïence émaillée. 65
Sèvres; l'établissement de Vincennes y est transféré. 263
— ses vases, fig. 56. 265

Sèvres, porcel., fig. 37. 275
— sa pâte dure. 303
SGH marques françaises?. 164
Shelton, fabr. de Th. Miles. . . 217
— fabr. d'Astbury. 217
S.I.G. marque delle Nove. . . . 231
Simpson (William), potier anglais. 212
Sinceny fait le genre rouennais. . 54
— histoire. 69
— sa faïence, fig. 10. 70
— ses décorateurs. 70
Sitzerode, porcelaine. 336
SK réunis FB réunis, Suède?. . . 211
SMB marque de Bristol. 218
SMDL en chiffre, porcel. française. 324
SNLGE en chiffre. 164
Soleil, marque de Saint-Cloud. . 256
Soliva ou Solida, peintre espagn. de l'école de Moustiers. . . 111
— travaille à Alcora. 244
Solome cadet, sur une pièce de Moustiers. 111
Souroux, rue de la Roquette, porc. 313
SP marque française. 164
— sur une porcelaine tendre. . 282
— sur une porcelaine dure. . . 323
Spaandonck (Thomas) fabr. à Delft. 184
Sta, fabr. à Desvres. 36
Steenen de Nuremberg. 206
Steckborn, faïence. 195
Steinig, artiste de Saint-Amand. . 50
Stockholm, ses faïences. 220
Stoke-upon-Trent, fabr. de Spode. 218
— fabr. de Minton. 218
Stratford le Bow, voy. Bow.
Strœbel de Nuremberg. 202
Strasbourg; son décor à la moufle. 11
— histoire de sa faïence. . . . 91
— — de sa porcelaine.
Sturgeon, fab. de Rouen, faïences façon d'Angleterre. 30
Suède, ses faïences. 219
Suisse, ses faïences. 194
SVE en chiffre, marque de Suter van der Even de Delft. . . . 187
Swinton, faïence fine et porcel. . 219
SX marque de la porcelaine de Sceaux. 278
S2B faïence genre Rouen. . . . 52
S3 faïence à la corne. 54

T

T Allemagne. 211
Talavera, ses faïences. 246
Tavernes, ses faïences. 113
TB en chiffre, Portugal. 251

TCEL, marque française	165
TDR Allemagne	211
TERHIMPEL, peintre de Delft	186
TERRE-BASSE, faïence	120
TERRE D'ANGLETERRE, v. faïence fine.	
TERRE DE LORRAINE, de Cyfflé à Lunéville. 83	312
TERVUEREN, ses faïences	170
THALBOTIER (Jean) Niederwiller	79
T'HART, au cerf, marque de Delft	185
THIONVILLE, faïence	90
THOUARS, faïence	130
THURINGE, sa porcelaine	333
TIEBAULD (Frédéric-Adolphe) de Niederwiller	78
TION, de Moustiers. 108	111
TOFT ET SANS, grès anglais	212
TORTOSA, faïence	246
TOUL, ses faïences	84
TOULOUSE, ses faïences	119
Tour, marq. de la Tour-d'Aigues. 156	280
— aux oiseaux, marque de Tournay	282
TOUR-D'AIGUES (La), sa faïence	155
— sa porcelaine	280
TOURASSE, fabr. à Paris	56
TOURNAY, fabr. de Fauquez	168
— fabr. de Peterynck	169
— sa porcelaine	282
TOURS fabr. de Sailly	155
— sa porcelaine	319
Traits croisés, marque de Bristol	291
— ondulés, marque de Copenhague	345
Trèfle, marque de Grosbreitenbach	333
TRÉVISE, sa faïence	250
TRIANA, sa faïence	246
Trident, marque de Caughley	290
TROIS BARILS DE PORCELAINE (Aux) fabr. de Delft	182
TROIS BOUTEILLES DE PORCELAINE (Aux), fabr. de Delft	185
Trois Croissants, marque de Marieberg	221
Trois Couronnes, marque de Marieberg	221
TROYES, ses potiers	73
— Perrenet y travaille	75
TUNSTALL, fabr. d'Adams	217

U

URBANIA, ses faïences	227
URBINO, ses faïences	227

V

V faïence à la corne	54
— surmonté d'une croix, Vineuf.	348

V VA Delft	195
VA réunis, Delft	195
— en chiffre, marque de Bordeaux	315
Vaisselle blanche (voy. Poterie)	102
VALENCE, ses faïences	247
VALENCIENNES, ses faïences	47
— sa porcelaine tendre	281
— sa porcelaine dure	320
VALETTE, fab. de Rouen	50
VAN BEEK (Willem), fab. à Delft	184
VANDEPOPELIÈRE (Marie-Barbe), veuve Febvrier, de Lille	41
VAN DOORNE (Pieter), fab. à Delft	185
VAN DUYN, fab. à Delft	185
VAN HOORN (Hendrik), fab. à Delft, aux Trois barils de porcelaine	182
VAN LAUX (Hartog), fab. à Amsterdam	187
VAN MARCM (Petrus), fab. à Delft, au Romain	182
VAN MIDDELDIJK (Hendrik), fab. à Delft	185
VAN OS (Cornelis), fab. à Delft, à l'A grec	182
VARAGES, ses faïences	112
VANZY, faïence	149
VAUCOULEURS, ses faïences	87
VAUVERT, poteries	122
VAUX, sa porcelaine	312
VAVASSEUR, fab. de Rouen	50
— fait des faïences à la moufle	54
VEN a, marque de Venise	295
VENISE, sa faïence	229
— sa porcelaine	295
— — — fig. 58	294
VERBOECKOVEN travaille à Valenciennes	321
VERBURG (P.), fab. à Delft	185
Verge d'Esculape, première marque de Bottger	329
VERMONET, fab. à Boissette	67
VERNEUIL, fab. d'épis	19
VERNEUILLE, fab. à Bordeaux	312
VERSTELLE (Geertruy), fab. à Delft	182
VF avec l'ancre, marque de Venise	295
VH Allemagne	211
— Italie	241
— réunis, Italie	241
VICCHIJ, fab. à Faenza	226
Vieille tête de Maure, fab. de Delft	182
VIENNE, sa porcelaine	342
VILAX (Miguel), peintre espagnol de l'école de Moustiers	111
VILLA FÉLICHE, faïence	248
VILLERAY (Madame de) a une fab. à St-Sever	26
— — Chapelle travaille pour elle	26
— (Lecoq de), fab. à Rouen	50

VILLEROY (Faïences de)?	157
VILLERS-COTTERETS, faïence.	71
VINCENNES, faïence imitation de Strasbourg.	63
— Hannong y fait de la porcelaine.	304
— fab. de Louis-Philippe, duc de Chartres.	321
VINCENNES, fab. de porcelaine de France.	261
— sa porcelaine, fig. 35.	262
— le roi s'y intéresse.	262
VISEUF, sa porcelaine mixte.	292
— — — dure	348
VIODÉ (Nicolas); marque qu'on lui attribue.	145
Violet pensée de Sèvres.	261
VINY (Gaspard), peintre de Moustiers.	105
VINY (Jean-Baptiste), de Marseille.	116
VISEER (Piet), décorateur de Delft.	186
VISTA-ALLEGRE, sa porcelaine.	347
VLE réunis, Delft?	193
VLP faïence genre Rouen	52
VM marque française?	165
VOLKSTADT, porcelaine	336
VP conjugués, marque de la veuve Perrin.	118
VV (Deux croisés), marque de Bordeaux.	312

W

W Allemagne.	211
— marque du D^r Wall.	289
— — de Wesp.	343
W à branches prolongées intérieurement, marque de Wegely.	341
WACKENFELD (Jean-Henri), vient à Strasbourg.	91
WALL, fab. à Worcester.	288
— invente l'impression sur biscuit.	289
WALLENDORF, sa porcelaine.	334
WALY, faïence.	89
WAMPS, fab. à Lille	44
WB. 32, faïence genre Rouen	32
WD marque de W. van der Does, de Delft	181
W DA, Italie	241
WEGWOOD (Josiah), fab. à Burslem.	214
— sa faïence fine, fig. 27	216
WEGELY, fondateur de Berlin.	340
WESP, sa porcelaine.	343
W Gt. faïence à la corne	34
WH marque française	165
WI genre Strasbourg	165
W Jh faïence à la corne.	34
WK réunis, Delft.	193
WL réunis.	165
WOOD (Enoch), pot. à Burslem	215
WORCESTER, sa porcelaine.	288
WROTHAM, on y fait des poteries à engobes.	213
WVB marque de Willem van Beek.	184
WVDB marque de la veuve van der Briel, de Delft.	179
WYTMANS (Claes-Janssen), premier fabricant hollandais.	174

X

X. faïence à la corne	34
X a Allemagne	212

Y

YARMOUTH, fab. d'Absolon.	219
YCCARD et Féraud, de Moustiers.	108
YESIEN, sur une faïence?.	158

Z

Z marque de Zurich (faïence).	194
— — (porcelaine)	345
ZESCHINGER, artiste de Hochst.	195, 200
ZIENEMANS, décorateur de Delft	186
ZURICH, ses faïences	194
— sa porcelaine	344
3R faïence à la corne.	34
6. avec une croix cantonnée de points?	171
6P marque française?	165

PARIS. — IMP. SIMON RAÇON ET COMP., RUE D'ERFURTH, 1.

www.ingramcontent.com/pod-product-compliance
Lightning Source LLC
Chambersburg PA
CBHW071611220526
45469CB00002B/317